全集·山水编·中卷

关山月美术馆 编

海天出版社·广西美术出版社

目录

附录

专　论

江山如此多娇
——试论关山月在新中国成立初期山水画艺术的发展趋向

陈俊宇

　　"江山如此多娇"是一代伟人毛泽东《沁园春·雪》一词中深具革命浪漫主义襟怀的名句，也是一幅悬挂于人民大会堂的中国画力作的题称。 1959 年，共和国欣逢建十周年国庆，人民大会堂竣工在即，中共中央决定在二楼的宴会厅悬挂一幅以毛泽东词作《沁园春·雪》为立意的中国画巨作，并选定由金陵傅抱石和岭南关山月联袂创作完成。经历了半个世纪的风云变幻现在仍然悬挂在其本来的位置的《江山如此多娇》，出色地运用了革命现实主义和革命浪漫主义相结合的创作方法，整个构图采取鸟瞰式，视野开阔以气势见称，地跨塞北江南，驱长江、长城共冶一炉以求博大，时合春、夏、秋、冬四季以求"多娇"，画中层峦叠嶂、峻峭幽深、万木竞立、飞瀑急湍、烟霭茫茫、吞吐八荒，以小观大的图式，恰如其分地表现了中国山水画特有的苍茫宇宙感，画中一轮红日喷薄而出，望之令人顿生朝气蓬勃、高瞻远瞩之情，而毛泽东主席手书"江山如此多娇"的题词，更是明喻了气象万千的新中国。《江山如此多娇》（图 1）成功地以传统中国画的形式，通过对中华大地宽广辽阔的地域形象的描绘，表达了新中国作为一个泱泱大国的现代风貌。它作为一个成功的范例，走出了以往山水画惯于孤芳自赏、闲适自娱的传统定势，因而也凸显了中国山水画这一古老画种在新时代中焕发出的生命力，和其在新中国成立后形成积极入世、雅俗共赏、融合中西的新审美品质。岁月匆匆，50 年弹指一挥间，今天我们在重读此图时，依然从中感受到一个新时代来临时的激情和憧憬。

　　《江山如此多娇》的创作，对于关山月来说是其艺术生涯的一个转捩点，如果说他早期山水画创作的动力源于国家危难、山河破碎的忧患之情的话，那么从《江山如此多娇》开始到 60 年代以后的艺术探索，则调整为讴歌壮丽的新中国社会主义建设，一改早期山水画创作的凄清苍凉为热烈雄健，画面的意境也由雄奇幽美的格调转为空远辽阔的宏伟架构。这似乎印证了关氏自己一贯所强调的夫子自道"不动我便没有画"。这"动"包含的不只是作者因空间境观变换而产生的视角变更，更重要的是心境情怀因时代变迁引发的情感律动。

一

　　20 世纪 30 年代，正是家国多难之秋，关山月毅然奔赴国难，辗转跋涉于桂、黔、滇、川、甘、青等西部地区写生创作。感于事，触

于境，故笔锋所及，尤敏于描绘四时之转换，并从中寄托自己感时伤世的哀痛及乱世无依的人间温凉。所作虽多写湖山旷邈、林麓浩渺之态，然诉不尽的是客途所感风雨飘零、寒烟荡碧的断肠之色。"卅年一去烟云梦，乱世丹青几断魂"，如今，当我们重抚关氏这批时隔半个多世纪的旧作，于故纸缣素间依然可细细辨识艺术家那忧伤黯然的缕缕心迹。如关氏早年所作《小桥流水》（图 2），画幅虽小，而生意浮动：古木红叶萧萧，青山秋水迢迢，烟重山虚，策驴人过溪桥。这是一帧幽雅的山水小品，作者以起落有致的水墨勾斫，冷暖相间的色彩推移来赞美秋意盎然的山中景致，然就在这寒烟缥缈，岚气往来的秋色中，让人感受更多的是一种季节的萧瑟。在山一程、水一程的跋涉中，作者动情地表现大自然美丽的凄怆，无疑其中也融入了自己心灵的寄托。在关氏早年所有的山水画作品中，这幅画作的意趣最为接近传统山水画家乐于表达的"可望、可居、可游"、"渴慕林泉"之意。然而，"小桥流水"这种特定的传统画题并没有引导观者进入特定的儒雅禅悦式的静穆淡泊，面对此作使我们感受更多的是因"写生"视野带来景物的新奇和造化的生机。这种引导观者处身于大自然中的抒情意态无疑远离了民国晚期画坛程式化的空疏习气。1941 年，郭沫若在重庆见到他的这批作品时大为赞叹，一口气就写了六首绝句，题在关氏一幅代表作《塞外驼铃》的诗堂之上：

塞上风沙接目黄，骆驼天际阵成行。
铃声道尽人间味，胜彼名山着佛堂。

不是僧人便道人，衣冠唐宋物周秦。
囚车五勺天灵盖，辜负风云色色新。

大块无言是我师，陆离生动孰逾之。
自从产出山人画，只见山人画产儿。

可笑琴师未解弹，人前争自说无弦。
狂禅误尽佳儿女，更误丹青数百年。

生面无须再别开，但从生处引将来。
石涛珂壑何蓝本？触目人生是画材。

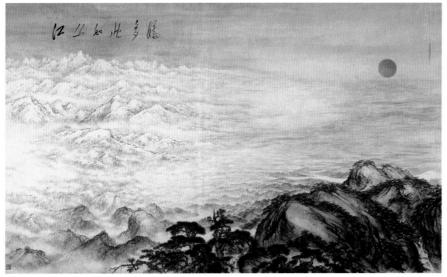

图1

图2

画道革新当破雅，民间形式贵求真。

境非真处即为幻，俗到家时自入神。[1]

此诗针砭时习，鼓吹新风，一气呵成，然意犹未尽，郭沫若在诗后还题有长跋："关君山月有志于画道革新，侧重画材酌挹民间生活，而一以写生之法出之，成绩斐然。近时谈国画者，犹喜作狂禅超妙，实属误人不浅，余有感于此，率成六绝，不嫌作粪耳！民国三十三年岁阑题于重庆。"（图3）在关山月早年另一张作品的诗堂上，郭氏也题有一个跋，云："国画之凋敝久矣，山水、人物、翎毛、花草无一不陷入古人窠臼而不能自拔，尤悖理者，厥为山水画，虽林壑水石与今世无殊，而亭阁、楼台、人物、衣冠必准古制，揆厥原由，盖因明清之际诸大家因宋社沦亡，河山之痛沉亘于胸，故采取逃避现实，一涂以为烟幕耳！八大有题画诗云：'郭家皴法云头少，董老麻皮树上多。世上几人解图画？一峰还写宋山河。'最足道破此中秘密，惟相沿既久，遂成积习，初意尽失，而成株守，三百年来，此道盖几于熄矣！近年有革新之议，终因成见太深，然者亦不放过与社会为敌。关君山月屡游西北，于边疆生活多所砥究，纯以写生之法出之，力破陋习，国画之曙光，吾于此为见之。"（图4）无独有偶，徐悲鸿对他的这批作品也表现出了极大的激赏："岭南关山月先生，初受高剑父先生指示学艺，天才卓越，早即知名。抗战期间，吾识之于昆明，即惊其才情不凡。关君旅游塞外，出玉门、望天山，生活于中央亚细亚者颇久，以红棉巨榕乡人而抵平沙万里之境，天苍苍，地黄黄，风吹草动见牛羊，陶醉于心，尽力挥写；又游敦煌，探古艺宝库，捆载至重庆展览，更觉其风格大变，造诣愈高，信乎善学者之行万里路获益深也。"（图5）[2] 从这两位文坛大家对关氏的盛誉中可以看出：无论是郭氏的"关君山月有志于画道革新，侧重画材酌挹民间生活"，还是徐氏的"以红棉巨榕乡人而抵平沙万里之境，天苍苍，地黄黄，风吹草动见牛羊，陶醉于心，尽力挥写"，他们对关山月这种走出书斋、强调个体生命真实感受的追求都大为赞叹。他们在文中不仅表达了对关氏的赞赏，同时亦明确地提出了自己对中国画改革的看法。尤其是郭氏所说的"画道革新当破雅，民间形式贵求真。境非真处即为幻，俗到家时自入神"，更是强化了现代中国画"俗"的意趣的价值。"俗"在此并不意味着"庸俗"，而是指现代人将审美取向由历史的虚空挪到了现世的真切，

人的现世经验必将重构艺术的意义，从而也带来了人在此岸中生命感性的高涨。这种感性的冲动势必会和传统的一些审美定位有着对抗性的冲突。由此可见，近代文化界对山水画艺术有由"文人隐逸"向"大众化"转型的诉求。这种由"逸"入"俗"的选择，使新时期的中国画家不再沉溺于"空谷足音"的超拔而是在现实写生中触摸人世情味的温凉。关山月甫一出现于乱世画坛便得到不少的掌声（朱光潜也对他的作品非常赞赏），他的这种遭遇与他同一辈的青年艺术家相比是极为罕见的，这无疑是与其从艺姿态与时代的召唤相呼应相关。可以想象，其早年所得到的广泛认同为他在新中国成立后荣幸地获得分派绘制《江山如此多娇》的任务，早已埋下了伏笔。

艺术的变革往往在于一代人对传统艺术的重新认识、重新企盼、重新选择，因而形成新的视野，此中充注着一代人的情感和识见。自"五四"以来，当科学和民主这两面大旗已经取消了传统文化趣味谱系自我信赖的理性基础，传统中国画的意义就面临着正当的质问，特别是在面对近代文化发展的状况中，越来越表现出其在时世中的危机症候，这一点，关氏于40年代在桂林开画展时，就曾亲身与之正面遭遇[3]。既然传统中国画的意义价值已被时代所抽离，那么，中国画家将面临着重新寻找安身立命的精神故土的选择，这有待一个新时代给予重新定义，关山月在探索中实践。

二

新中国成立后，年轻的关山月被国家授予重任，其在工作繁重之余，仍然心萦于中国画的创新，并不断有新作问世。1954年他创作出新中国成立初期的山水画力作《新开发的公路》，此作巧妙地以山野猿猴惊异于山河之变，进而从侧面展示画面主题的手法（刘曦林语），可说别具才情。假若关氏是以画中的猿猴自况的话，那么，关氏那一代知识分子在新中国成立后，迫切要求融入社会主义国家建设洪流的心情则可见一斑。既然历史的车轮惊破了昔日山林的孤寂，本来就舍弃中国画的传统意义的新型知识分子就理所当然以理想化的心情去迎接一个"人民的世纪"的到来。"民族的，科学的，大众的。文化部一再号召我们必须重视民族遗产，并指出应如何批判地继承它，如何

图3 图4

改造它，发扬它的具体做法；最近教育部又对教学应如何结合爱国主义思想教育，肃清'崇洋轻华'的思想作了正确的指示。"⁴ 应该说关氏一代艺术家在新中国成立后就致力于重新建立价值信念，他们的创作热忱深深沉浸于中国共产党开拓的历史篇章中。中国共产党领导的革命胜利是 20 世纪中国乃至世界的伟大事件之一（王蒙语），中国革命进程中所表现出的无比崇高的理想主义、艰苦卓绝的严峻磨炼、不可思议的苦行精神……这些壮美而富于生命力的新人文景观可以说从历史理性的角度昭示其不可辩驳的价值真实；而毛泽东诗词——那些在战地中的吟唱，更从诗化的角度赋予这个革命运动以神圣的诗意。这种革命浪漫主义审美理想伴随着民族国家的建立，合理地获得了新正统地位，正好填补了"五四"以后传统文化形而上意义上的亏空。新中国成立以来，产生大量以毛泽东诗词和革命圣地为题材的中国画作品，是时代的一种必然。而傅、关两人于 1959 年在人民大会堂联袂完成的巨型中国画《江山如此多娇》，正是以官方的形式，来确立以毛泽东诗词为代表的社会主义文艺的时代新风，因而也昭示一个新时代的到来。

《江山如此多娇》一图的创作成功为傅、关两人带来了极大的声誉，事实上此图的诞生极之不易，细究其创作的过程有许多耐人寻味的内涵。创作《江山如此多娇》的任务是政府行为，傅、关二人深感责任重大，用他们的语言说是个"光荣而艰巨"的任务，毕竟，《江山如此多娇》一图的创作和已往的个人创作不同，尽管那时"公共艺术"的概念在中国还没有出现，由于此画安放于国家议政的重地，他们清醒地认识到，这个"公共性"的环境要求它将面对整个社会的影响，既要考虑到重大意义的发挥，也要做到雅俗共赏，何况还有个两人合作协调的问题。在开始构思草图的时候，他们便难住了："首先是如何表现毛主席这首激动人心的《沁园春·雪》的主题思想。由于我们对这首词的理解不深不透，开始构图时，虽然一致认为应该着重描写'江山如此多娇'，然而只是在这首词的本身的写景部分兜圈子，企图着重表现'北国风光，千里冰封，万里雪飘'的意境。"他们出了几个草图都自觉不满意，由于此作无论是尺寸（650 cm×900 cm）还是题材都是太大，难以驾驭。"正是这个时刻，陈老总（毅）和郭老（沫若），在一天的下午二时半来了，他们还未坐下，就反复看我们挂在壁上的初稿，不

置可否而又默不作声。我们已忐忑不安地意识到初稿通不过，就率直地向陈总、郭老问道求师，首先是陈总开口，他一针见血地指出：'江山如此多娇'的主题是'娇'字嘛，为什么不牢牢地抓住'娇'字来做文章呢？怎样才能'娇'得起来呢？我认为这江山须包括东南西北、春夏秋冬，要见到长城内外、大河上下，还要见到江南景色，也要看到北国风光，要有北方的雪山，要有南方的春色，也要有东海……问题是如何集中概括就是了。郭老听了陈总的意见除表示赞赏外，接着针对我们的初稿指出说：毛主席写的这首《沁园春·雪》的时代背景是解放前的一九三六年，所以提到'须晴日，看红装素裹，分外妖娆'，但现在已是新中国成立十周年了，我主张把太阳画出来，现在已不是'须晴日'，而是旭日东升了嘛。我们倾听完陈总、郭老高瞻远瞩的意见后，大有顿开茅塞之感，除敬佩他俩宏大的思想境界和开阔的视野胸怀之外，当场便约定请他们下一次来审稿的时间。"⁵ 陈毅这一番话看似漫不经意，实际上这位以《梅岭三章》名闻天下的诗人元帅无意中流露了现代民族国家的"新正统地理"观念，其中意蕴大可深究。众所周知，从远古起，当华夏大地还没有出现统一的民族国家时，一些象征性的人文地域地理概念，就已经成熟，如在《山海经》中的"九州"，还有后来"九派"、"五岳"，都是富于正统的人文政治地缘的色泽。"死去元知万事空，但悲不见九州同"，实则上这种抽象的地理观念已和国家兴亡、民族大义相联系。至于"江山"、"山河"、"河山"、"江河"、"四海"、"海内"等地理概念，更是在历史的演变中逐渐变成了我国国土疆域的代名词。"灯下再三挥泪看，中华无此整山河"，就是白石老人在抗战时期题于山水画作品上的句子，家国忧患之情跃然纸上。这些独特的地理概念正因其具体指涉内容的含糊而富于浓厚的政治地缘色彩。而陈毅以国家领导人的身份对地理概念的整体表述则更富于现代政治地理的意志，如他认为的"江山"须包括东南西北、春夏秋冬、长城内外、大河上下、江南景色、北方雪山、南方东海，这种"精骛八极，心游万仞"的全方位观照，实在体现了开国元帅其"观四海于一瞬"的博大胸怀。行文至此，我不禁想到 80 年代风靡海内外华人世界的一首流行歌曲《我的中国心》，其中不也是以具体的地理观念"长江、长城、黄山、黄河"来表述中华的概念吗？故《江山如此多娇》一图取得的成功，除其表现出崇高革命激情和中国山水画特有的苍茫宇宙感之外，还不动声色地包孕了现代中国新型的人文地理

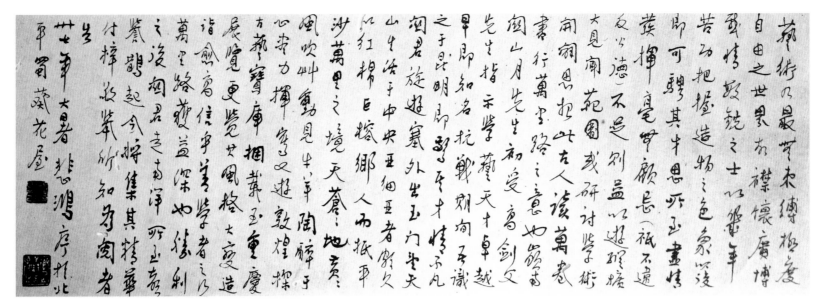

图 5

观念，以传统山水画的形式感性地表达大中华这个主权国家的地域风貌。（图6、图7）

同时，《江山如此多娇》顺时应运地发展了传统山水画创作的理念。细究历代的山水观念虽有所不同，但其价值意义都可说是围绕着艺术家的个体意趣而展开，如南北朝时山水画家宗炳有"卧游"说，《南史·宗炳传》记其"好山水，爱远游，西涉荆巫，南登衡岳，结宇衡山，欲怀尚平之志。有疾还江陵，叹曰：'老疾俱至，名山恐难遍睹，唯澄怀观道，卧以游之。'凡所游履，皆图之于室，谓人曰：'抚琴动操，欲令众山皆响'"[6]。这种富于玄学色彩的"卧以游之"是其山水画创作的初衷。宋人郭熙不但继承这一思想，而且进一步地强调山水画的创作目的——"君子之所以爱夫山水者，其旨安在？丘园养素，所常处也；泉石啸傲，所常乐也；渔樵隐逸，所常适也；猿鹤飞鸣，所常观也。尘嚣缰锁，此人情所厌也。"因而渴望"不下堂筵，坐穷泉壑，猿声鸟啼，依约在耳，山光水色，荡漾夺目，此岂不快人意，实获我心哉！"[7]其所强调的"快意"关系到艺术家自身生存感觉的优劣。元末，倪云林扁舟五湖，以"逸笔草草"写湖山之冲淡萧散，这种"逸品"的清高淡泊，无论在画史的地位是如何的超拔，但都与世趣了无相关；至于明人，沈周曾有语自题于缣素之间："山水之胜，得于目，寓诸心，而形于笔墨，无非兴而为已矣。是卷于灯窗下为之，盖亦乘兴也，故不暇求精焉。"[8]山水画以"兴"论，固然"思无邪"，但也只是个体心智的适意游戏；而清人程正揆在自己的山水作品《江山卧游图》的跋语中说："居长安者有三苦，无山水可玩，无书画可购，无收藏可借，予因欲作《江山卧游图》百卷布施行世，以救马上诸君之苦。"[9]这次虽有些"众乐乐"的意味，而其要解决的只是"马上诸君"即做官的士人的文化享受，空写"江山"之迹，而无家国之忧。从整个山水画史的角度来看，无论是哪个朝代，都缺乏现代画家这种下意识的以完整而具体的江河山岳来指代主权国家的江山之思。正如黄宾虹老人所说："中华大地，无山不美、无水不秀。"《江山如此多娇》一图体现的是20世纪中国新型文人迥殊前人的山水情怀，之所以产生这种山水情怀的背景无疑是中国近百年来积弱、山河破碎的痛史。关氏把晚年的创作计划命名《祖国大地组画》，傅抱石有"待细把江山图画"之说，李可染则向往于"为祖国河山立传"的伟业，相信多多少少都

出于这种民族情怀所驱。

从《小桥流水》、《新开发的公路》到《江山如此多娇》，关氏的个人情感的变化可谓是从"冷心"到"热血"，作品的审美品质也从"优美"转向"崇高"。他自谓这一经历是"从流浪汉到螺丝钉"，但实际上是由"身处江湖之远"至"心系庙堂之高"。也正是关氏这种心系"庙堂"的山河之思，因而赋予其山水画艺术一层崇高的光泽，也从而带来20世纪中华山河的新气象。

图 6

图 7

【注释】

1. 郭沫若《题关山月画》，载《关山月》，岭南美术出版社，1996年，3页。

2.《〈关山月西南西北纪游画集〉序》，载《关山月》，岭南美术出版社，1996年，5页。

3. 见拙作《丹青写不尽，探讨意无穷——试论关山月早年艺途上的一场争论》，载《1999年鉴》，关山月美术馆编，72页。

4. 关山月《中国画如何为人民服务》，载《人民服务华南文艺学院开学礼上的讲话》，1951年9月。

5. 关山月《怀郭老》，《关山月论画》，河南美术出版社，1991年，72页。

6.《南史·宗炳传》，见俞剑华编著《中国古代画论类编》，人民美术出版社，1998年，583页。

7. 郭熙、郭思《林泉高致》，见俞剑华编著《中国古代画论类编》，人民美术出版社，1998年，631页。

8. 沈周自题作品跋，黄卓越辑著，《闲雅小品集观》，百花洲文艺出版社。

9. 杨新《程正揆》，《中国历代画家大观·清（上）》，上海人民美术出版社。

图 版

纸本设色

广州艺术博物院藏

款识：红军不怕远征难，万水千山只等闲。五岭逶迤腾细浪，
　　　乌蒙磅礴走泥丸。金沙浪 [水] 拍悬 [云] 崖暖，大渡桥
　　　横铁索寒。更喜岷山千里雪，三军渡过[过后]尽开颜。
　　　一九五一年十月写于广州，并录毛主席《长征》诗句。
　　　关山月。

印章：关山月（朱文）岭南人（白文）

长征图

1951年
179 cm × 76.1 cm
纸本设色
广州艺术博物院藏

款识：红军不怕远征难，万水千山只等闲。五岭逶迤腾细浪，
　　　乌蒙磅礴走泥丸。金沙浪 [水] 拍悬 [云] 崖暖，大渡桥
　　　横铁索寒。更喜岷山千里雪，三军渡过[过后]尽开颜。
　　　一九五一年十月写于广州，并录毛主席《长征》诗句。
　　　关山月。

印章：关山月（朱文）岭南人（白文）

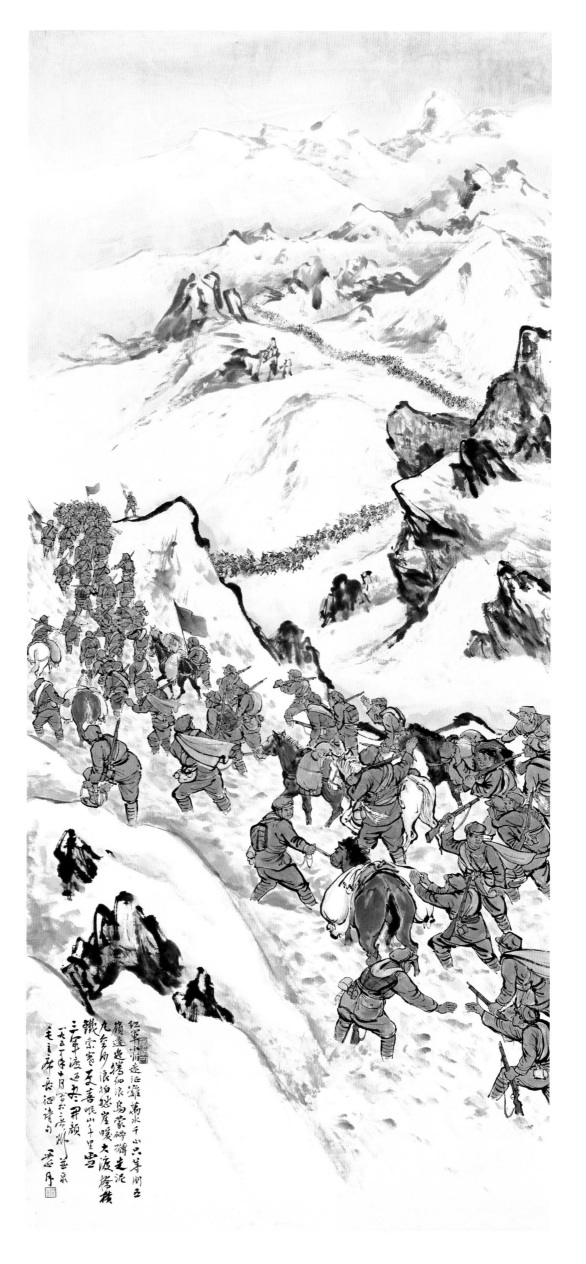

红军不怕远征难，万水千山只等闲。
五岭逶迤腾细浪，乌蒙磅礴走泥丸。
金沙水拍云崖暖，大渡桥横铁索寒。
更喜岷山千里雪，三军过后尽开颜。
毛主席长征诗句
一九七七年九月方济众画于京华
方济众

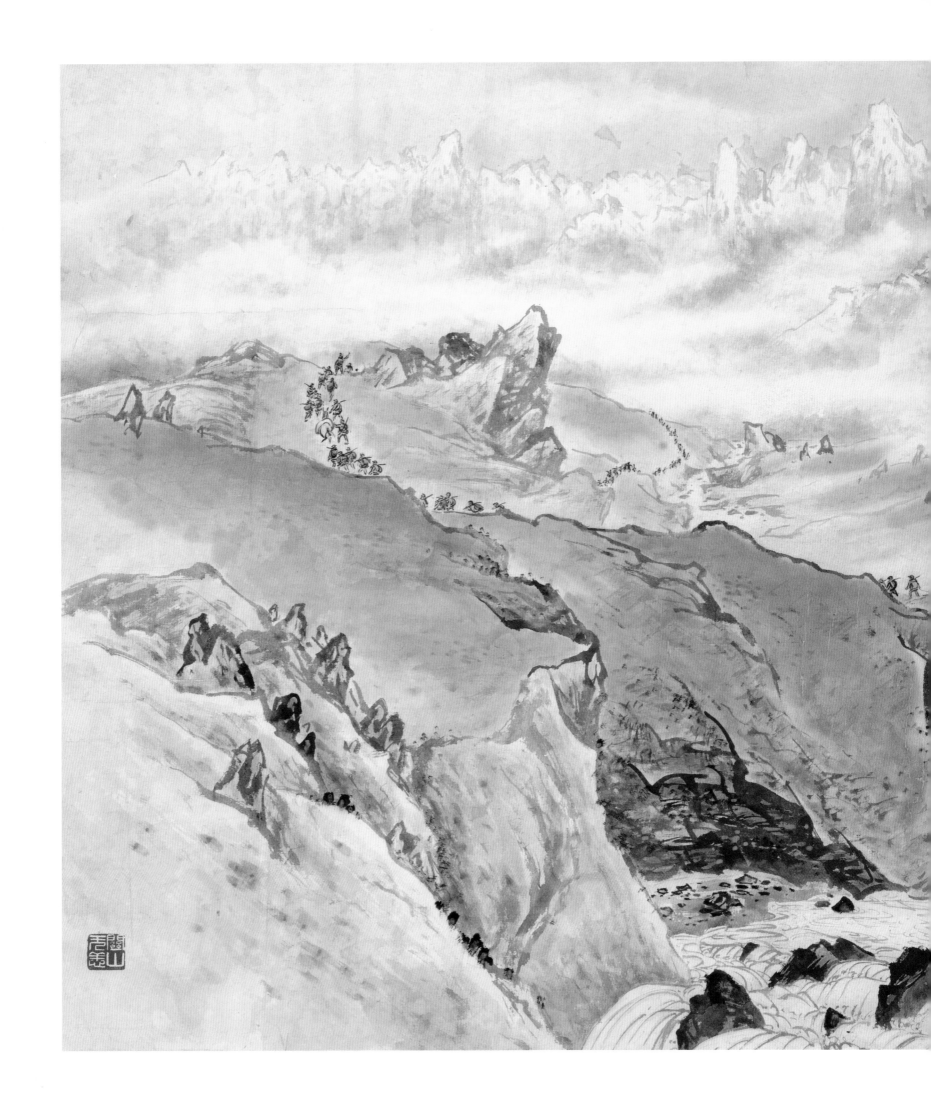

长征路上

1953年
80.2 cm×141 cm
纸本设色
关山月美术馆藏

款识：关山月。
印章：关山月（朱文）关山无恙（白文）

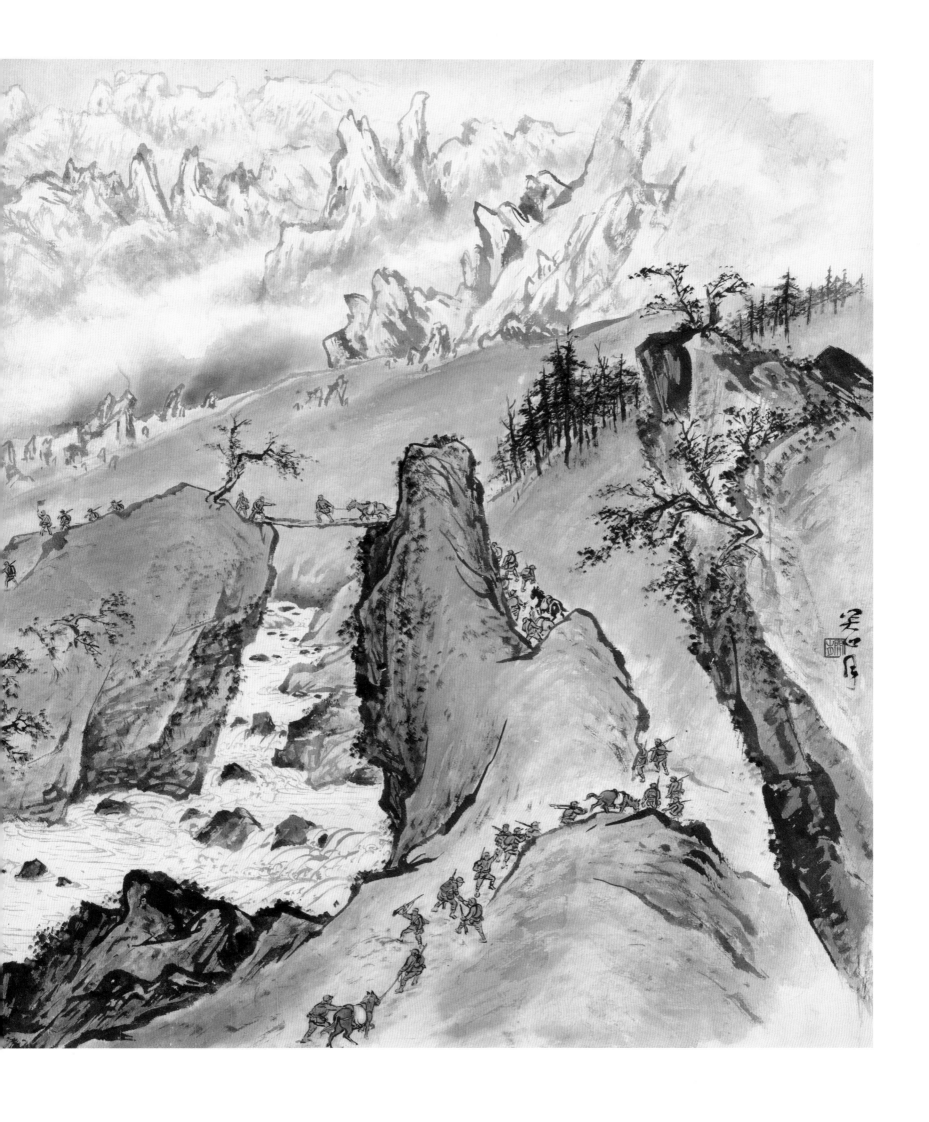

闸坡渔港之一

1953年
33.2 cm×43.8 cm
纸本设色
关山月美术馆藏

款识：山月。
印章：关山月（朱文）

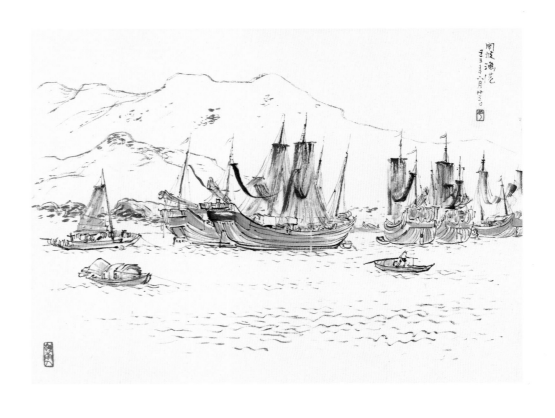

闸坡渔港写生之一

1953年
32.7 cm×43.4 cm
纸本水墨
关山月美术馆藏

款识：闸坡渔港，五三年六月廿三日。
印章：山月（朱文）岭南人（朱文）

闸坡渔港写生之二

1953年
36 cm×42.2 cm
纸本设色
广州艺术博物院藏

款识：一九五三年于闸坡渔港写生。
印章：山月（朱文）

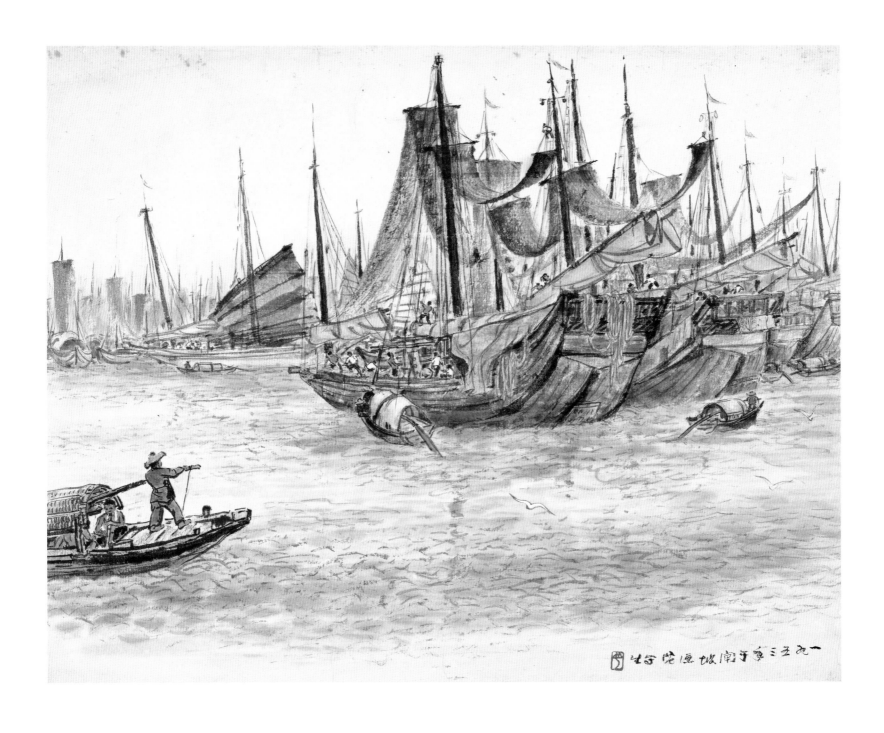

一九五三年夏南坡写渔港生

闸坡渔港写生之三

1953年

纸本设色
广州艺术博物院藏

款识：一九五三年闸坡渔港写生。
印章：关（白文）山月（朱文）

闸坡渔港写生之三

1953年
43.4 cm×61 cm
纸本设色
广州艺术博物院藏

款识：一九五三年闸坡渔港写生。
印章：关（白文）山月（朱文）

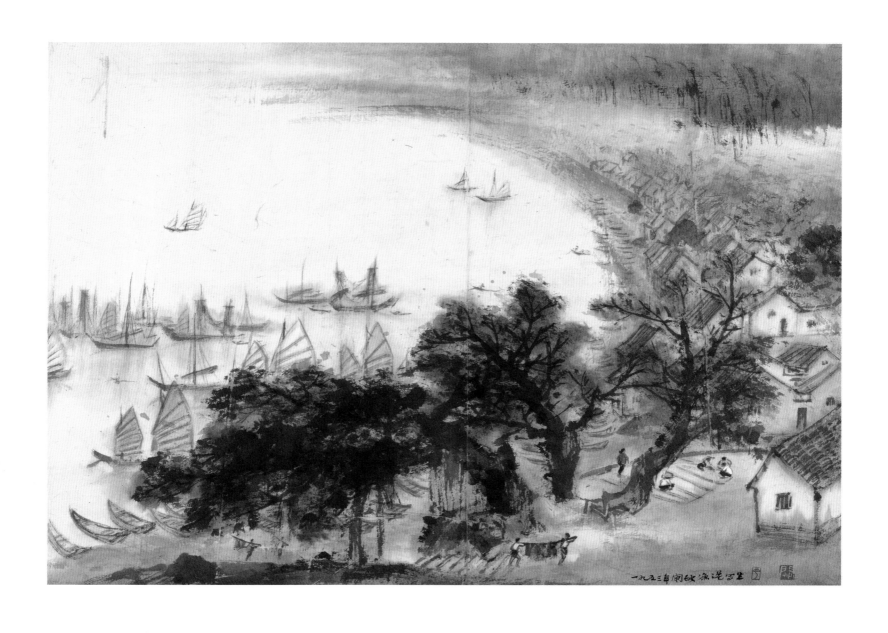

一九五三年闽南汕港写生

竹林人家

1954年
124.5 cm×68.5 cm
纸本设色
私人藏

款识：竹林人家。一九五四年春月，关山月。
印章：关山月（白文）从生活中来（白文）

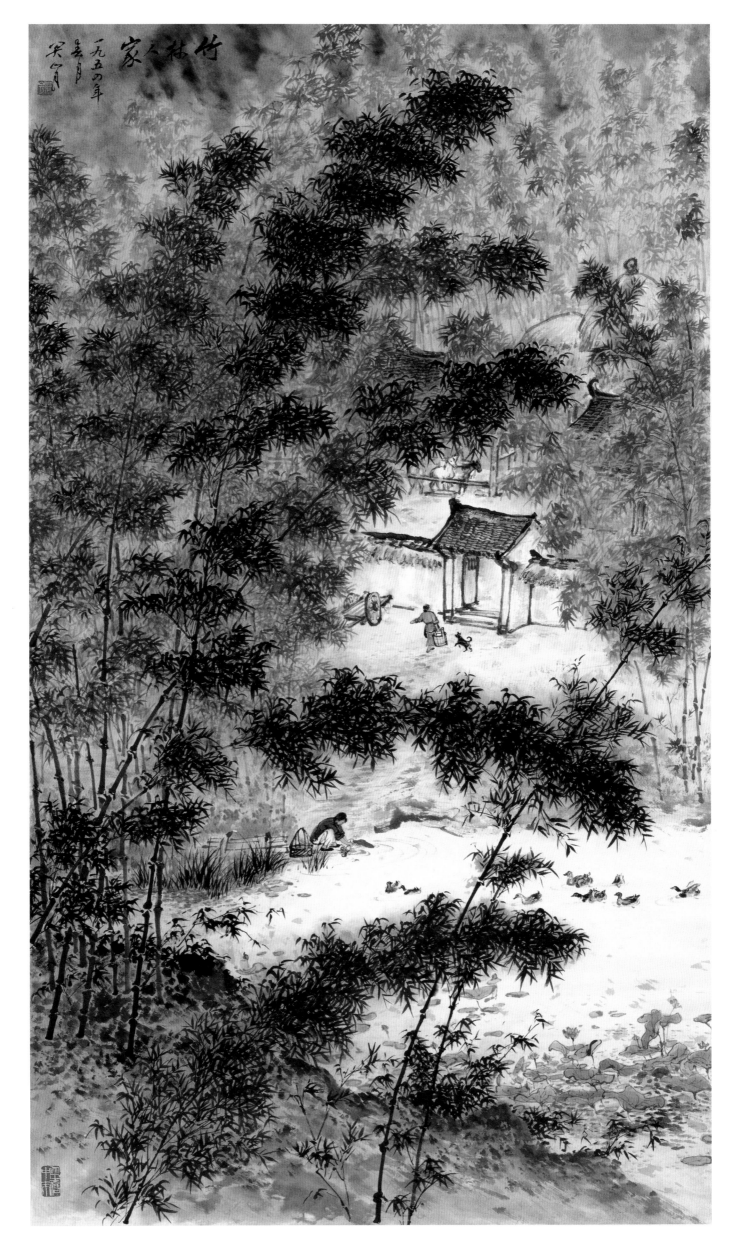

年代不详
297 cm×142 cm
纸本设色
私人藏

款识：关山月笔。

印章：关山月印（白文）古人师谁（白文）
从生活中来（白文）岭南人（白文）

开山图

年代不详
297 cm×142 cm
纸本设色
私人藏

款识：关山月笔。

印章：关山月印（白文）古人师谁（白文）
从生活中来（白文）岭南人（白文）

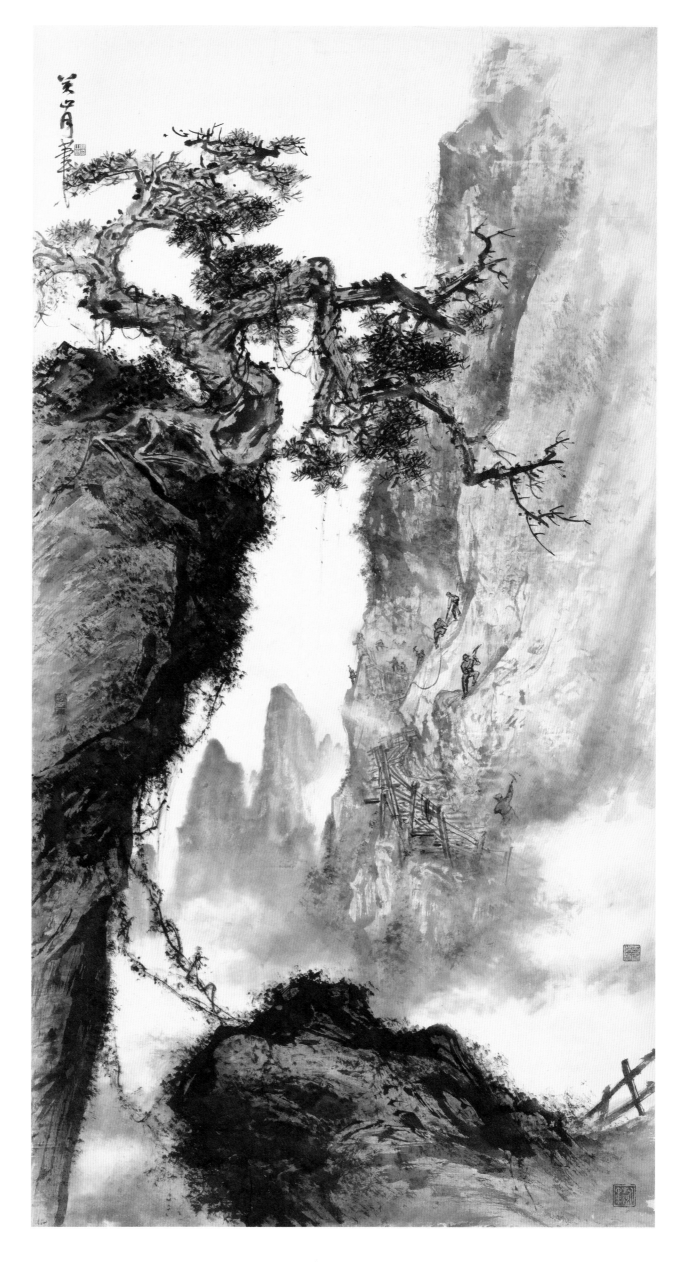

新开发的公路

1954年
177.9 cm×94.1 cm
纸本设色
中国美术馆藏

款识：一九五四年秋，关山月笔。
印章：关山月（朱文）

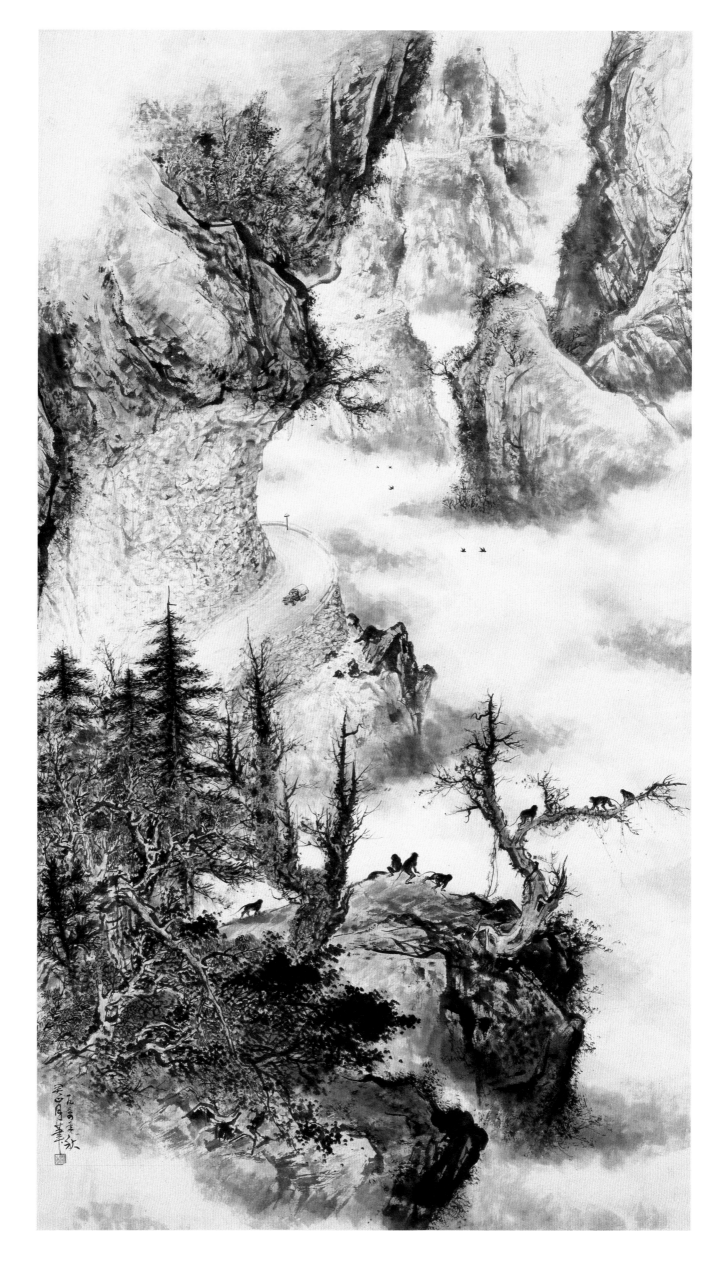

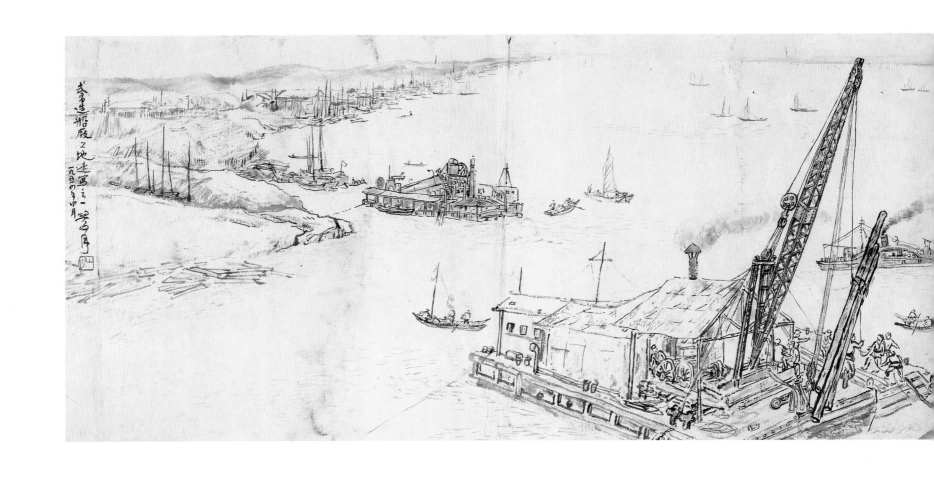

武昌造船厂工地速写

1954年
36 cm × 165 cm
纸本水墨
岭南画派纪念馆藏

款识：武昌造船厂工地速写之一。关山月，一九五四年四月。
印章：山月（朱文）

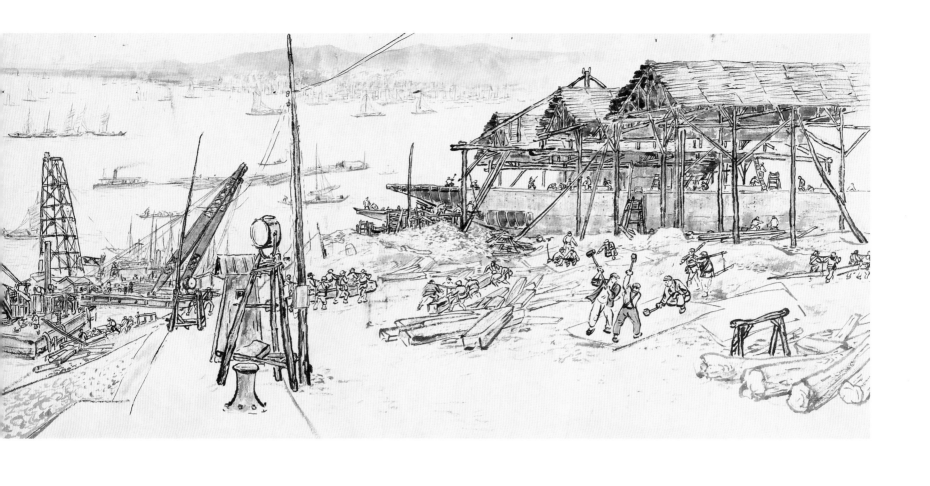

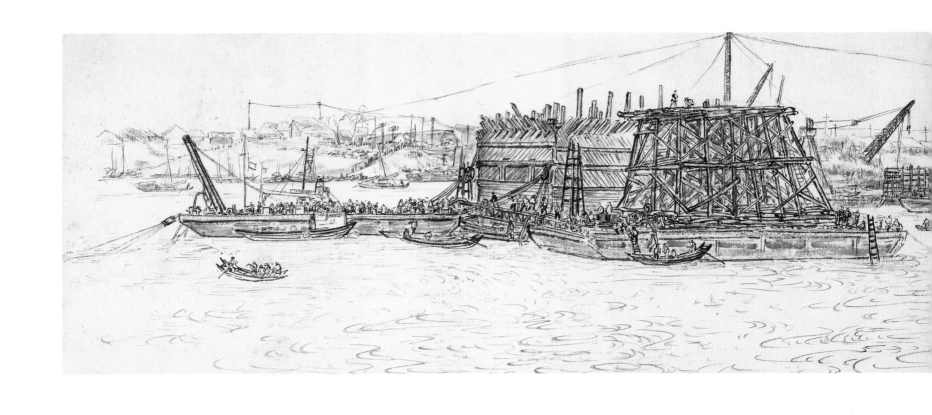

汉水铁桥工地速写

1954年
27 cm × 137 cm
纸本水墨
岭南画派纪念馆藏

款识：把木沉井浮运，下沉到五号桥墩去。一九五四年四月
　　　十一日于汉水铁桥工地，关山月速写。

印章：山月之玺（白文）

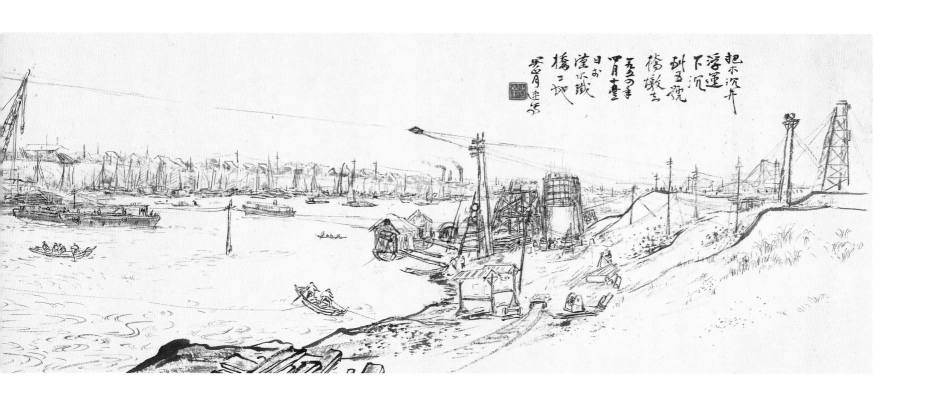

把木沉井
浮運
下沉
到另沉
橋墩去

五五之事
四月十臺
日於
淀水鐵
橋工地
墨月生寫

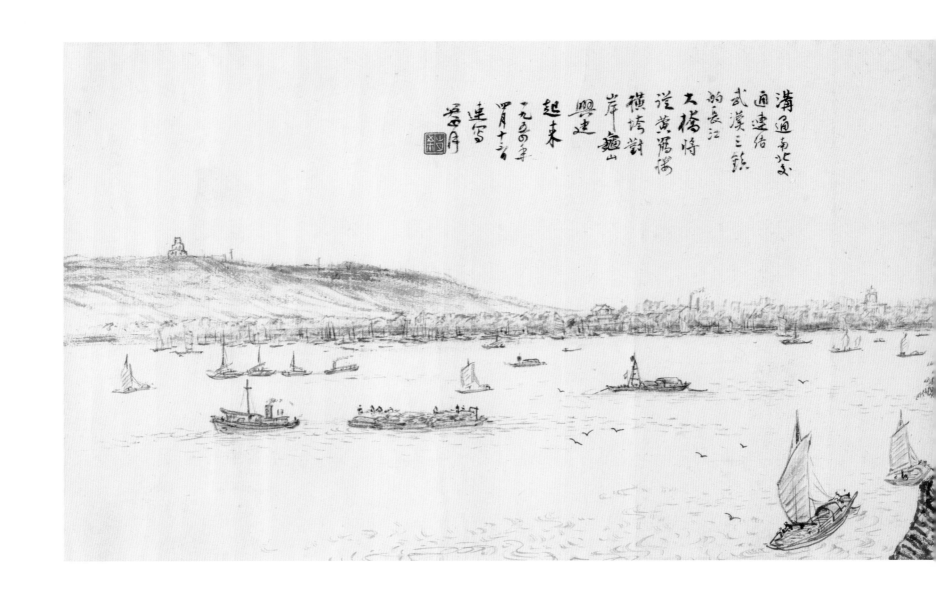

武汉长江大桥兴建前

1954年
32 cm × 112.5 cm
纸本水墨
关山月美术馆藏

款识：沟通南北交通，连结武汉三镇的长江大桥将从黄鹤楼
　　　横垮 [跨] 对岸龟山兴建起来。一九五四年四月
　　　十三日速写，关山月。

印章：山月之玺（白文）

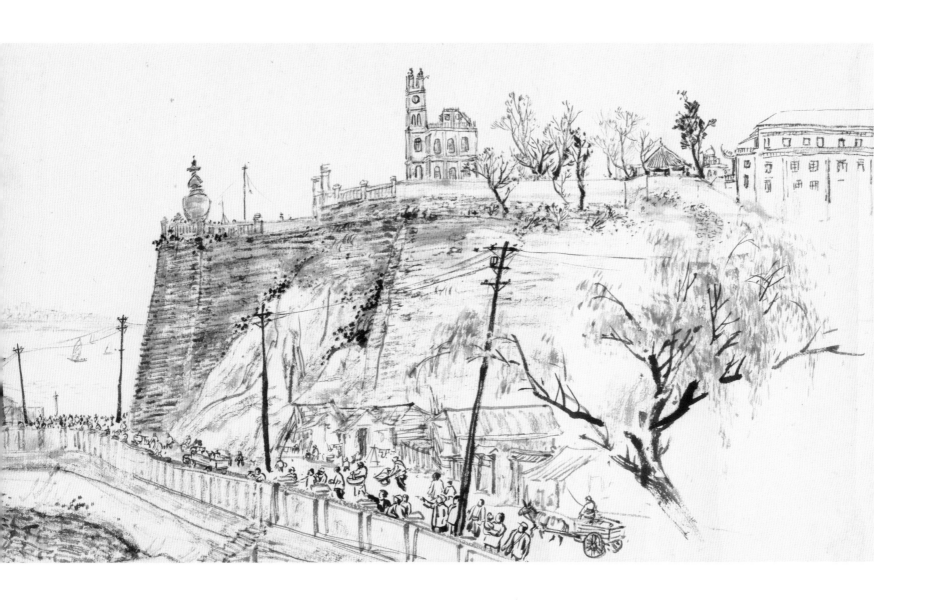

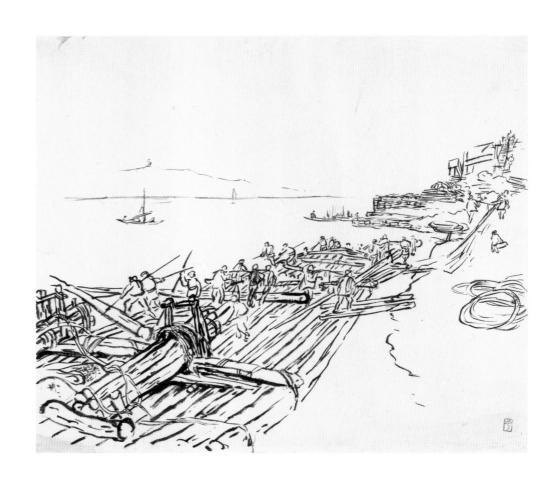

武汉速写之三十七

1954年
32 cm × 37 cm
纸本水墨
私人藏

印章：山月（朱文）

长江码头

1954年
36.8 cm × 50.2 cm
纸本水墨
关山月美术馆藏

款识：长江码头。一九五四年四月，关山月速写。
印章：山月（朱文）

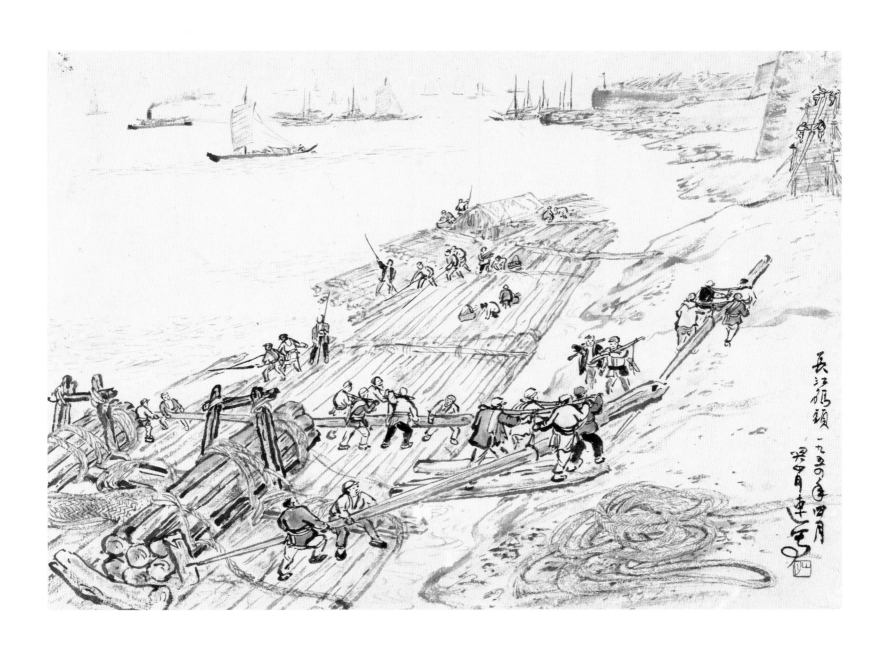

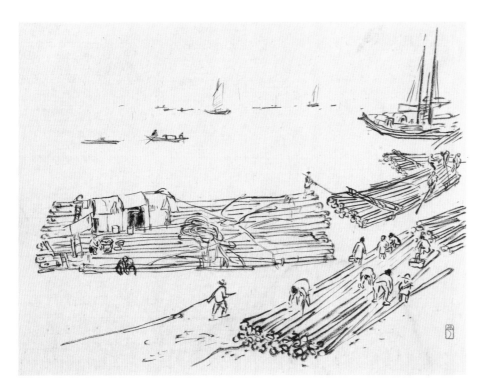

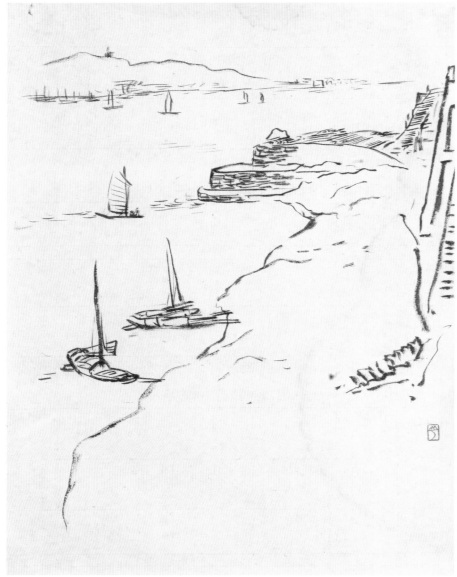

武汉速写之一　　　　武汉速写之二

1954年　　　　　　　1954年
32 cm × 37 cm　　　37 cm × 32 cm
纸本水墨　　　　　　纸本水墨
私人藏　　　　　　　私人藏

印章：山月（朱文）　印章：山月（朱文）

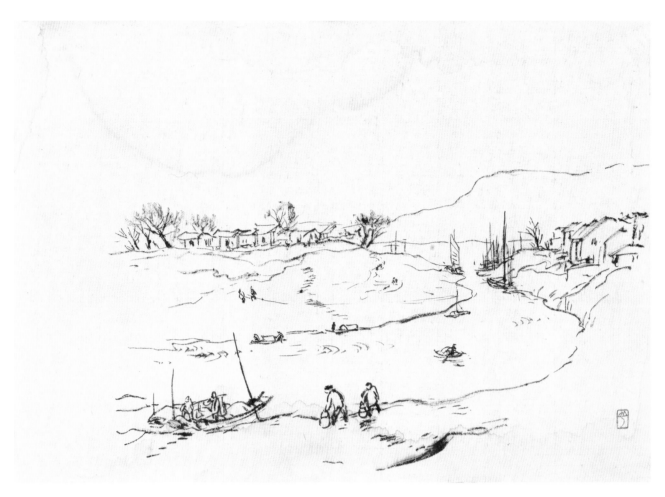

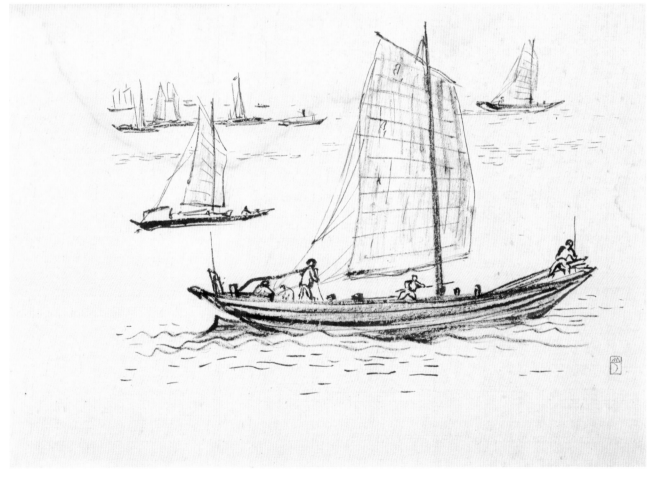

武汉速写之三

1954年
32 cm × 37 cm
纸本水墨
私人藏

印章：山月（朱文）

武汉速写之七

1954年
32 cm × 37 cm
纸本水墨
私人藏

印章：山月（朱文）

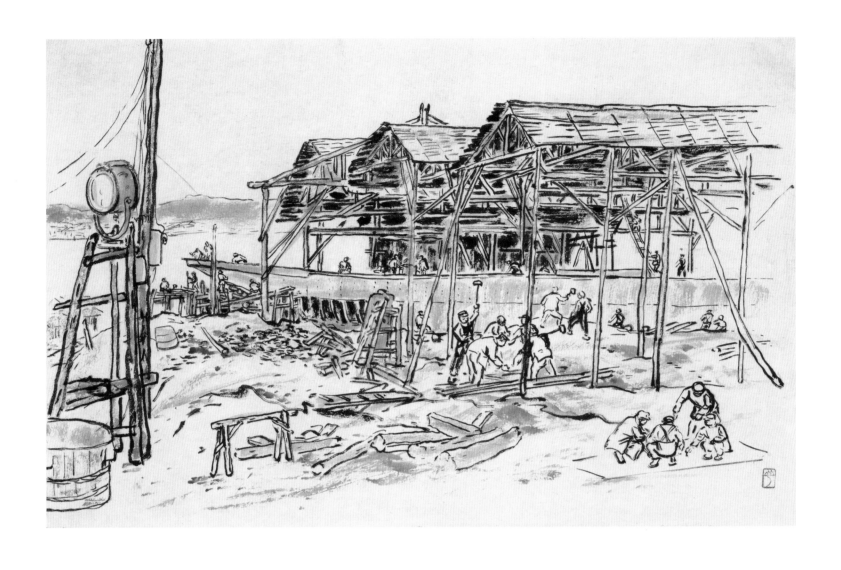

武汉速写之三十

1954年
32 cm×37 cm
纸本水墨
私人藏

印章：山月（朱文）

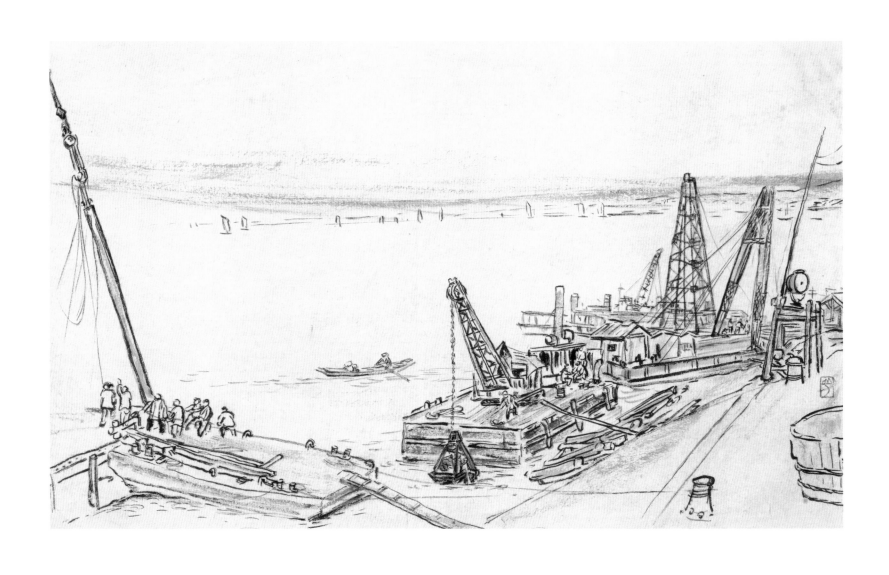

武汉速写之三十一

1954年
32 cm × 37 cm
纸本水墨
私人藏

印章：山月（朱文）

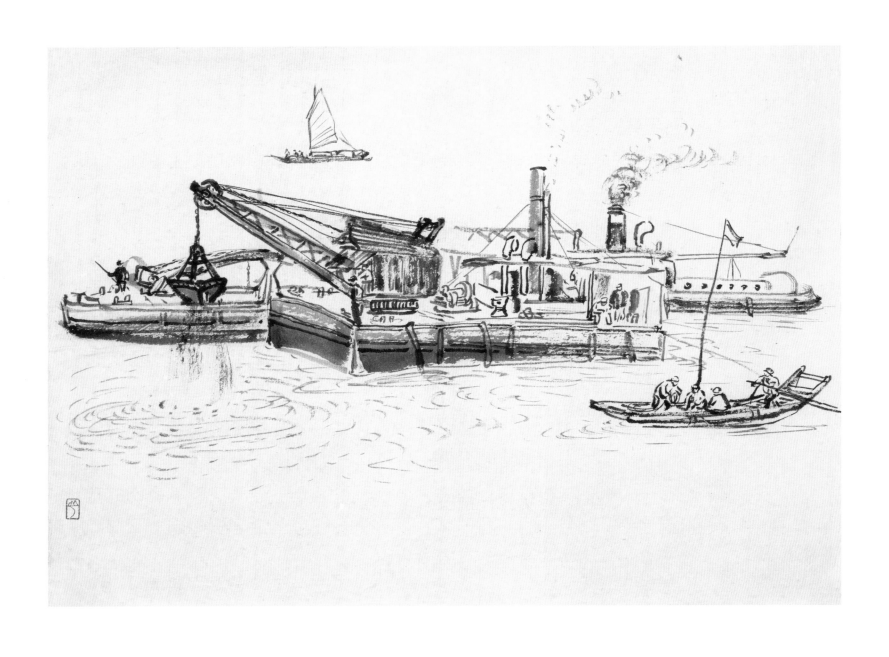

武汉速写之三十四

1954年
32 cm × 37 cm
纸本水墨
私人藏

印章：山月（朱文）

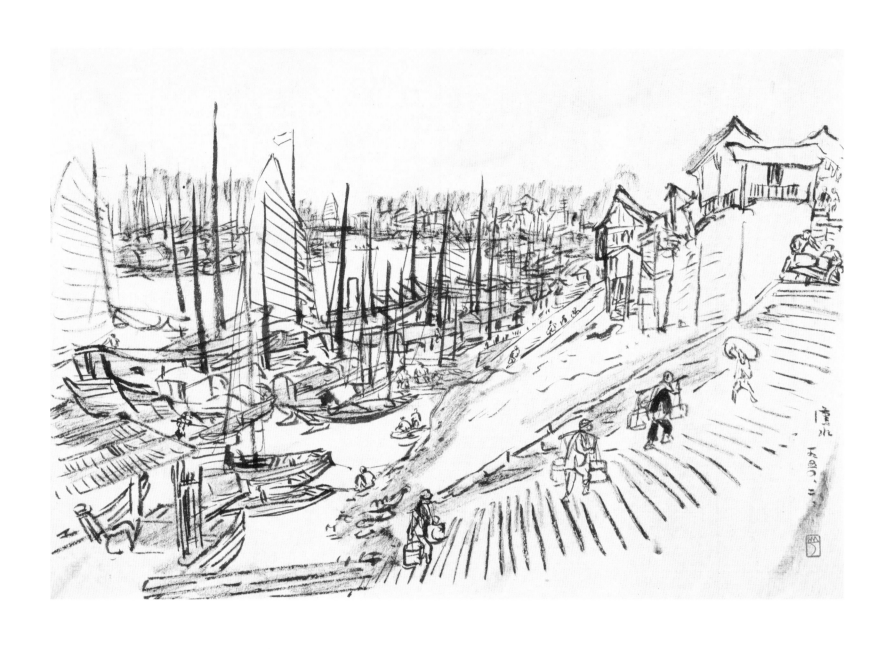

武汉速写之六

1954年
32 cm × 37 cm
纸本水墨
私人藏

款识：汉水。一九五四．二。
印章：山月（朱文）

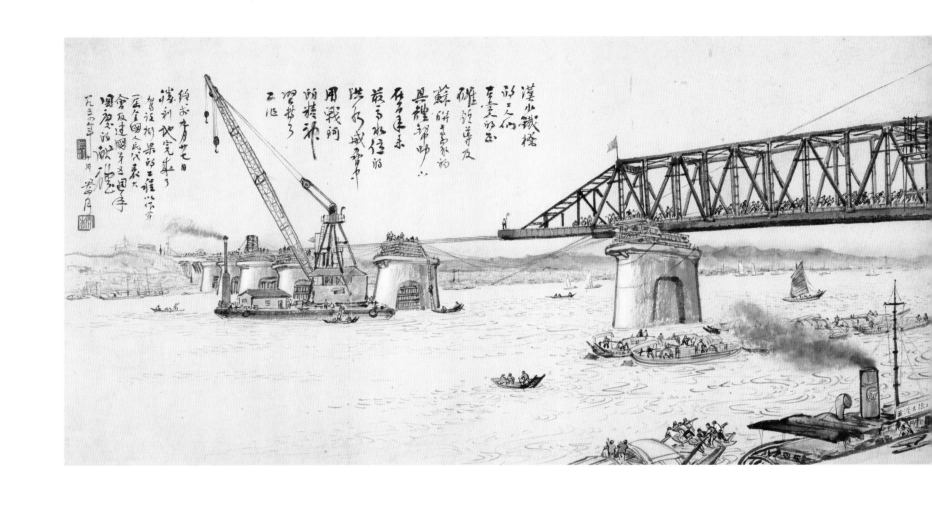

汉水桥

1954年
44.6 cm × 179 cm
纸本设色
关山月美术馆藏

款识：汉水铁桥的工人们在党的正确领导及苏联专家的具
　　　体帮助下，在百年来最高水位的洪水威胁中，用战
　　　斗的精神坚持了工作，终于九月廿七日胜利地完成
　　　了架设桥梁的工程，以作第一届全国人民代表大会
　　　及建国第五周年国庆的献礼。一九五四年十月，关
　　　山月。

印章：关山月（朱文）　漠江（白文）

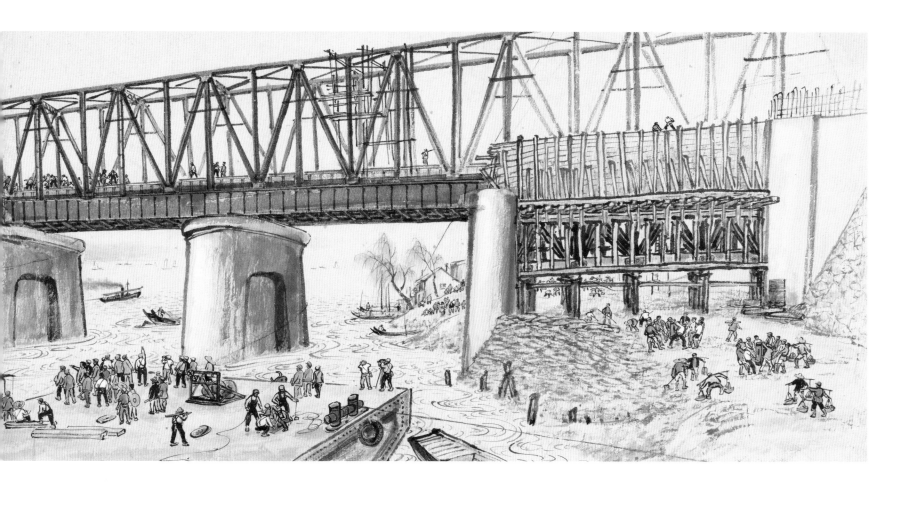

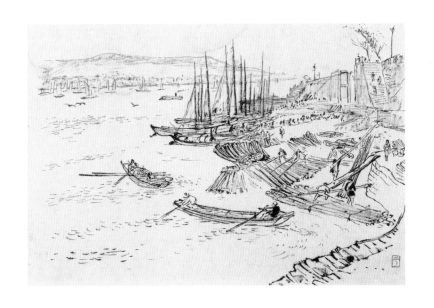

武汉速写之二十二

1954年
32 cm × 37 cm
纸本水墨
私人藏

印章：山月（朱文）

汉水解冻之一

1954年
35.2 cm × 46.7 cm
纸本设色
关山月美术馆藏

款识：一九五四年冬呵冻写此，关山月。
印章：关山月（朱文）

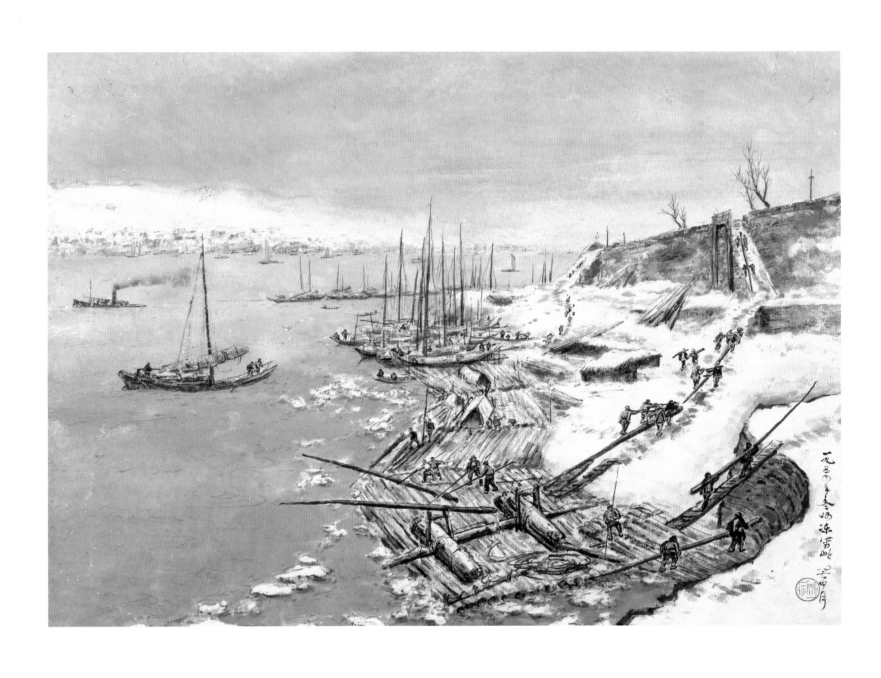

汉水解冻之二

纸本设色

关山月美术馆藏

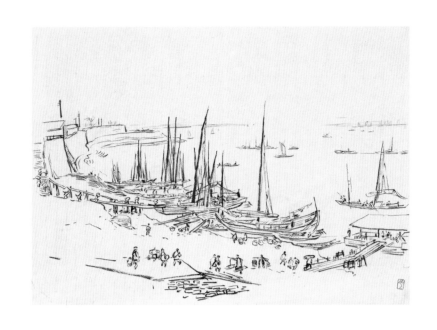

武汉速写之二十七

1954年

32 cm × 37 cm

纸本水墨

私人藏

印章：山月（朱文）

汉水解冻之二

1954年

35.5 cm × 47.4 cm

纸本设色

关山月美术馆藏

印章：关山月（白文）

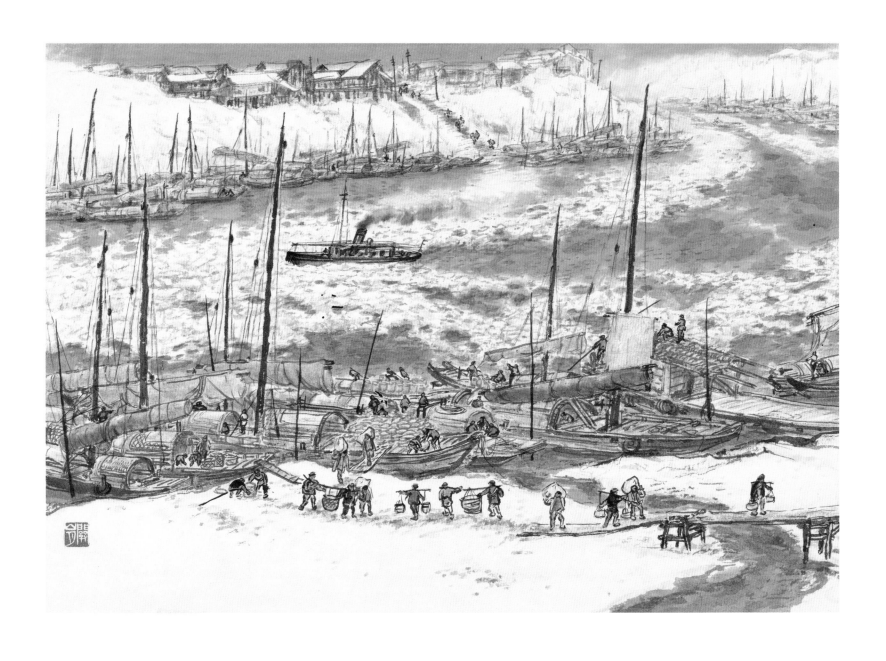

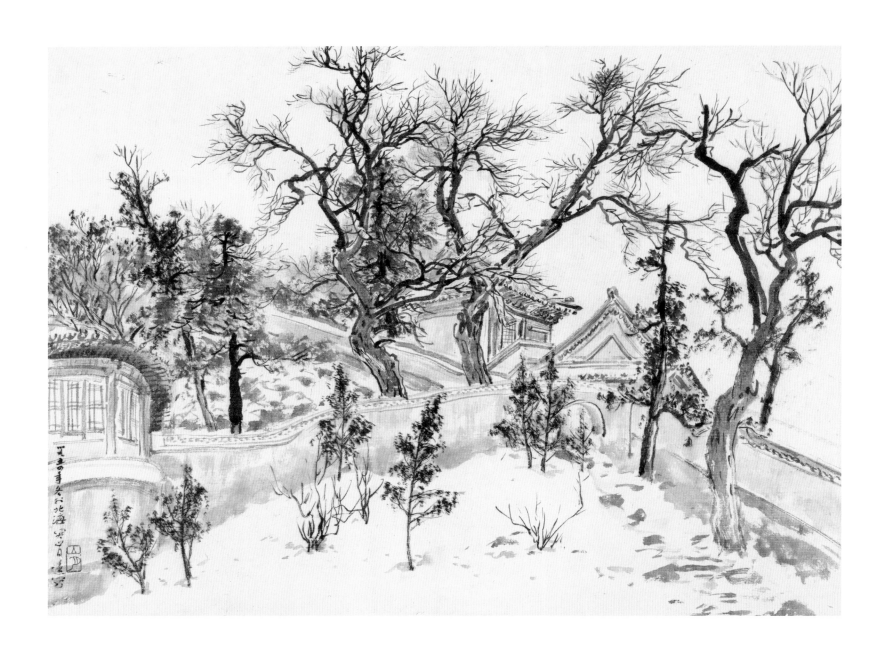

北海写生

1954年
32 cm × 43 cm
纸本水墨
关山月美术馆藏

款识：一九五四年冬于北海，关山月速写。
印章：山月（朱文）

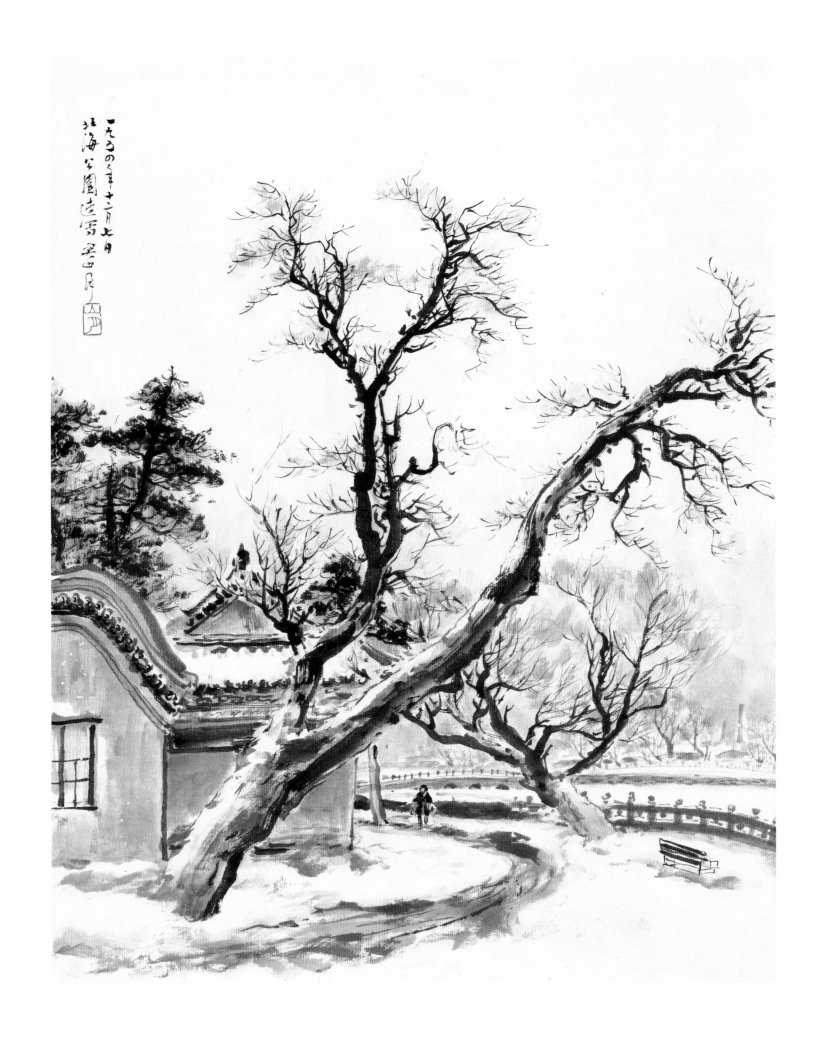

北海公园之二

1954年
42.5 cm×32.3 cm
纸本设色
关山月美术馆藏

款识：一九五四年十二月七日北海公园速写，关山月。
印章：山月（朱文）

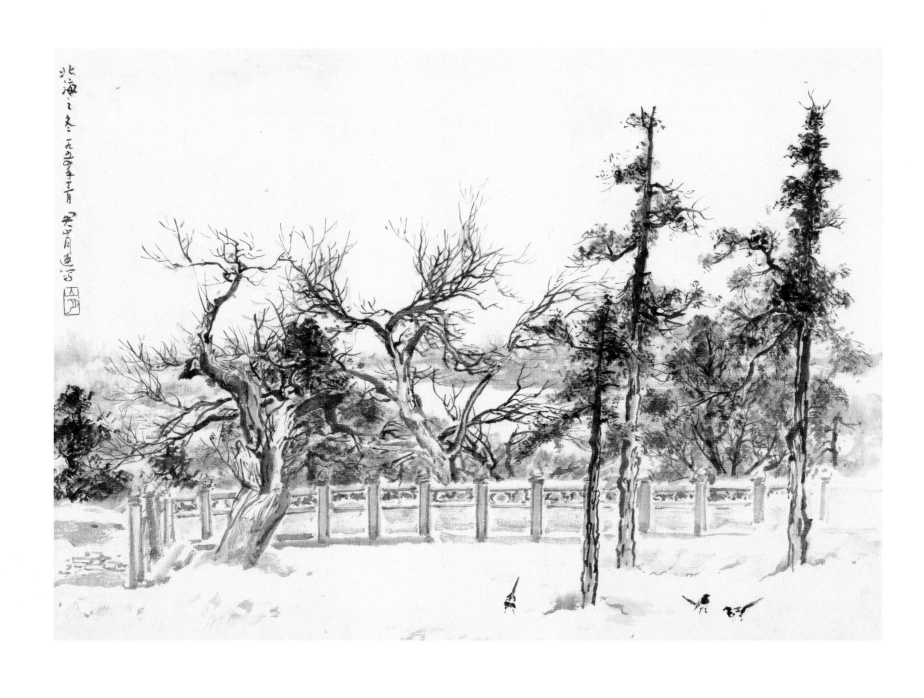

北海之冬

1954年
31.5 cm×42.5 cm
纸本水墨
关山月美术馆藏

款识：北海之冬。一九五四年十二月，关山月速写。
印章：山月（朱文）

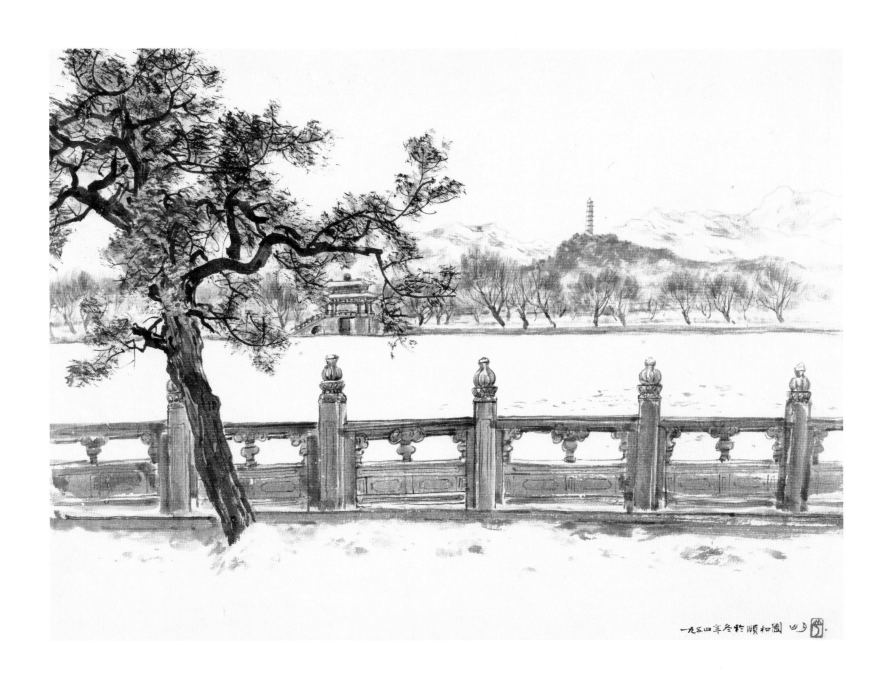

颐和园

1954年
32.5 cm×42.8 cm
纸本水墨
关山月美术馆藏

款识：一九五四年冬于颐和园，山月。
印章：山月（朱文）

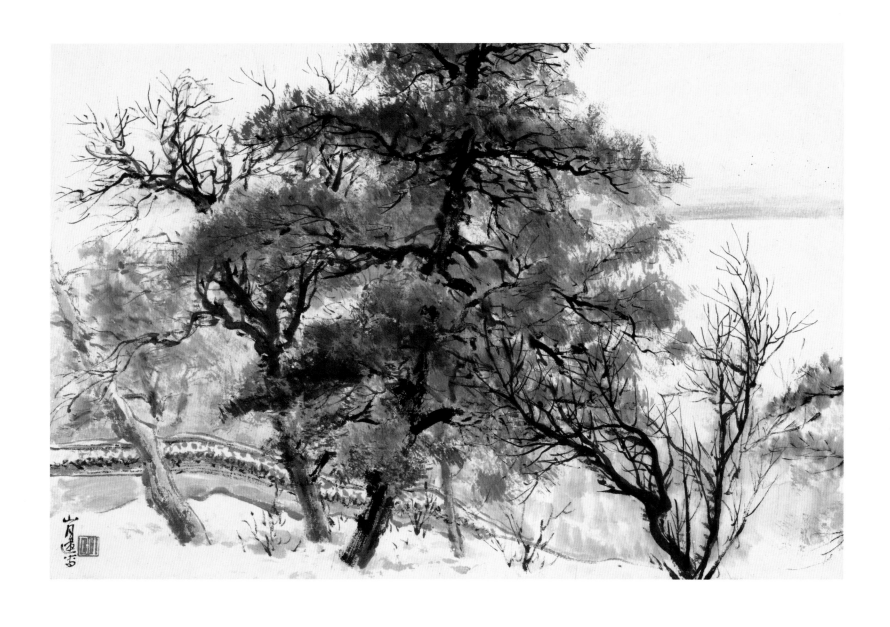

颐和园写生之二

1954年
30.7 cm × 44 cm
纸本水墨
关山月美术馆藏

款识：山月速写。
印章：山月（白文）

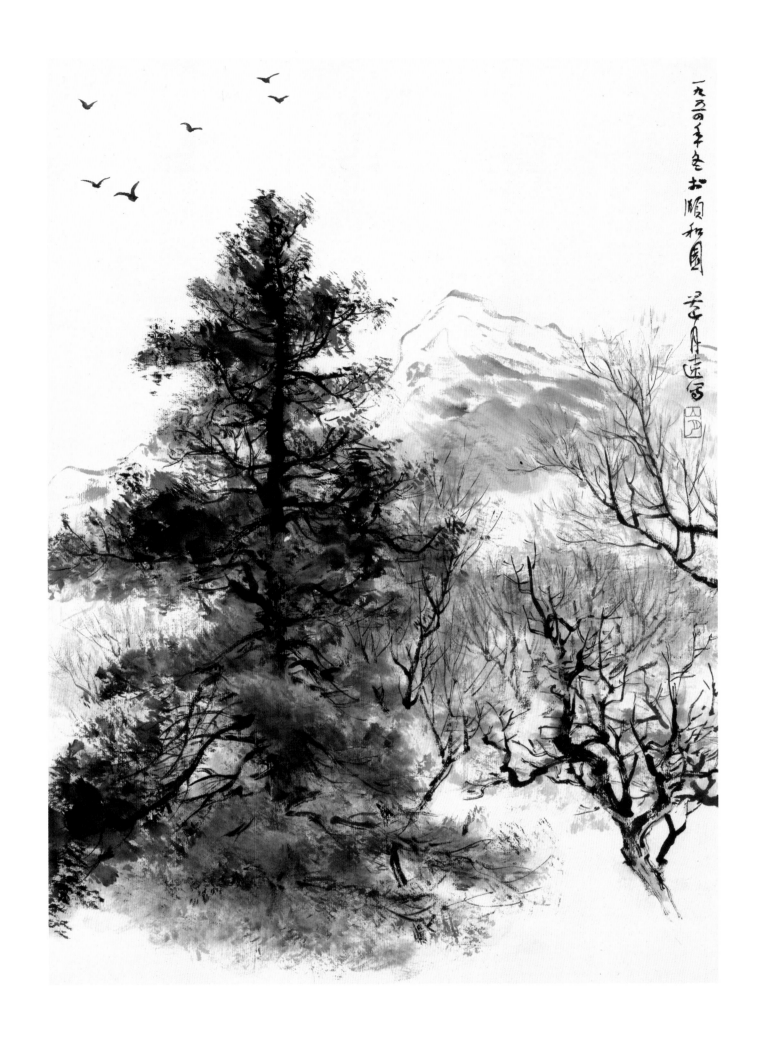

颐和园写生之一

1954年
44.5 cm×31.2 cm
纸本水墨
关山月美术馆藏

款识：一九五四年冬于颐和园，关山月速写。
印章：山月（朱文）

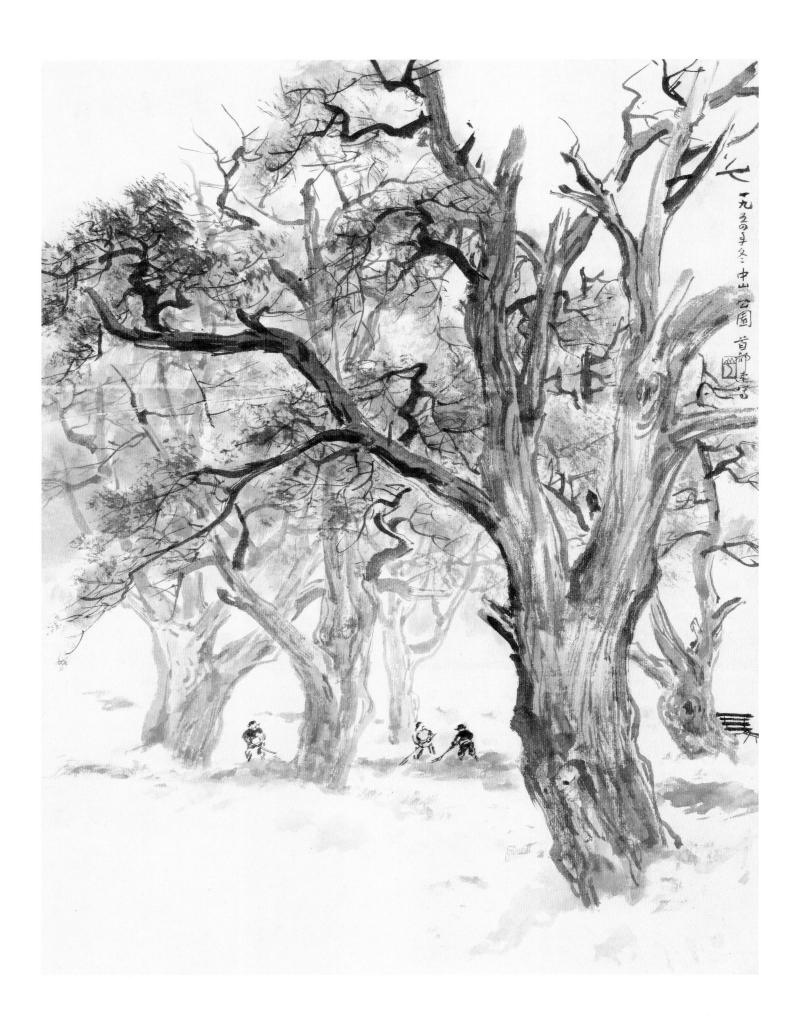

首都中山公园

1954年
43 cm×33 cm
纸本水墨
岭南画派纪念馆藏

款识：一九五四年冬中山公园，首都速写。
印章：山月（朱文）

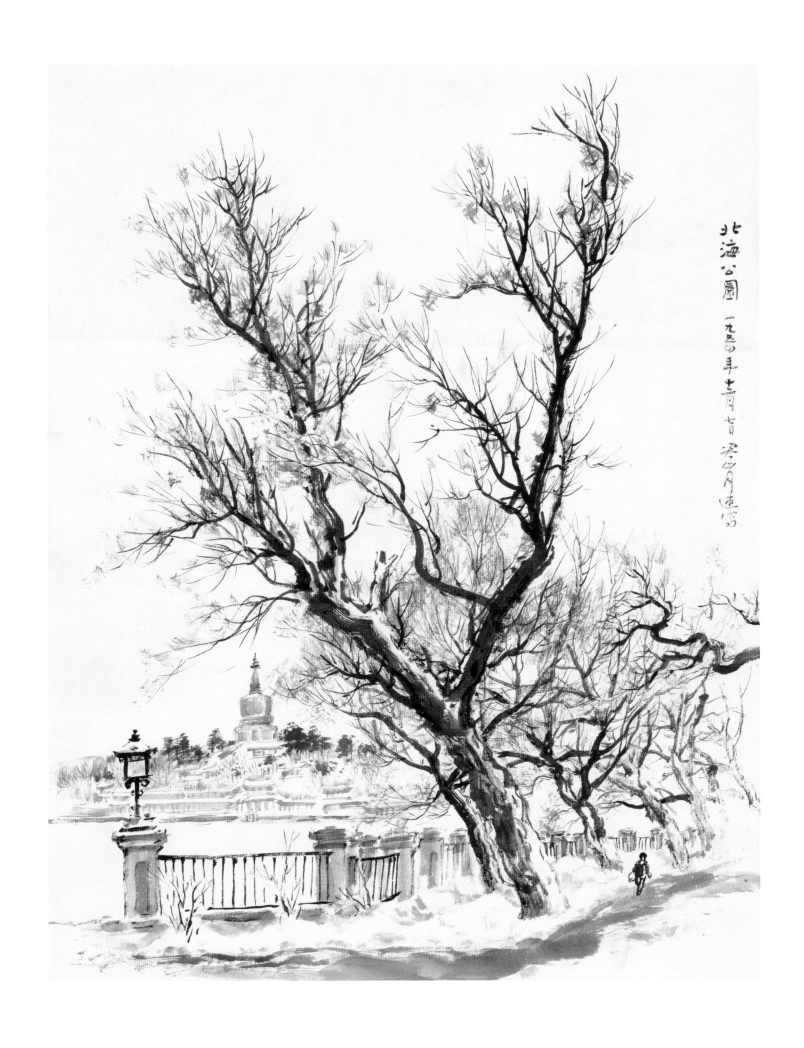

北海公园之一

1954年
43 cm × 32.5 cm
纸本水墨
关山月美术馆藏

款识：北海公园。一九五四年十二月七日，关山月速写。

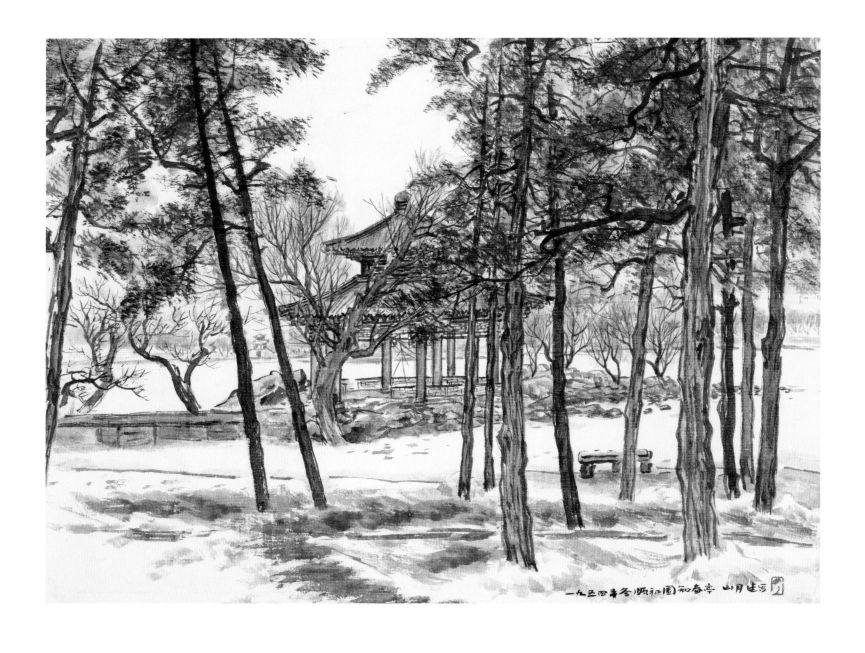

颐和园知春亭

1954年
32.2 cm×42.5 cm
纸本水墨
关山月美术馆藏

款识：一九五四年冬颐和园知春亭，山月速写。
印章：山月（朱文）

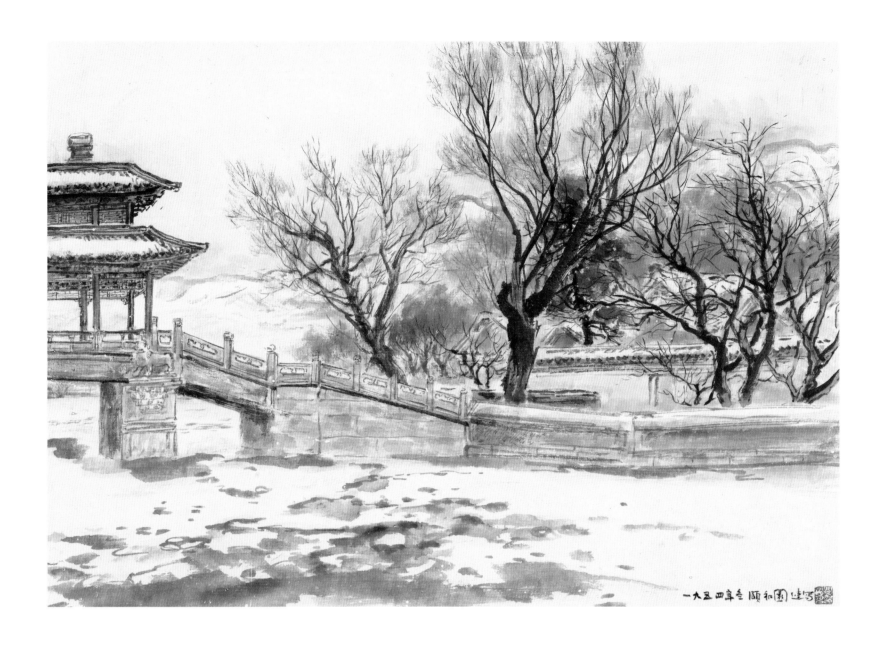

颐和园速写

1954年
31.5 cm×42.5 cm
纸本设色
关山月美术馆藏

款识：一九五四年冬颐和园速写。
印章：关山月印（白文）

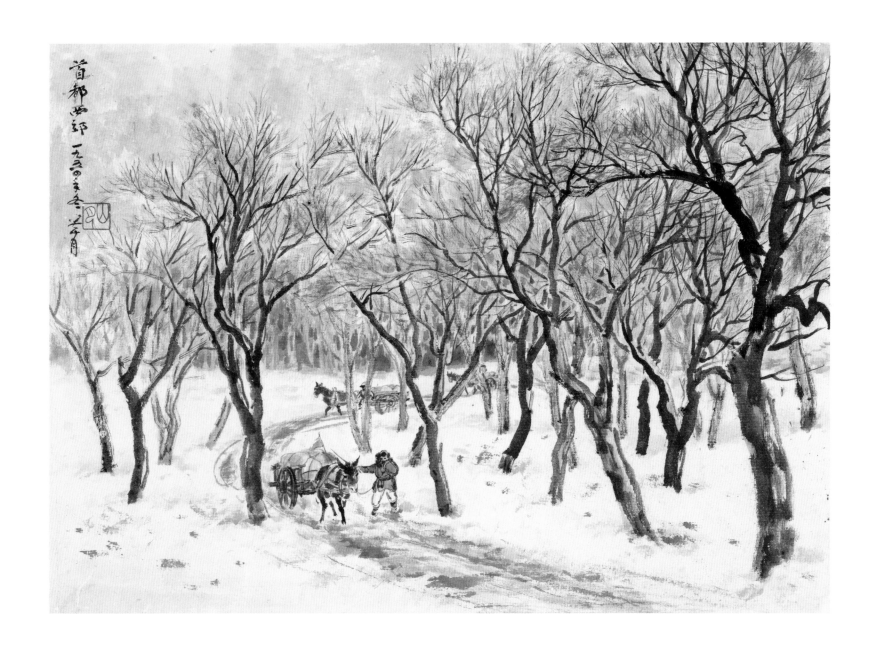

首都西郊

1954年
32 cm × 42.5 cm
纸本设色
关山月美术馆藏

款识：首都西郊。一九五四年冬，关山月。
印章：山月（朱文）

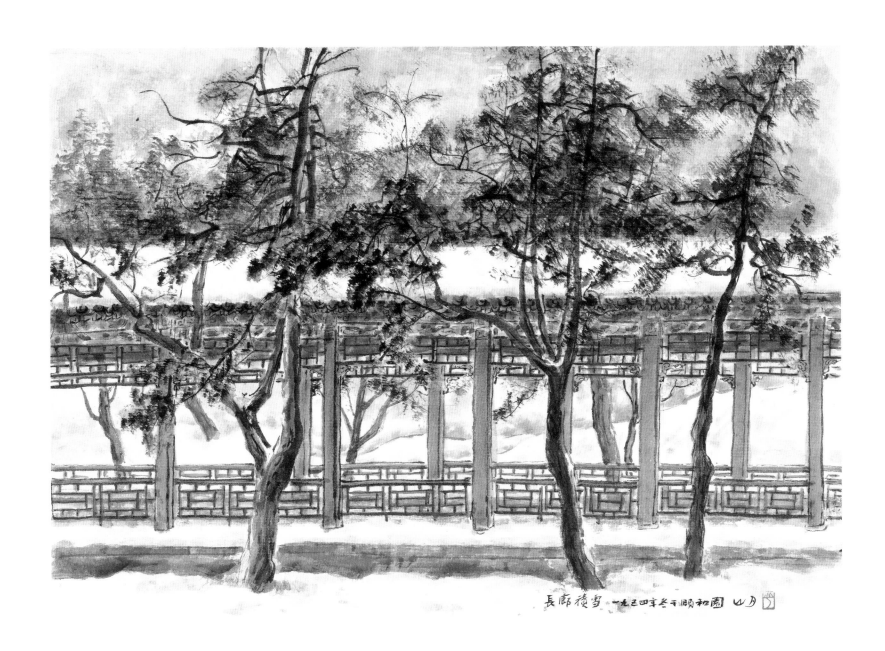

长廊积雪

1954年
32.5 cm × 43 cm
纸本设色
关山月美术馆藏

款识：长廊积雪。一九五四年冬于颐和园，山月。
印章：山月（朱文）

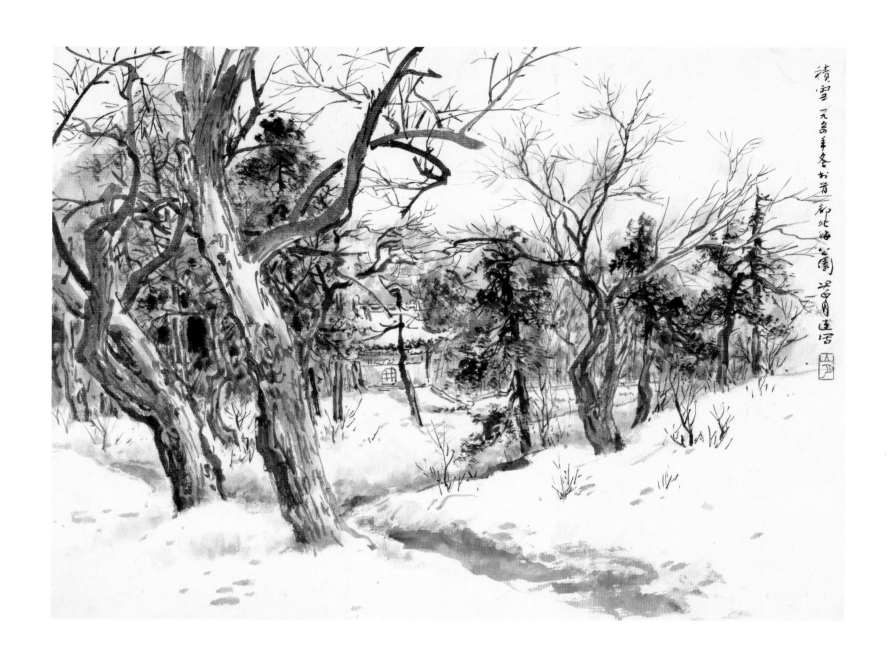

积雪

1954年
32 cm × 43 cm
纸本水墨
关山月美术馆藏

款识：积雪。一九五四年冬于首都北海公园，关山月速写。
印章：山月（朱文）

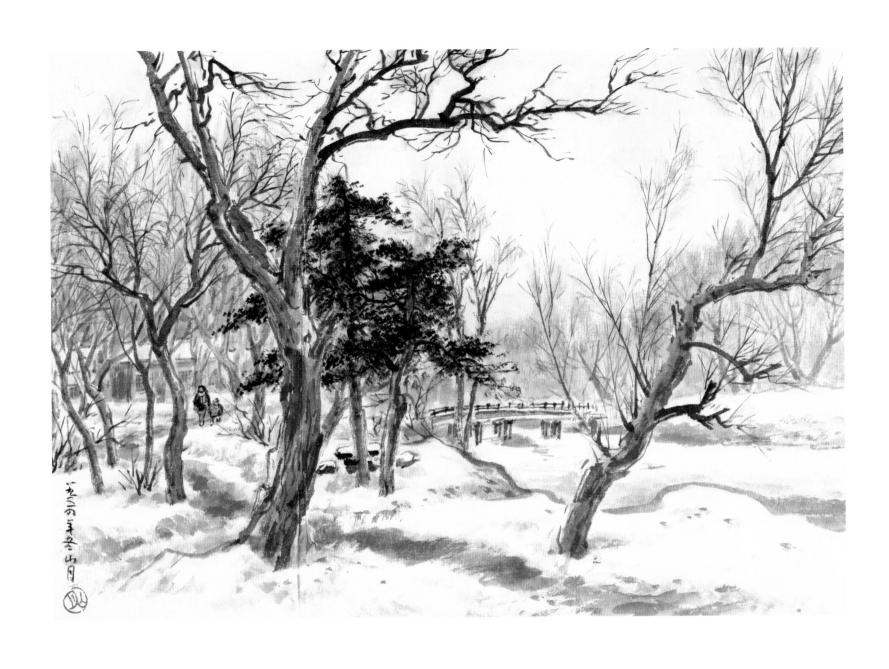

雪中小景

1954年
32 cm×43.3 cm
纸本设色
关山月美术馆藏

款识：一九五四年冬，山月。
印章：山月（朱文）

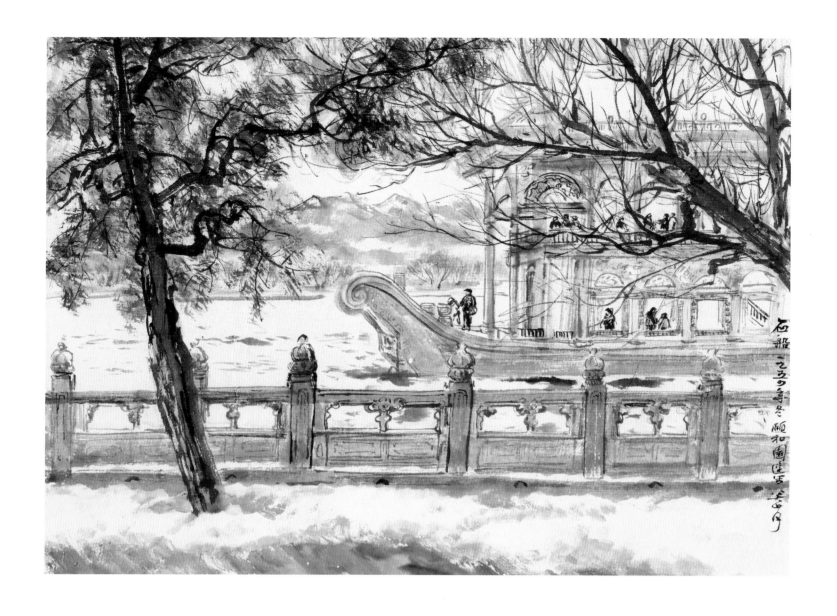

石船

1954年

32 cm×42.6 cm

纸本水墨

关山月美术馆藏

款识：石船。一九五四年冬颐和园速写，关山月。

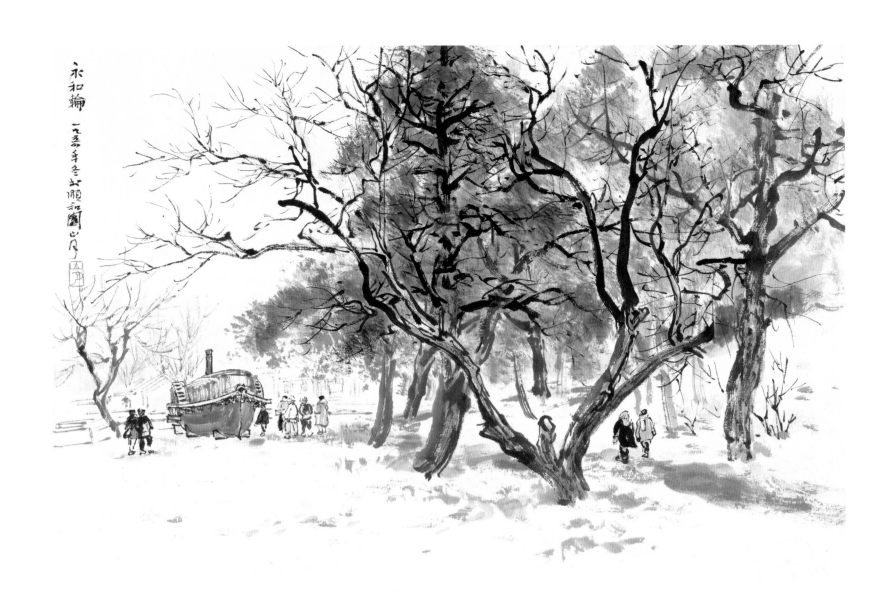

永和轮

1954年
31.4 cm×44.4 cm
纸本水墨
关山月美术馆藏

款识：永和轮。一九五四年冬于颐和园，山月。
印章：山月（朱文）

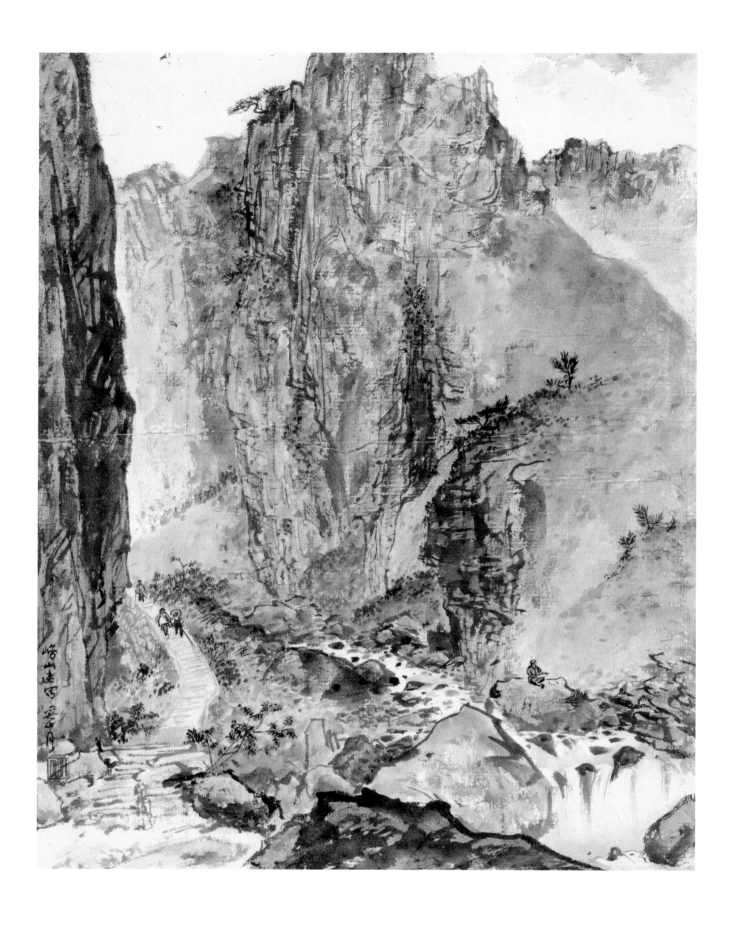

崂山速写一

1954年
44 cm × 34.5 cm
纸本设色
关山月美术馆藏

款识：崂山速写，关山月。
印章：山月（白文）

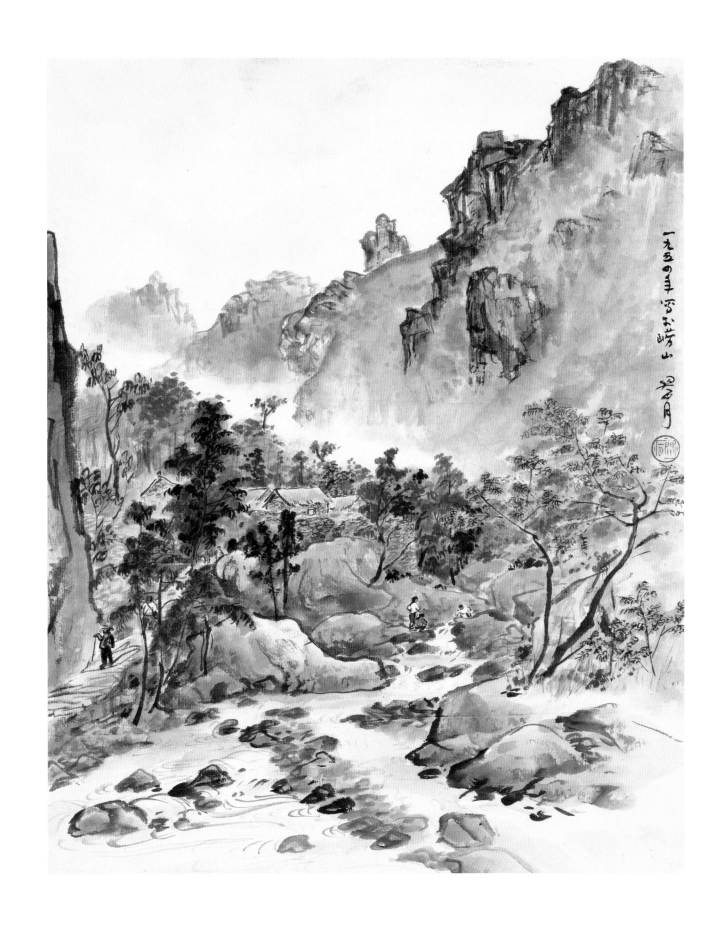

崂山速写二

1954年
43.3 cm×32.3 cm
纸本设色
关山月美术馆藏

款识：一九五四年写于崂山，关山月。
印章：关山月（朱文）

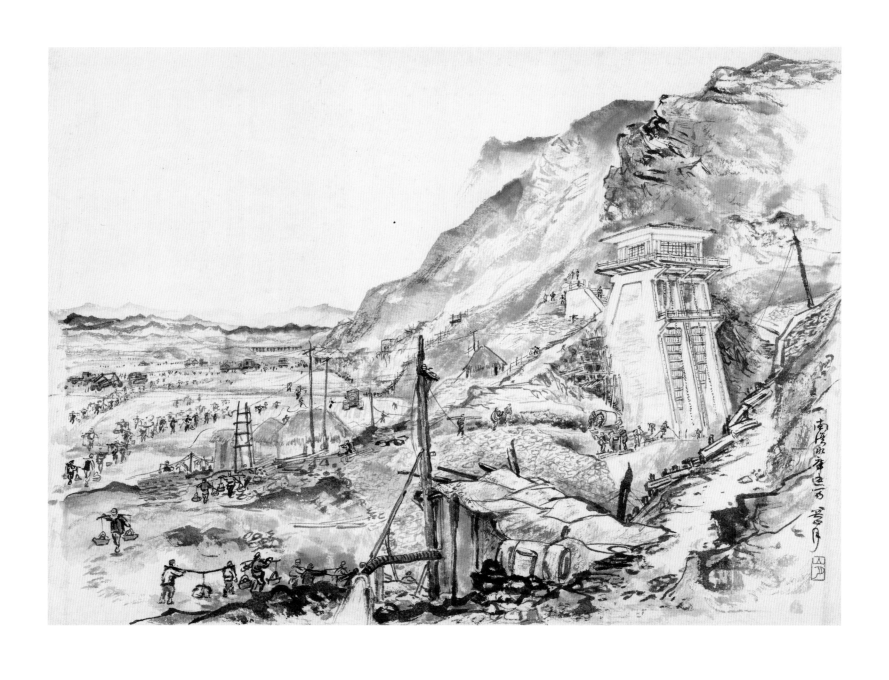

南湾水库速写之二

1955年
35.7 cm×47.2 cm
纸本水墨
关山月美术馆藏

款识：南湾水库速写，关山月。

印章：山月（朱文）

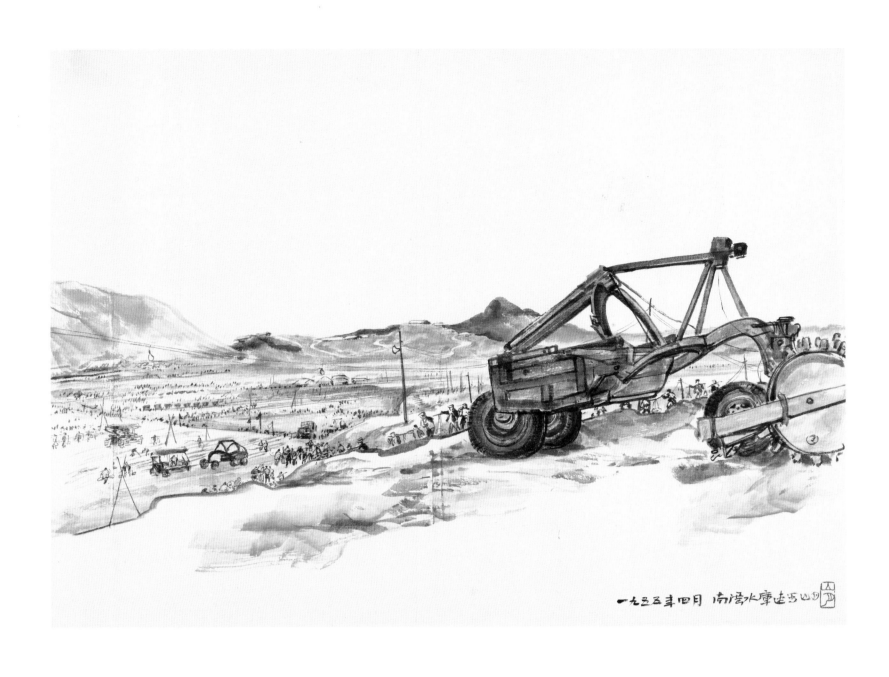

南湾水库速写之六

1955年
32.8 cm×43.5 cm
纸本水墨
关山月美术馆藏

款识：一九五五年四月，南湾水库速写，山月。
印章：山月（朱文）

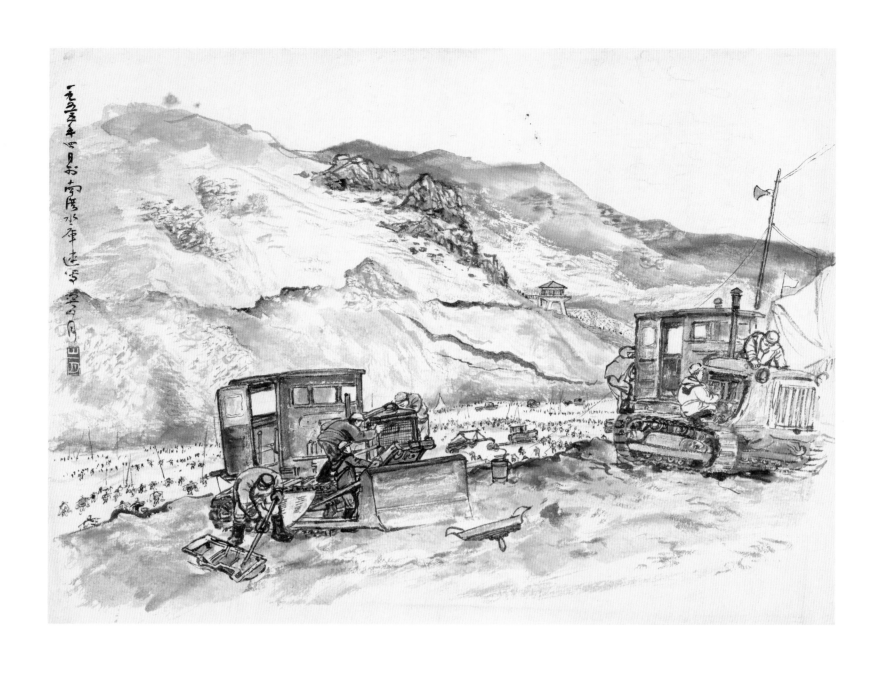

南湾水库速写之四

1955年
35.5 cm × 47.1 cm
纸本水墨
关山月美术馆藏

款识：一九五五年四月于南湾水库速写，关山月。
印章：山月（白文）

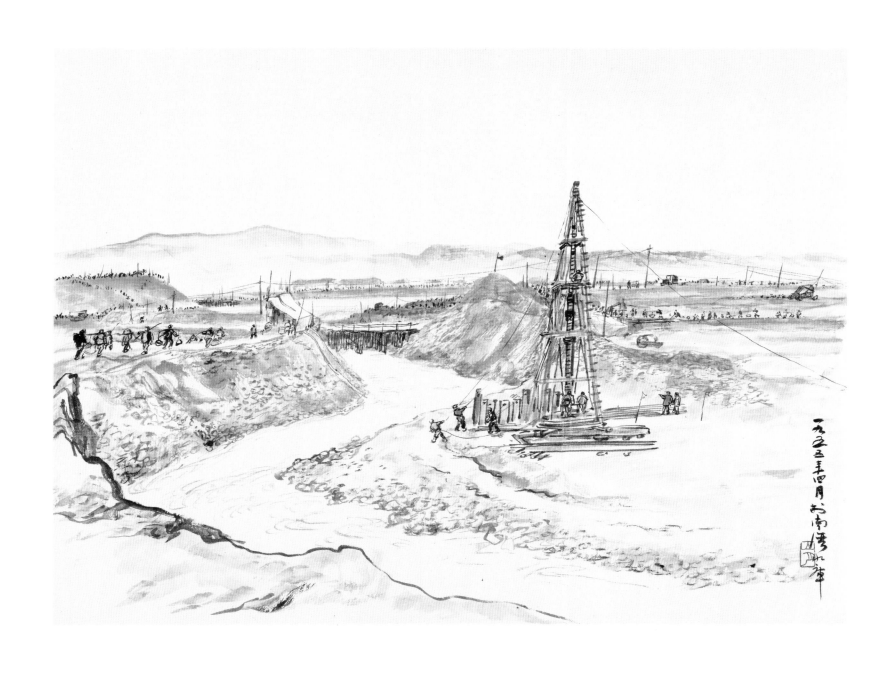

南湾水库速写之五

1955年
32.3 cm×43.6 cm
纸本水墨
关山月美术馆藏

款识：一九五五年四月于南湾水库。
印章：山月（朱文）

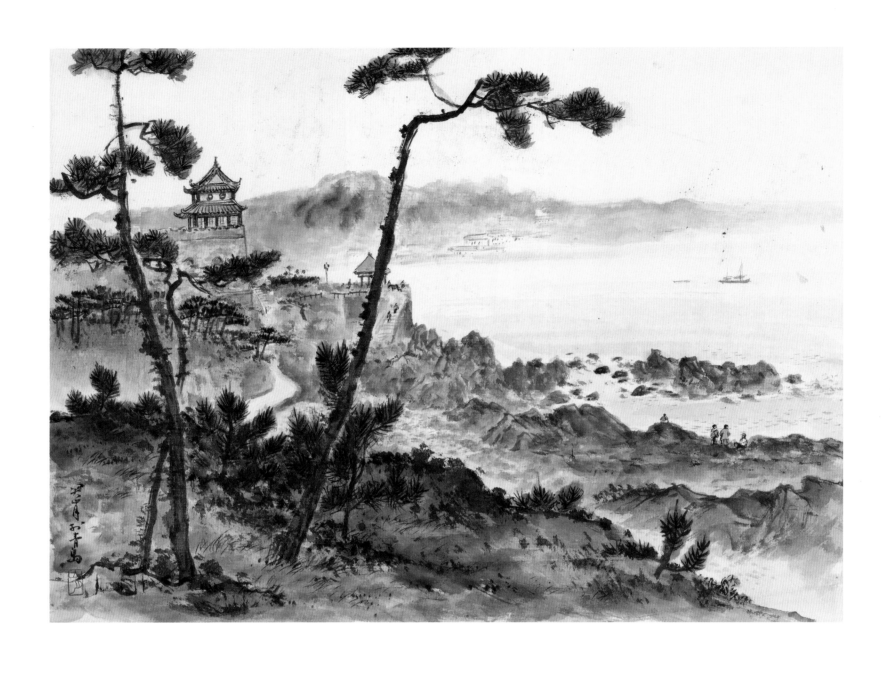

青岛写生之二

1955年
32.7 cm×43.3 cm
纸本设色
关山月美术馆藏

款识：关山月于青岛。

印章：山月（朱文）

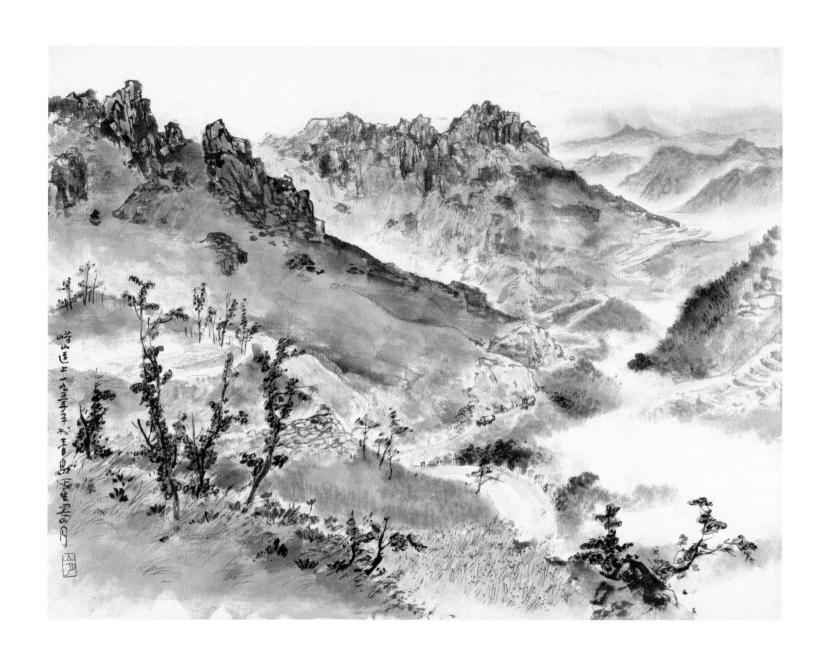

崂山道上

1955年
35.5 cm×43.9 cm
纸本设色
关山月美术馆藏

款识：崂山道上。一九五五年于青岛写生，关山月。
印章：山月（朱文）

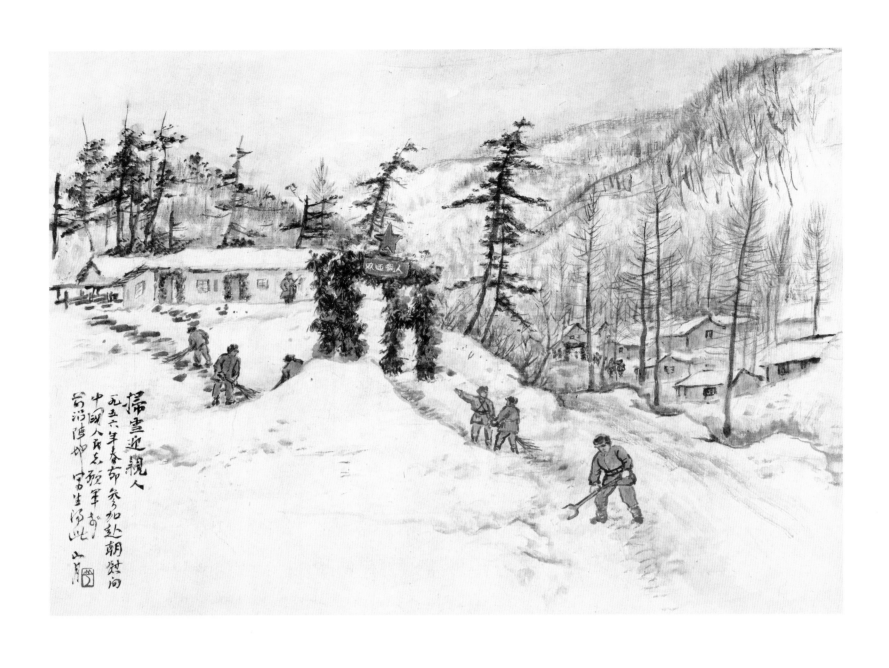

扫雪迎亲人

1956年

31.3 cm × 42.7 cm

纸本设色

关山月美术馆藏

款识：扫雪迎亲人。一九五六年春节，参加赴朝慰问中国
人民志愿军，于前沿阵地写生得此。山月。

印章：山月（朱文）

朝鲜写生

1956年
31.3 cm × 42.5 cm
纸本设色
关山月美术馆藏

印章：关山月（朱文）

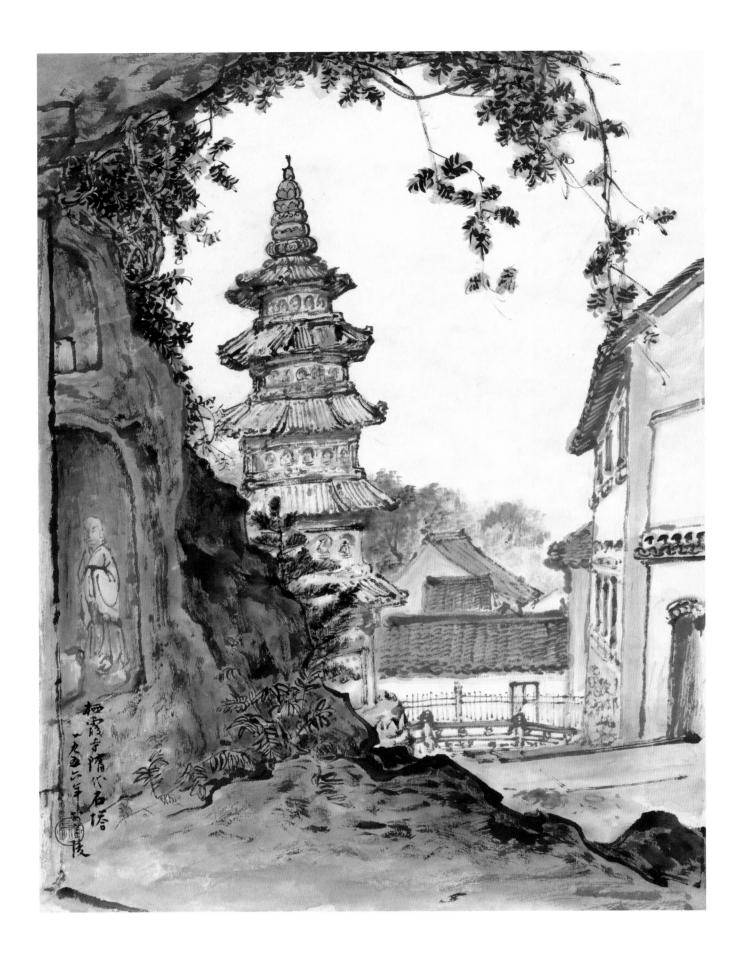

栖霞寺隋代石塔

1956年
43.5 cm × 32.5 cm
纸本设色
关山月美术馆藏

款识：栖霞寺隋代石塔。一九五六年于金陵。

印章：关山月（朱文）

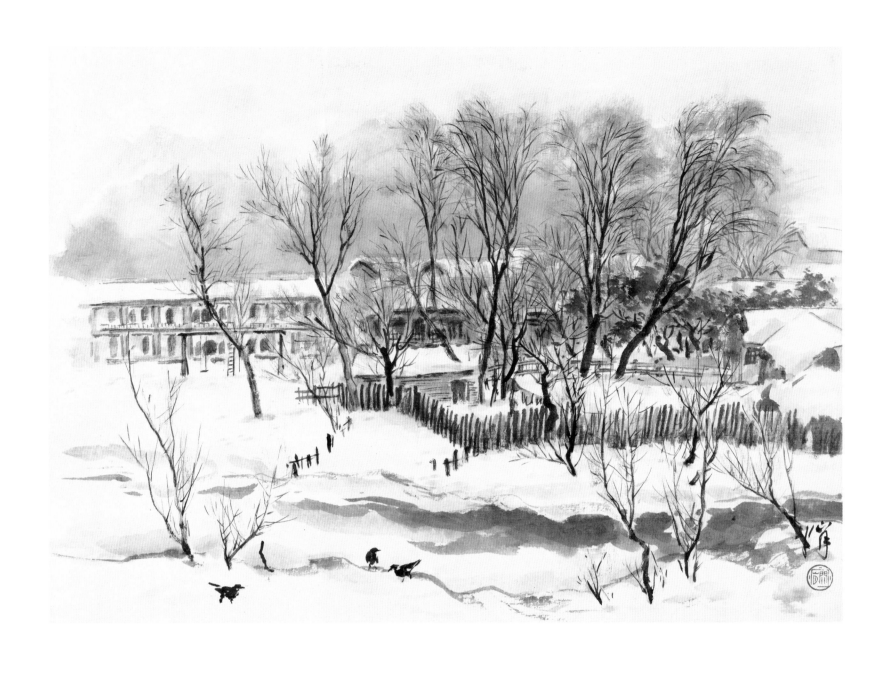

中南美专雪景

1956年
32.5 cm×43.5 cm
纸本设色
关山月美术馆藏

款识：山月。
印章：关山月（朱文）

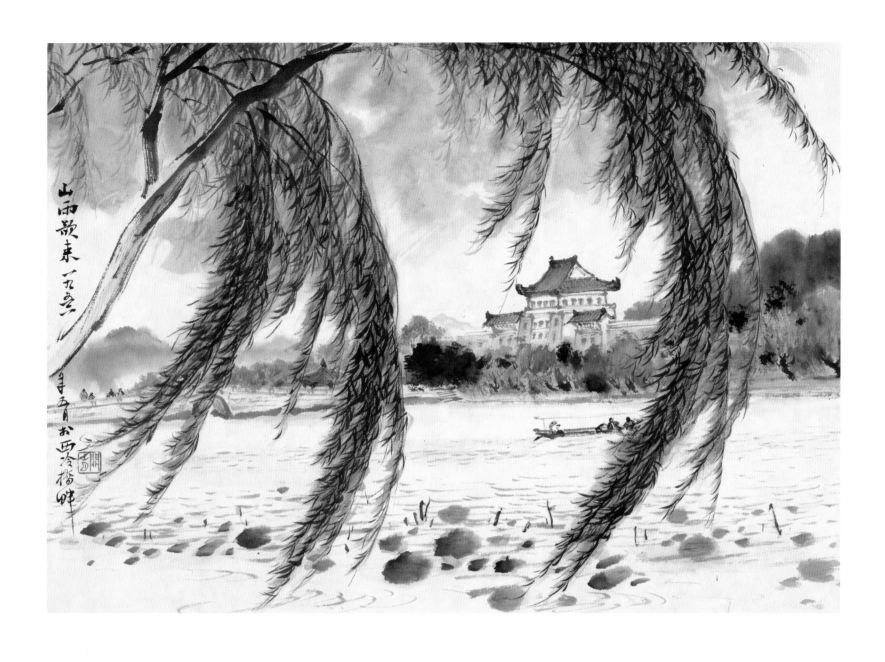

山雨欲来

1956年
32.2 cm×43.4 cm
纸本设色
关山月美术馆藏

款识：山雨欲来。一九五六年五月于西泠［泠］桥畔。
印章：关山月（朱文）

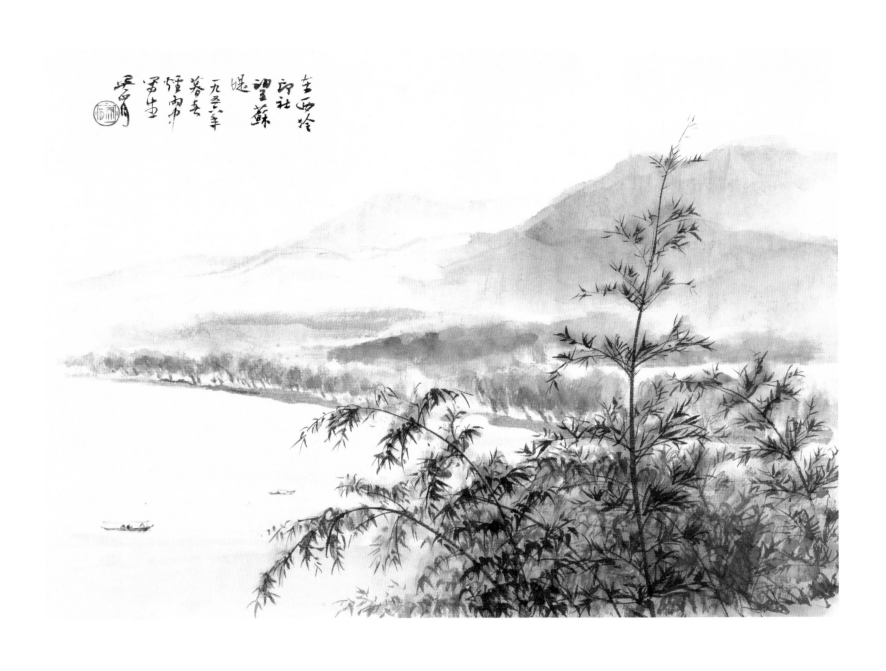

在西泠印社望苏堤

1956年
32.3 cm × 43 cm
纸本设色
关山月美术馆藏

款识：在西冷[泠]印社望苏堤。一九五六年暮春烟雨中写生，
　　　关山月。

印章：关山月（朱文）

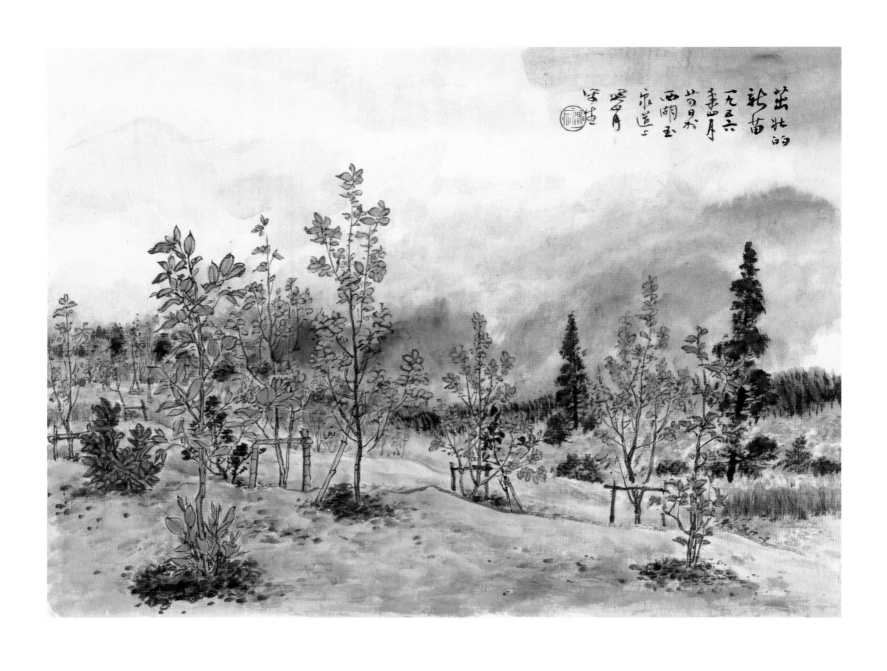

苗壮的新苗

1956年
32.5 cm × 43.8 cm
纸本设色
关山月美术馆藏

款识：苗壮的新苗。一九五六年四月廿四日于西湖玉泉道上，
　　　关山月写生。

印章：关山月（朱文）

东湖写生之二

1956年
32.5 cm×43.4 cm
纸本设色
关山月美术馆藏

款识：山月。
印章：关山月（朱文）

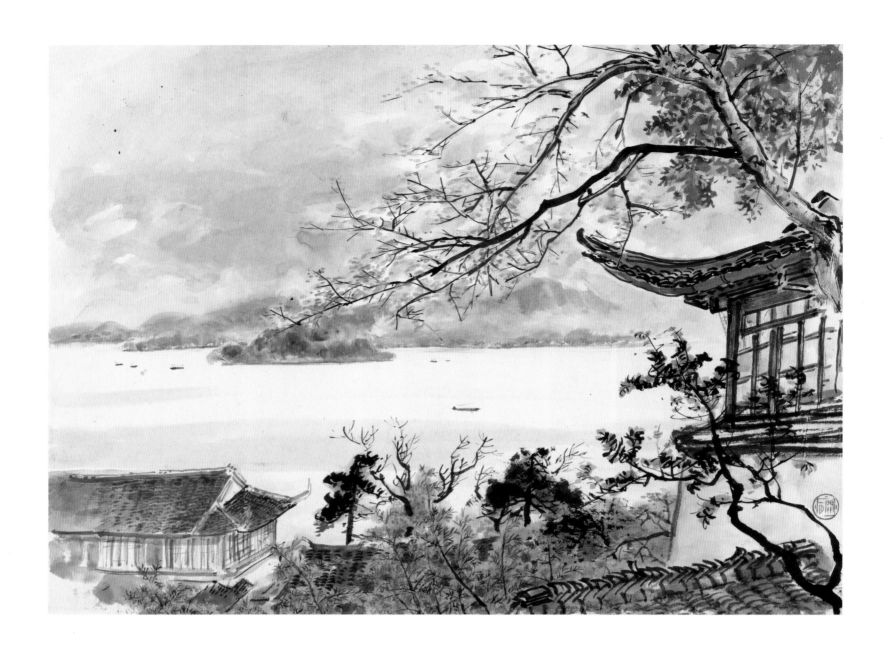

西湖春晓

1956年
32.4 cm×43.3 cm
纸本设色
关山月美术馆藏

印章：关山月（朱文）

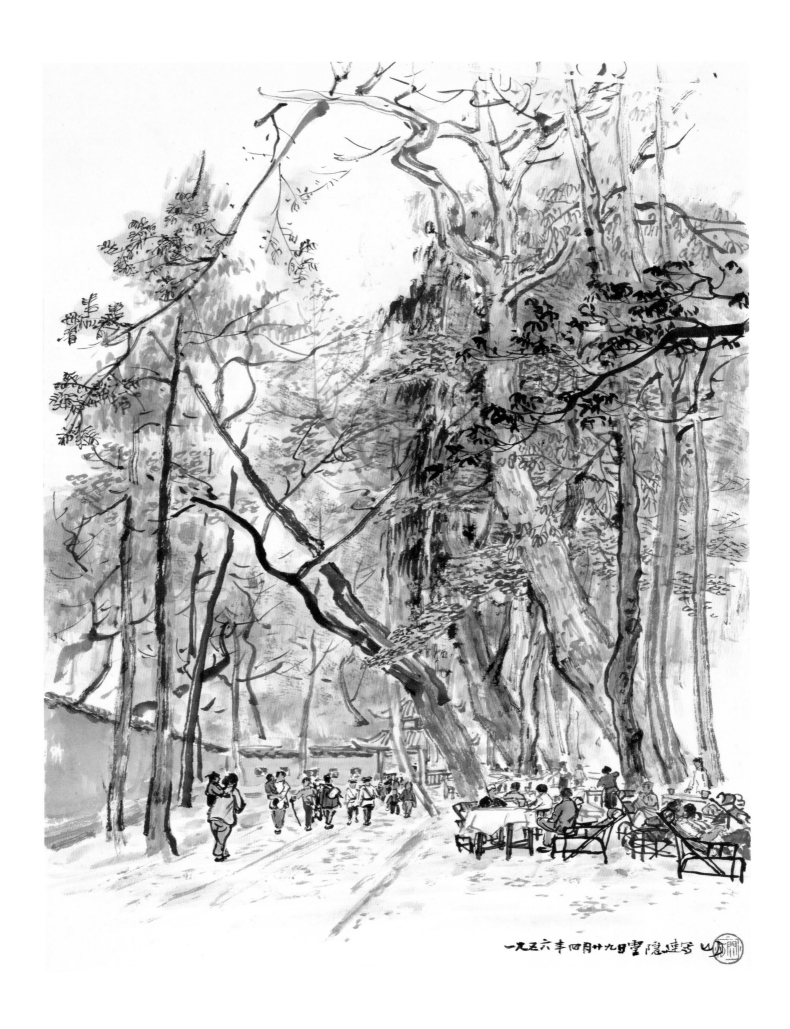

灵隐速写

1956年
43.3 cm×32.6 cm
纸本设色
关山月美术馆藏

款识：一九五六年四月廿九日灵隐速写，山月。
印章：关山月（朱文）

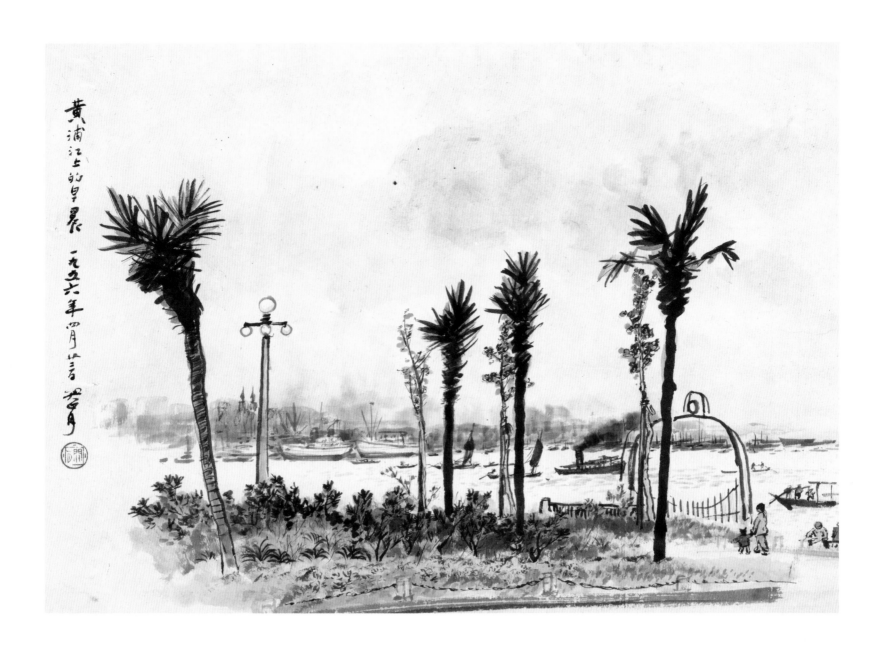

黄浦江上的早晨

1956年
31.3 cm×42.2 cm
纸本设色
关山月美术馆藏

款识：黄浦江上的早晨。一九五六年四月廿三日，关山月。
印章：关山月（朱文）

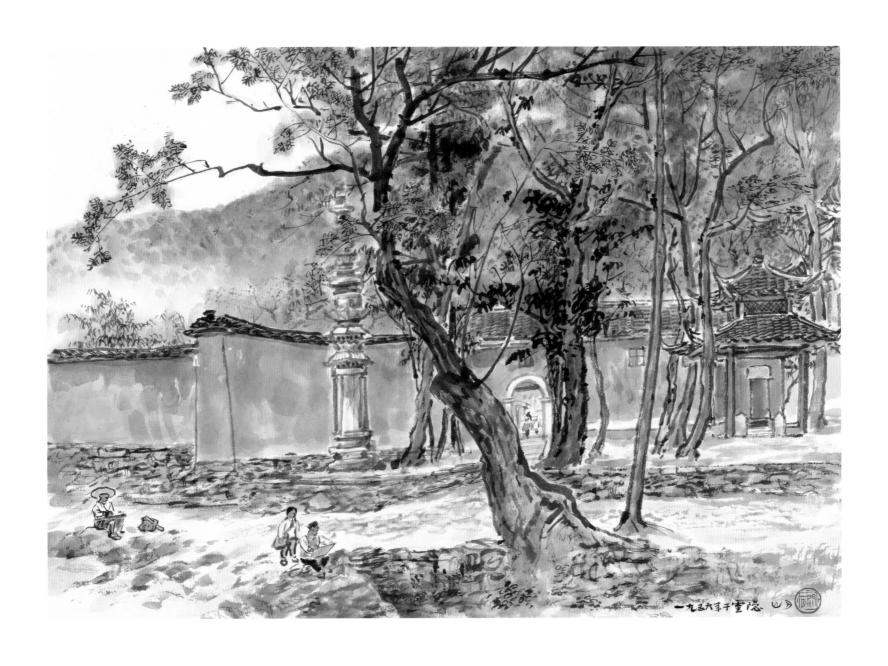

灵隐

1956年
32.4 cm×43.5 cm
纸本设色
关山月美术馆藏

款识：一九五六年于灵隐，山月。
印章：关山月（朱文）

春江木筏

1956年
157.5 cm × 47.3 cm
纸本设色
关山月美术馆藏

款识：一九五六年冬，关山月笔。
印章：关山月印（白文） 岭南人（朱文）
　　　从生活中来（白文）

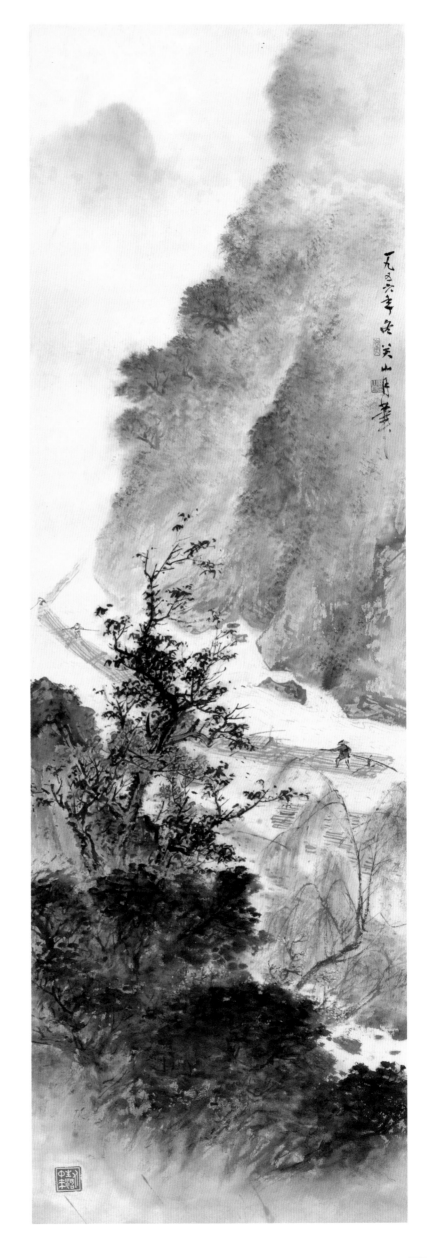

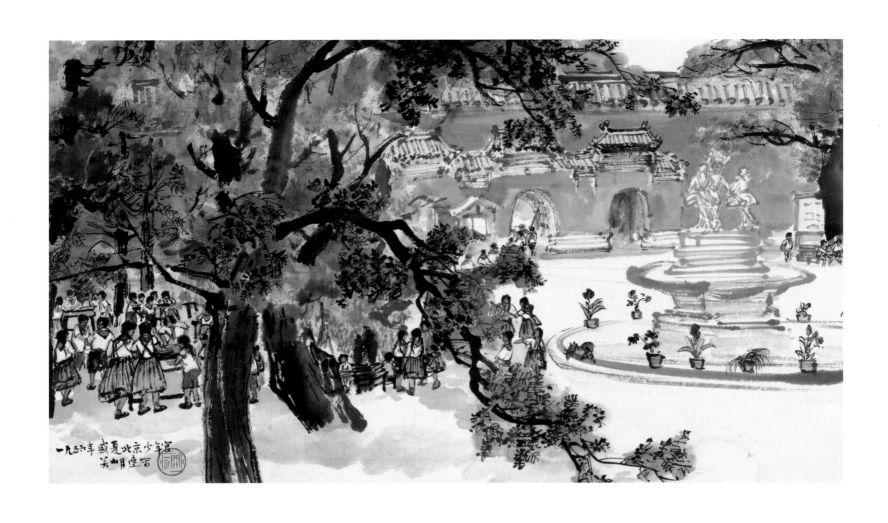

北京少年宫

1956年
23.5 cm×40.5 cm
纸本设色
关山月美术馆藏

款识：一九五六年盛夏，北京少年宫，关山月速写。
印章：关山月（朱文）

首都写生

1956年

31 cm×42.2 cm

纸本设色

关山月美术馆藏

款识：关山月。

印章：关山月（朱文）

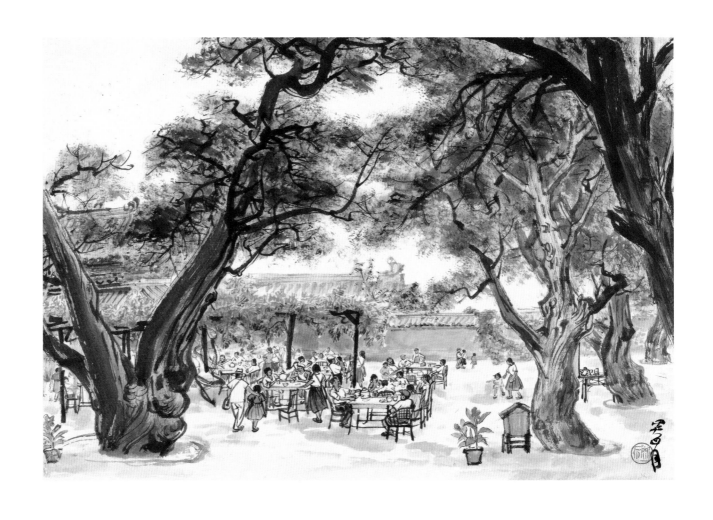

首都写生

1956年
31 cm×42.2 cm
纸本设色
关山月美术馆藏

款识：关山月。
印章：关山月（朱文）

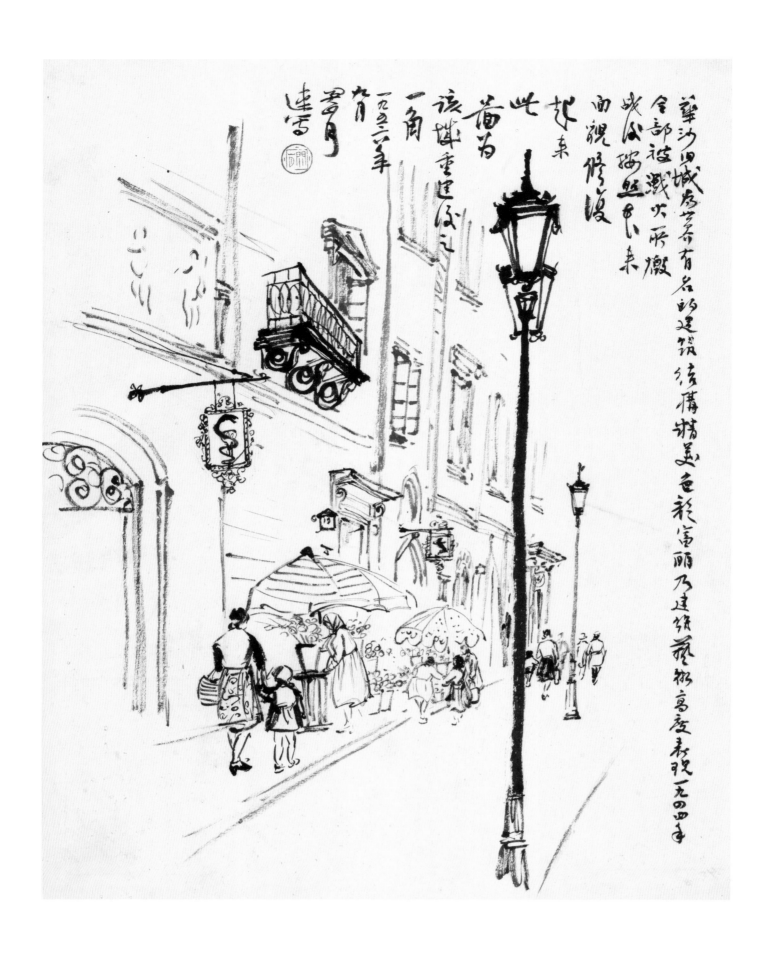

华沙旧城一角

1956年
41 cm × 32.5 cm
纸本水墨
关山月美术馆藏

款识：华沙旧城为世界有名的建筑，结构精美，色彩富丽，
　　　乃建筑艺术高度表现。一九四四年全部被战火所毁，
　　　战后按照本来面貌修复起来，此图为该城重建后之一角。
　　　一九五六年九月，关山月速写。

印章：关山月（朱文）

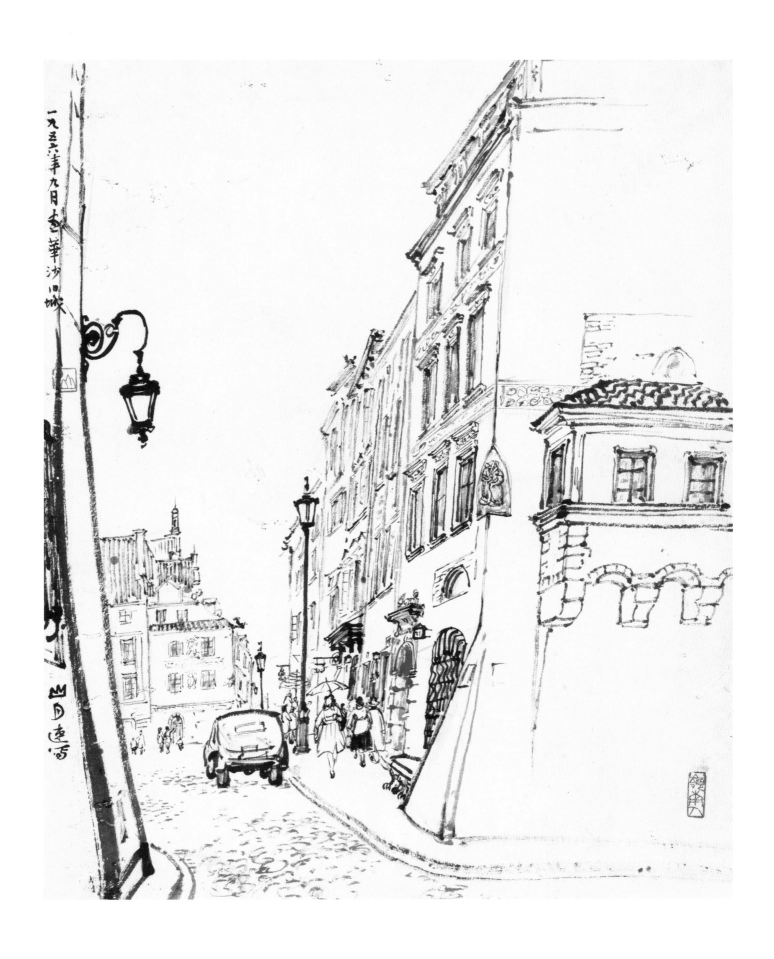

华沙旧城

1956年
41 cm×32.3 cm
纸本水墨
关山月美术馆藏

款识：一九五六年九月画华沙旧城，山月速写。
印章：山月（朱文）岭南人（朱文）

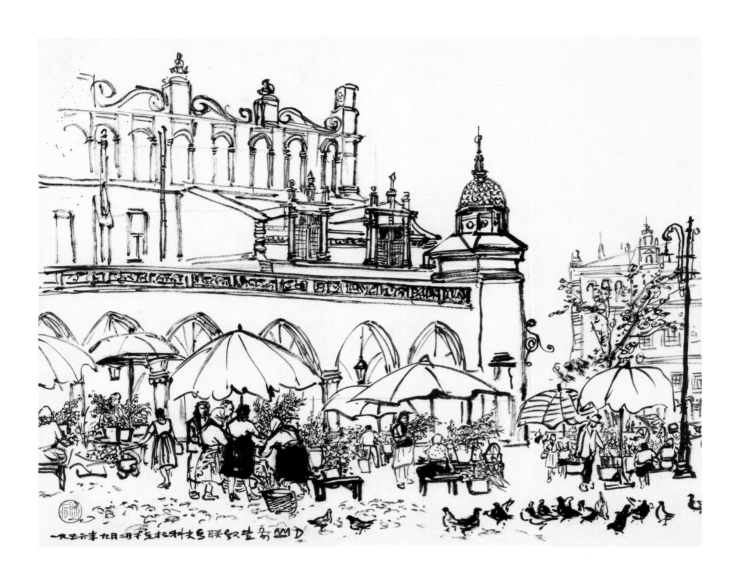

克拉科夫马联教堂前

1956年
32.5 cm × 41 cm
纸本水墨
关山月美术馆藏

款识：一九五六年九月二日于克拉科夫马联教堂前，山月。
印章：关山月（朱文）

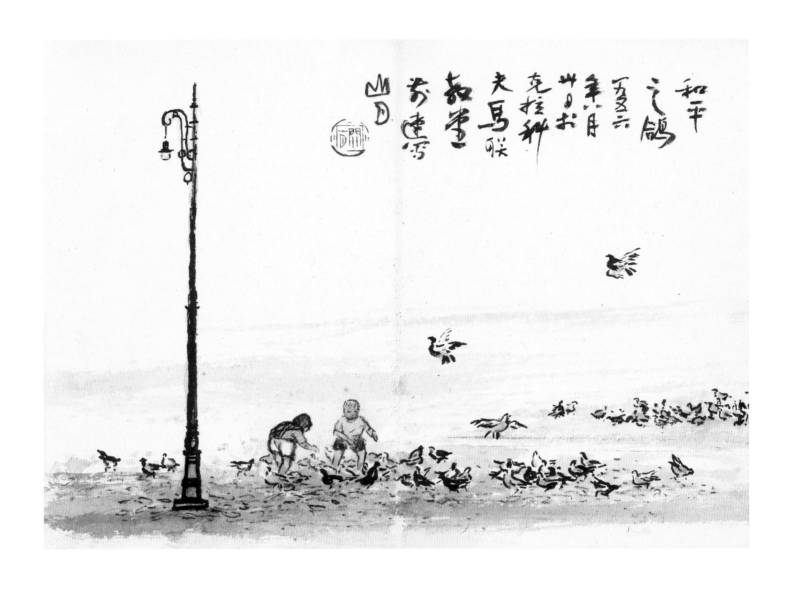

和平之鸽

1956年

19.5 cm × 26 cm

纸本设色

私人藏

款识：和平之鸽。一九五六年八月卅日于克拉科夫马联教
　　　堂前速写，山月。

印章：关山月（朱文）

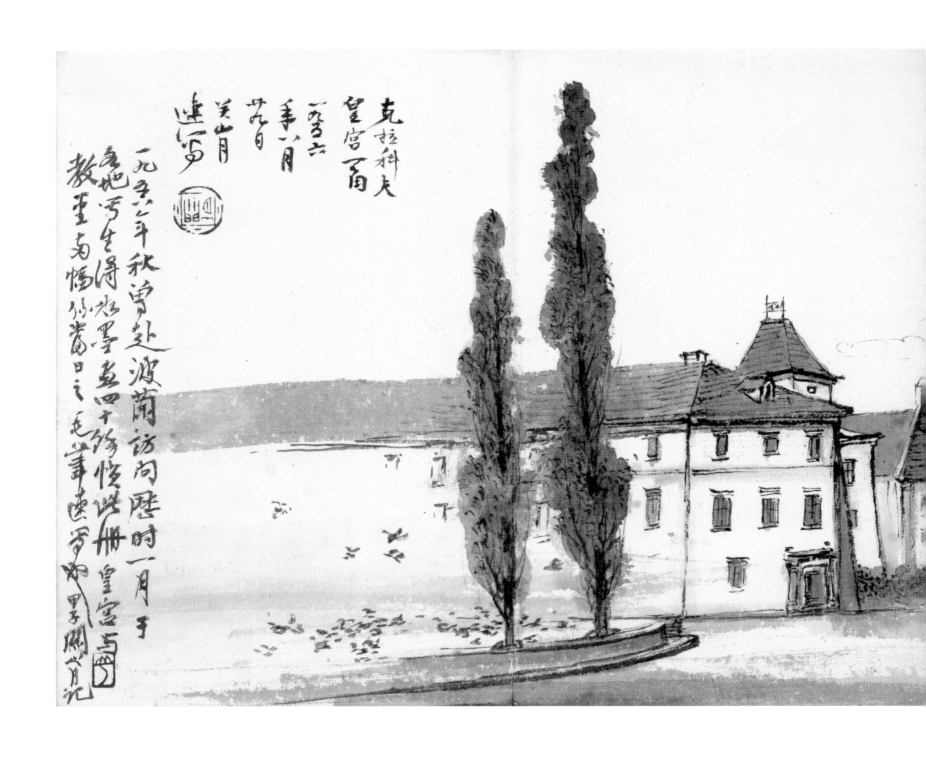

克拉科夫皇宫一角

1956年
19.5 cm×52 cm
纸本水墨
私人藏

款识：克拉科夫皇宫一角。一九五六年八月廿九日，关山月速写。

印章：关山月（朱文）

再识：一九五六年秋，曾赴波兰访问，历时一月于各地写生，
得水墨画四十余帧，此册皇宫与教堂两幅系当日之毛笔
速写也。甲子关山月记。

印章：山月（朱文）

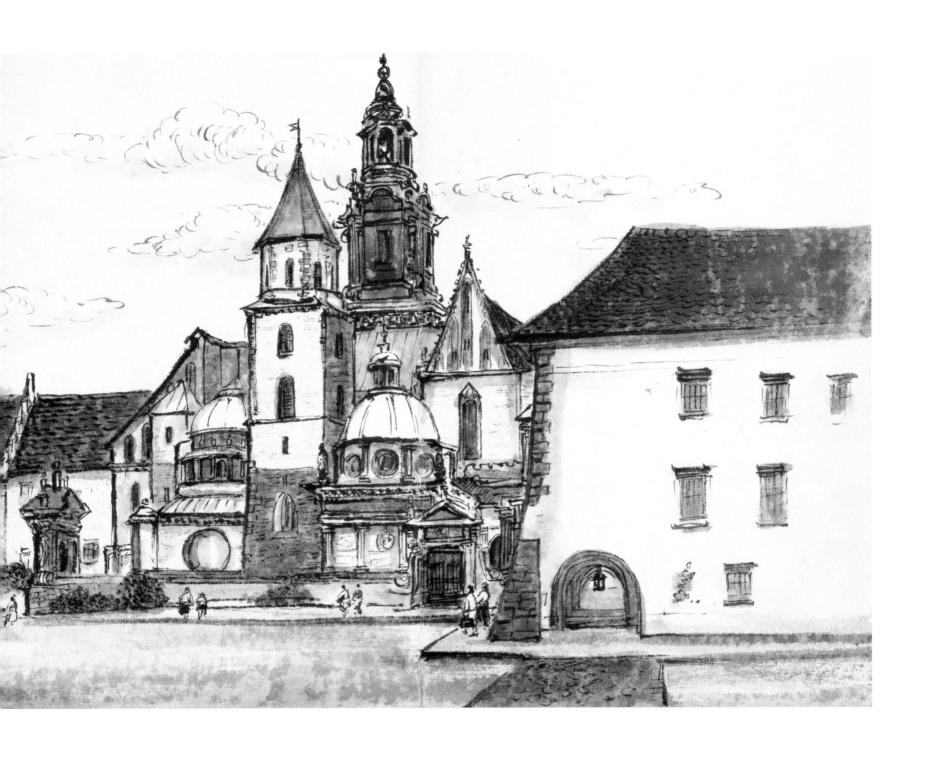

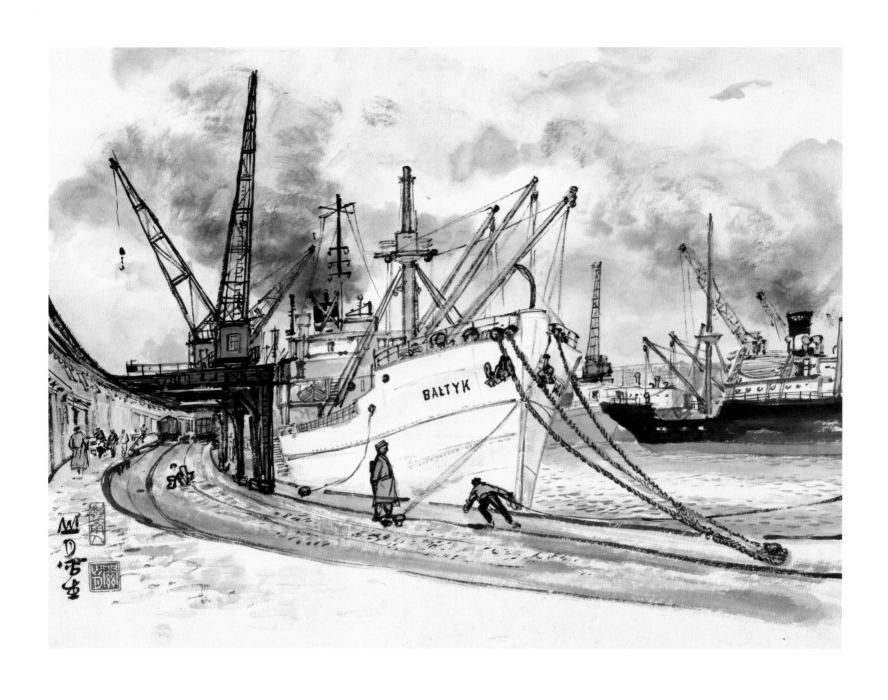

革但尼港

1956年
32 cm×40.5 cm
纸本设色
关山月美术馆藏

款识：山月写生。
印章：关山月（白文） 岭南人（朱文）

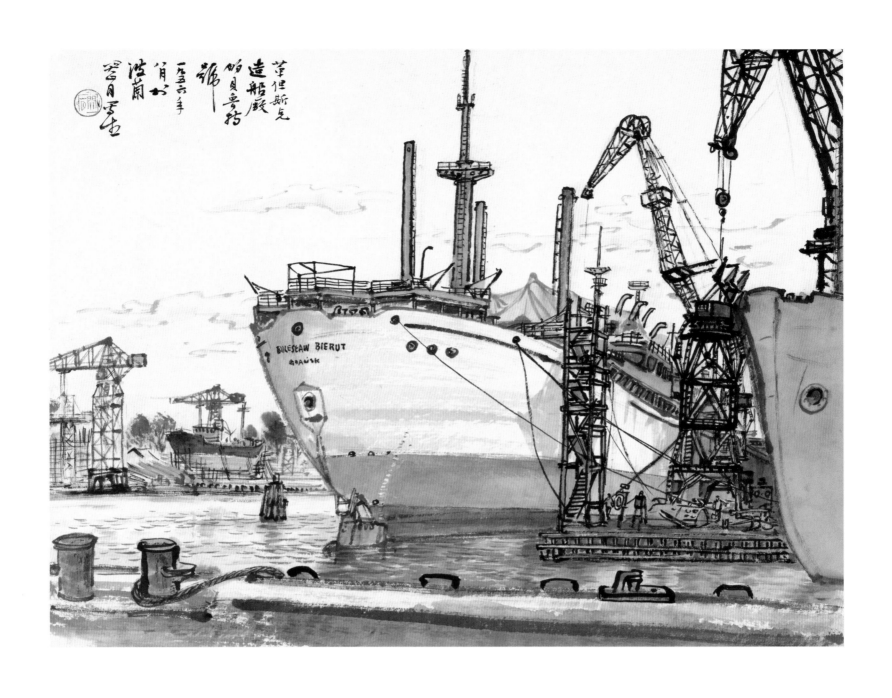

格但斯克造船厂的贝鲁特号

1956年
32 cm×41 cm
纸本设色
关山月美术馆藏

款识：革[格]但斯克造船厂的贝鲁特号。一九五六年八月
于波兰，关山月写生。

印章：关山月（朱文）

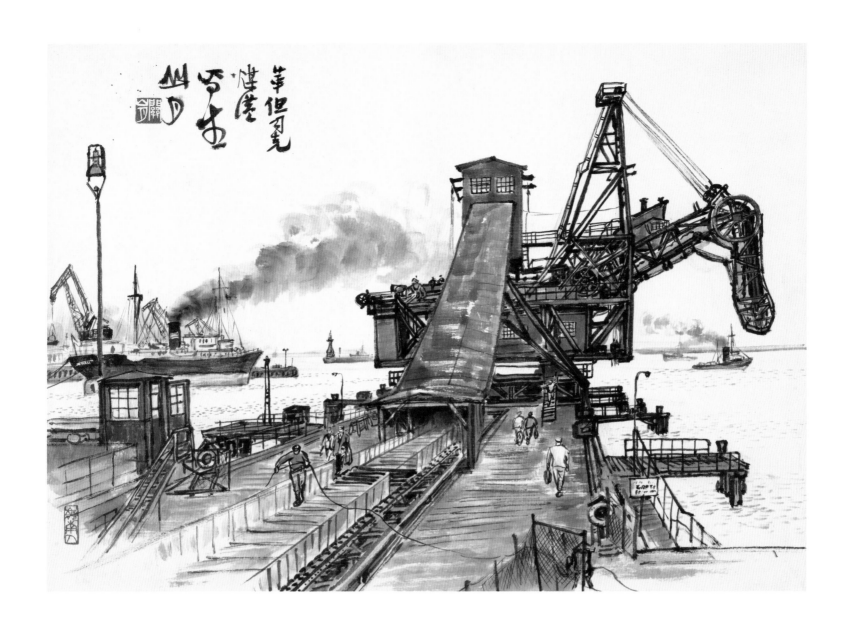

格但斯克煤港

1956年
32.5 cm×43.4 cm
纸本水墨
关山月美术馆藏

款识：革［格］但司［斯］克煤港写生，山月。
印章：关山月（白文）岭南人（朱文）

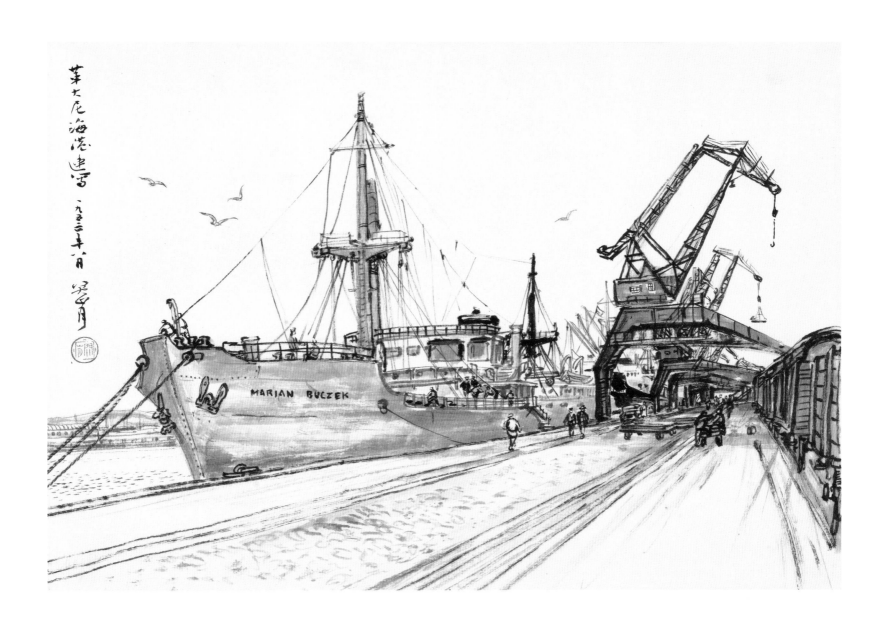

革但尼海港速写

1956年
30 cm×42.2 cm
纸本水墨
关山月美术馆藏

款识：革大［但］尼海港速写。一九五六年八月，关山月。
印章：关山月（朱文）

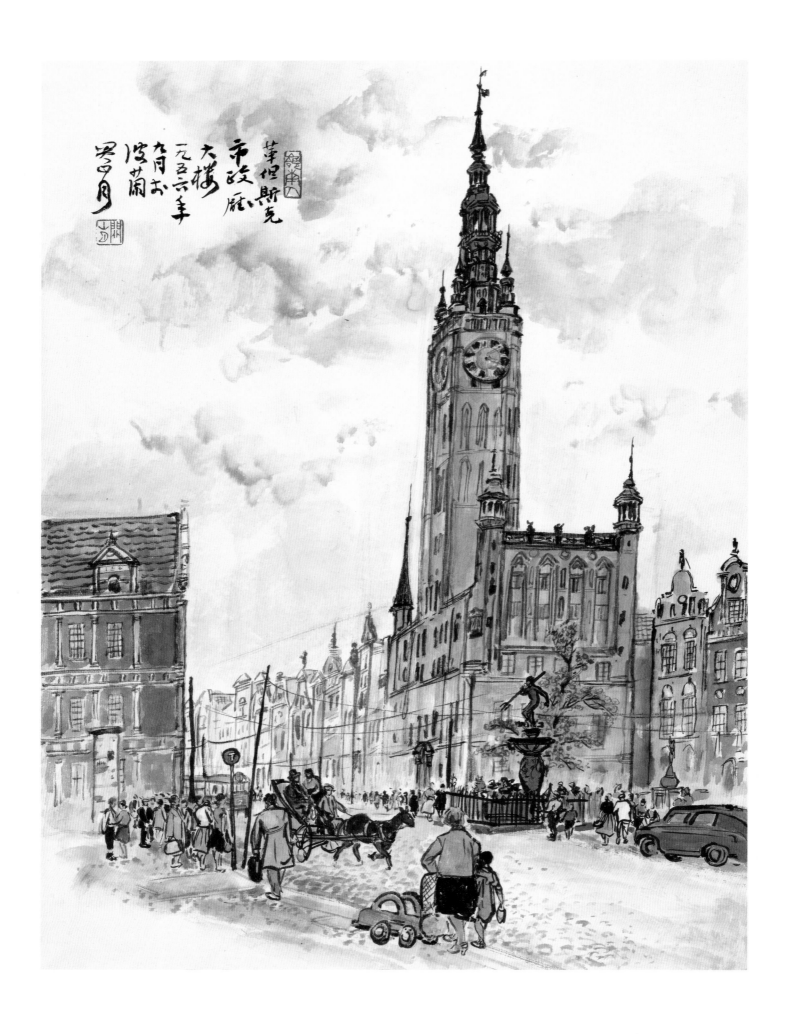

格但斯克市政厅大楼

1956年
43.7 cm × 32.8 cm
纸本设色
关山月美术馆藏

款识：革［格］但斯克市政厅大楼。一九五六年九月于波兰，
关山月。

印章：关山月（朱文）岭南人（朱文）

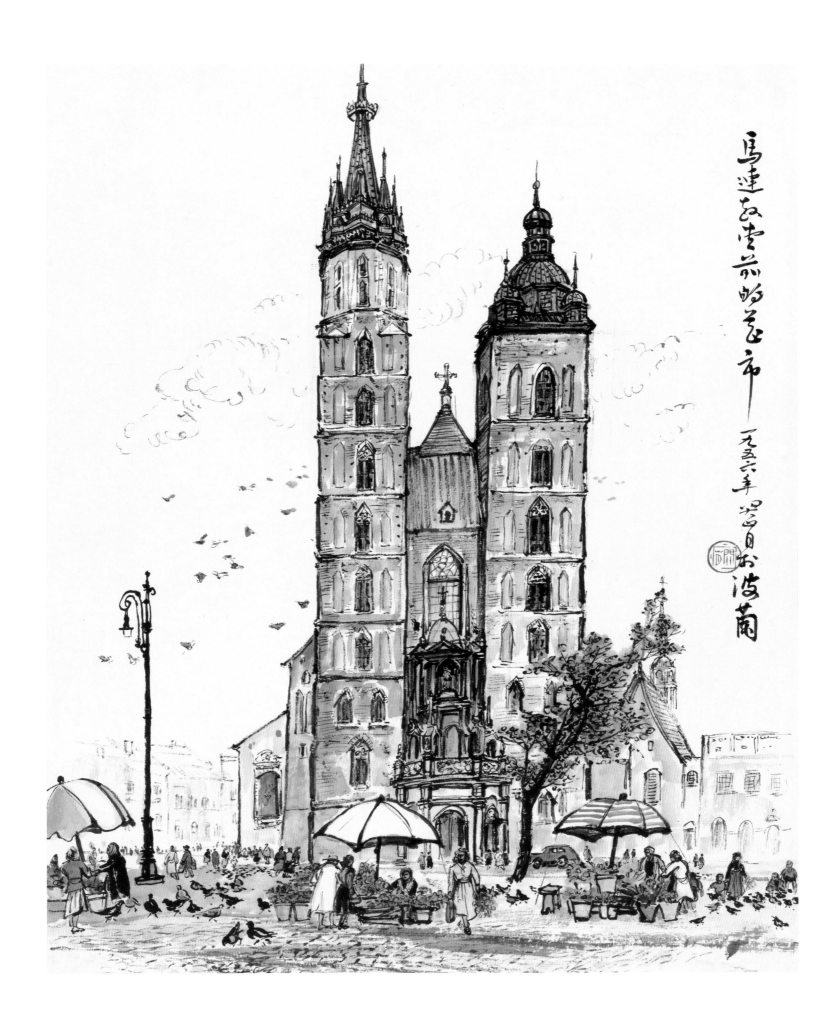

马联教堂前的花市

1956年
41 cm×32.5 cm
纸本设色
关山月美术馆藏

款识：马连［联］教堂前的花市。一九五六年关山月于波兰。
印章：关山月（朱文）

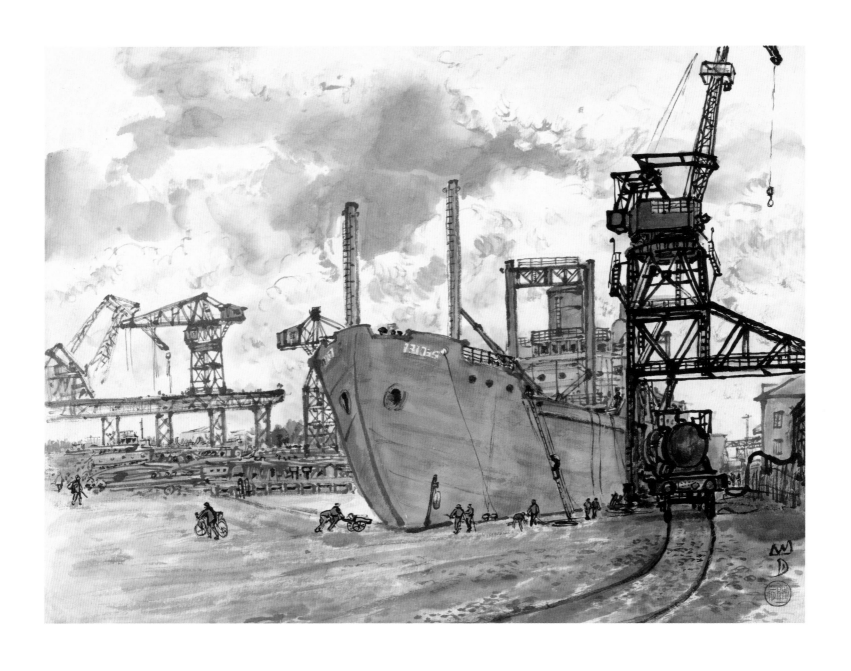

波兰造船厂

1956年
32.5 cm × 41 cm
纸本设色
关山月美术馆藏

款识：山月。
印章：关山月（朱文）

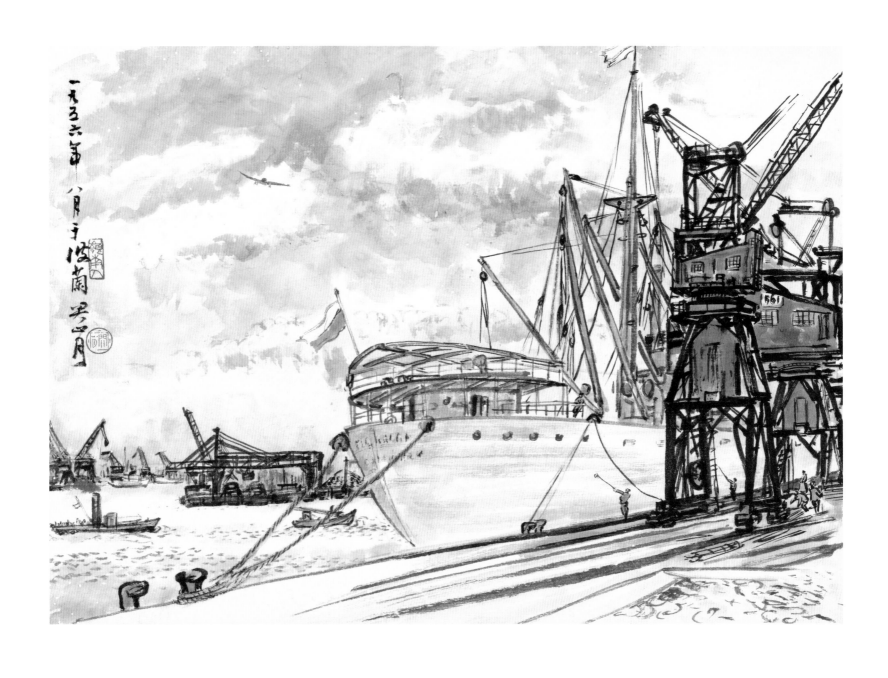

波兰海港写生

1956年
32.5 cm × 43.5 cm
纸本设色
关山月美术馆藏

款识：一九五六年八月于波兰，关山月。
印章：关山月（朱文） 岭南人（朱文）

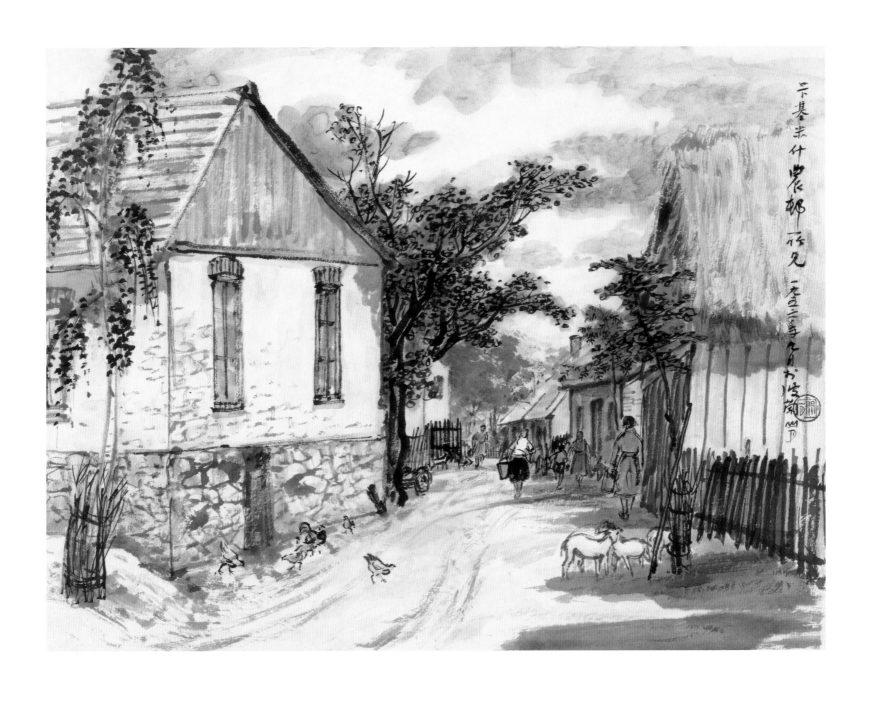

卡基米什农村所见

1956年
32.5 cm×41 cm
纸本设色
关山月美术馆藏

款识：卡基米什农村所见。一九五六年九月于波兰，山月。
印章：关山月（朱文）

波兰写生之一

1956年
32.5 cm×41 cm
纸本设色
关山月美术馆藏

款识：山月写生。
印章：关山月（朱文）

波兰农场之一

1956年
32.5 cm×43.2 cm
纸本设色
关山月美术馆藏

款识：关山月于波兰。
印章：关山月（白文）

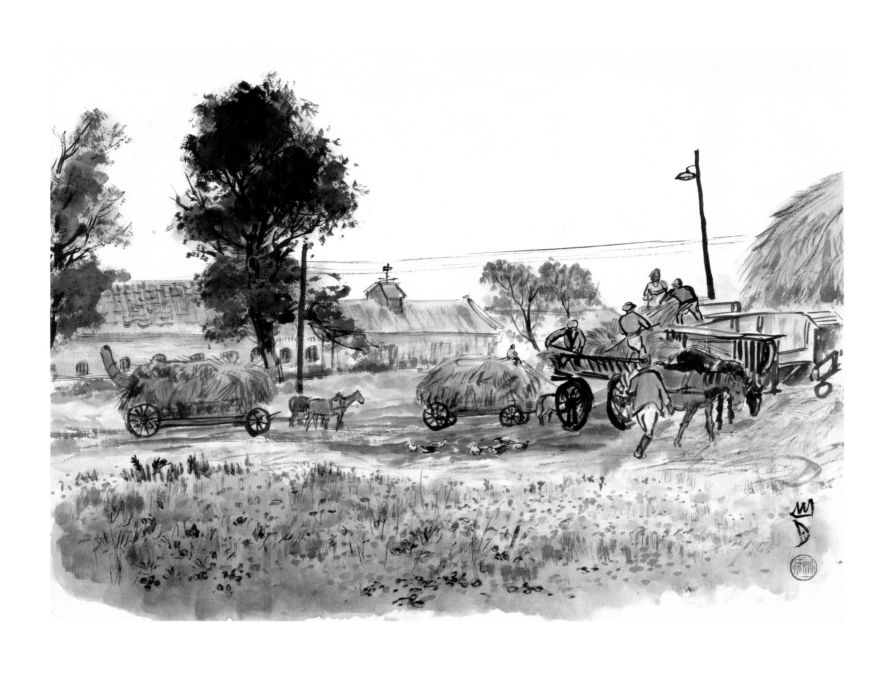

波兰农场之二

1956年
32.5 cm × 43.5 cm
纸本设色
关山月美术馆藏

款识：山月。
印章：关山月（朱文）

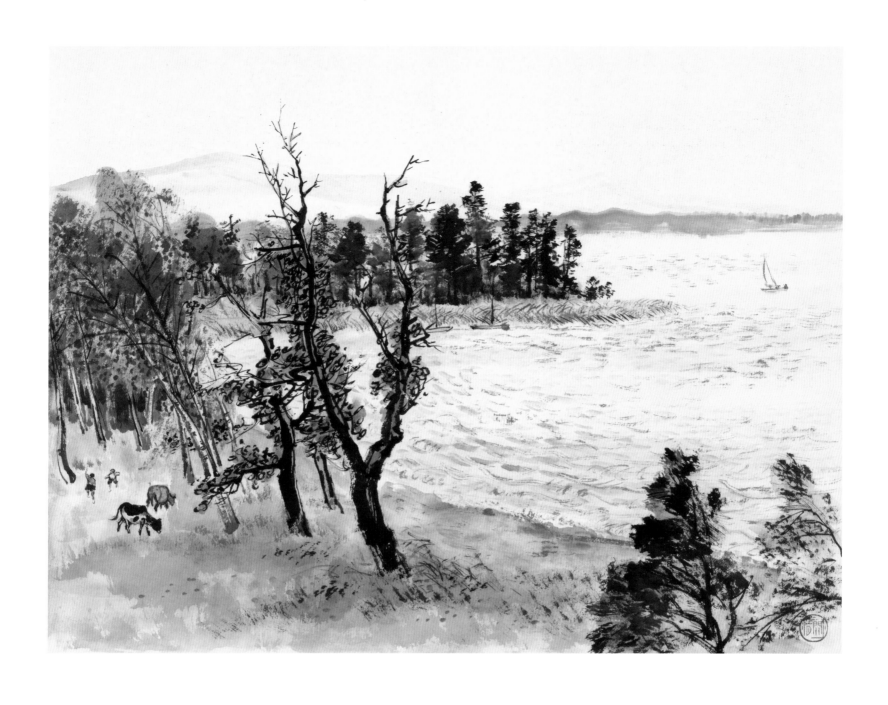

海边放牧

1956年
32.2 cm×40.7 cm
纸本设色
关山月美术馆藏

印章：关山月（朱文）

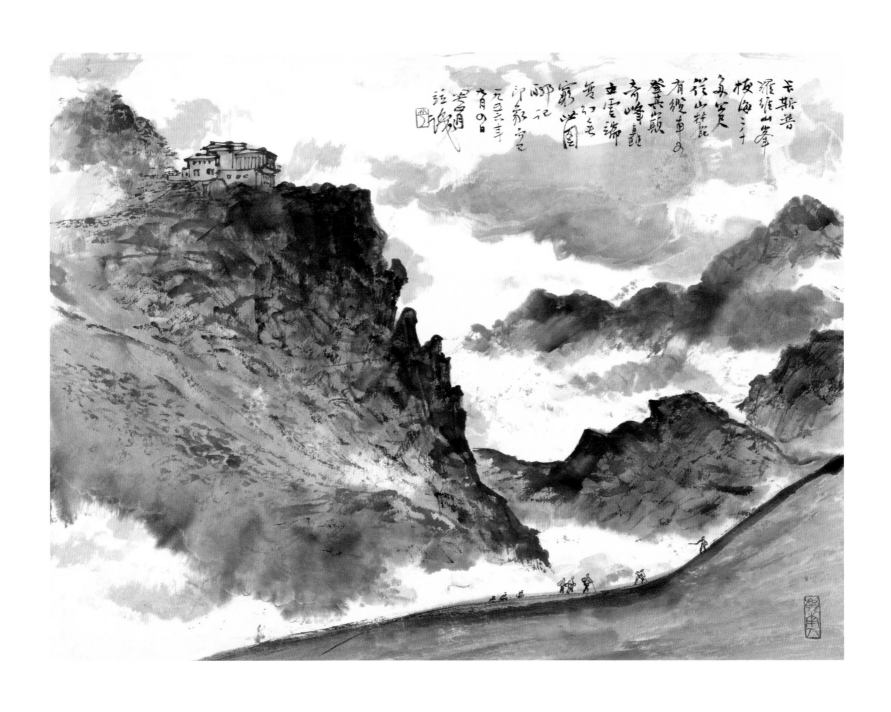

卡斯普罗维山峰

1956年

32.5 cm × 41 cm

纸本水墨

关山月美术馆藏

款识：卡斯普罗维山峰拔海[海拔]二千多公尺，从山麓
　　　有缆车可登其巅，奇峰矗立云端，变幻无穷，此图
　　　聊记印象而已。一九五六年九月四日，关山月并
　　　识。

印章：山月（朱文）岭南人（朱文）

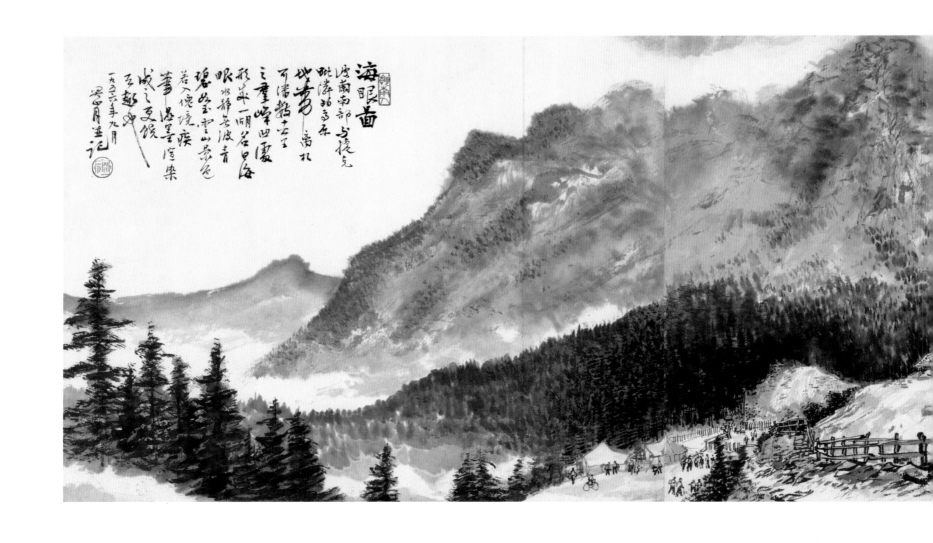

海眼图

1956年

33 cm × 123 cm

纸本水墨

关山月美术馆藏

款识：海眼图。波兰南部与捷克毗邻的高原地带，离扎可潘数十公里之群峰凹处形成一湖，名曰海眼。水静无波，青碧如玉，云山景色，若入仙境，疾笔湿墨渲染成之，更饶天趣也。一九五六年九月，关山月并记。

印章：关山月（朱文） 岭南人（朱文）

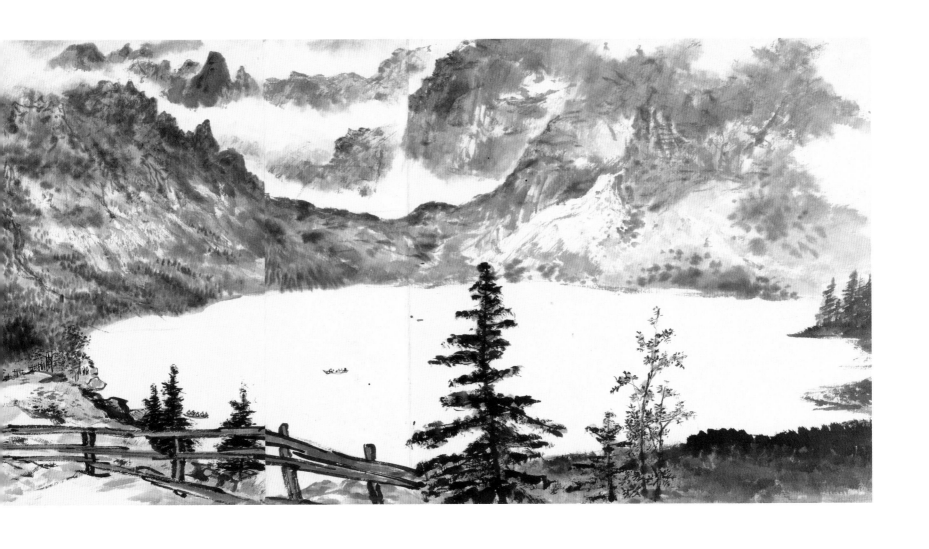

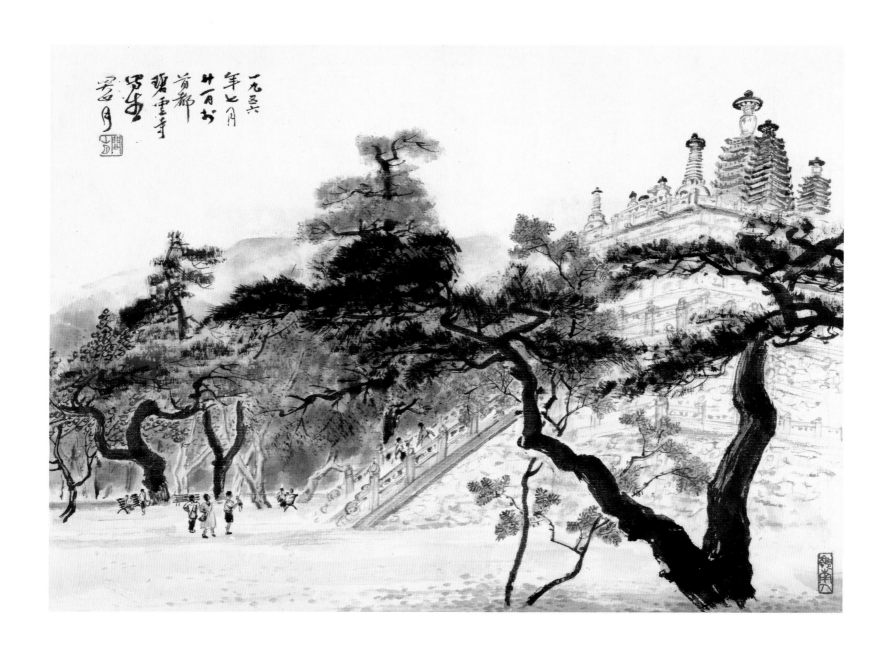

首都碧云寺

1956年

32 cm×43 cm

纸本设色

关山月美术馆藏

款识：一九五六年七月廿一日于首都碧云寺写生，关山月。

印章：关山月（朱文） 岭南人（朱文）

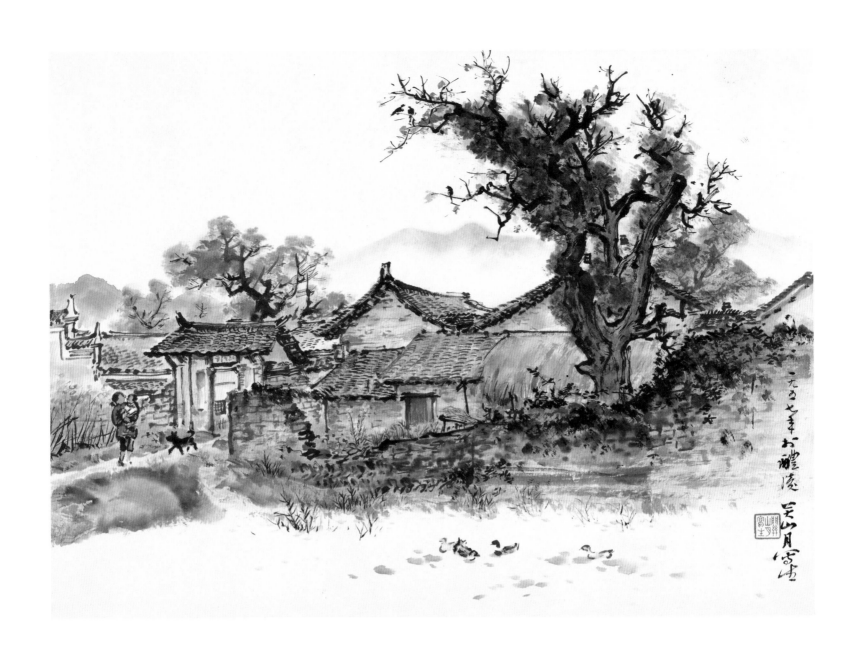

醴陵山村

1957年
34 cm×44 cm
纸本设色
关山月美术馆藏

款识：一九五七年于醴陵，关山月写生。
印章：关山月写生（朱文）

松树园

1957年
34 cm×44 cm
纸本设色
岭南画派纪念馆藏

款识：一九五七年于醴陵松树园，关山月。
印章：关（白文）山月（朱文）

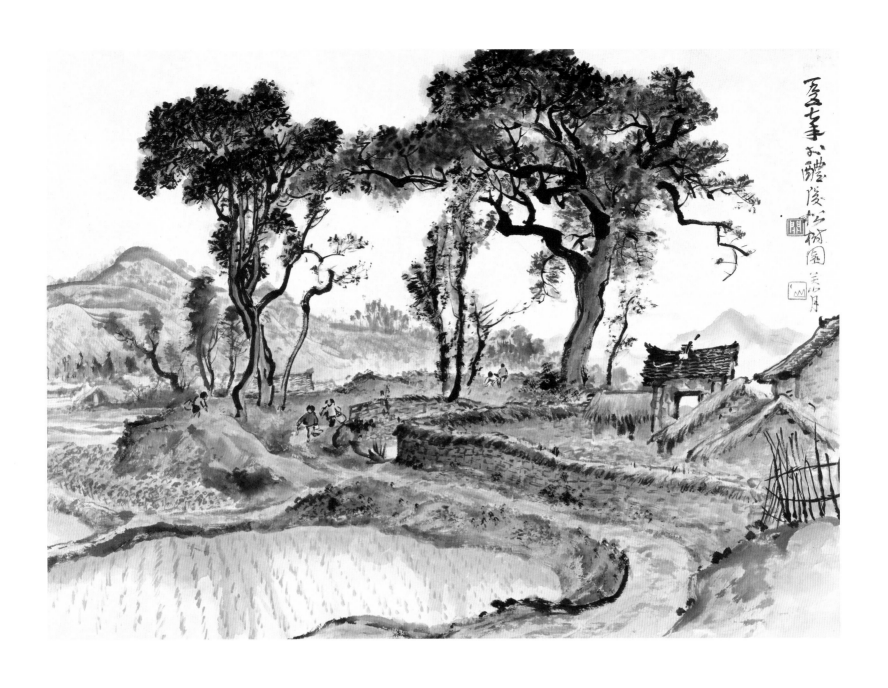

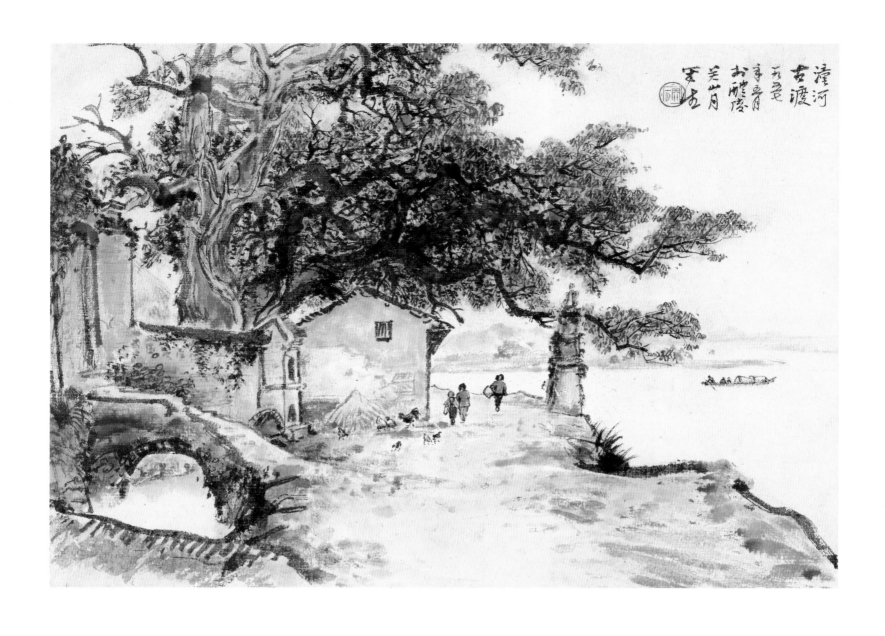

潼河古渡

1957年
33 cm×44 cm
纸本设色
岭南画派纪念馆藏

款识：潼河古渡。一九五七年五月于醴陵，关山月写生。
印章：关山月（朱文）

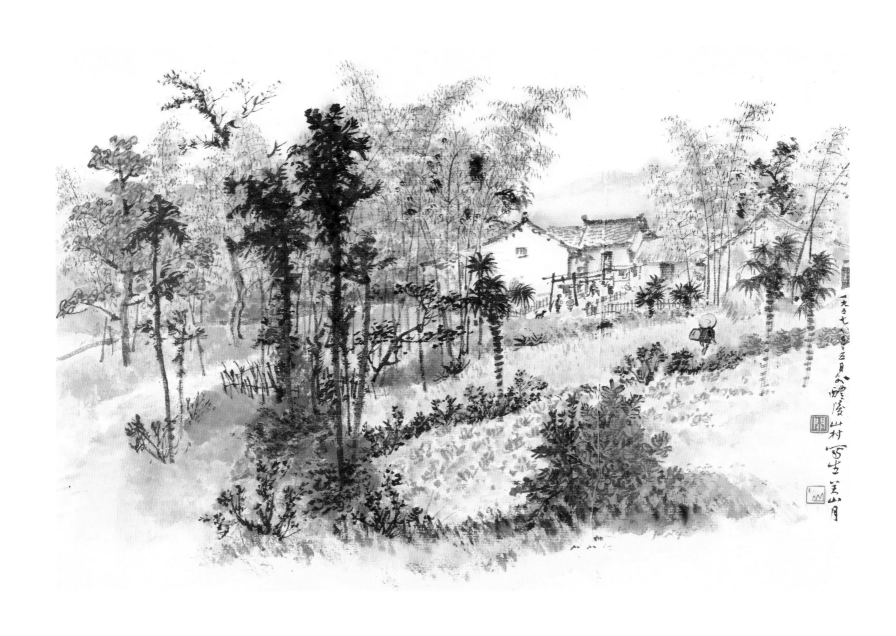

醴陵写生之二

1957年
32 cm × 44 cm
纸本设色
岭南画派纪念馆藏

款识：一九五七年五月于醴陵山村写生，关山月。
印章：关（白文）山月（朱文）

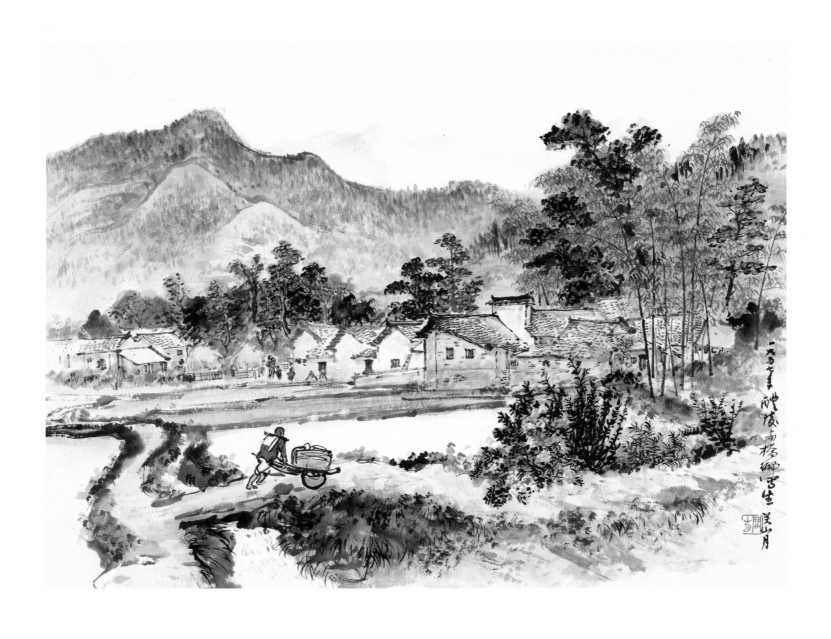

南桥乡写生

1957年
34 cm × 44 cm
纸本设色
岭南画派纪念馆藏

款识：一九五七年醴陵南桥乡写生，关山月。
印章：关山月（朱文）

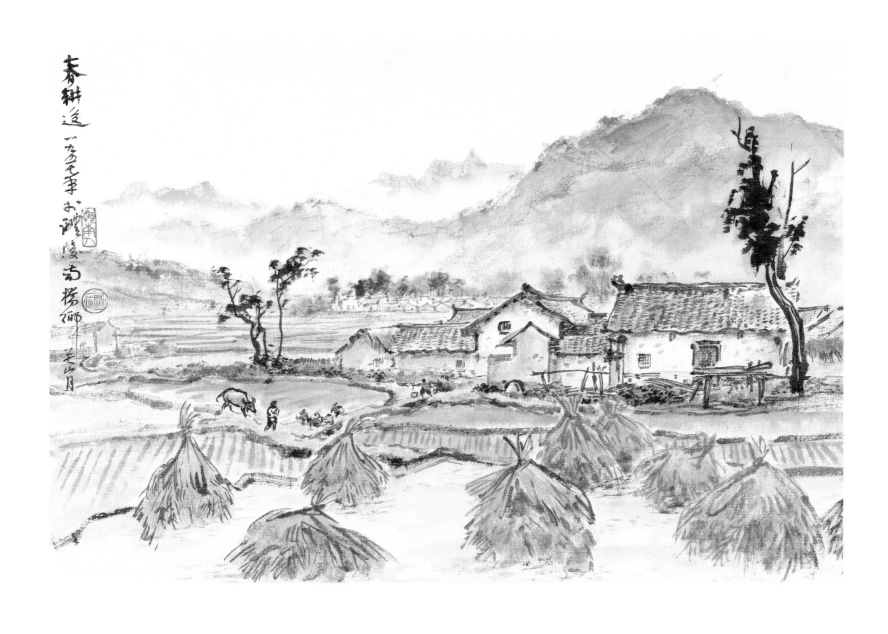

春耕后

1957年
32 cm × 44 cm
纸本设色
岭南画派纪念馆藏

款识：春耕后。一九五七年于醴陵南桥乡，关山月。
印章：关山月（朱文）岭南人（朱文）

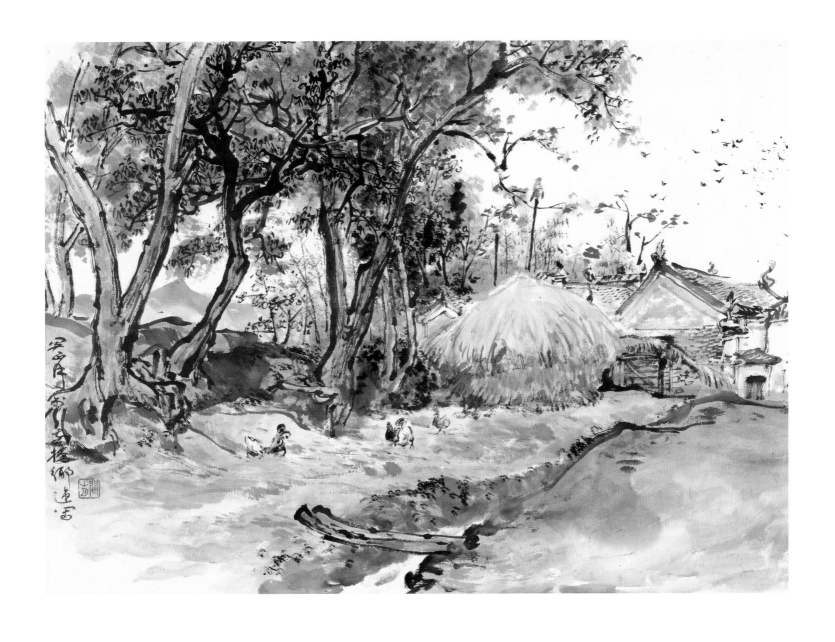

南桥乡速写

1957年
34 cm × 44 cm
纸本设色
岭南画派纪念馆藏

款识：关山月于南桥乡速写。
印章：关山月（朱文）

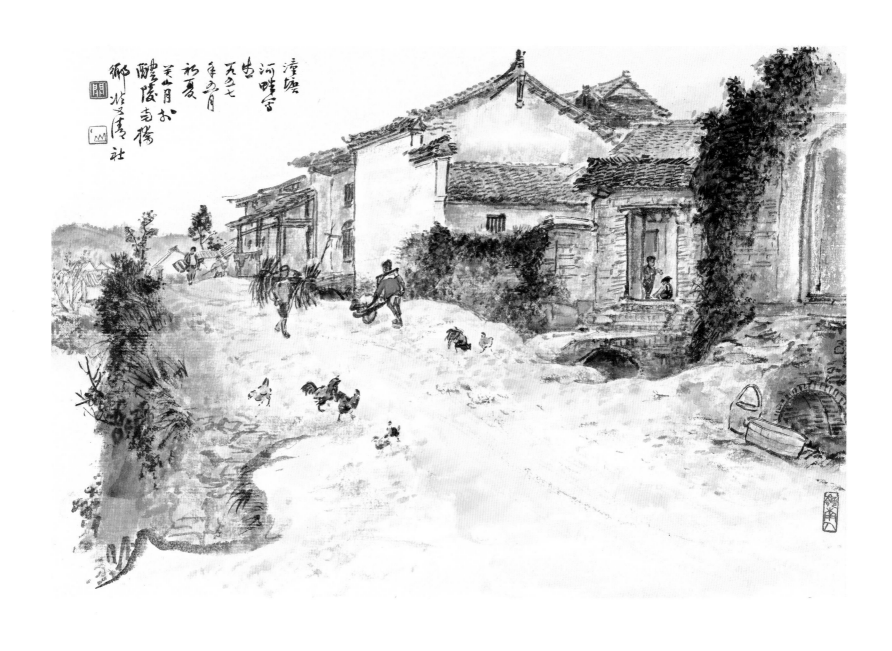

潼塘河畔写生

1957年
32 cm × 44 cm
纸本设色
岭南画派纪念馆藏

款识：潼塘河畔写生。一九五七年五月初夏，关山月于醴陵
　　　南桥乡双清社。

印章：关（白文）　山月（朱文）　岭南人（朱文）

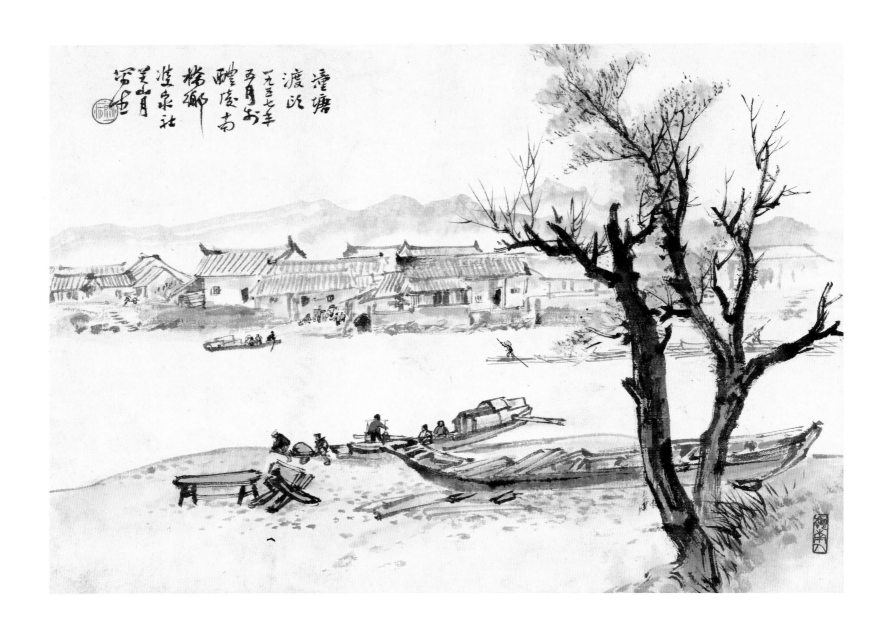

潼塘渡头

1957年
32 cm × 44 cm
纸本设色
岭南画派纪念馆藏

款识：潼塘渡头。一九五七年五月于醴陵南桥乡双泉社，
　　　关山月写生。

印章：关山月（朱文）　岭南人（朱文）

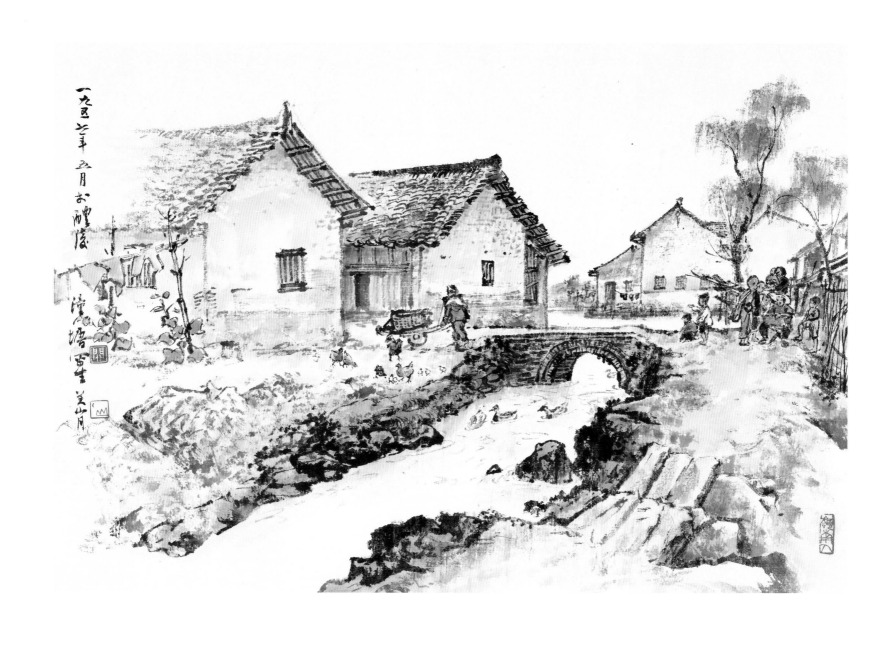

醴陵潼塘

1957年
32 cm × 44 cm
纸本设色
岭南画派纪念馆藏

款识：一九五七年五月于醴陵潼塘写生，关山月。
印章：关（白文）山月（朱文）岭南人（朱文）

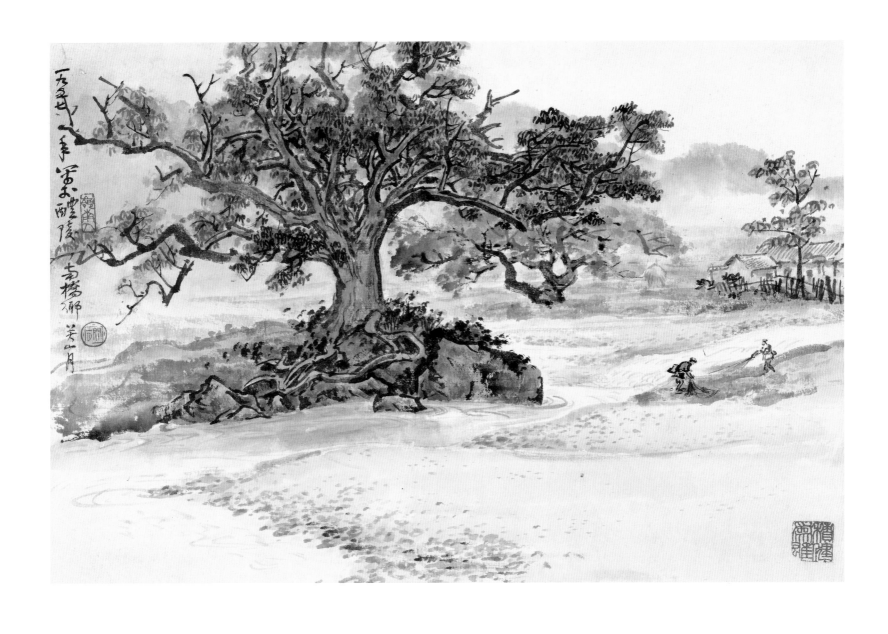

醴陵南桥之一

1957年
32 cm×44 cm
纸本设色
岭南画派纪念馆藏

款识：一九五七年写于醴陵南桥乡，关山月。
印章：关山月（朱文）岭南人（朱文）积健为雄（朱文）

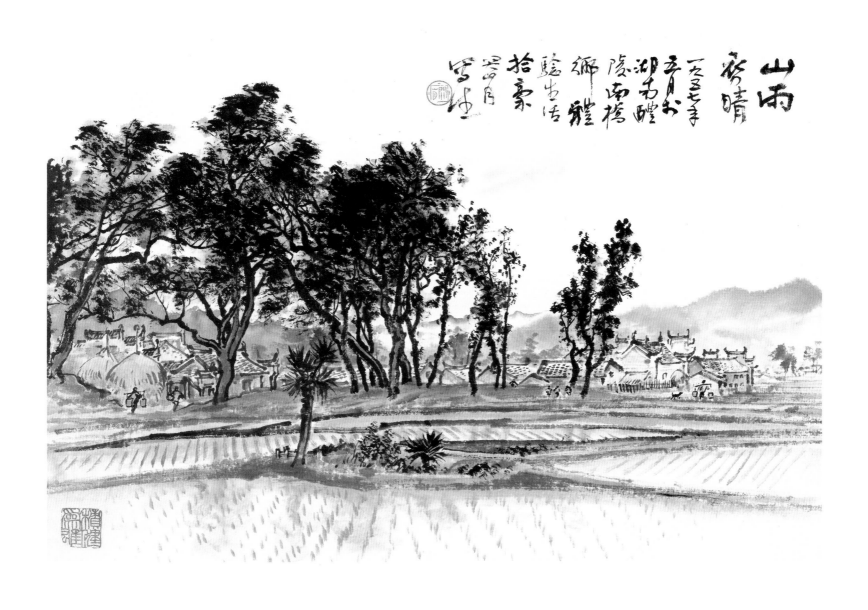

山雨初晴

1957年

32 cm × 44 cm

纸本设色

岭南画派纪念馆藏

款识：山雨初晴。一九五七年五月于湖南醴陵南桥乡体验
　　　生活拾稿，关山月写生。

印章：关山月（朱文）　积健为雄（朱文）

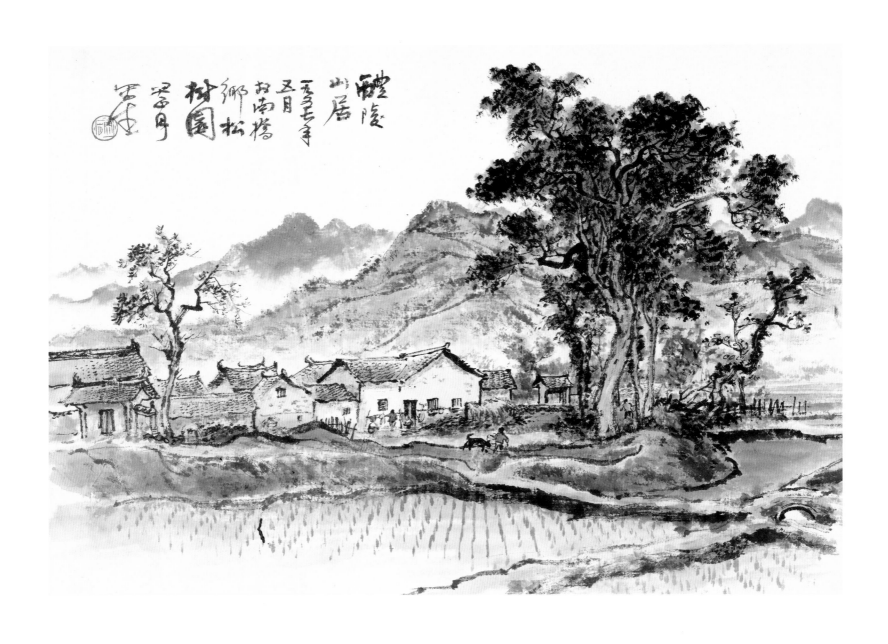

醴陵山居

1957年

32 cm × 44 cm

纸本设色

岭南画派纪念馆藏

款识：醴陵山居。一九五七年五月于南桥乡松树园，关山月写生。

印章：关山月（朱文）

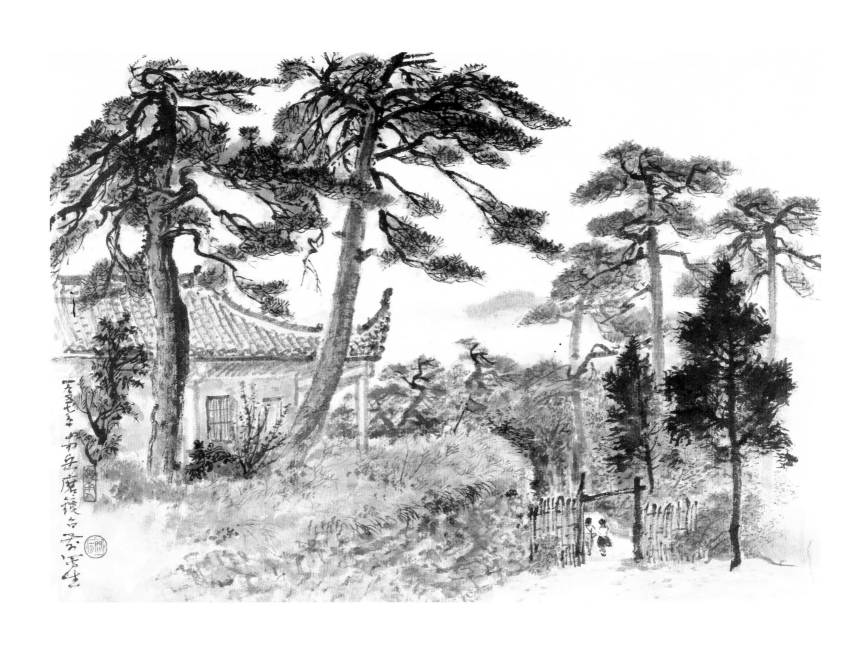

南岳磨镜台写生之一

1957年
35 cm×47 cm
纸本设色
岭南画派纪念馆藏

款识：一九五七年南岳磨镜台前写生。
印章：关山月（朱文）岭南人（朱文）

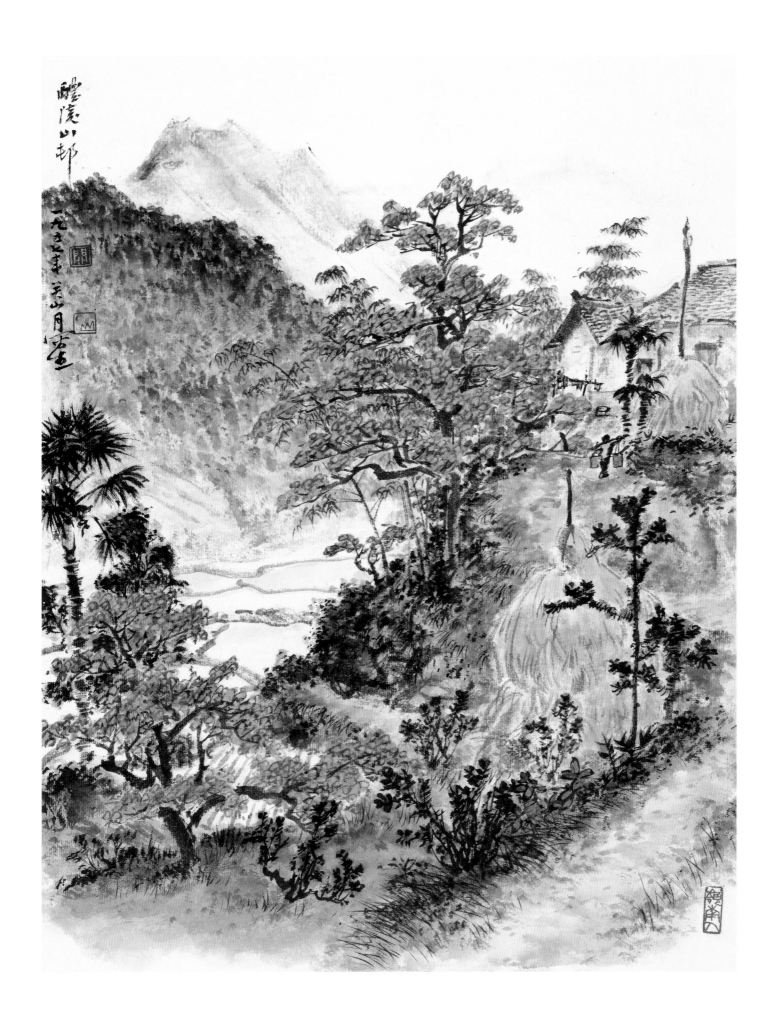

醴陵山村之二

1957年
44 cm×31.5 cm
纸本设色
岭南画派纪念馆藏

款识：醴陵山村。一九五七年关山月写生。
印章：关（白文）山月（朱文）岭南人（朱文）

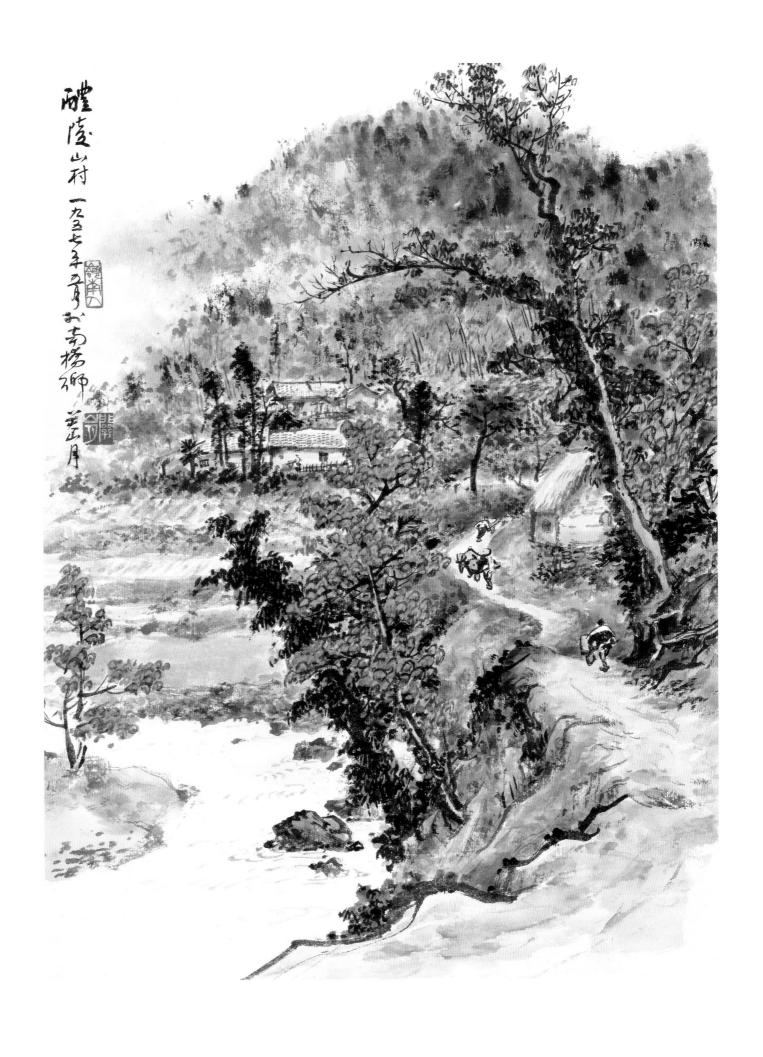

醴陵山村之三

1957年
44 cm×32 cm
纸本设色
岭南画派纪念馆藏

款识：醴陵山村。一九五七年五月于南桥乡，关山月。
印章：关山月（白文）岭南人（朱文）

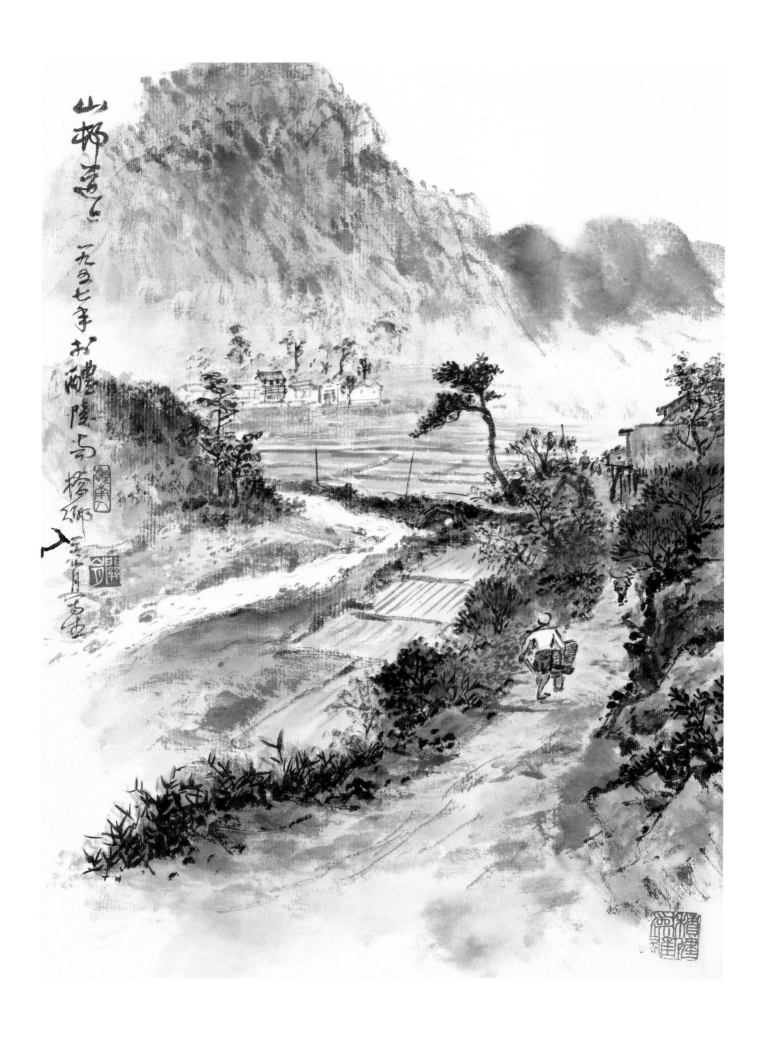

山村道上

1957年
44 cm × 32 cm
纸本设色
岭南画派纪念馆藏

款识：山村道上。一九五七年于醴陵南桥乡，关山月写生。
印章：关山月（白文）岭南人（朱文）积健为雄（朱文）

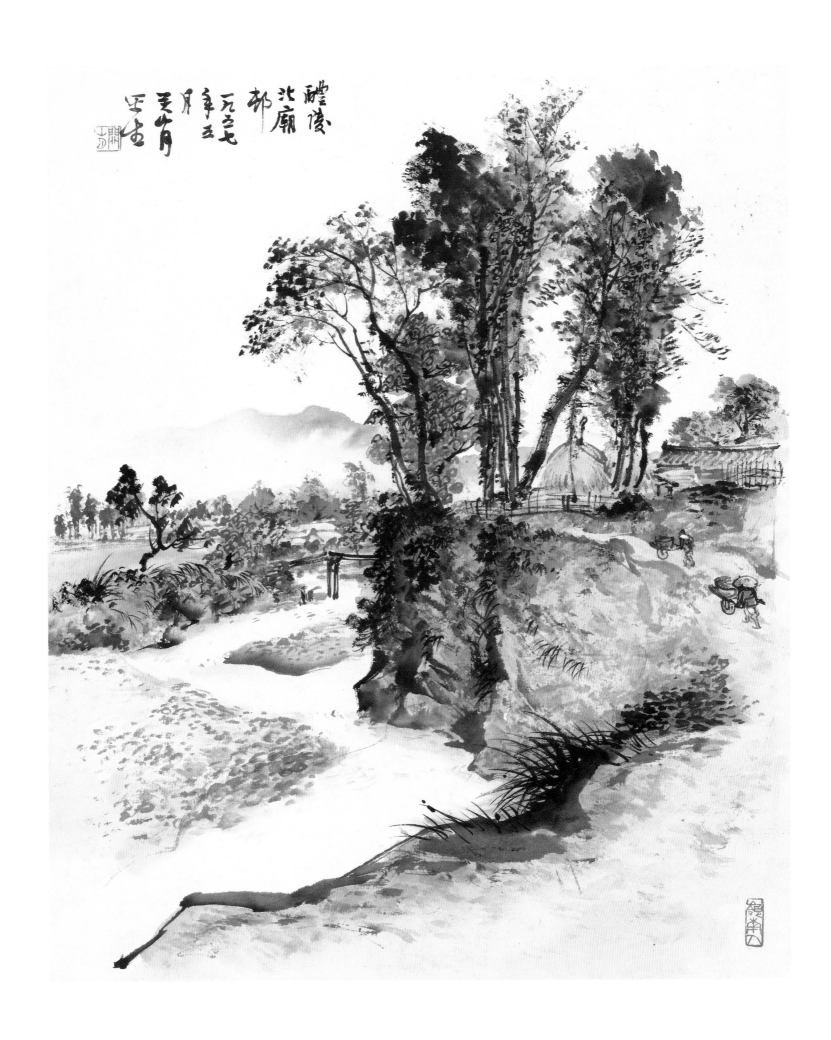

醴陵北庙村

1957年
44 cm×34 cm
纸本设色
岭南画派纪念馆藏

款识：醴陵北庙村。一九五七年五月，关山月写生。
印章：关山月（朱文）岭南人（朱文）

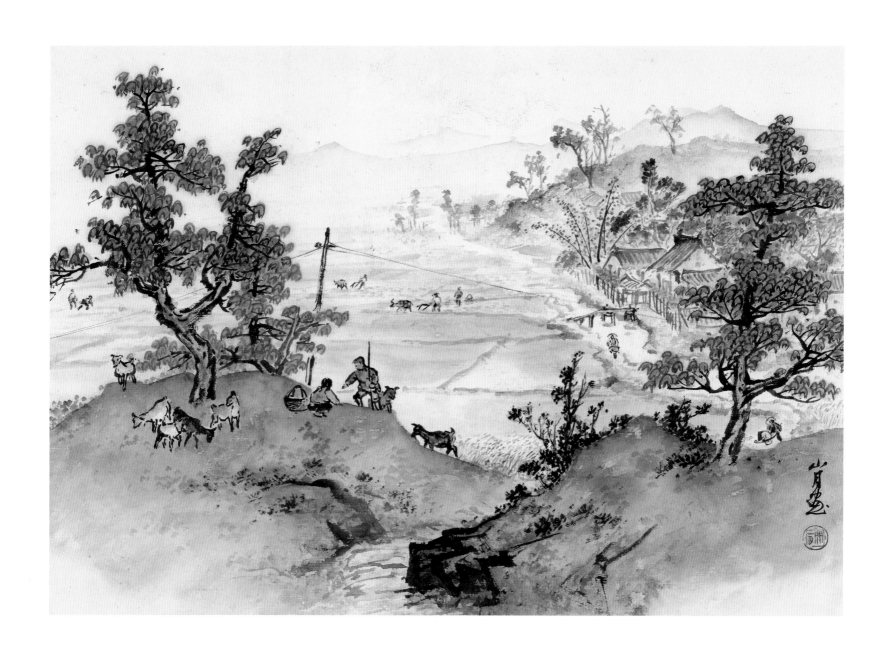

春耕时节

1957年
34 cm × 45 cm
纸本设色
岭南画派纪念馆藏

款识：山月画。
印章：关山月（朱文）

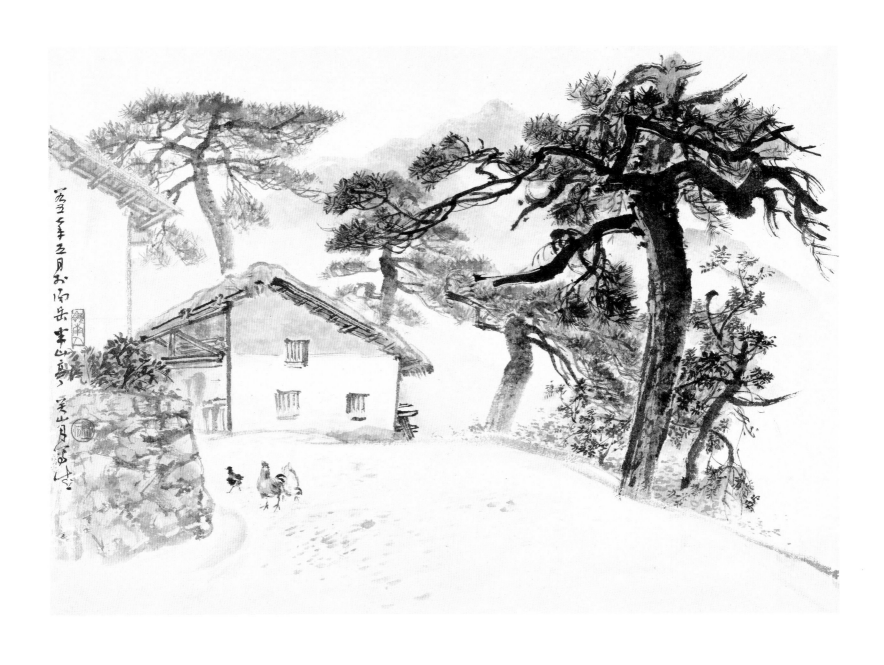

南岳半山亭

1957年
35 cm × 47 cm
纸本设色
岭南画派纪念馆藏

款识：一九五七年五月于南岳半山亭，关山月写生。
印章：关山月（朱文）岭南人（朱文）

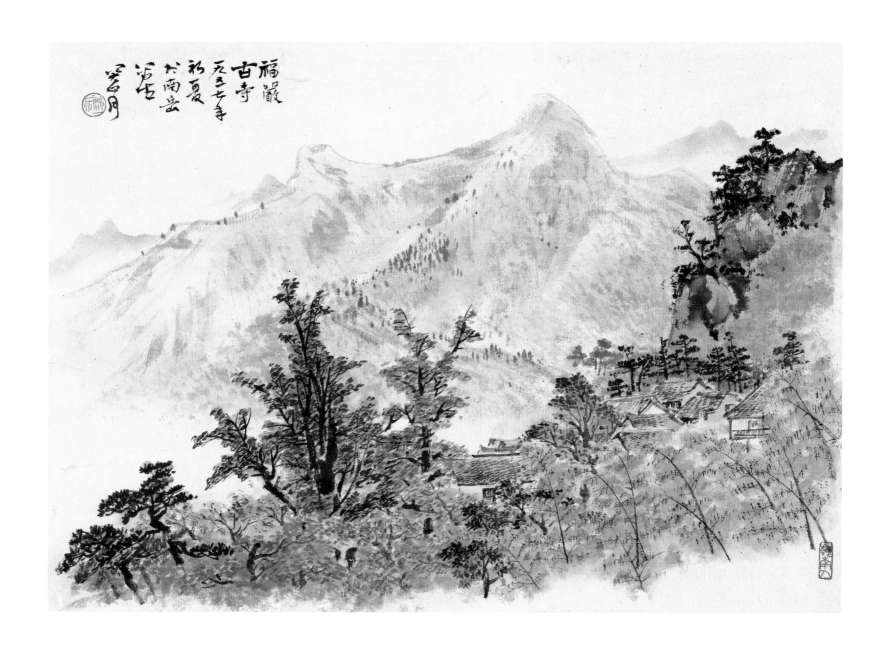

福严古寺

1957年
35 cm × 47 cm
纸本设色
岭南画派纪念馆藏

款识：福严古寺。一九五七年初夏于南岳写生，关山月。
印章：关山月（朱文） 岭南人（朱文）

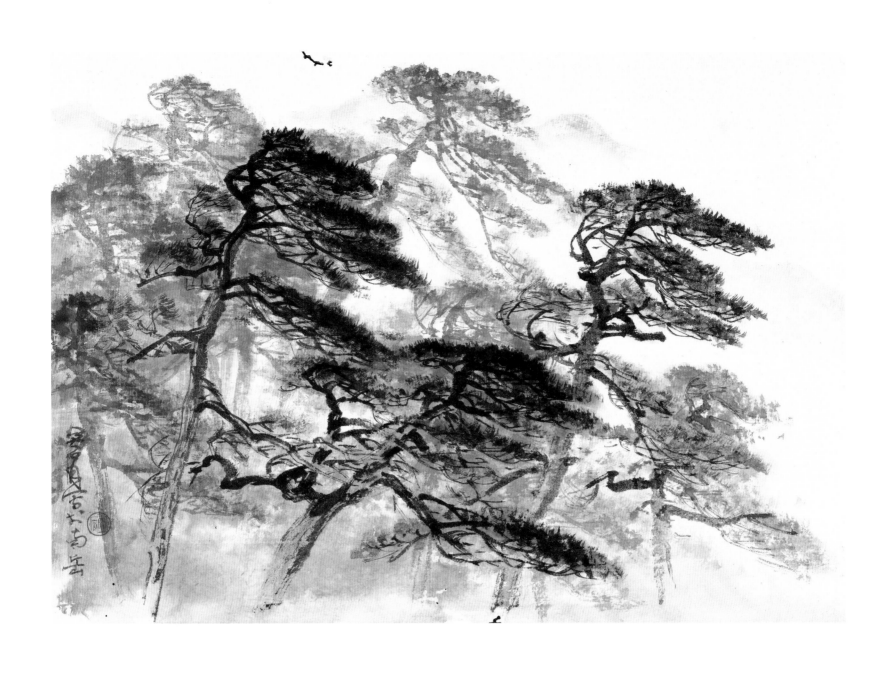

南岳青松

1957年
35 cm×47 cm
纸本水墨
岭南画派纪念馆藏

款识：关山月写于南岳。
印章：关山月（朱文）

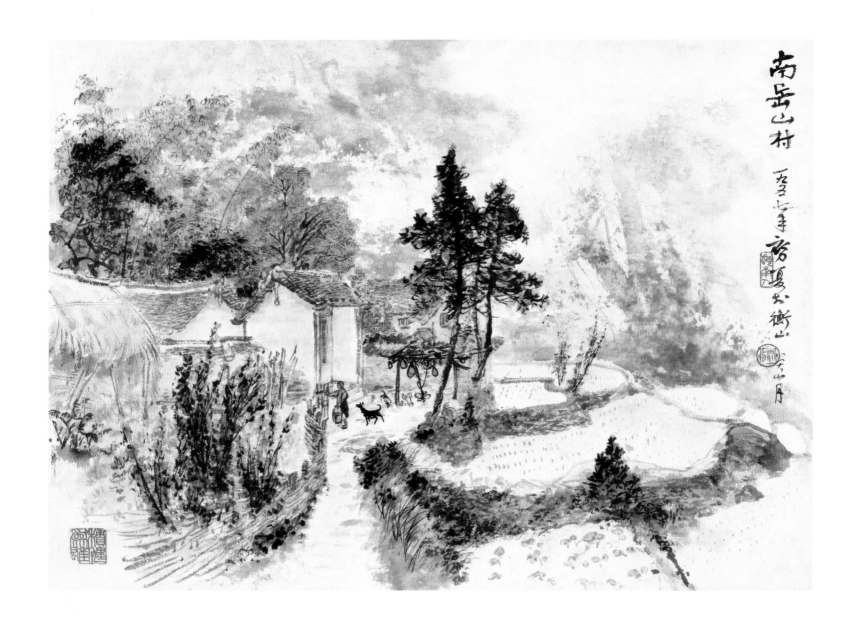

南岳山村

1957年
35 cm × 43 cm
纸本设色
岭南画派纪念馆藏

款识：南岳山村。一九五七年初夏于衡山，关山月。
印章：关山月（朱文）岭南人（朱文）积健为雄（朱文）

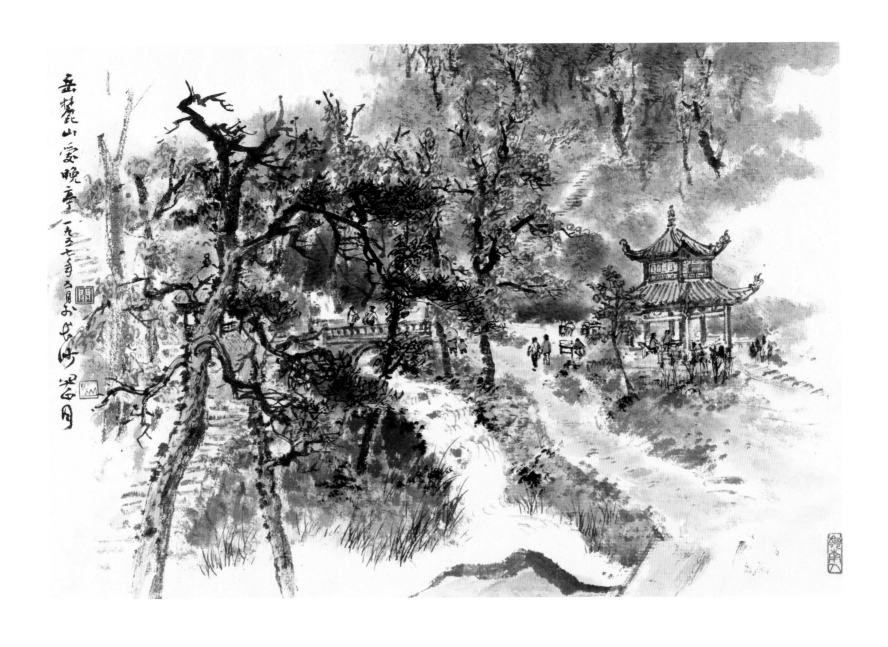

岳麓山爱晚亭

1957年
31.3 cm×43.5 cm
纸本设色
关山月美术馆藏

款识：岳麓山爱晚亭。一九五七年五月于长沙，关山月。
印章：关（白文） 山月（朱文） 岭南人（朱文）

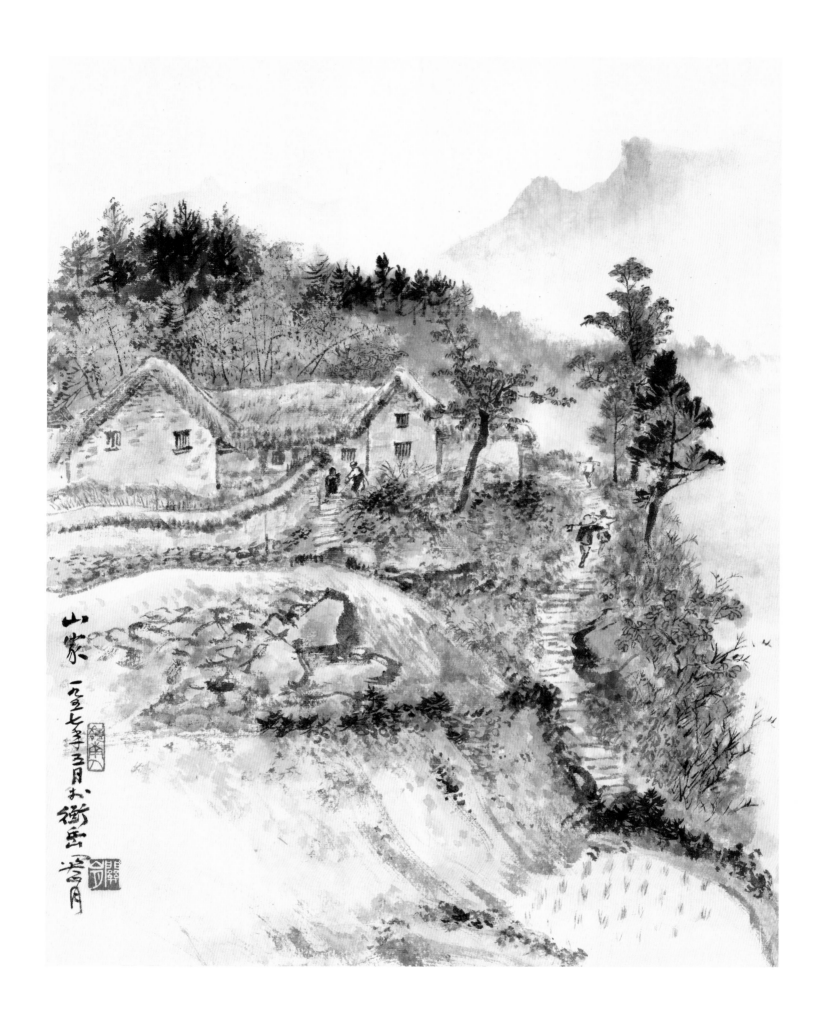

山家

1957年
43 cm × 34 cm
纸本设色
岭南画派纪念馆藏

款识：山家。一九五七年五月于衡岳，关山月。
印章：关山月（白文）岭南人（朱文）

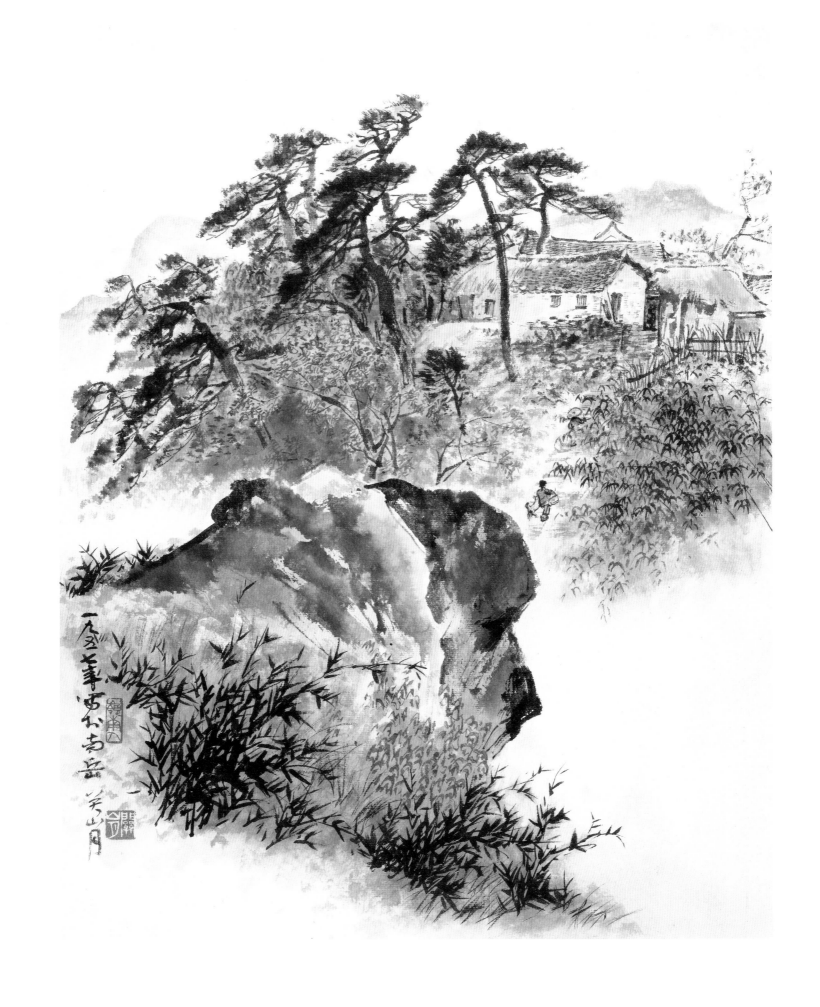

南岳写生

1957年
47 cm×36 cm
纸本设色
岭南画派纪念馆藏

款识：一九五七年写于南岳，关山月。
印章：关山月（白文）岭南人（朱文）

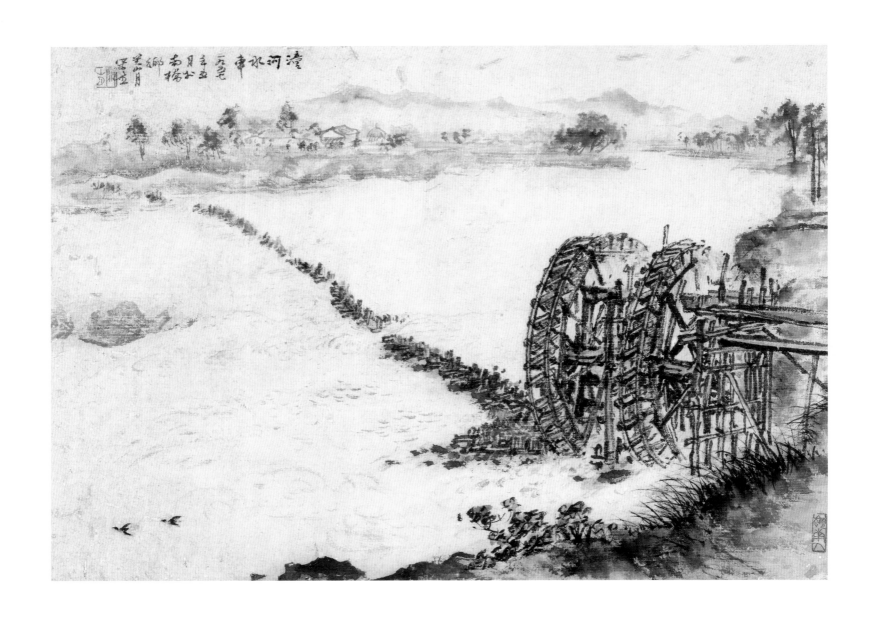

潼河水车

1957年
35 cm × 43 cm
纸本设色
岭南画派纪念馆藏

款识：潼河水车。一九五七年五月于南桥乡，关山月写生。
印章：关山月（朱文）岭南人（朱文）

牧归

1957年
27 cm×38.5 cm
纸本设色
岭南画派纪念馆藏

款识：关山月画。
印章：山月（朱文）

山乡冬忙图

1958年

31.5 cm × 409.5 cm

纸本设色

私人藏

款识：山乡冬忙图。一九五八年春画于武昌，关山月。

印章：关山月（朱文） 从生活中来（白文）

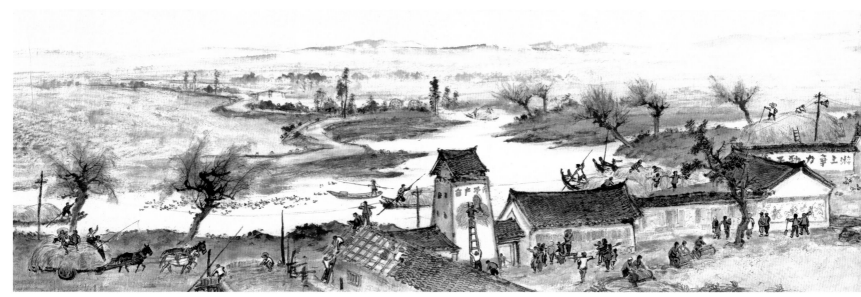

山村跃进图

1958年

31.3 cm × 1526.5 cm

纸本设色

关山月美术馆藏

款识：一九五七年，根据鄂北山区社会主义建设所见、
　　　所感构成斯图，一九五八年夏画成于武昌扬子江之
　　　滨，一九八〇年初夏关山月并补识于珠江南岸。

印章：关山月印（白文）八十年代（朱文）漠阳（朱文）
　　　从生活中来（白文）古人师谁（白文）
　　　适我天非新（朱文）

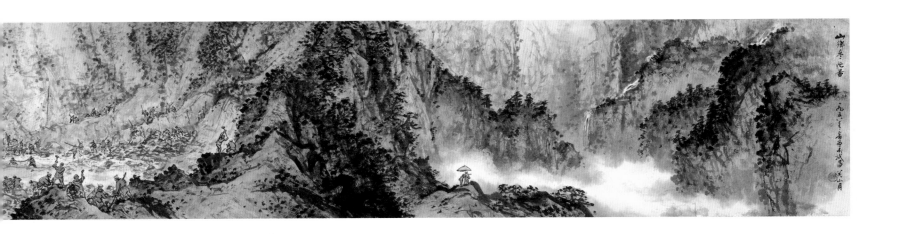

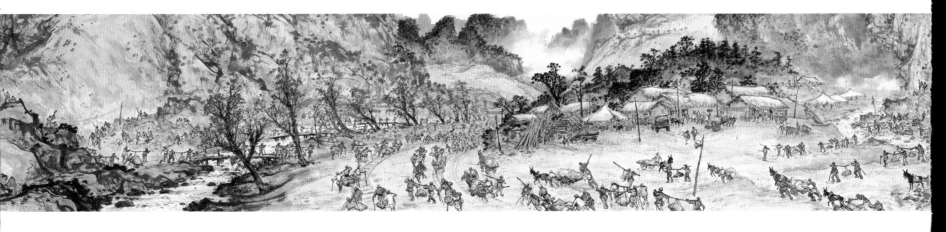

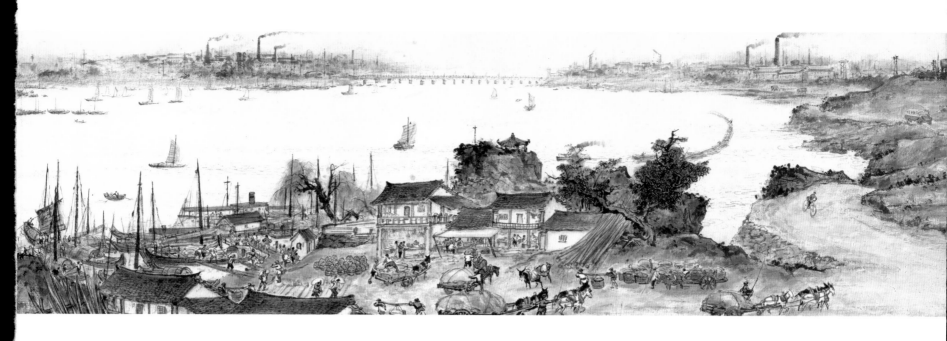

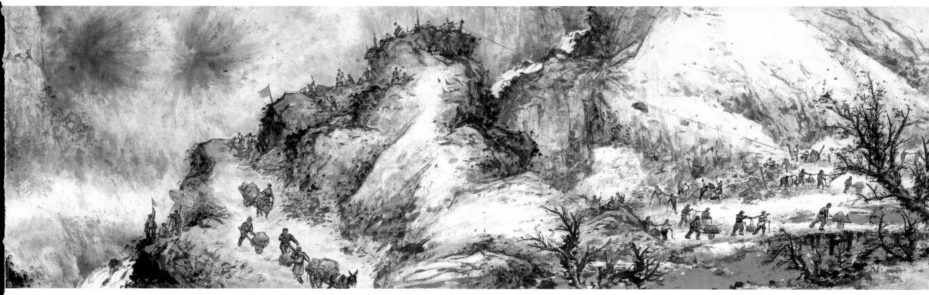

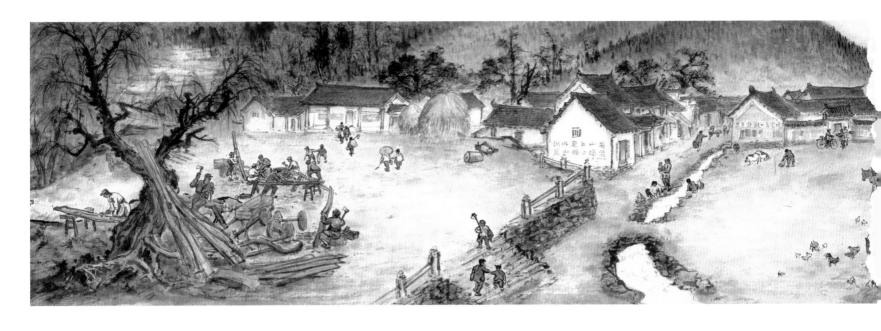

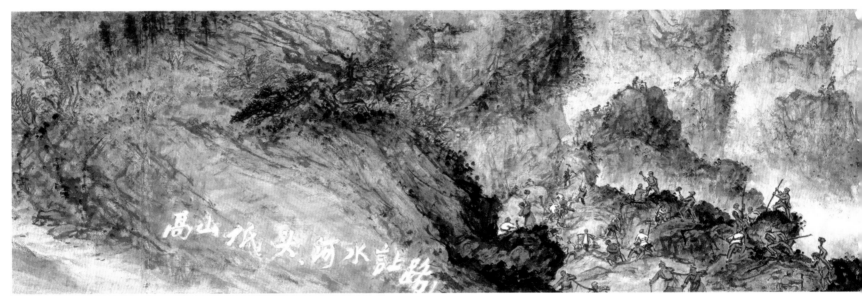

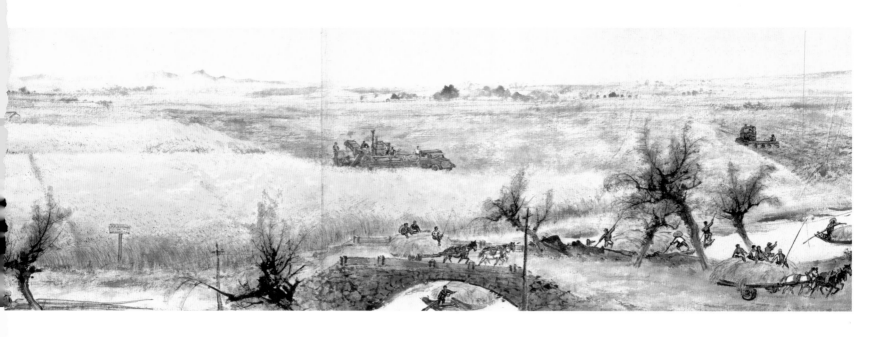

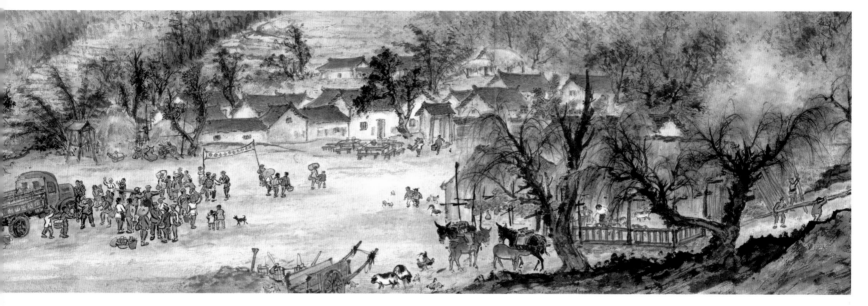

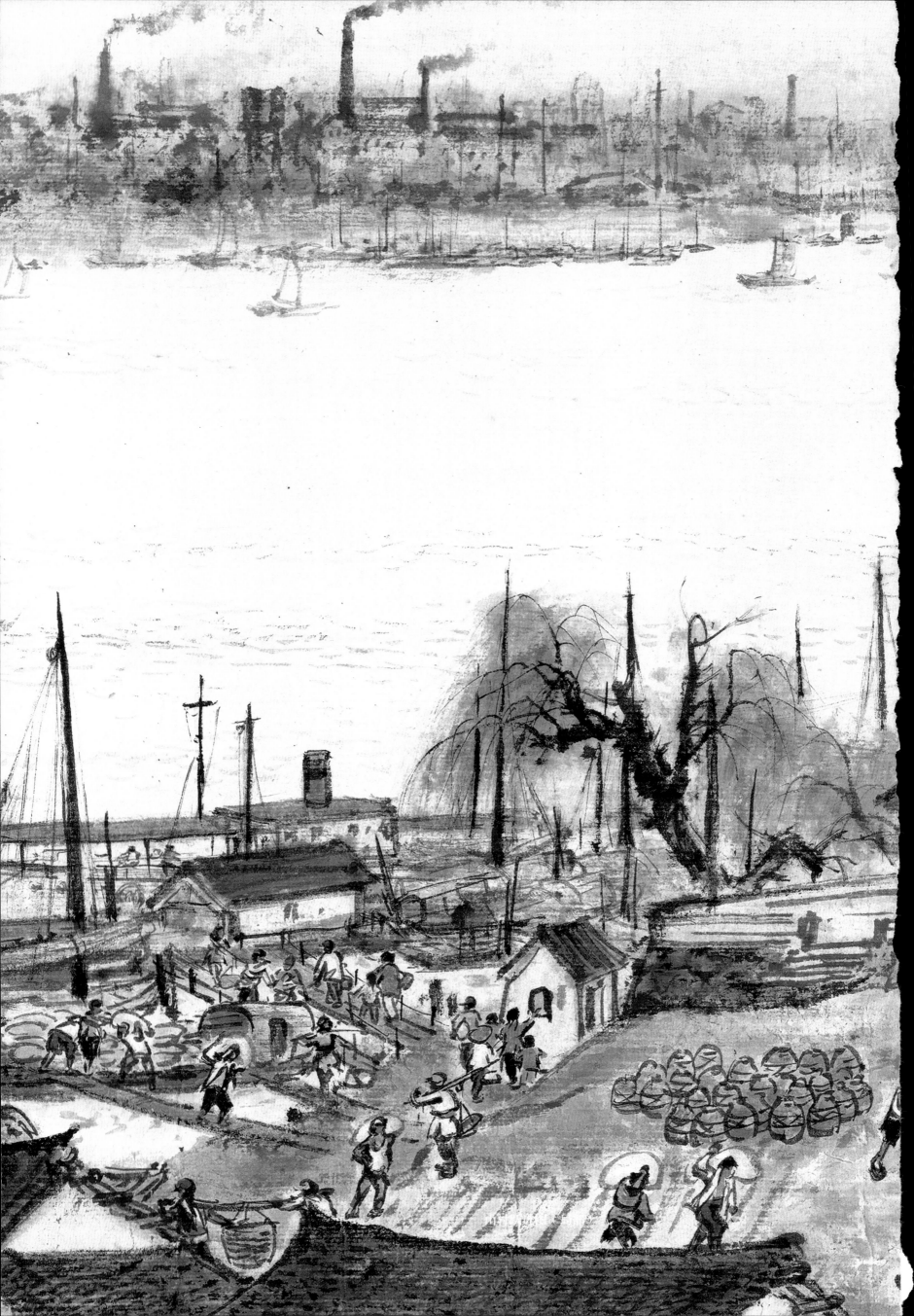

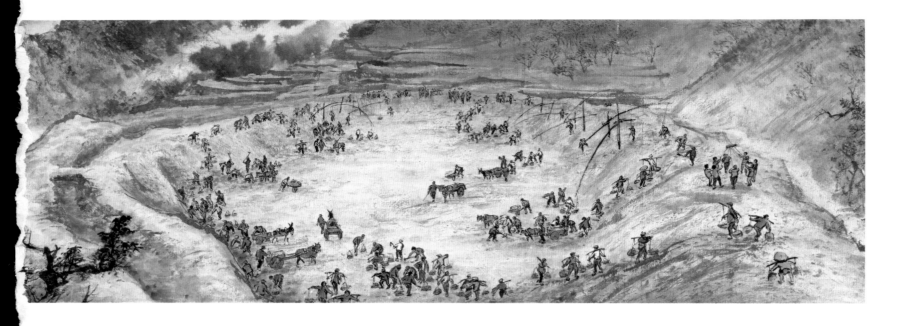

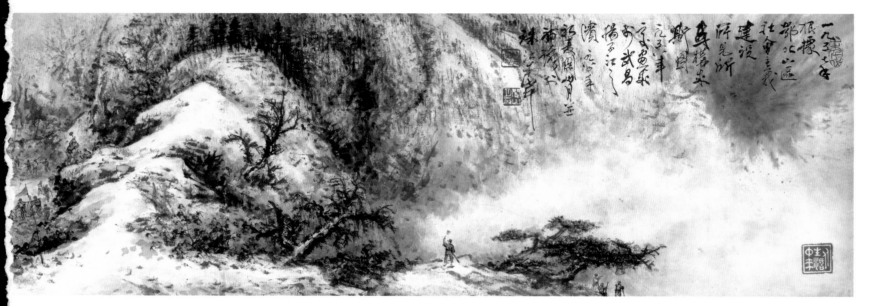

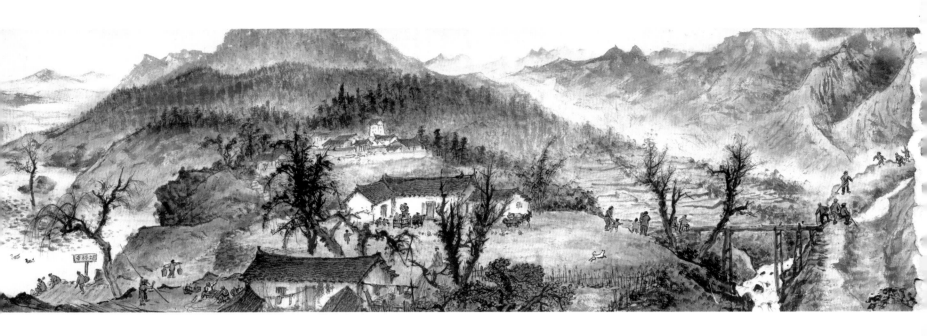
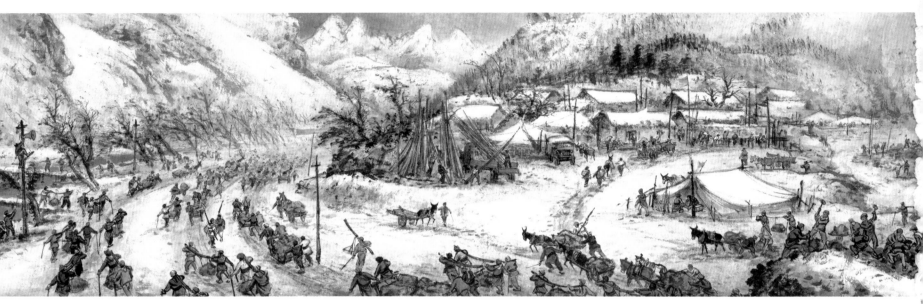

武钢工地

1958年
44.4 cm×32.5 cm
纸本设色
关山月美术馆藏

款识：一九五八年五月，关山月写生。
印章：关山月（朱文）

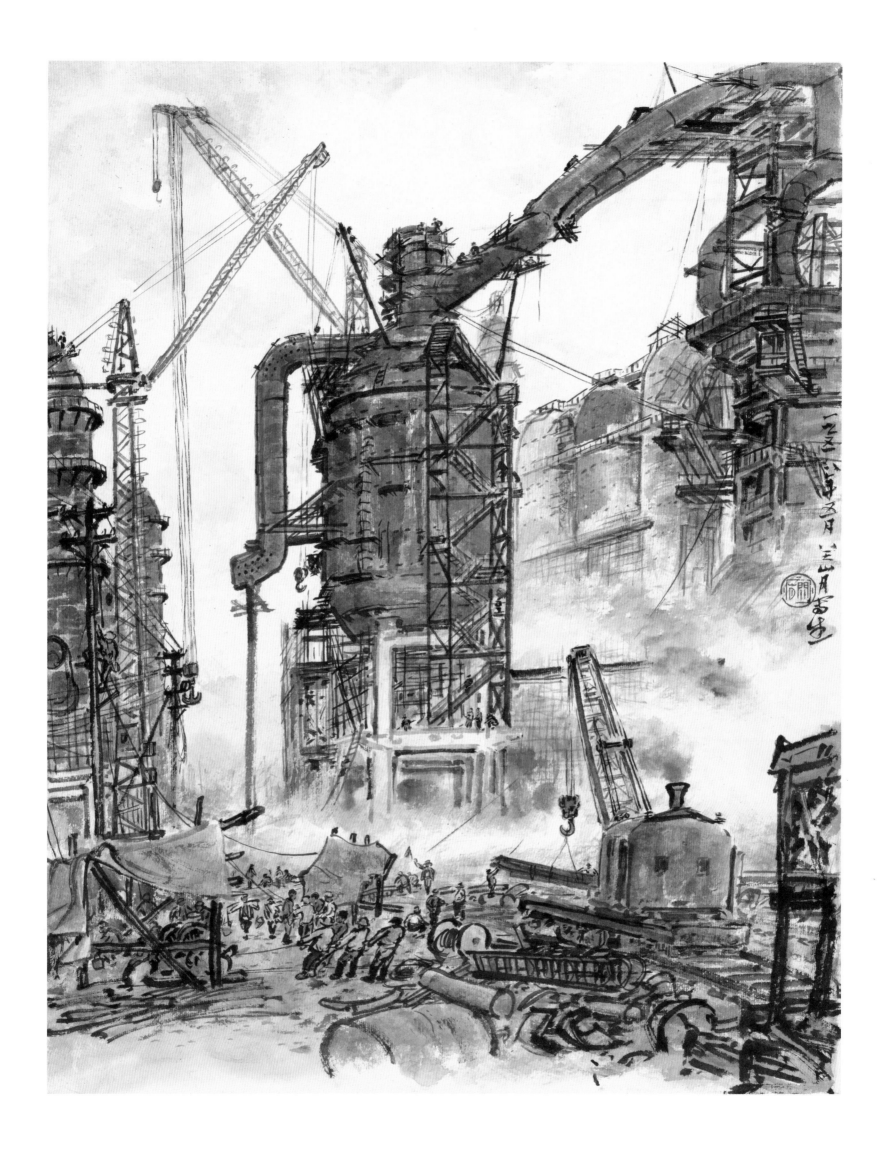

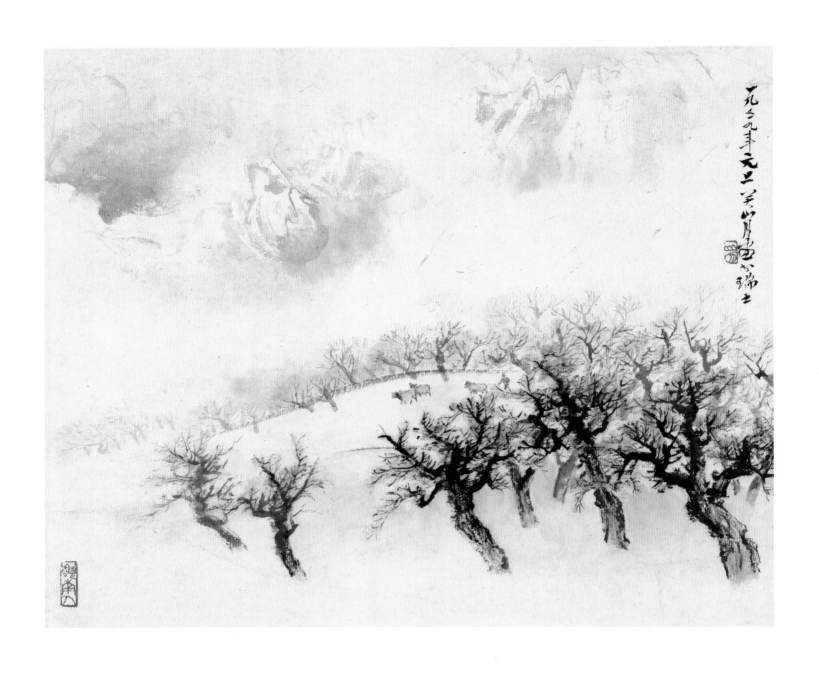

瑞士写生之一

1959年
29 cm×35.2 cm
纸本设色
关山月美术馆藏

款识：一九五九年元旦，关山月画于瑞士。
印章：山月（朱文）岭南人（朱文）

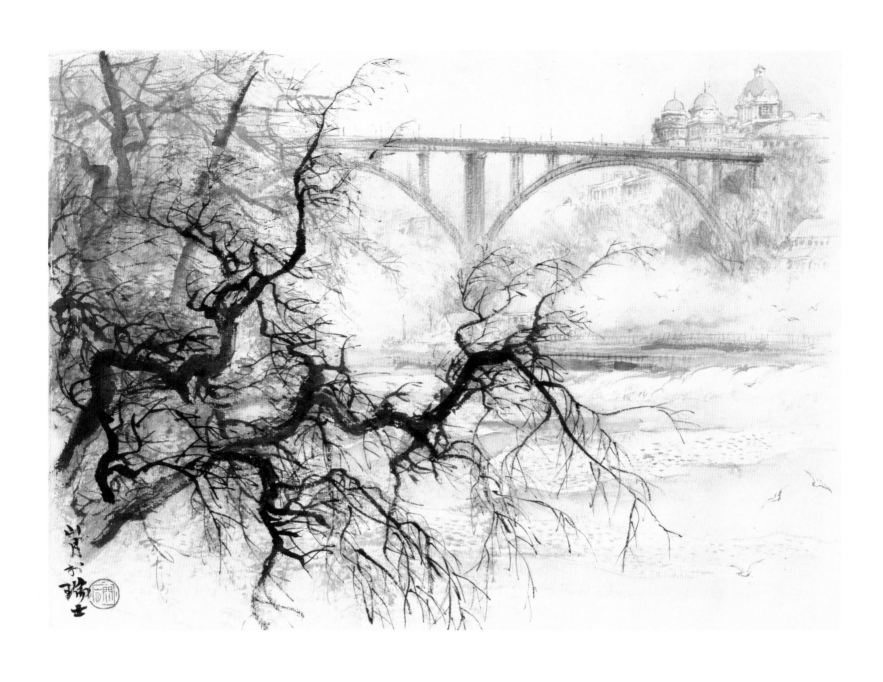

瑞士写生之二

1959年
28 cm×36.7 cm
纸本设色
关山月美术馆藏

款识：山月于瑞士。
印章：关山月（朱文）

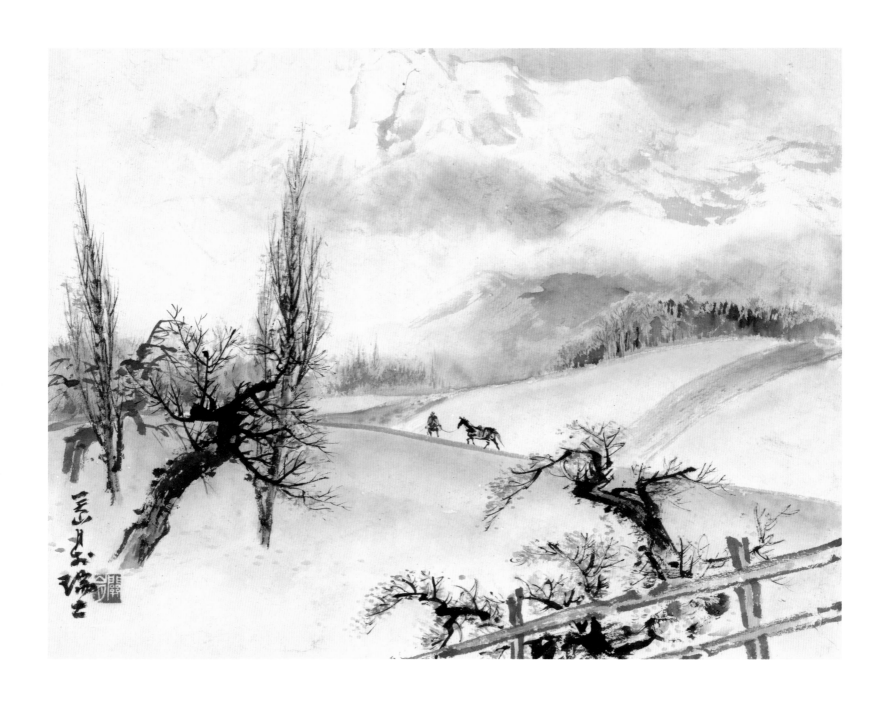

瑞士写生之三

1959年
32 cm × 40 cm
纸本设色
关山月美术馆藏

款识：关山月于瑞士。
印章：关山月（白文）

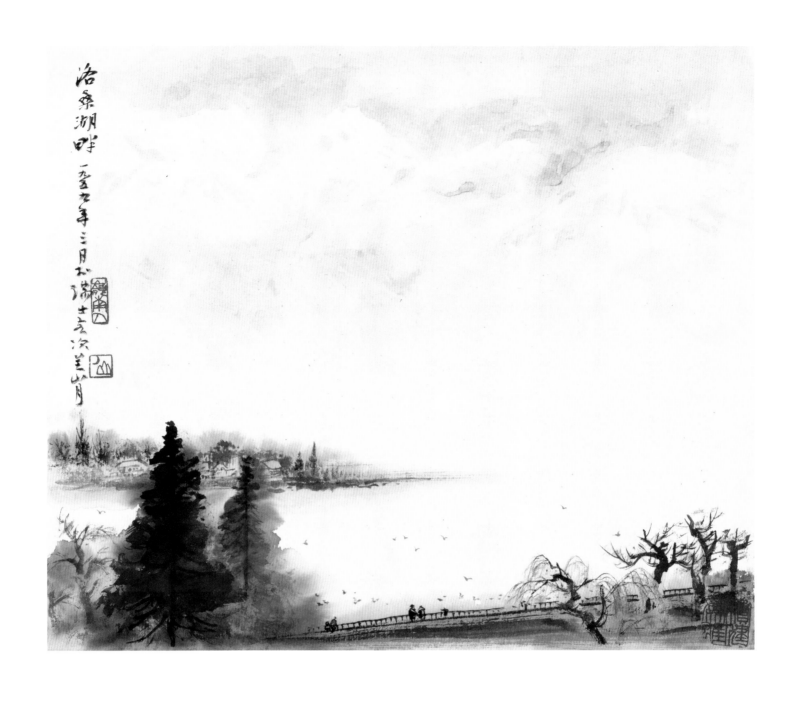

洛桑湖畔

1959年
30 cm × 34 cm
纸本设色
关山月美术馆藏

款识：洛桑湖畔。一九五九年三月于瑞士客次，关山月。
印章：山月（朱文）　岭南人（朱文）　积健为雄（朱文）

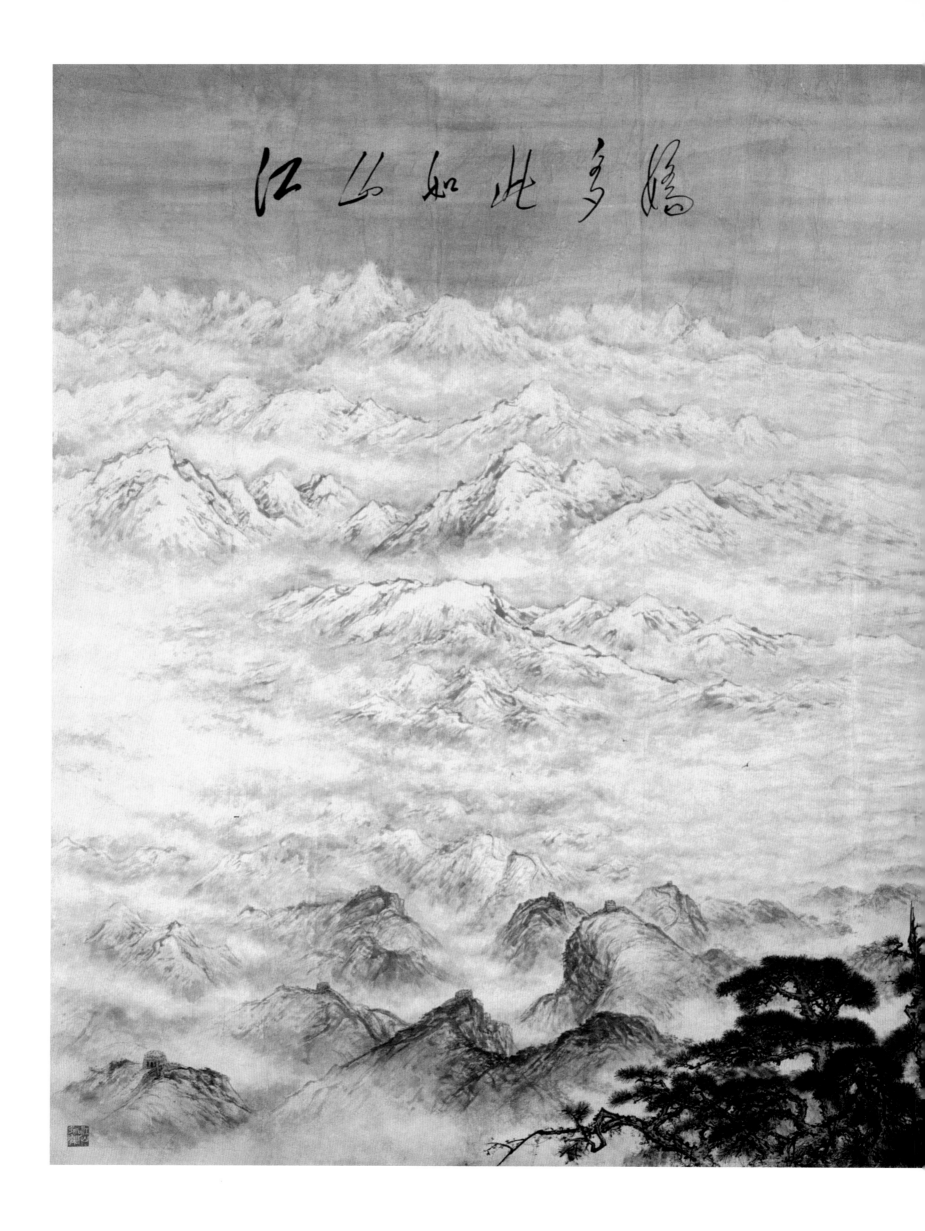

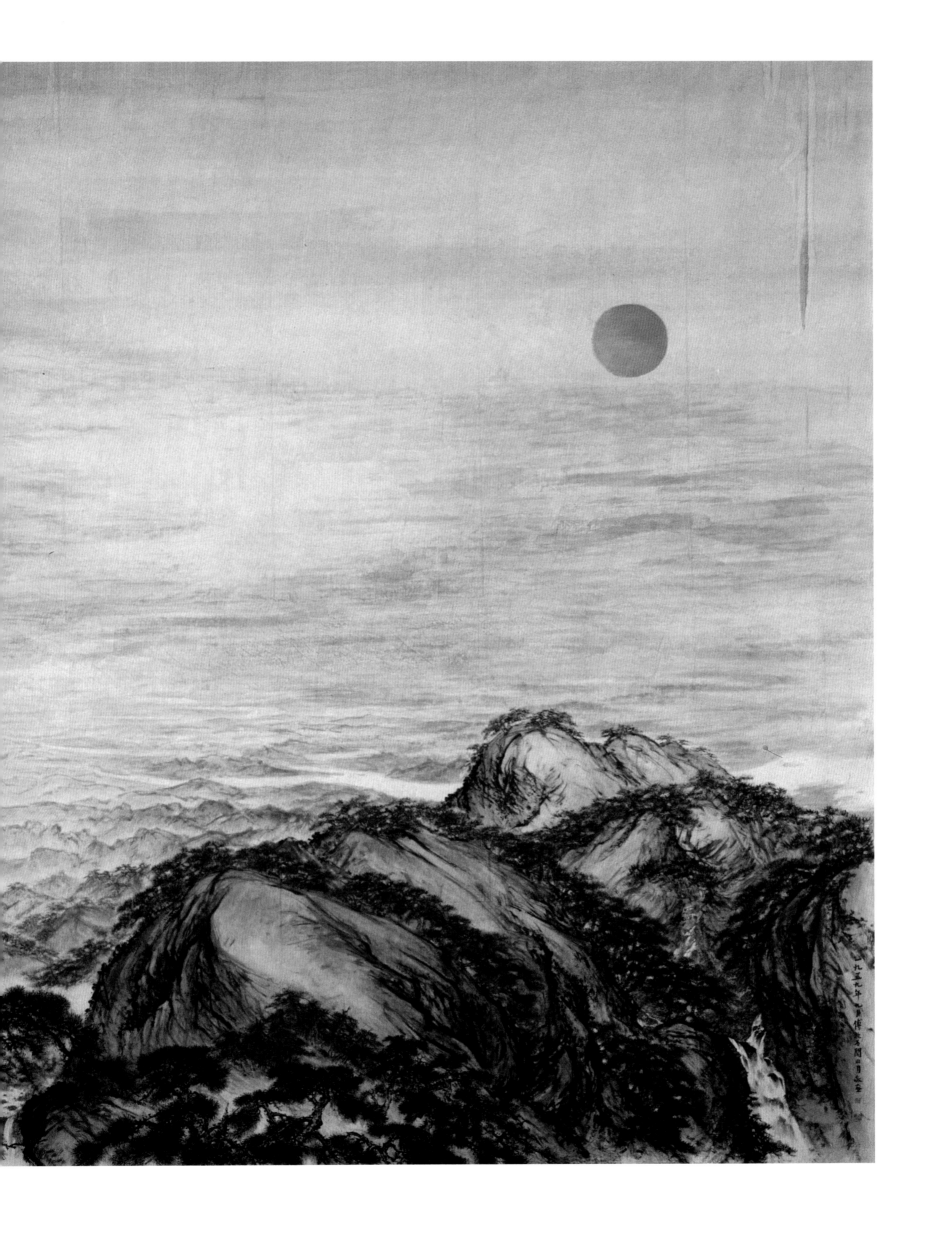

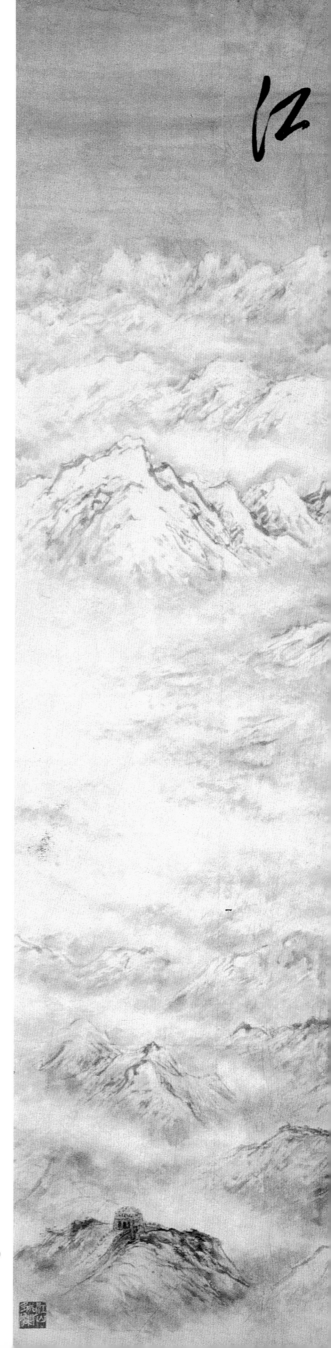

江山如此多娇

1959年
550 cm × 900 cm
纸本设色
人民大会堂藏

款识：一九五九年九月傅抱石、关山月敬画。
题跋：江山如此多娇。
印章：江山如此多娇（白文）

江山如此多娇（局部）

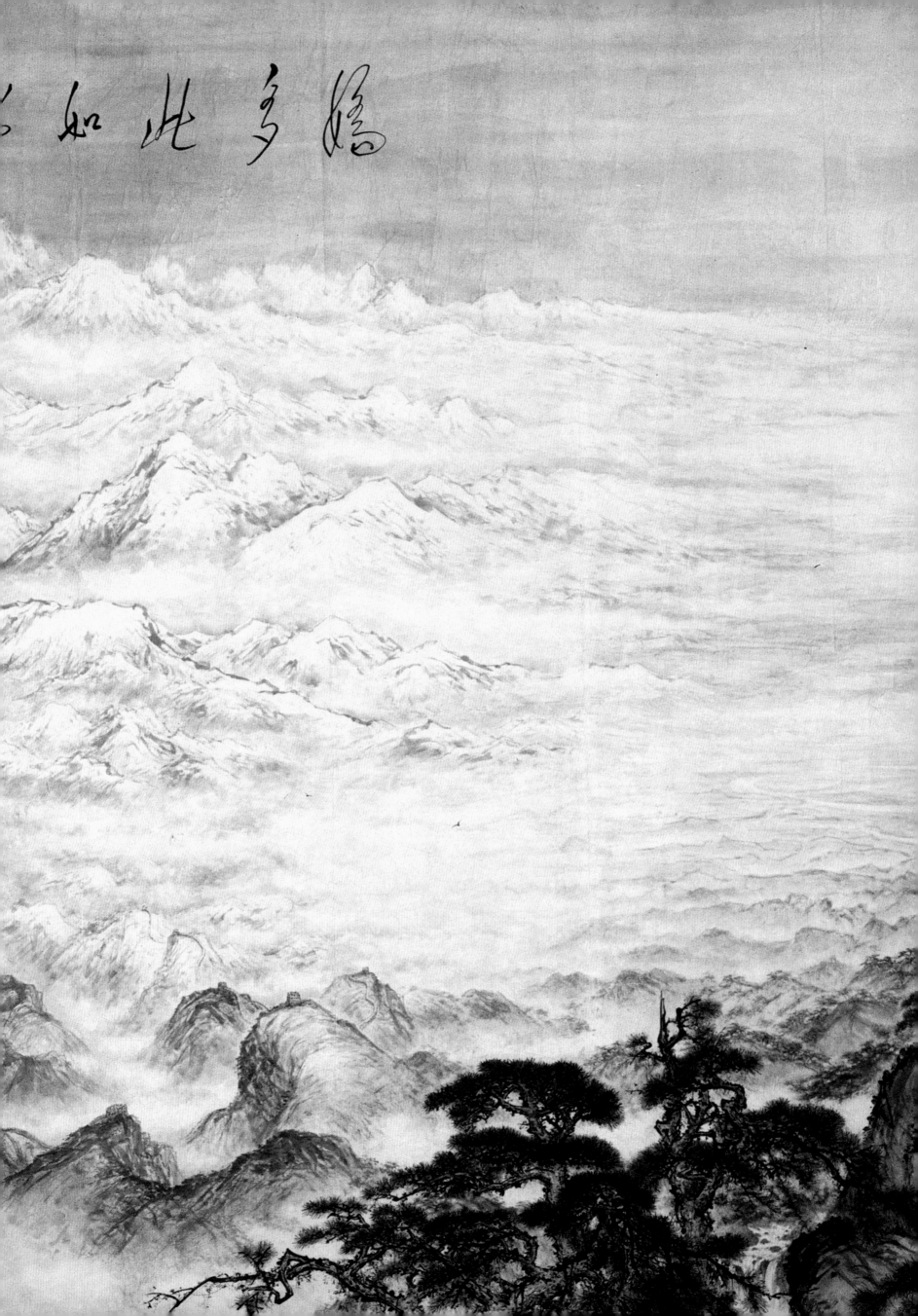

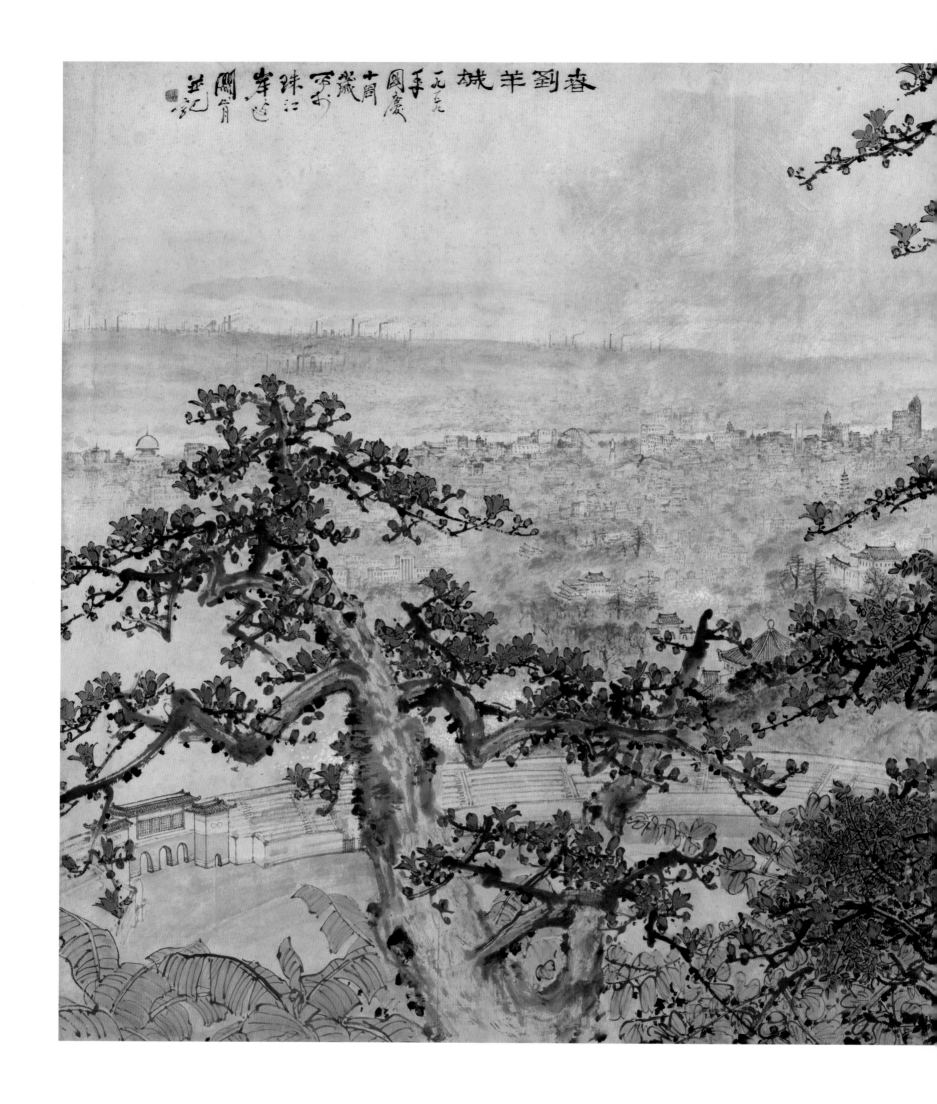

春到羊城

1959年
198.8 cm × 360.8 cm
纸本设色

款识：春到羊城。一九五九年国庆十周岁写于珠江岸边，
　　　关山月并记。
印章：关山月印（白文）　从生活中来（白文）

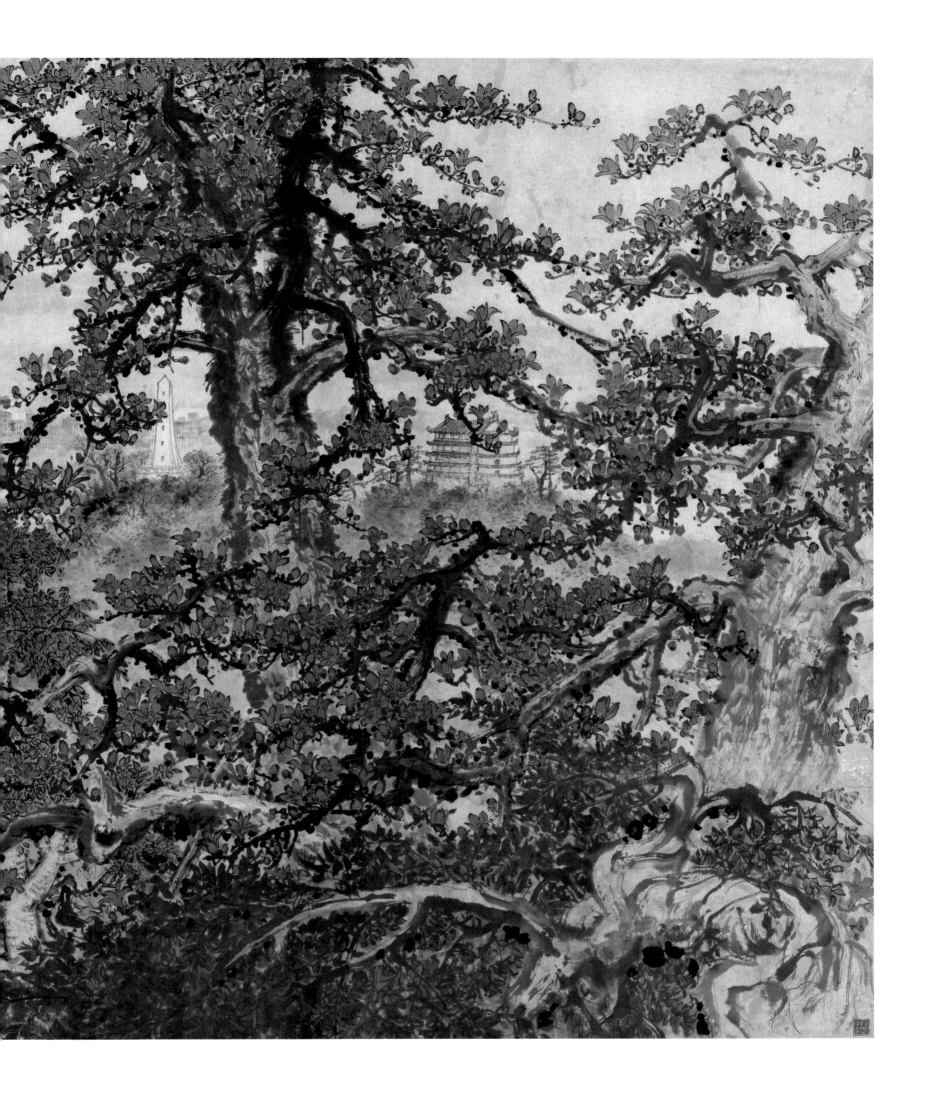

155

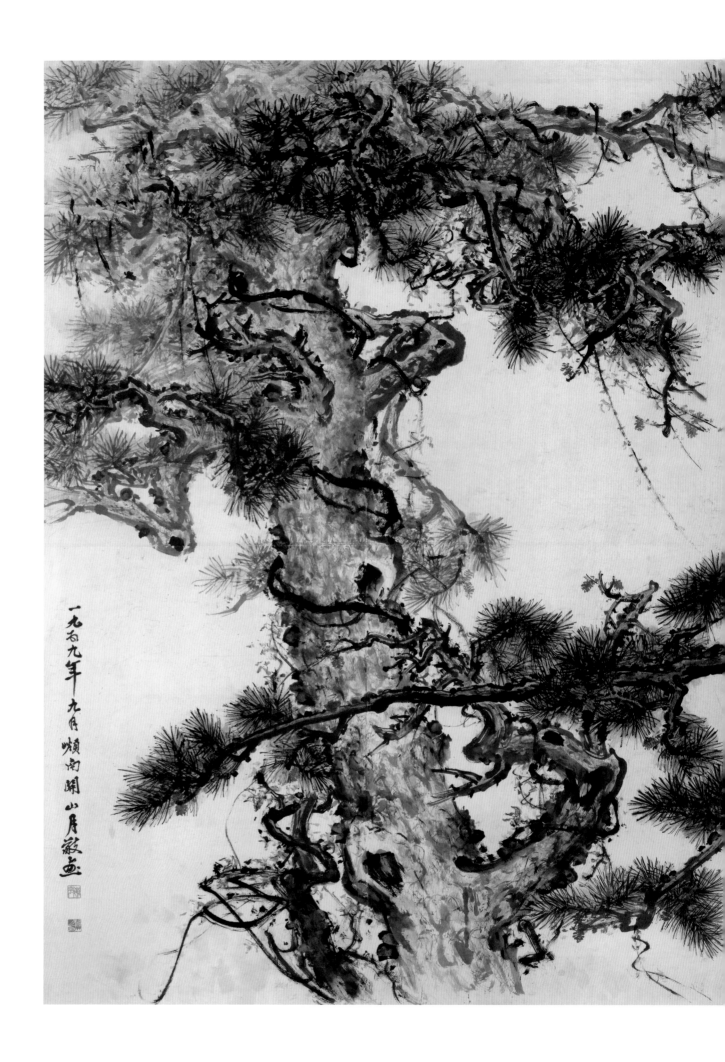

苍松

1959年
尺寸不详
纸本设色
人民大会堂藏

款识：一九五九年九月岭南关山月敬画。
印章：关山月印（白文） 岭南布衣（朱文）

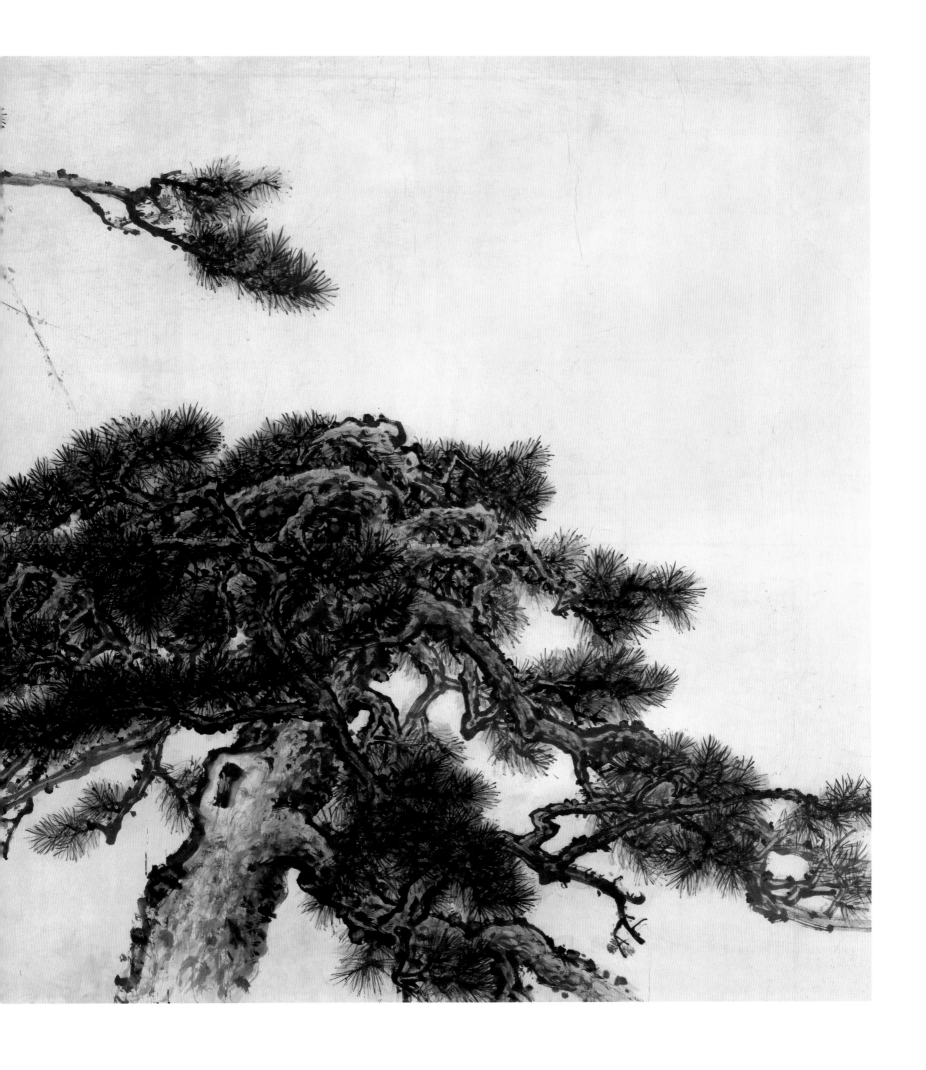

松岭流泉

松岭流泉

1959年
20 cm × 51 cm
纸本设色
私人藏

款识：一九五九年盛暑画奉张谔同志教我，山月。
印章：关山月（朱文）　岭南人（朱文）

农村写生

20世纪50年代

38.6 cm×55.6 cm

纸本水墨

广州艺术博物院藏

款识：五十年代农村写生旧作，一九九八年补记，关山月于羊城。

印章：关（朱文）山月（白文）

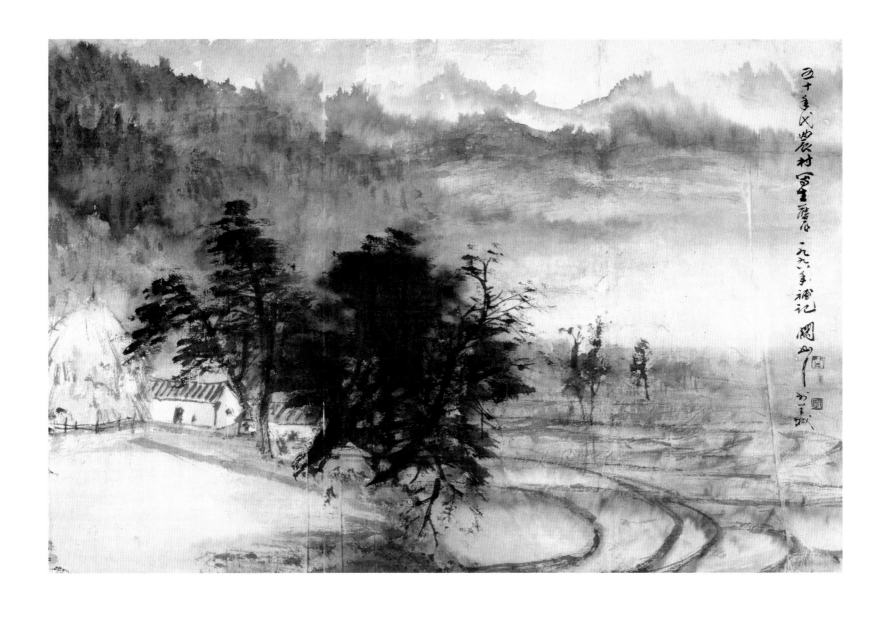

款识：雨后云山。此作有米墨而无〔米〕笔，但淋漓过之。
　　　一九六O年秋夜，灯下试纸之笔，关山月并记。（ "无"
　　　下脱 "米"字。）

印章：关山月（白文）积健为雄（朱文）

再识：杨铨先生教正。一九六二年秋九月，山月补题于五羊城。

印章：关（白文）山月（朱文）岭南人（朱文）

雨后云山

1960年
133.7 cm×66.2 cm
纸本水墨
广州艺术博物院藏

款识：雨后云山。此作有米墨而无〔米〕笔，但淋漓过之。
　　　一九六O年秋夜，灯下试纸之笔，关山月并记。（ "无"
　　　下脱 "米"字。）

印章：关山月（白文）积健为雄（朱文）

再识：杨铨先生教正。一九六二年秋九月，山月补题于五羊城。

印章：关（白文）山月（朱文）岭南人（朱文）

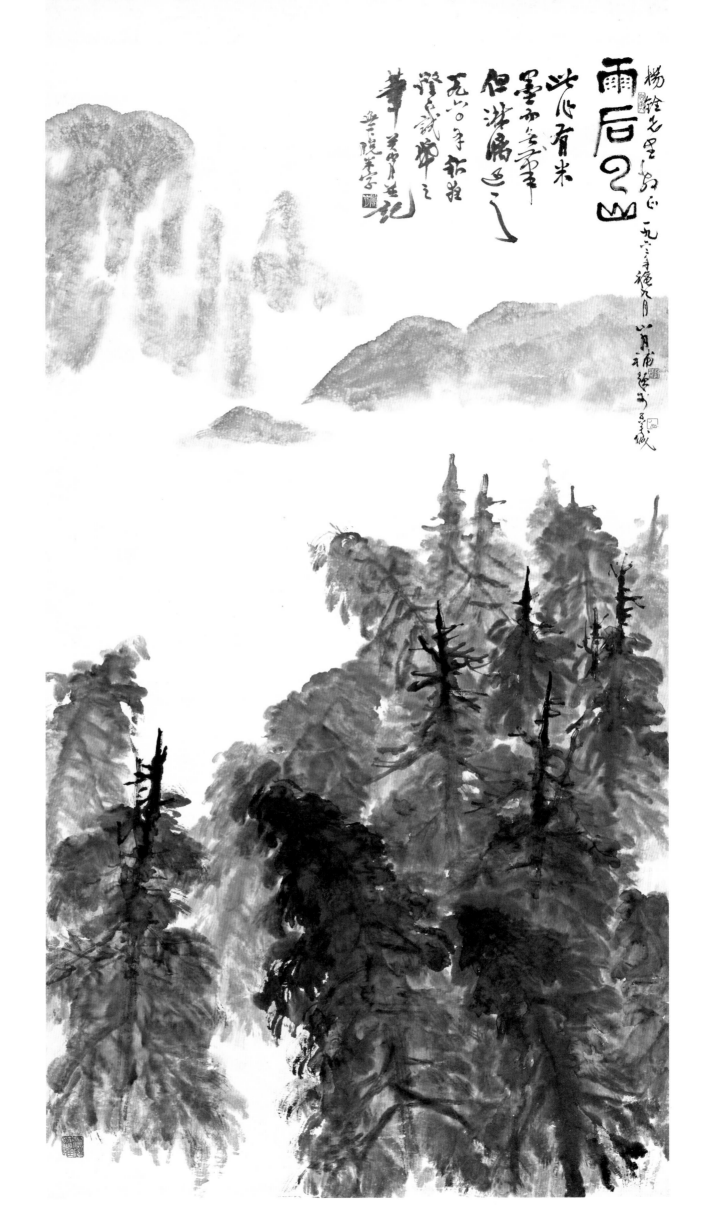

雨后之山

鹤地水库新貌

1960年
31 cm×42 cm
纸本设色
私人藏

款识：鹤地水库新貌。青年运河写生，一九六〇年，山月。
印章：关（朱文）山月（白文）

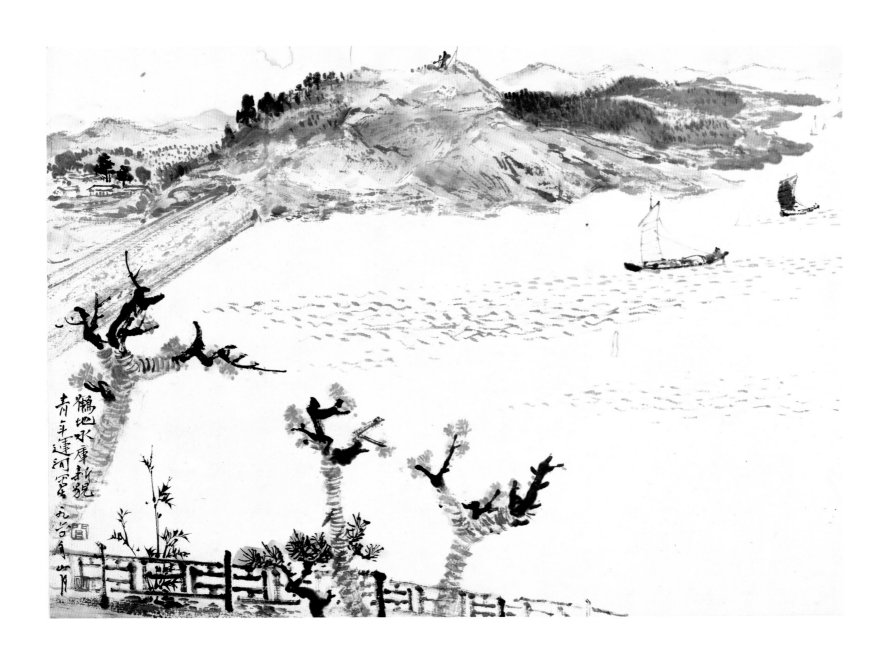

南国水乡

1960年
153 cm × 79 cm
纸本设色
关山月美术馆藏

款识：南国水乡。一九六○年新春关山月于广州。
印章：关山月（白文） 岭南人（朱文）

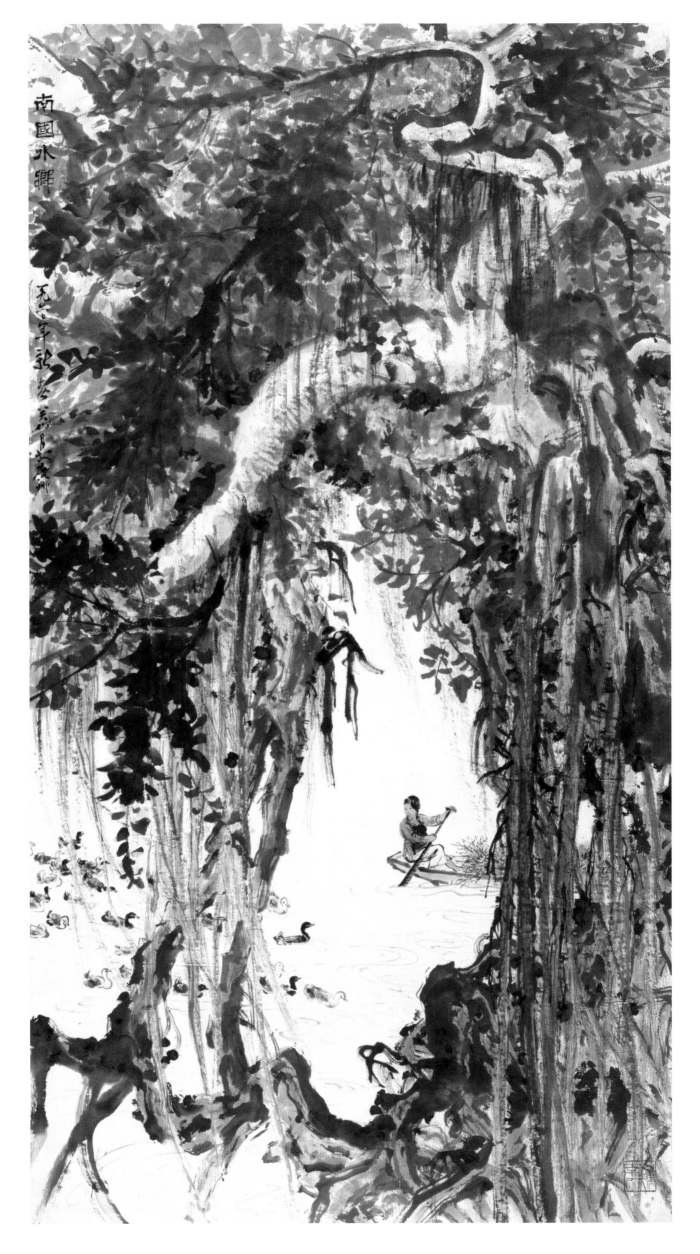

雪山草原

1960年
39.5 cm × 27.8 cm
纸本设色
关山月美术馆藏

款识：雪山草原。一九六〇年秋月于珠江南岸，岭南
　　　关山月笔。
印章：关山月（白文）岭南人（朱文）
　　　从生活中来（白文）

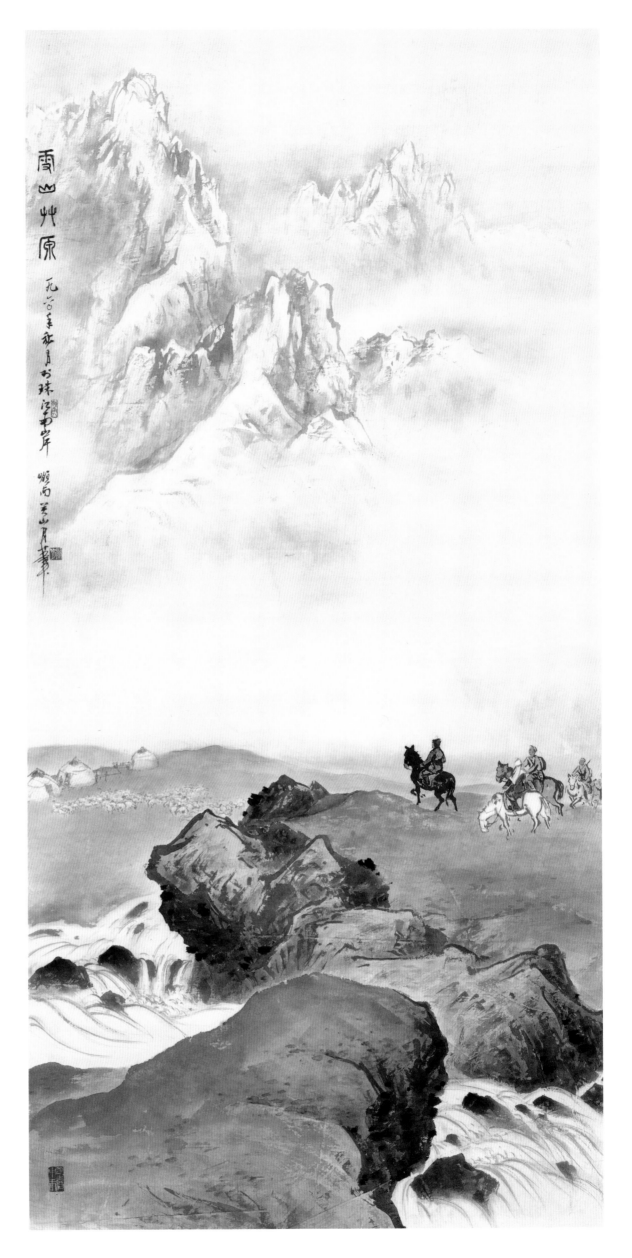

水果之乡

1960年
165 cm × 131.8 cm
纸本设色
广州艺术博物院藏

款识：一九六〇年，关山月。
印章：山月（朱文） 从生活中来（白文）

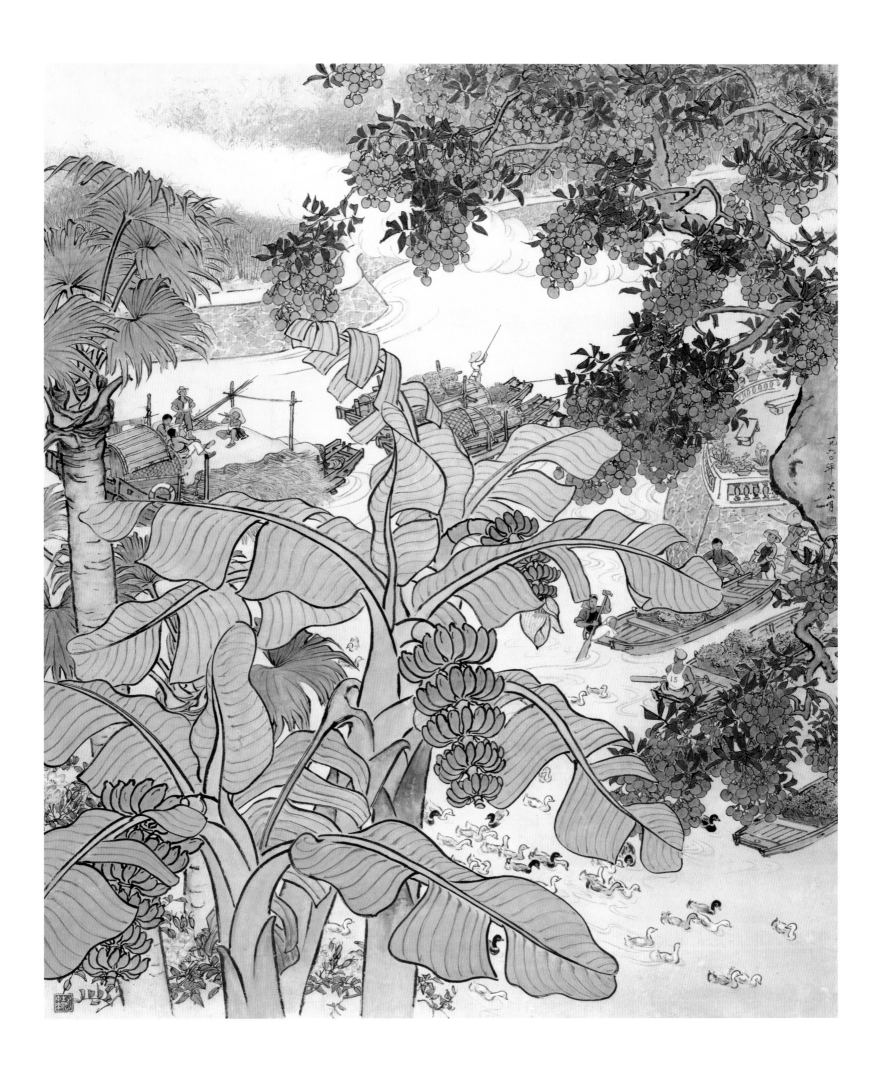

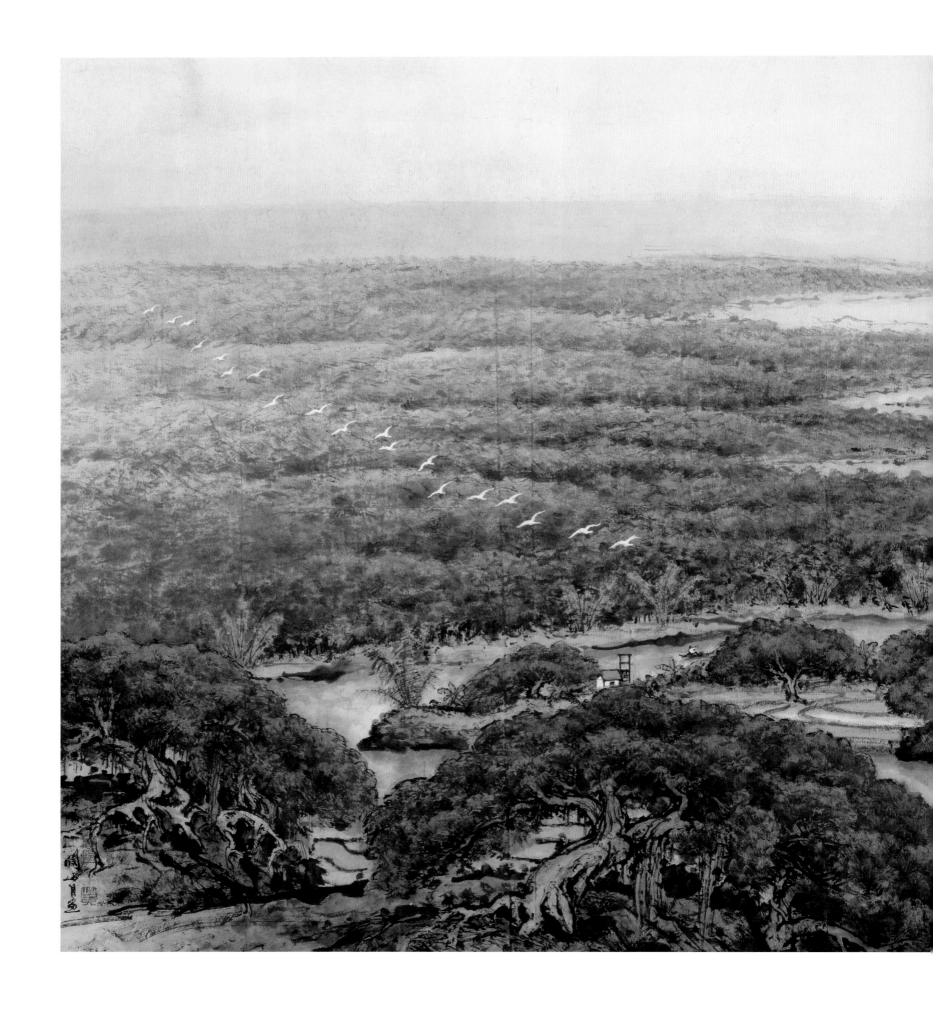

南国水乡春晓

1960年
92.2 cm×180.5 cm
纸本设色
私人藏

款识：漠阳关山月画。

印章：关山月印（白文） 漠阳（朱文） 寄情山水（白文）

再识：南国水乡春晓。此图系六十年代旧作，一九九六年
　　　秋补题，漠阳关山月于珠江南岸。

印章：山月（朱文）

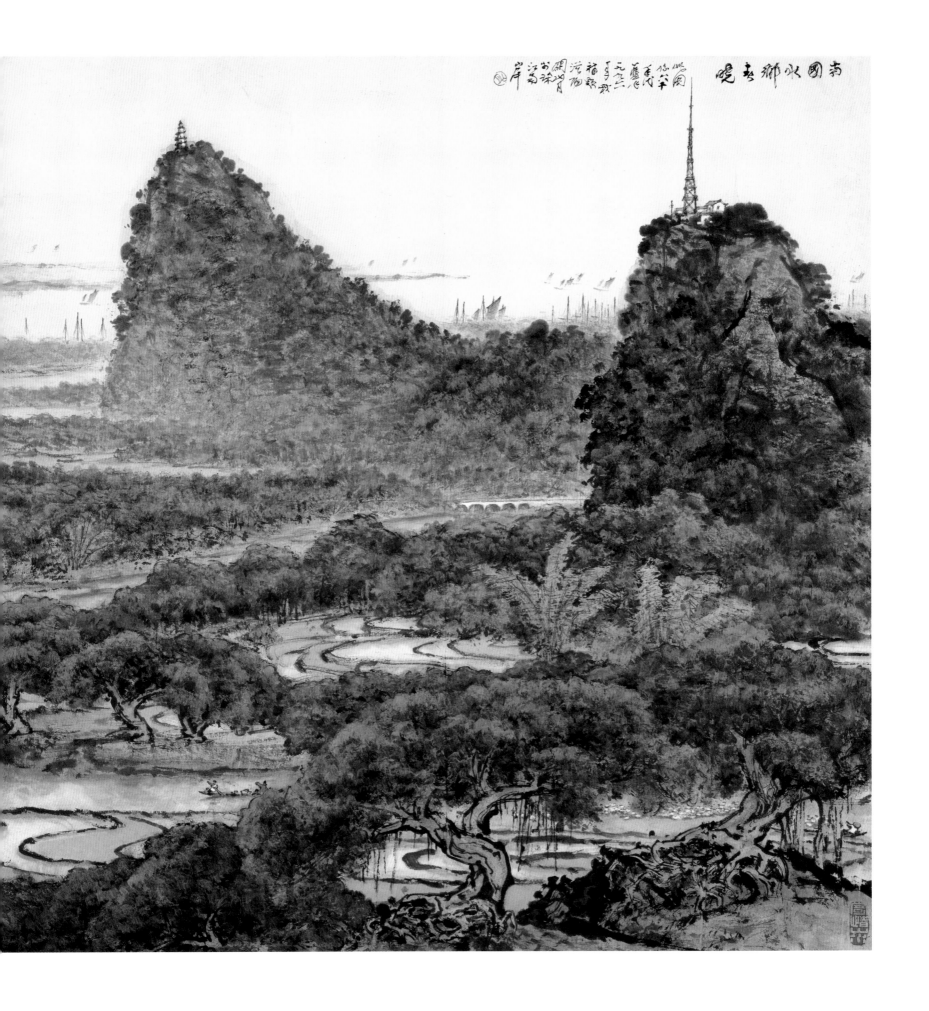

南國水鄉春曉

和平的图们江

1961年
111 cm×78 cm
纸本设色
广州美术学院美术馆藏

款识：和平的图门 [们] 江。一九六一年亲爱的党成立四十周年
　　　纪念日，于长春，关山月并记。

印章：关山月（朱文）　岭南人（朱文）　六十年代（朱文）

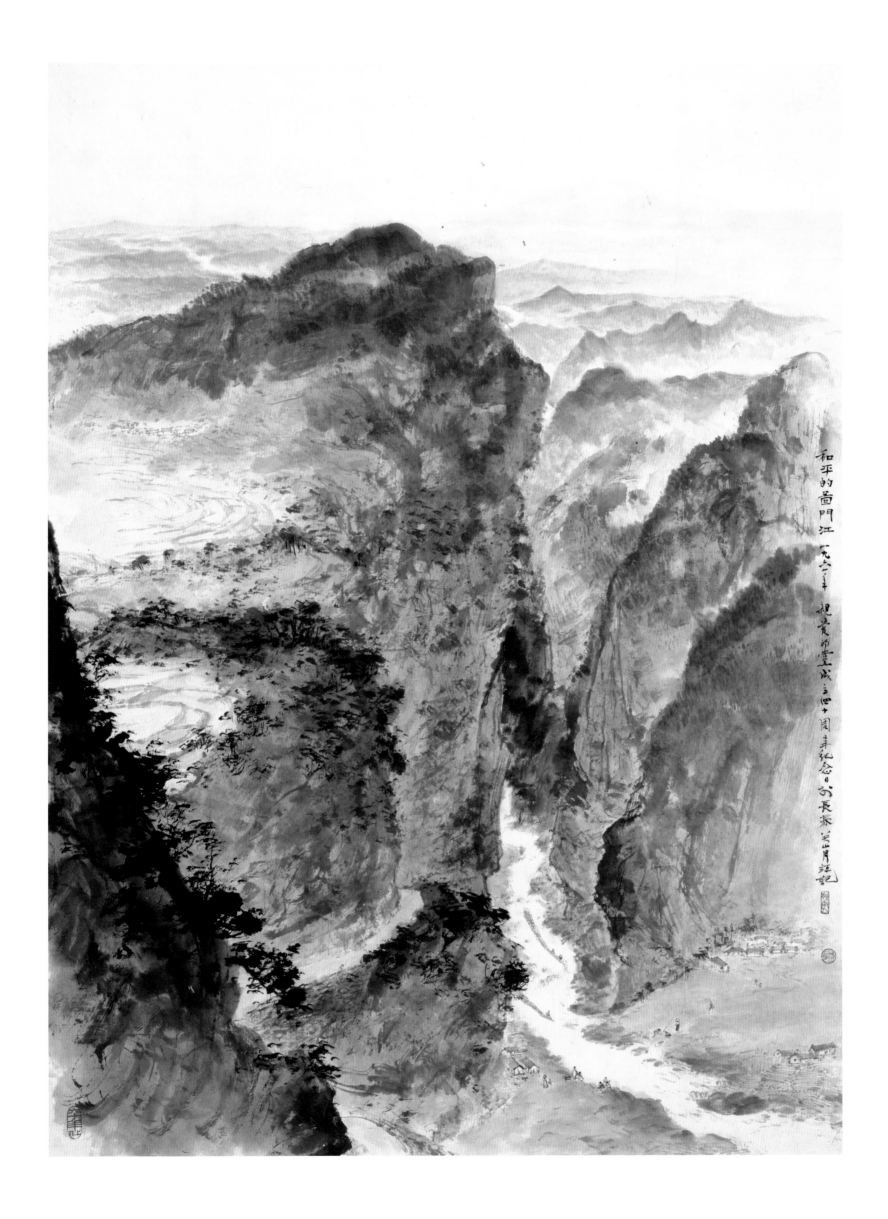

和平的昌門江 一九六二年 观賞的靈感之四十周年紀念日 於長春芙山月汪記

款识：古木逢春。抗联从此过，子孙不断头。系抗日英雄
　　　刻于古松上之豪言壮语也，今见新枝茁壮挺拔参
　　　天，欲与长白山巅试比高低，寓意深远，因有感而
　　　图之。一九六一年七月长白山游归于长春。

印章：关山月（朱文）岭南人（朱文）六十年代（朱文）

古木逢春

1961年
145.2 cm×81.8 cm
纸本设色
关山月美术馆藏

款识：古木逢春。抗联从此过，子孙不断头。系抗日英雄
　　　刻于古松上之豪言壮语也，今见新枝茁壮挺拔参
　　　天，欲与长白山巅试比高低，寓意深远，因有感而
　　　图之。一九六一年七月长白山游归于长春。

印章：关山月（朱文）岭南人（朱文）六十年代（朱文）

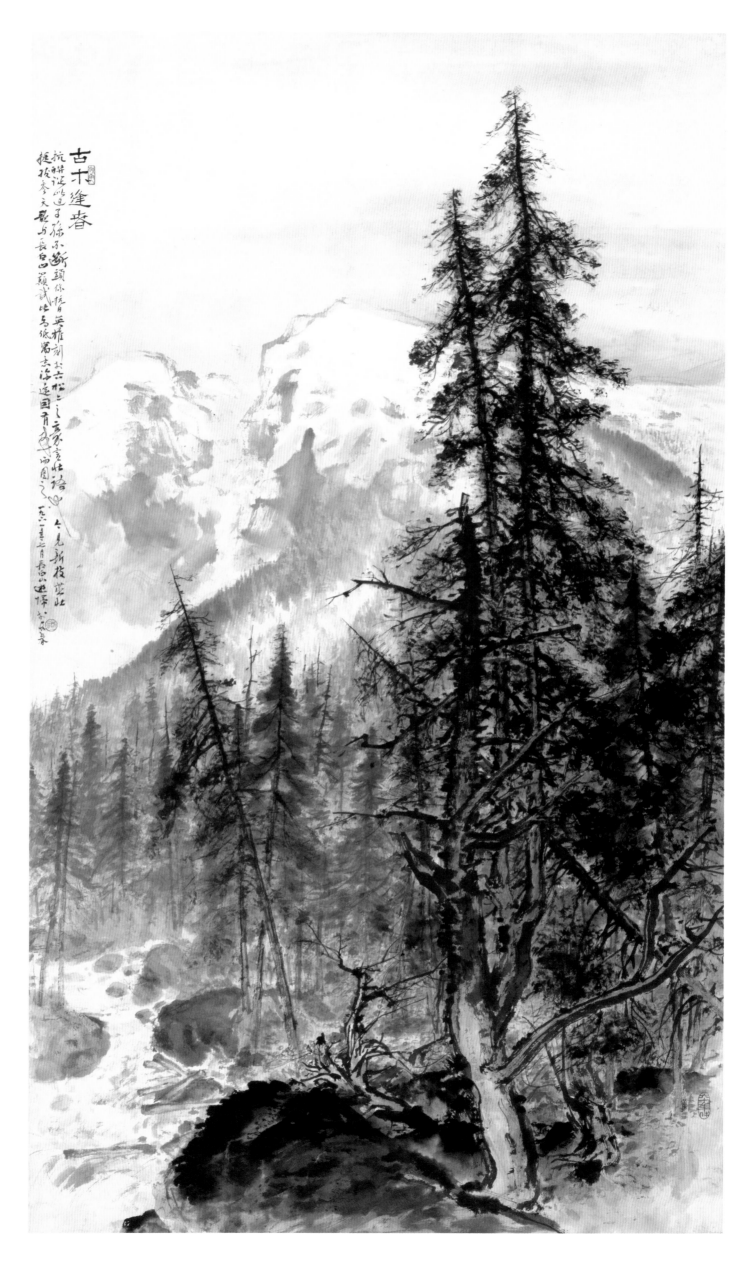

177

款识：东陵一角。一九六一年八月于沈阳拾稿，成于大连
东海之滨，关山月并记。

印章：山月（朱文）岭南人（朱文）

东陵一角

1961年
36.4 cm×50.2 cm
纸本设色
关山月美术馆藏

款识：东陵一角。一九六一年八月于沈阳拾稿，成于大连
东海之滨，关山月并记。

印章：山月（朱文）岭南人（朱文）

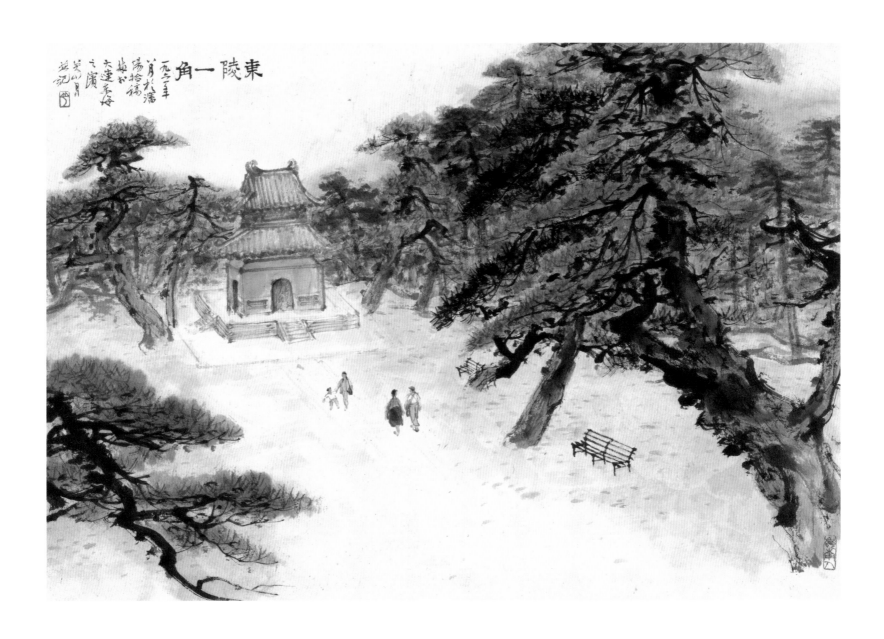

千山夏日

1961年
44 cm×59.5 cm
纸本设色
关山月美术馆藏

款识：千山夏日。一九六一年八月于祖越寺食堂拾稿，成于
　　　沈阳，关山月并记。

印章：关山月（朱文）六十年代（朱文）

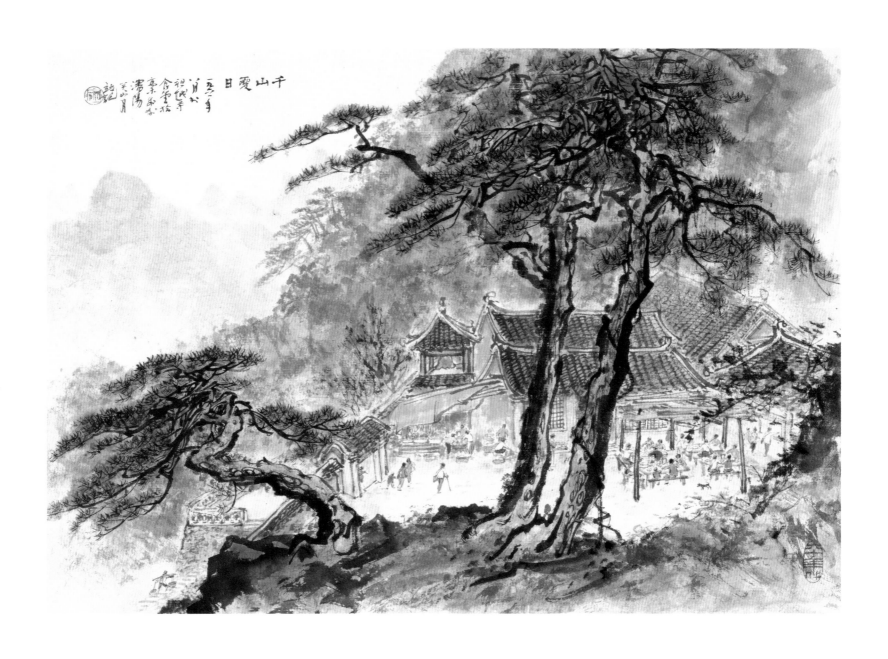

郊游

1961年
43.5 cm×59 cm
纸本设色
关山月美术馆藏

款识：郊游。从太阳岛望哈尔滨，山月画。
印章：关山月（朱文）岭南人（朱文）

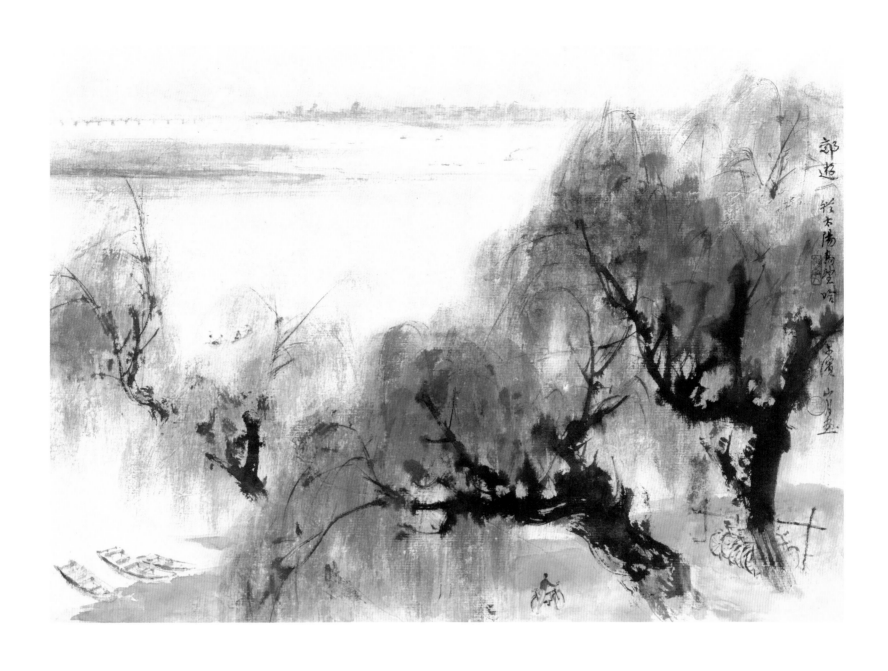

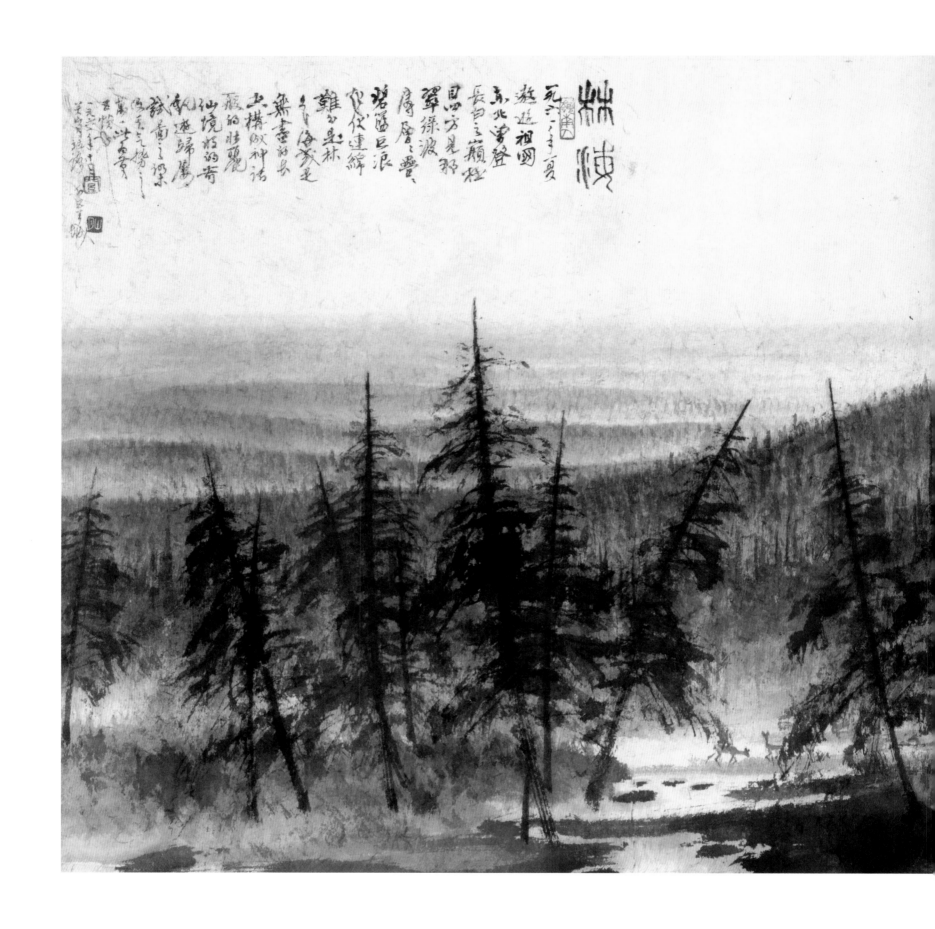

林海

1961年
43.3 cm×93.8 cm
纸本设色
关山月美术馆藏

款识：林海。一九六一年夏邀游祖国东北，曾登长白之巅，极目四方，见那翠绿波涛，层层叠叠，碧蓝巨浪，起伏连绵，难分是林是海或是无尽的长空，构成神话般的壮丽，仙境般的奇观。游归屡试图之，仍未得其气势之万一，此为第五帧也。一九六一年十月，关山月并识于五羊城。

印章：关（朱文）　山月（白文）　岭南人（朱文）
古人师谁（白文）

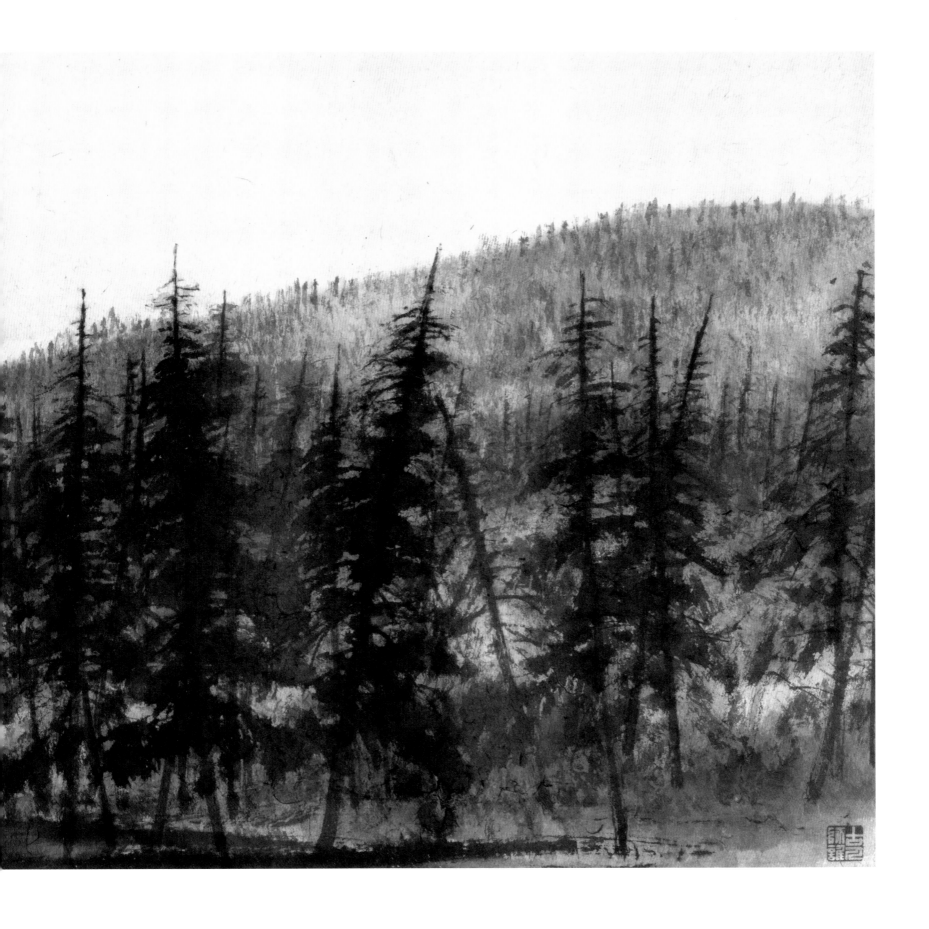

长白山天池

1961年
43.5 cm×58 cm
纸本设色
关山月美术馆藏

款识：一九六一年六月十五日于长白山写生，关山月。
印章：关山月（白文）岭南人（朱文）

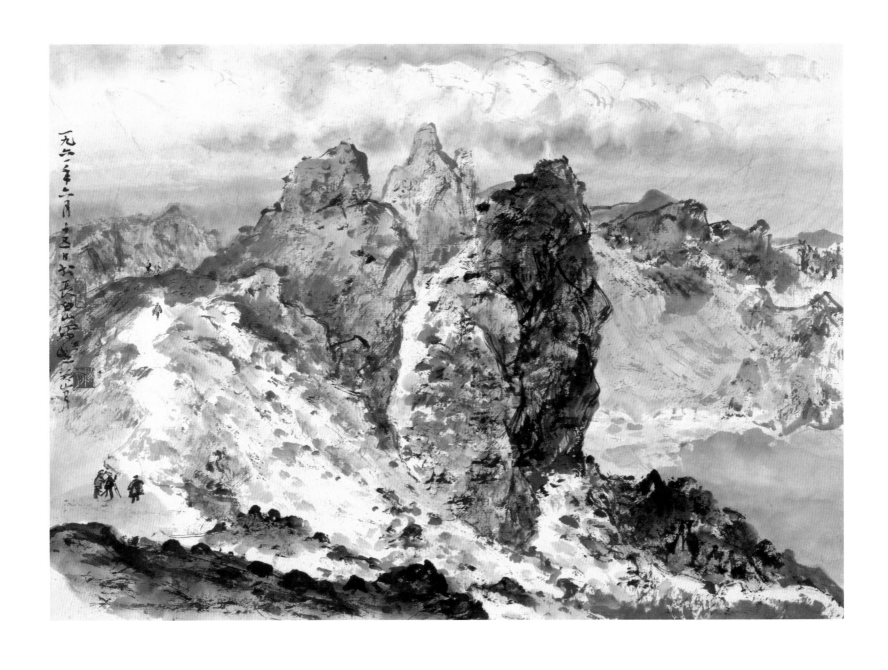

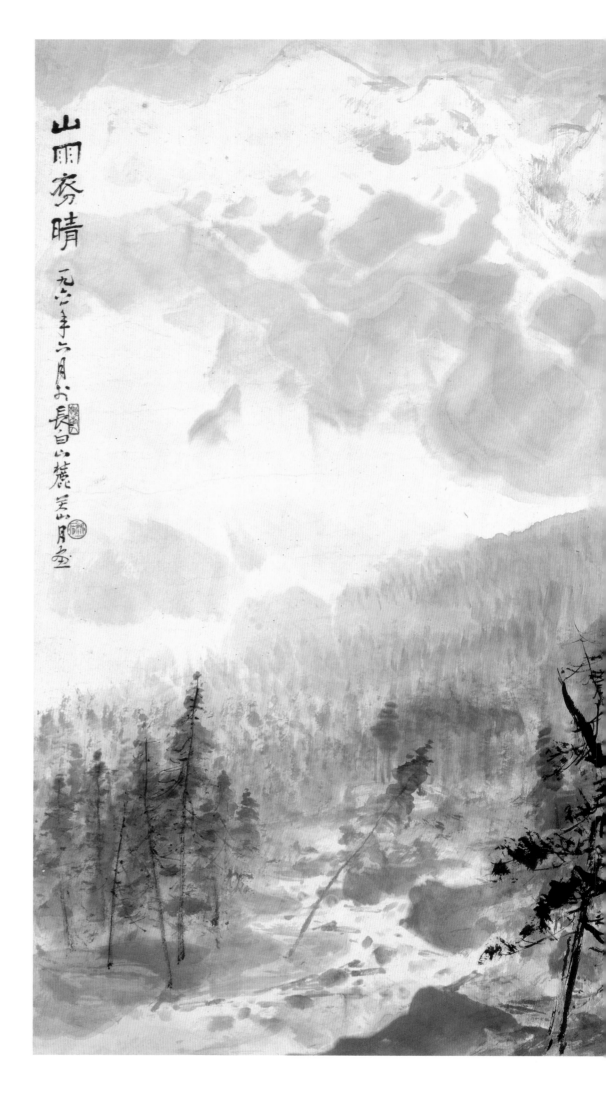

山雨初晴

1961年

77 cm × 112 cm

纸本设色

关山月美术馆藏

款识：山雨初晴。一九六一年六月于长白山麓，关山月画。
印章：关山月（朱文）岭南人（朱文）六十年代（朱文）

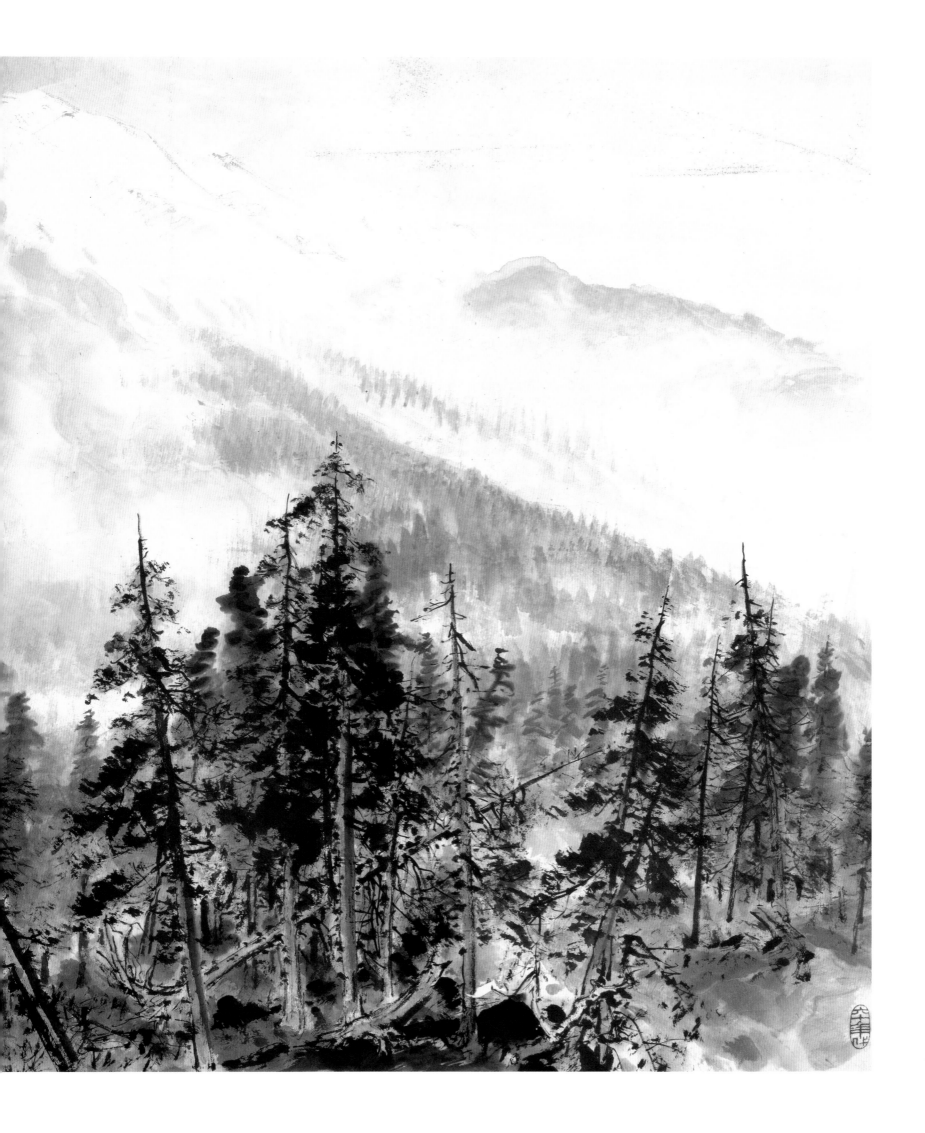

长白飞瀑

1961年
115.8 cm×71.5 cm
纸本设色
关山月美术馆藏

款识：长白飞瀑。一九六一年九月写于渤海湾，关山月笔。
印章：关山月（白文）岭南人（朱文）

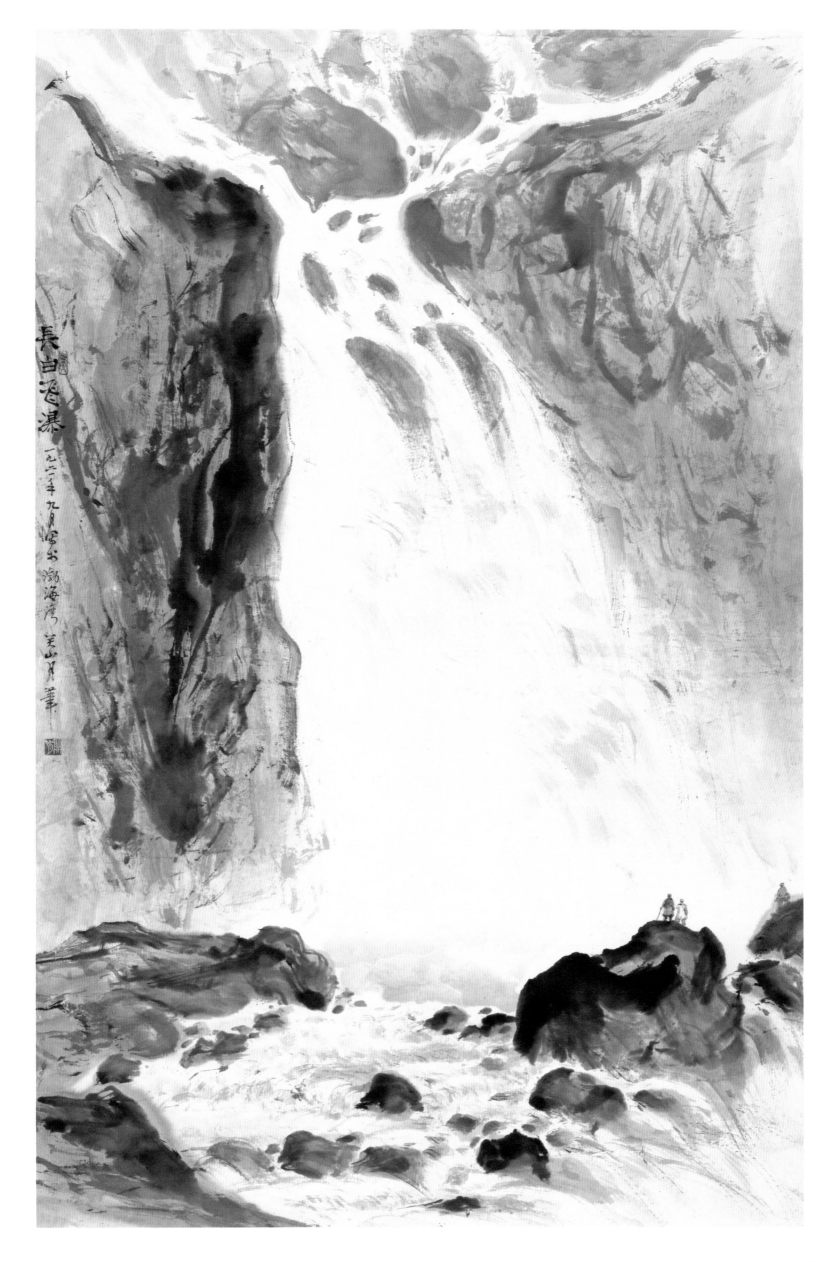

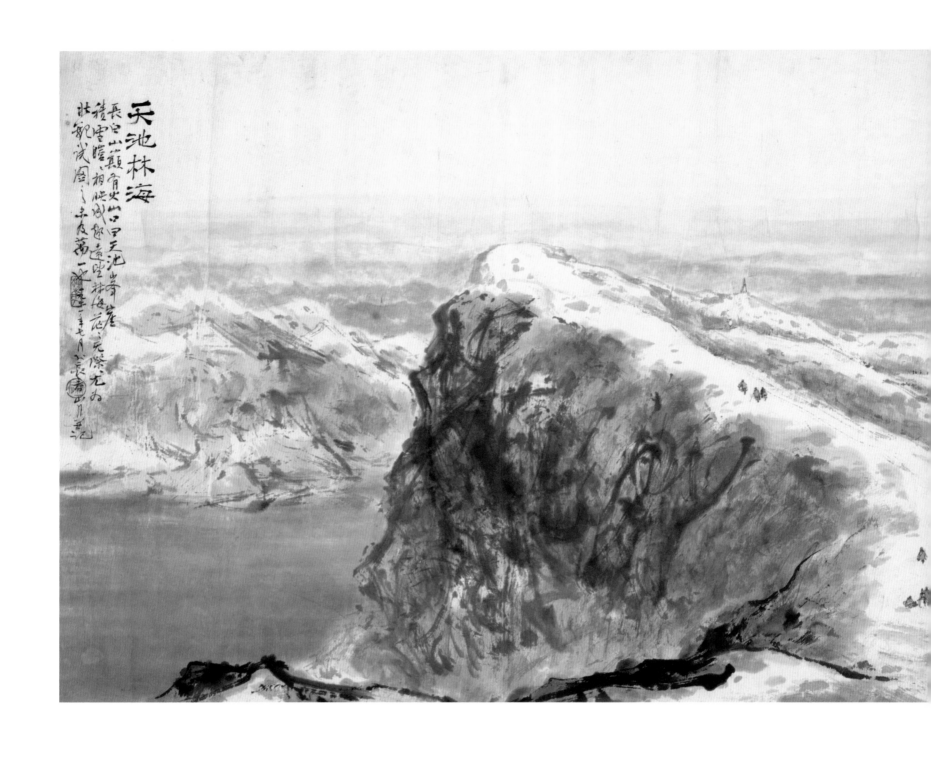

天池林海

1961年
48 cm × 128.7 cm
纸本设色
关山月美术馆藏

款识：天池林海。长白山巅有火山口曰天池，峰崖积雪皑皑，
相映成趣，远望林海茫茫无际，尤为壮观，试图之，
未及万一也。一九六一年七月于长春，山月并记。

印章：关山月（朱文）岭南人（朱文）六十年代（朱文）

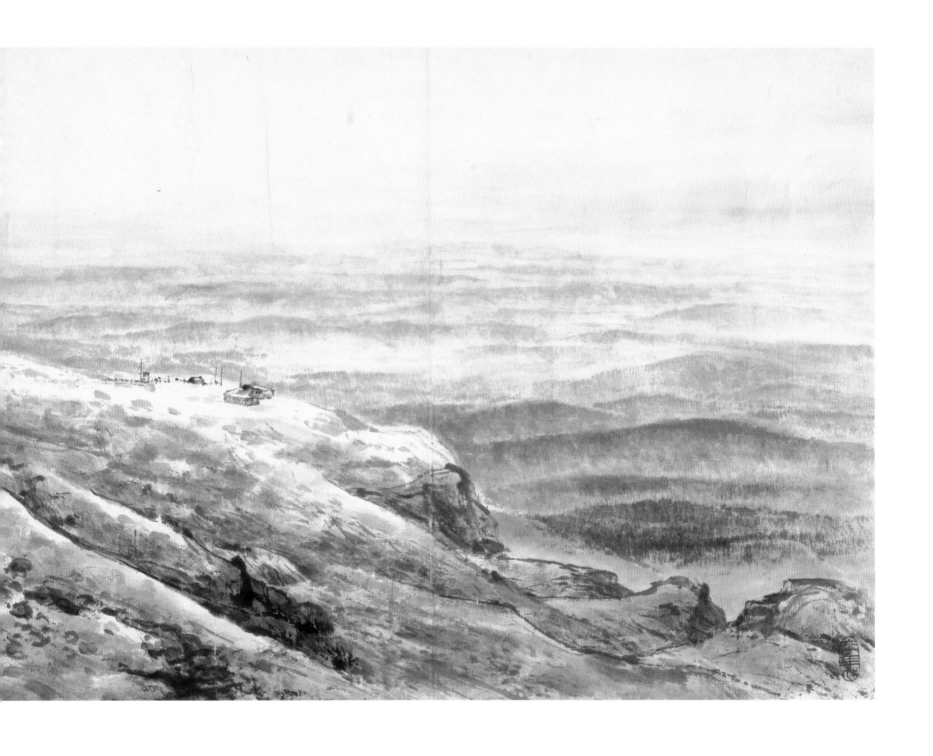

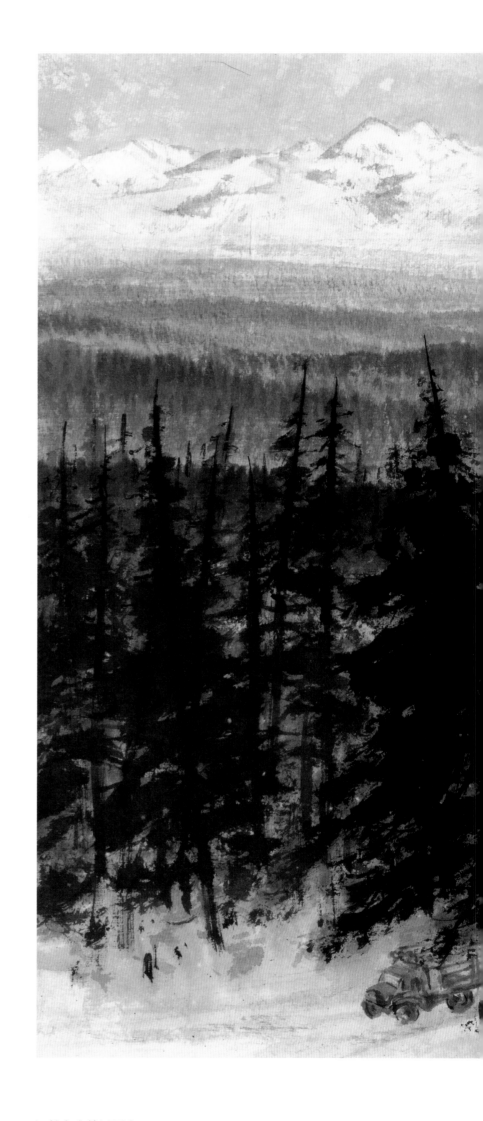

长白山林区写生

1961年
43.5 cm×58.3 cm
纸本设色
广州艺术博物院藏

款识：一九六一年于长白山林区写生。
印章：关（朱文）山月（朱文）

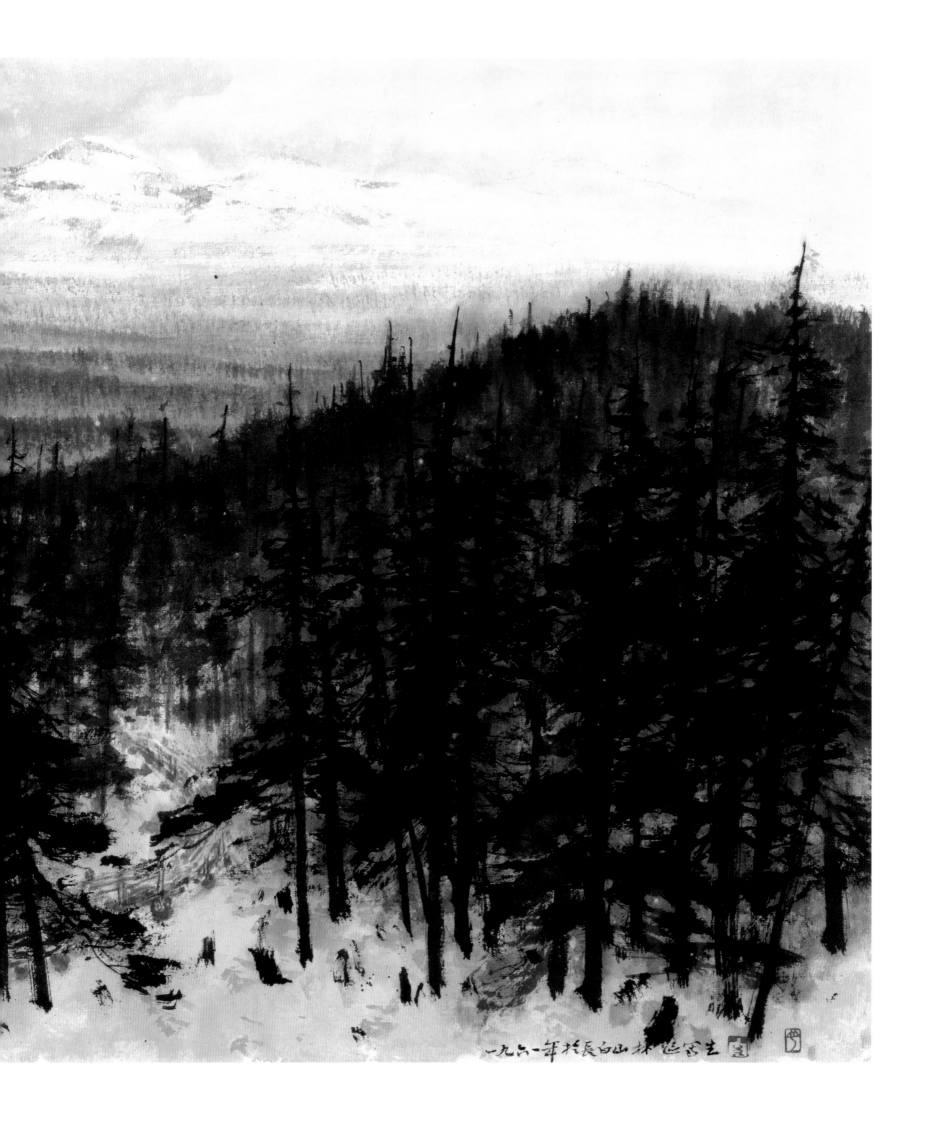

一九六一年於長白山林區寫生 [印]

天池林海

1961年
40.5 cm×48.3 cm
纸本设色
私人藏

款识：天池林海。一九六一年初秋于青岛画长白山拾稿，
　　　山月并记。
印章：关山月（白文）岭南人（朱文）

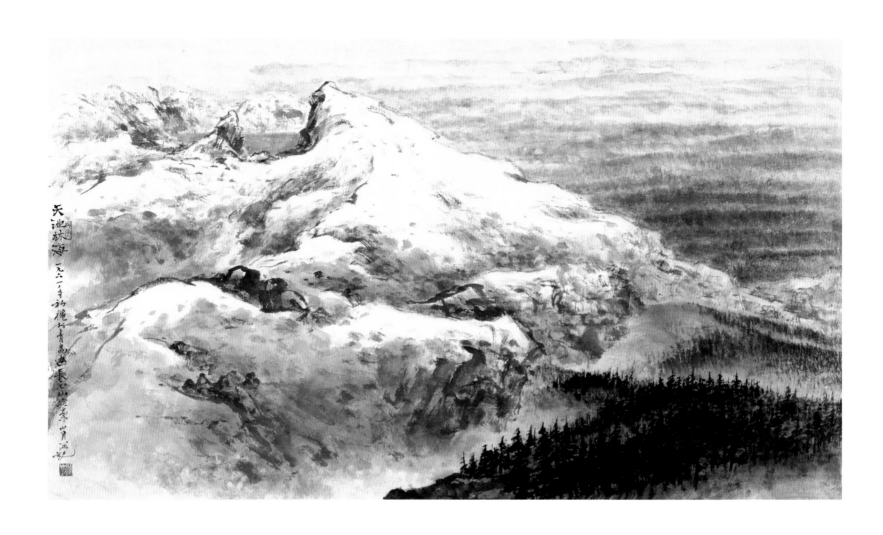

镜泊湖集木场

1961年
45.8 cm×70.5 cm
纸本设色
关山月美术馆藏

款识：一九六一年七月，关山月画于镜泊湖。
印章：关山月（白文）岭南人（朱文）

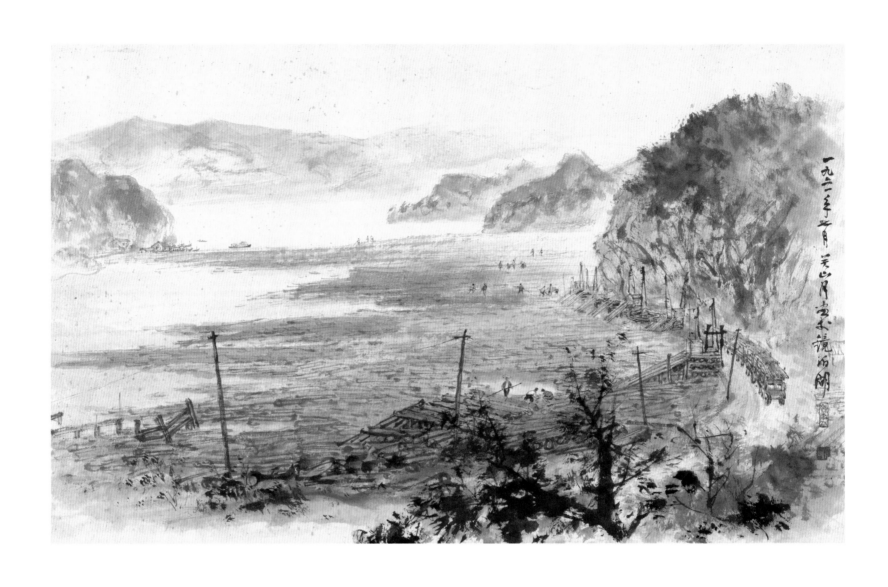

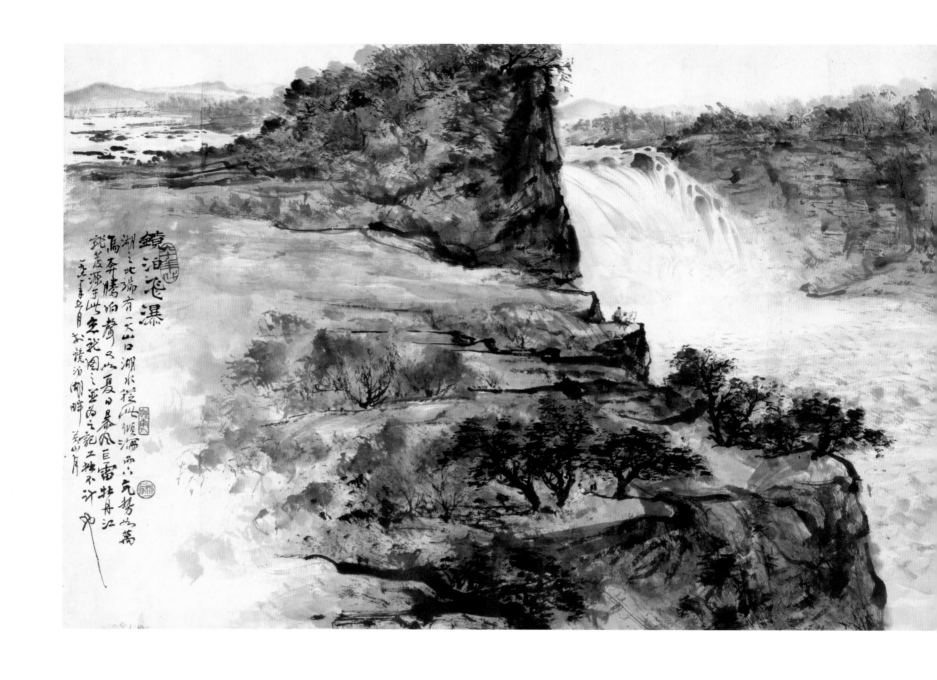

镜泊飞瀑

1961年
48 cm×143.8 cm
纸本设色
关山月美术馆藏

款识：镜泊飞瀑。湖之北端有一火山口，湖水从此倾泻而下，
　　　气势如万马奔腾，响声又如夏日暴风巨雷，牡丹江
　　　就发源于此，急就图之，并为之记，工拙不计也。
　　　一九六一年七月于镜泊湖畔，关山月。

印章：关山月（朱文）岭南人（朱文）六十年代（朱文）

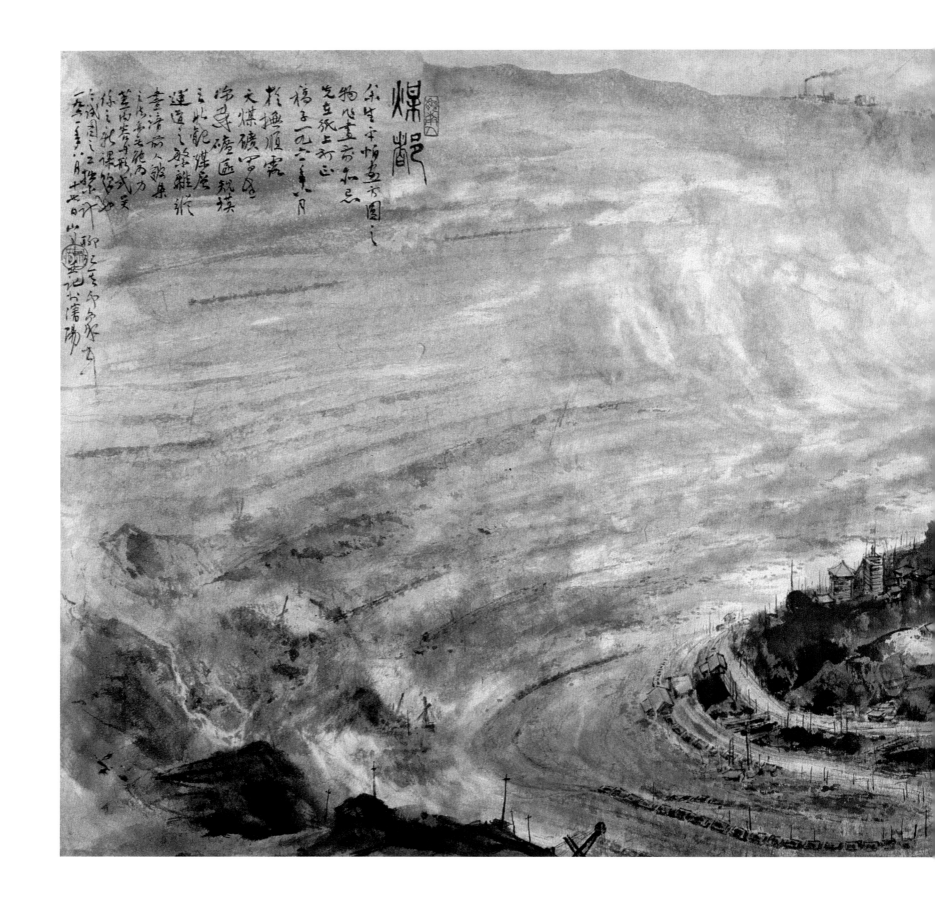

煤都

1961年

45.5 cm×100 cm

纸本设色

中国美术馆藏

款识：煤都。余生平怕画方圆之物，作画前亦忌先在纸上打正稿子。一九六一年八月于抚顺露天煤矿写生，深感矿区规模之壮观，煤层运道之繁杂，纵尽谙前人皴染之法亦无能为力，盖内容与形式关系之新课题也。今试图之，工拙不计，聊记其印象耳。一九六一年八月十七日山月并记于沈阳。

印章：关山月（朱文）岭南人（朱文）六十年代（朱文）

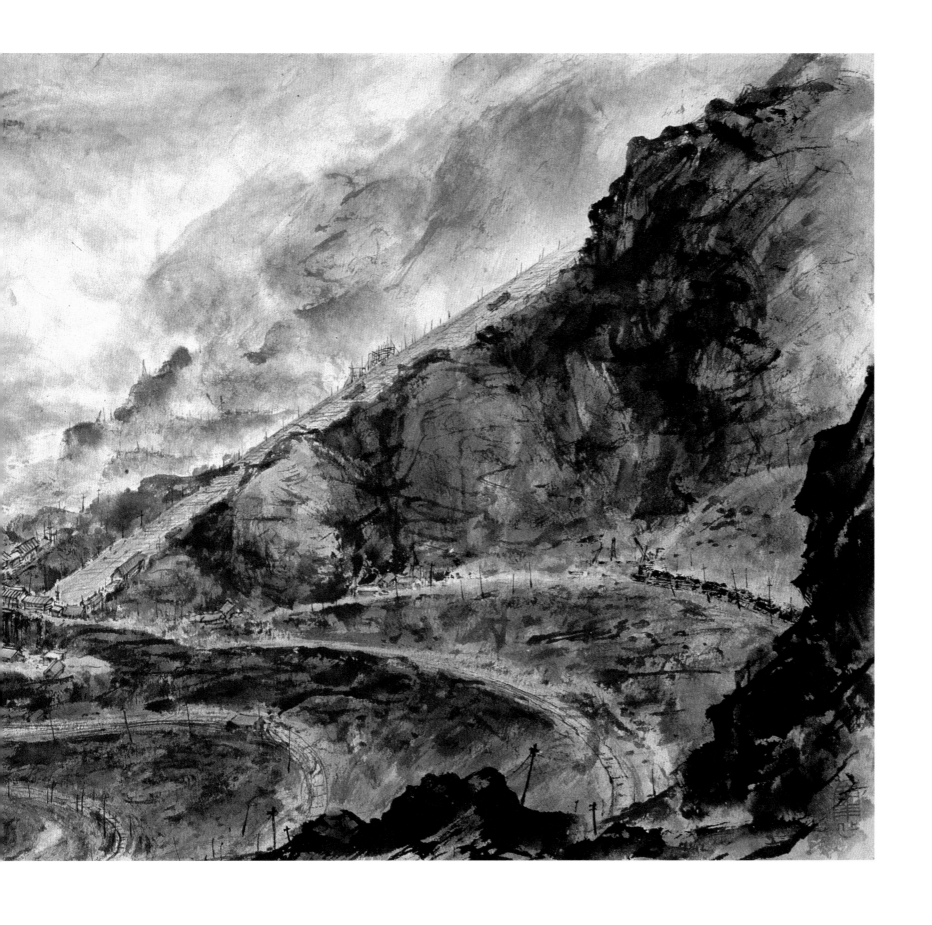

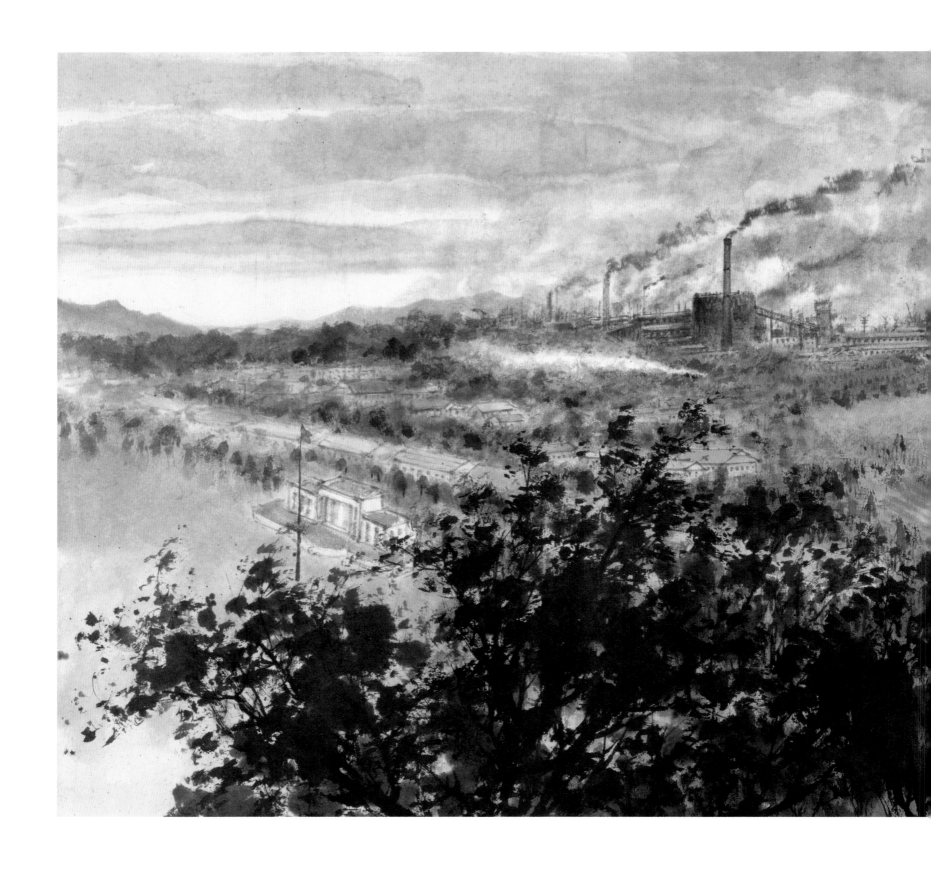

钢都

1961年
45.2 cm×104.9 cm
纸本设色
广州艺术博物院藏

款识：钢都。一九六一年长夏，关山月写于鞍山。
印章：关山月（朱文）岭南人（朱文）

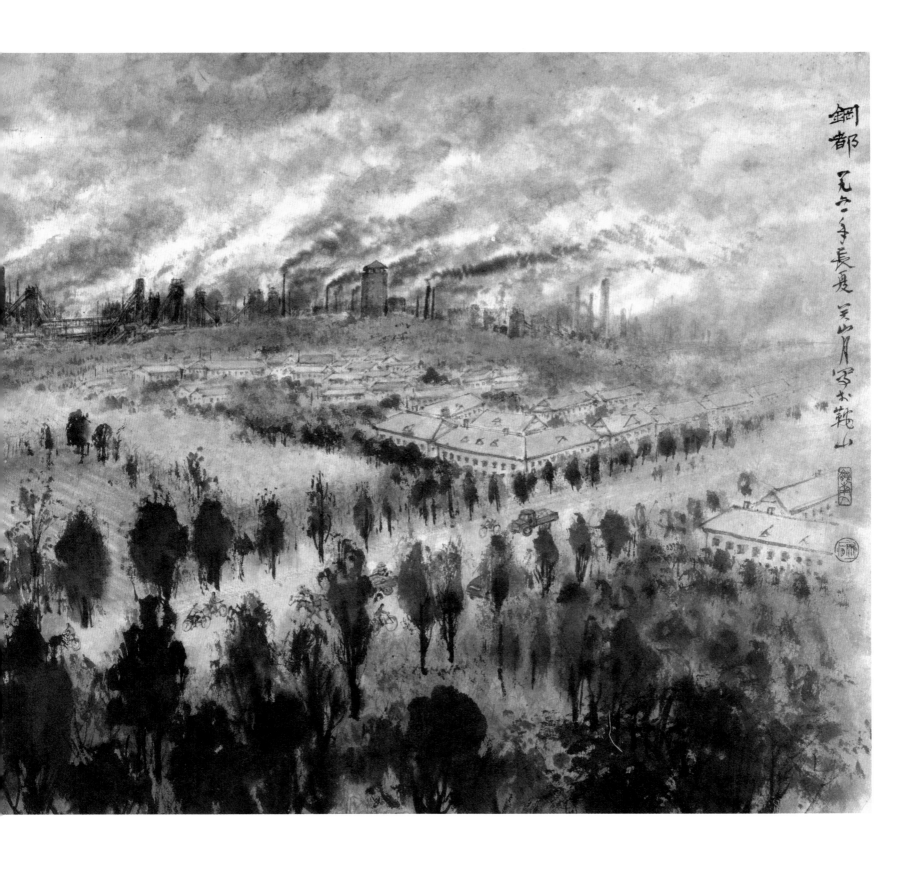

钢都 一九六一年长夏
关山月写于鞍山

图们江上

1961年
177.7 cm × 93 cm
纸本设色
关山月美术馆藏

款识：山月画。
印章：关山月印（白文） 六十年代（朱文）

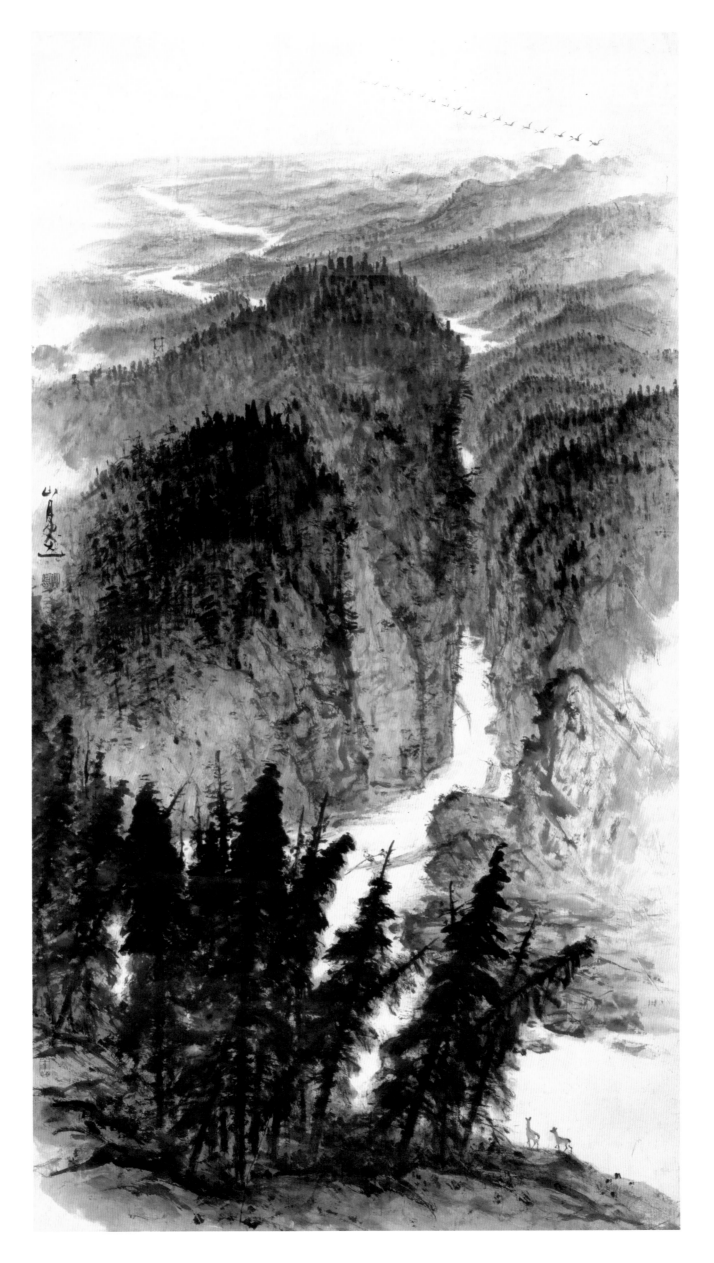

云林寻径

1961年
129 cm × 33.5 cm
纸本设色
关山月美术馆藏

款识：此图系六十年代旧作，一九八〇年岁冬漠阳关山月补题。
印章：关（朱文）山月（白文）

林区狩猎

1961年
94.6 cm × 61 cm
纸本设色
关山月美术馆藏

款识：山月画。
印章：关山月印（白文）

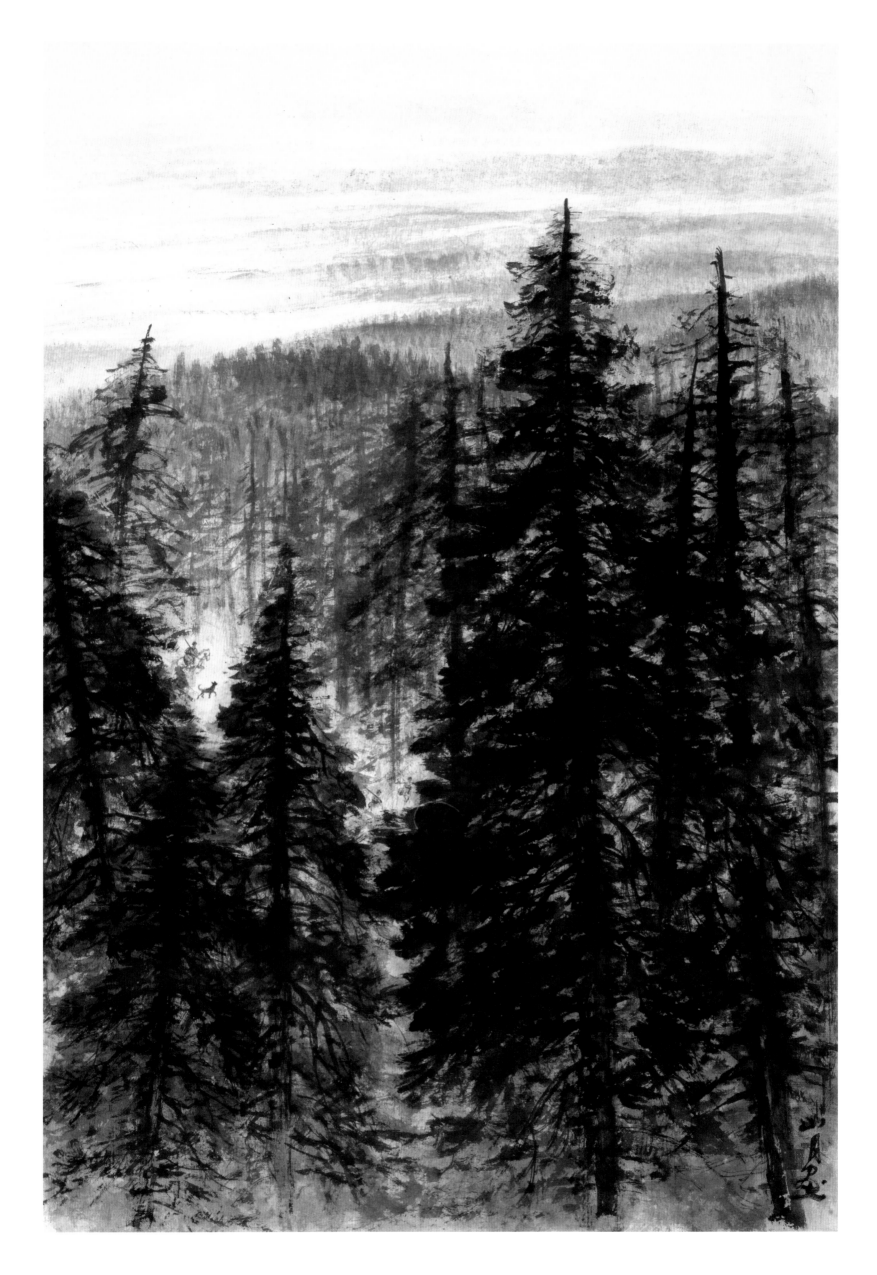

春耕

1961年
245 cm×142 cm
纸本设色
私人藏

款识：一九六一年新春于五羊城，岭南关山月笔。
印章：关山月印（白文）岭南人（白文）从生活中来（白文）

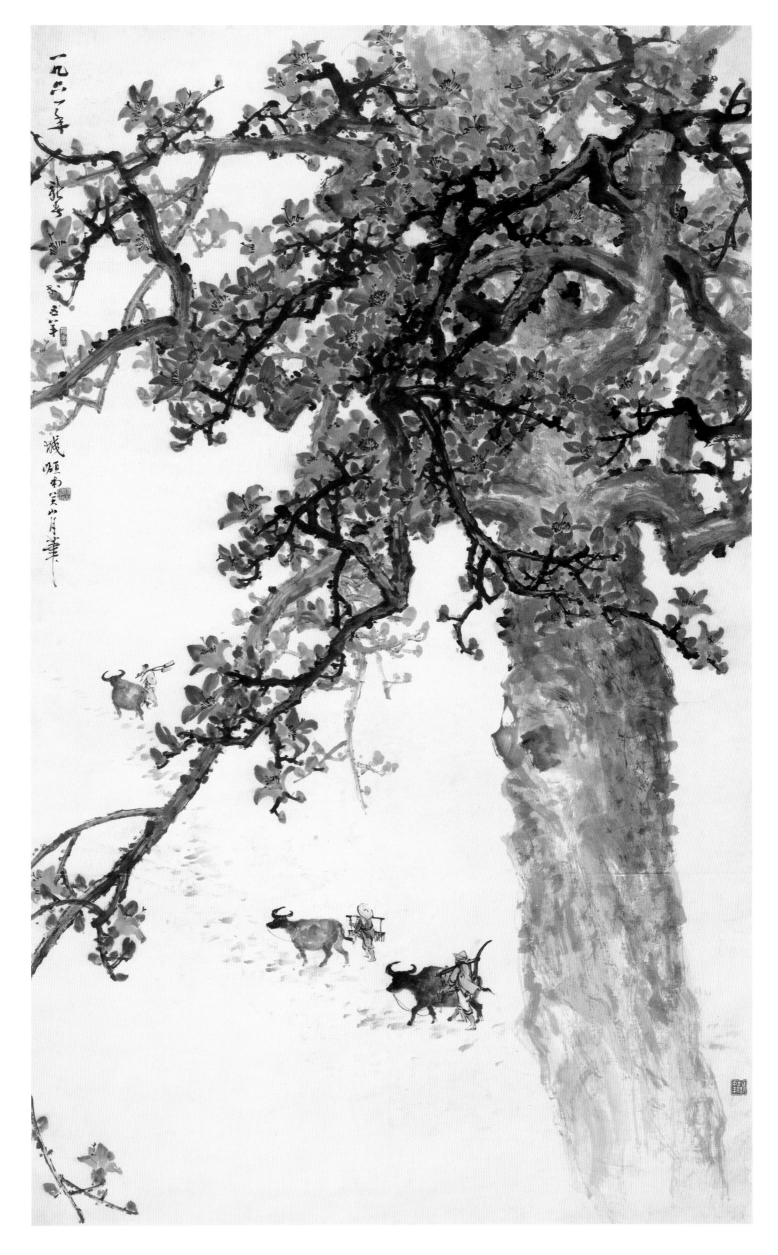

漓江烟雨

1961年

纸本设色

款识：漓江烟雨。一九六一年重阳画于珠江南岸，关山月并记。
印章：关（白文）山月（朱文）六十年代（朱文）

漓江烟雨

1961年
95.5 cm×52 cm
纸本设色
关山月美术馆藏

款识：漓江烟雨。一九六一年重阳画于珠江南岸，关山月并记。
印章：关（白文）山月（朱文）六十年代（朱文）

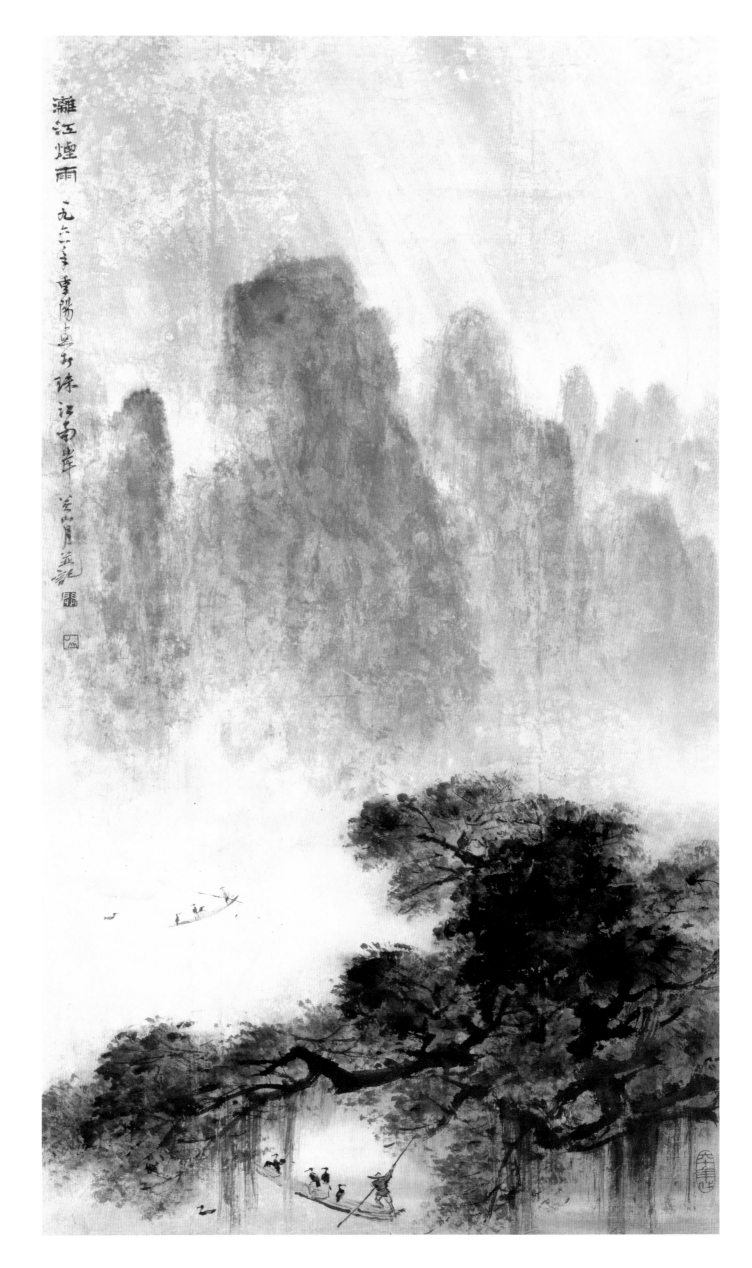

漓江煙雨

一九六六年重陽十興珠江南岸
望山月畫記

款识：山月画。

印章：关山月印（白文）　六十年代（朱文）
　　　从生活中来（白文）

题跋：岭南岁岁早春浓，细雨薰风秧正秋。郁郁古榕荫渡口，
　　　耕耘忙碌为丰年。一九九〇年盛暑补题于珠江南岸
　　　隔山书舍两窗灯下。漠阳关山月。

印章：关山月（白文）　漠阳（朱文）
　　　九十年代（朱文）

榕荫渡口

1961年
117 cm × 95 cm
纸本设色
关山月美术馆藏

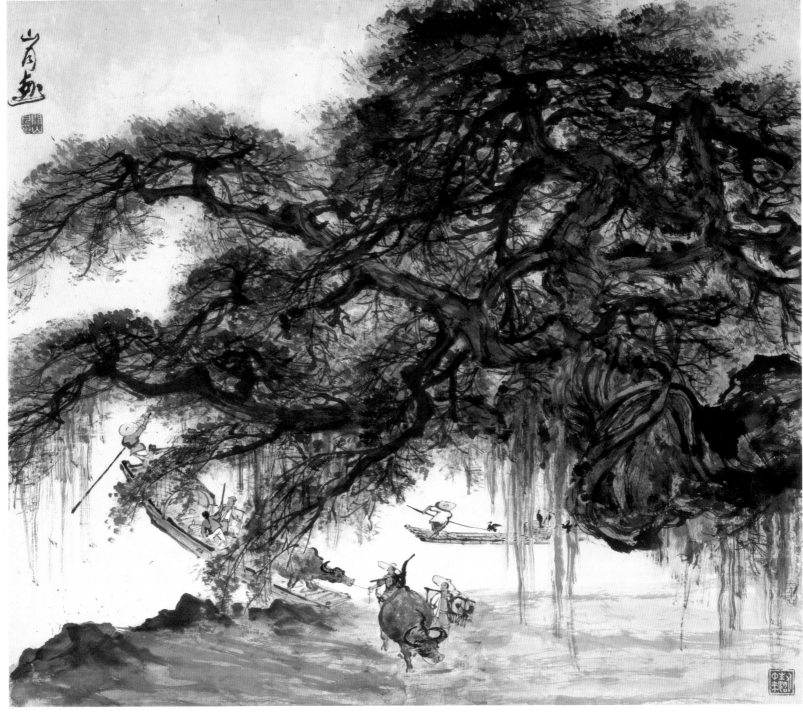

山居（之一）

1961年
49.5 cm×67.5 cm
纸本设色
关山月美术馆藏

款识：山月写生。
印章：关山月（白文）六十年代（朱文）

近水人家

1961年
49.5 cm×67.5 cm
纸本设色
私人藏

款识：山月写生。
印章：山月（朱文）

款识：砂［沙］洲坝。一九三三（年）四月至三四
　　　［一九三四］年七月间，毛主席曾在这座土房子里
　　　住过一年多，《怎样分析农村阶级》、《我们的经
　　　济政策》等名著就在一间狭窄而矮小的斗室中的洋
　　　油灯下写成的。一九六二年八月卅日关山月并记于
　　　瑞金。

沙洲坝

1962年
47.2 cm×58.6 cm
纸本设色
关山月美术馆藏

款识：砂［沙］洲坝。一九三三（年）四月至三四
　　　［一九三四］年七月间，毛主席曾在这座土房子里
　　　住过一年多，《怎样分析农村阶级》、《我们的经
　　　济政策》等名著就在一间狭窄而矮小的斗室中的洋
　　　油灯下写成的。一九六二年八月卅日关山月并记于
　　　瑞金。

印章：关（朱文）　山月（白文）　六十年代（朱文）

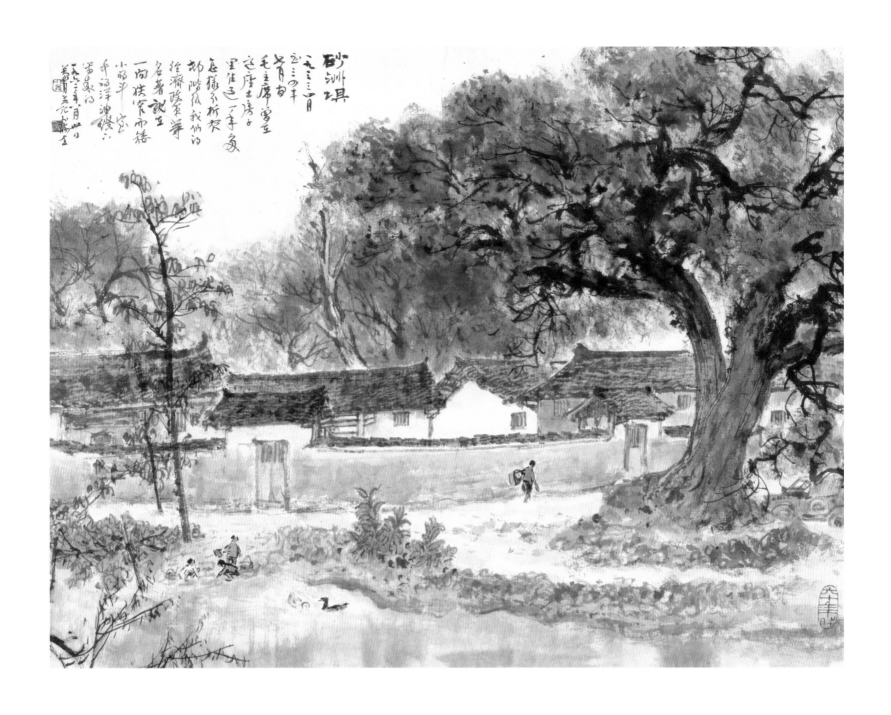

款识：梅坑。一九六二年九月一日访问梅坑，它与叶坪沙
　　　　洲坝同样是一个光荣的革命纪念地，而且是中国工
　　　　农红军举世闻名的二万五千里长征之起点。写此稿
　　　　时虽烈日当空，白纸上反光刺眼，至为难堪，但抑
　　　　不住激动之情，率意成之，却又是一番境界也。关
　　　　山月并记于瑞金。

印章：关山月（朱文）岭南人（朱文）六十年代（朱文）

梅坑

1962年
50 cm×67.6 cm
纸本设色
关山月美术馆藏

款识：梅坑。一九六二年九月一日访问梅坑，它与叶坪沙
　　　　洲坝同样是一个光荣的革命纪念地，而且是中国工
　　　　农红军举世闻名的二万五千里长征之起点。写此稿
　　　　时虽烈日当空，白纸上反光刺眼，至为难堪，但抑
　　　　不住激动之情，率意成之，却又是一番境界也。关
　　　　山月并记于瑞金。

印章：关山月（朱文）岭南人（朱文）六十年代（朱文）

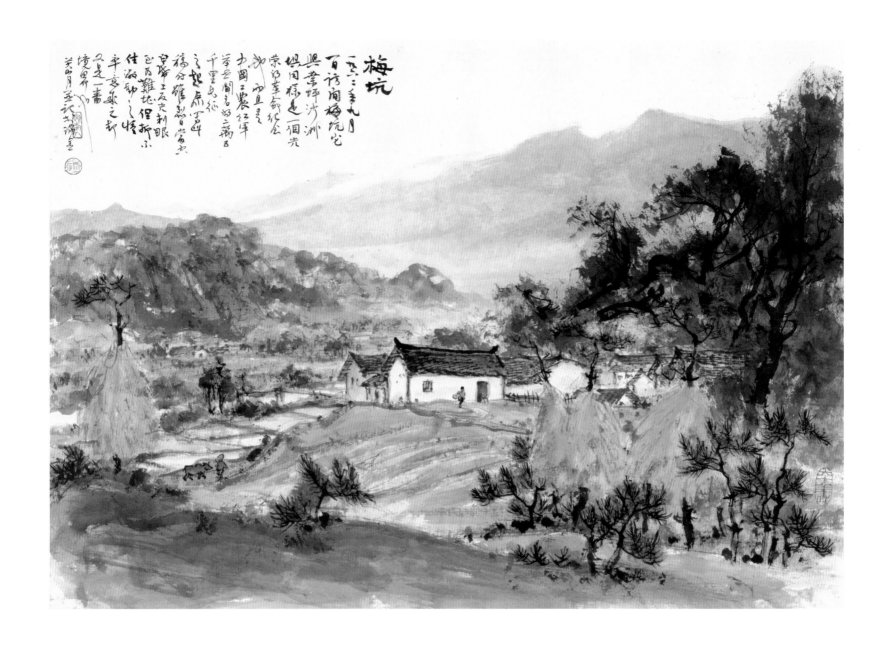

中央大礼堂

1962年
49 cm×67.4 cm
纸本设色
关山月美术馆藏

款识：中央大礼堂。一九三三至一九三四年间，沙洲坝
　　　是中华苏维埃共和国临时中央政府的所在地，
　　　一九三四年为了召开第二次全国工农兵代表大会而
　　　兴建了这座可容二千多席位的雄伟、简朴而壮丽的
　　　大礼堂。它曾被反动派所炸毁，解放后重建一新，
　　　又骄傲地巍然矗立于沙洲坝的山林之中。一九六二
　　　年八月卅日写生得此，关山月并识于瑞金。

印章：关（白文）山月（朱文）六十年代（朱文）
　　　从生活中来（白文）

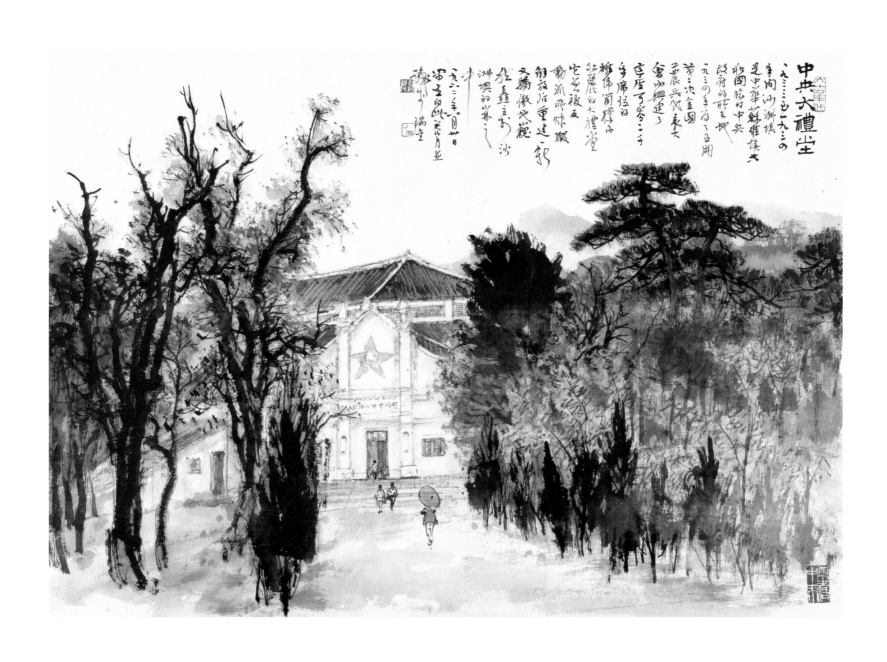

毛主席故居叶坪

1962年
49.5 cm×67.5 cm
纸本设色
关山月美术馆藏

款识：毛主席故居。一九六二年写于叶坪，山月。
印章：关山月（朱文）岭南人（朱文）六十年代（朱文）

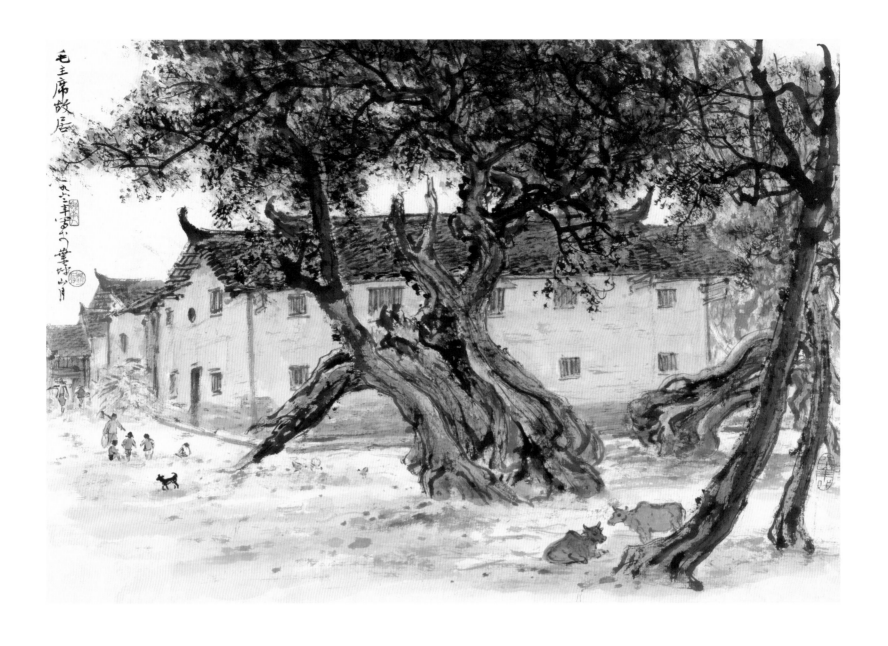

大井

1962年
50 cm × 68 cm
纸本设色
关山月美术馆藏

款识：大井。一九二七至一九二九年间，毛主席曾居于大井，
　　　成为当日苏维埃政权之中心，群众有"新洲府茨坪县
　　　大小五井金銮殿"之赞谓。大井系井岗［冈］山上之
　　　盘［盆］地，四面奇峰耸立，风景殊为雄秀幽美，又
　　　有革命摇篮之称。余与同游者瞻仰故居后率成斯图，
　　　时一九六二年八月十四日也。山月井记于茨坪。

印章：关（朱文）　山月（白文）　六十年代（朱文）
　　　古人师谁（白文）

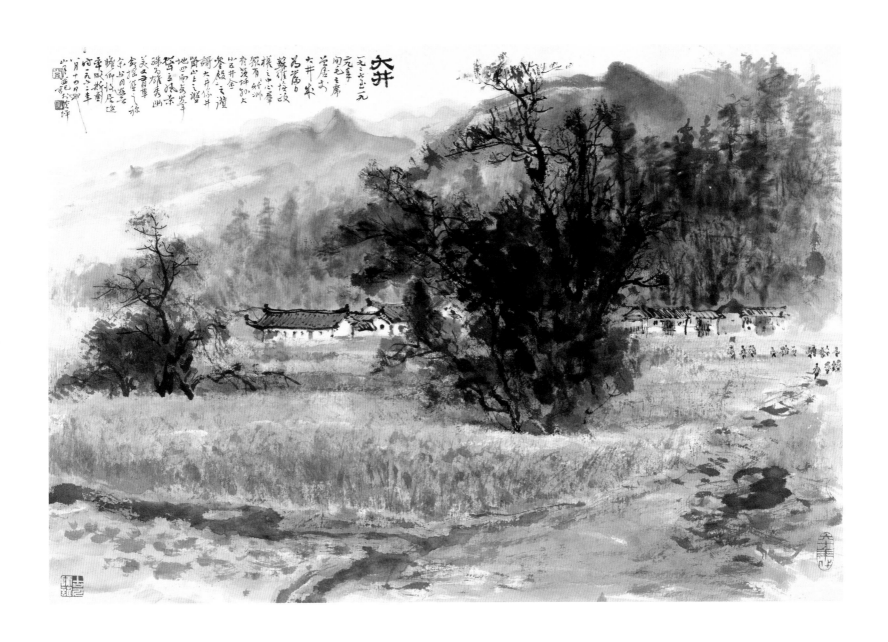

山村梯田

1962年
32 cm × 39 cm
纸本水墨
关山月美术馆藏

印章：关山月（朱文）

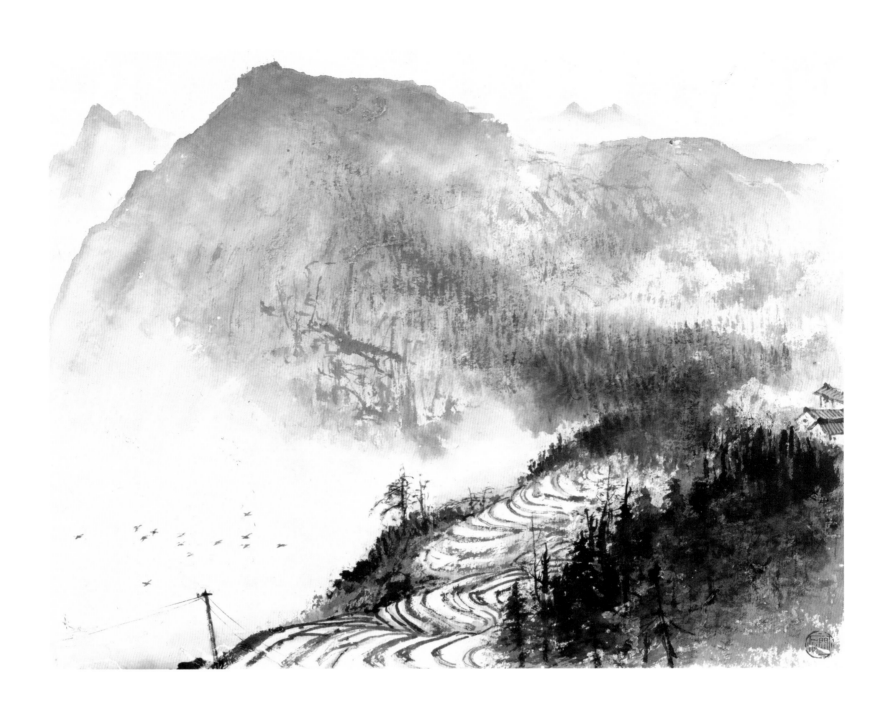

茨坪新貌

1962年
49.8 cm×67.6 cm
纸本设色
关山月美术馆藏

款识：山月写生。
印章：关山月（白文）六十年代（朱文）

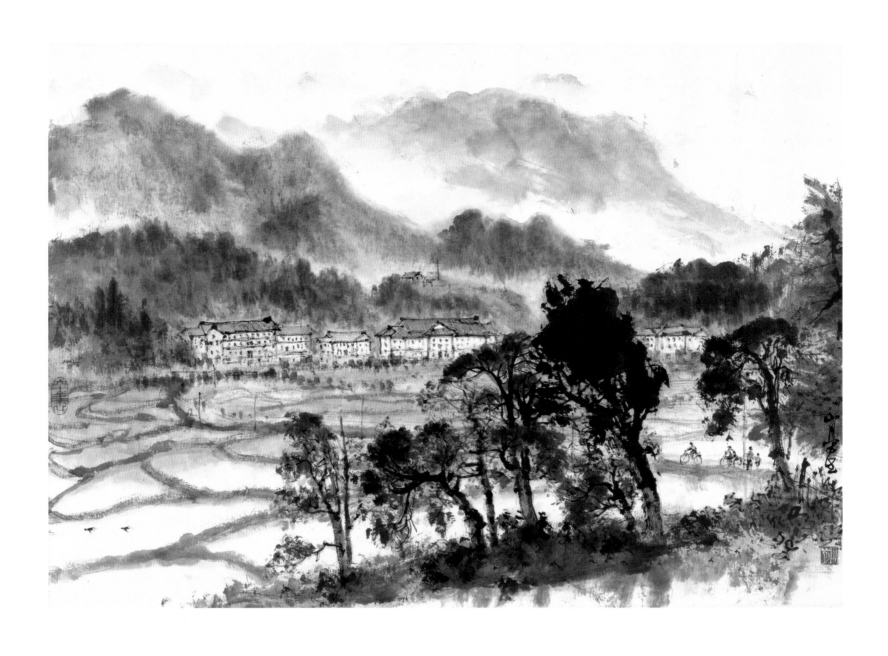

纸本设色

关山月美术馆藏

款识：静静的山村。从茨坪到朱砂冲途中，有一村落名下庄，
　　　为王佐先烈之故居也。四面峰峦耸立，小桥流水田舍
　　　构成幽美壮丽之画面，因图之。时一九六二年秋八月，
　　　关山月井岗 [冈] 山。

印章：关（朱文）山月（白文）六十年代（朱文）

静静的山村

1962年

89 cm × 47 cm

纸本设色

关山月美术馆藏

款识：静静的山村。从茨坪到朱砂冲途中，有一村落名下庄，
　　　为王佐先烈之故居也。四面峰峦耸立，小桥流水田舍
　　　构成幽美壮丽之画面，因图之。时一九六二年秋八月，
　　　关山月井岗 [冈] 山。

印章：关（朱文）山月（白文）六十年代（朱文）

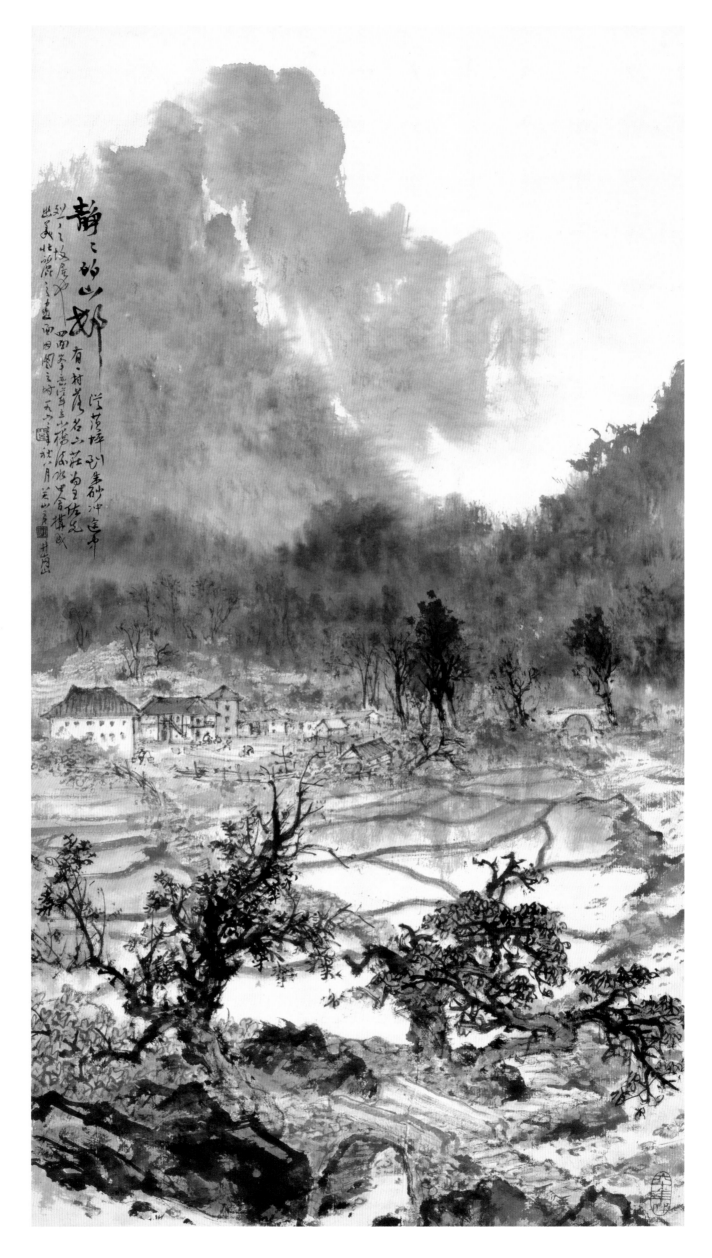

静静的山村

下庄

1962年
67 cm × 43.5 cm
纸本设色
关山月美术馆藏

款识：下庄。一九六二年秋八月写于井岗 [冈] 山，关山月笔。
印章：关山月（朱文） 岭南人（朱文） 六十年代（朱文）

葵林春晓

1962年
68 cm×44 cm
纸本设色
关山月美术馆藏

款识：山月画。
印章：关山月（朱文）

长征第一桥

1962年
116 cm × 61.5 cm
纸本设色
关山月美术馆藏

款识：长征第一桥。一九三四年间中国工农红军离开了中央
苏区，突围北上抗日，进行了震惊中外的二万五千
里长征，当日红军曾渡过瑞金武阳镇的木桥，故称
之为长征第一桥。一九六二年八月关山月并记。

印章：关山月（白文）六十年代（朱文）岭南人（朱文）
从生活中来（白文）

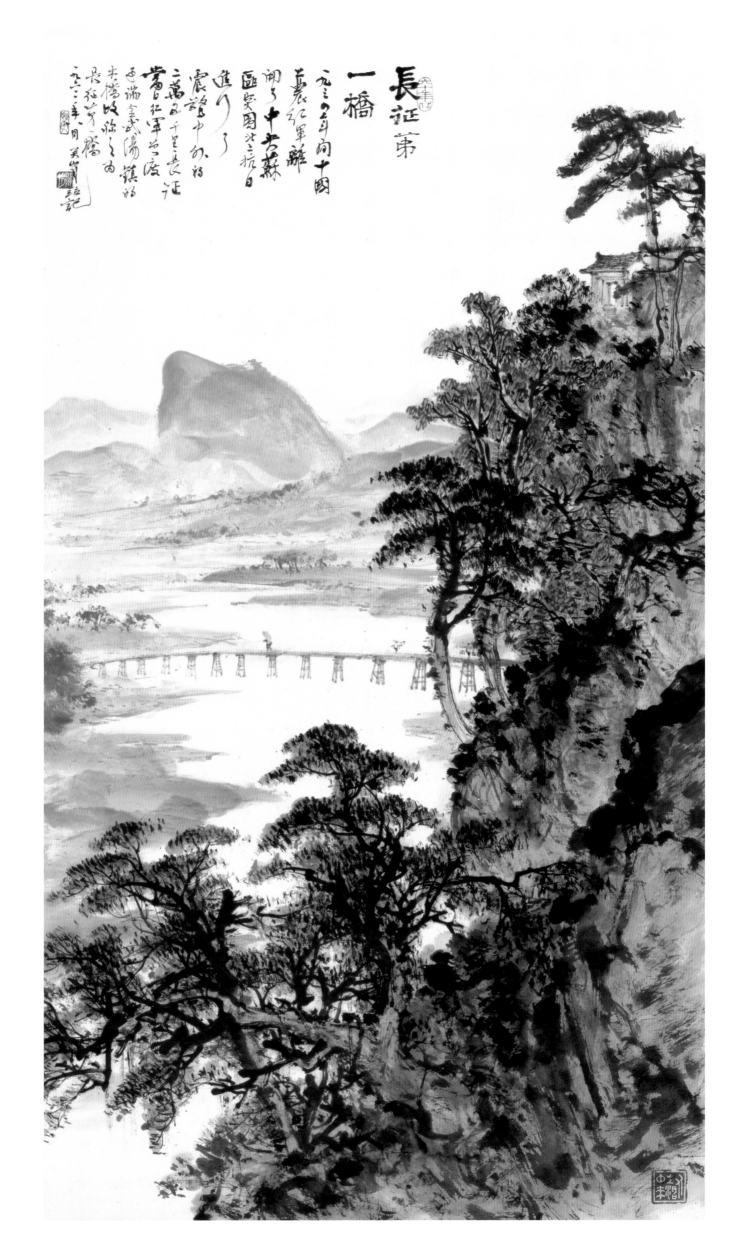

長征第一橋

一九三○年向十四
萬紅軍離開了中央蘇
區奔赴圖於抗日
進行了震驚中外的
二萬五千里長征
當日紅軍曾度
過端金武陽鎮的
木橋此橋始為
長征第一橋
二○○二年月 吳山明記

大井毛主席故居

1962年
95.3 cm×58.3 cm
纸本设色
关山月美术馆藏

款识：一九六二年八月于井岗［冈］山大井写生，关山月。
印章：关山月（白文）岭南人（朱文）六十年代（朱文）

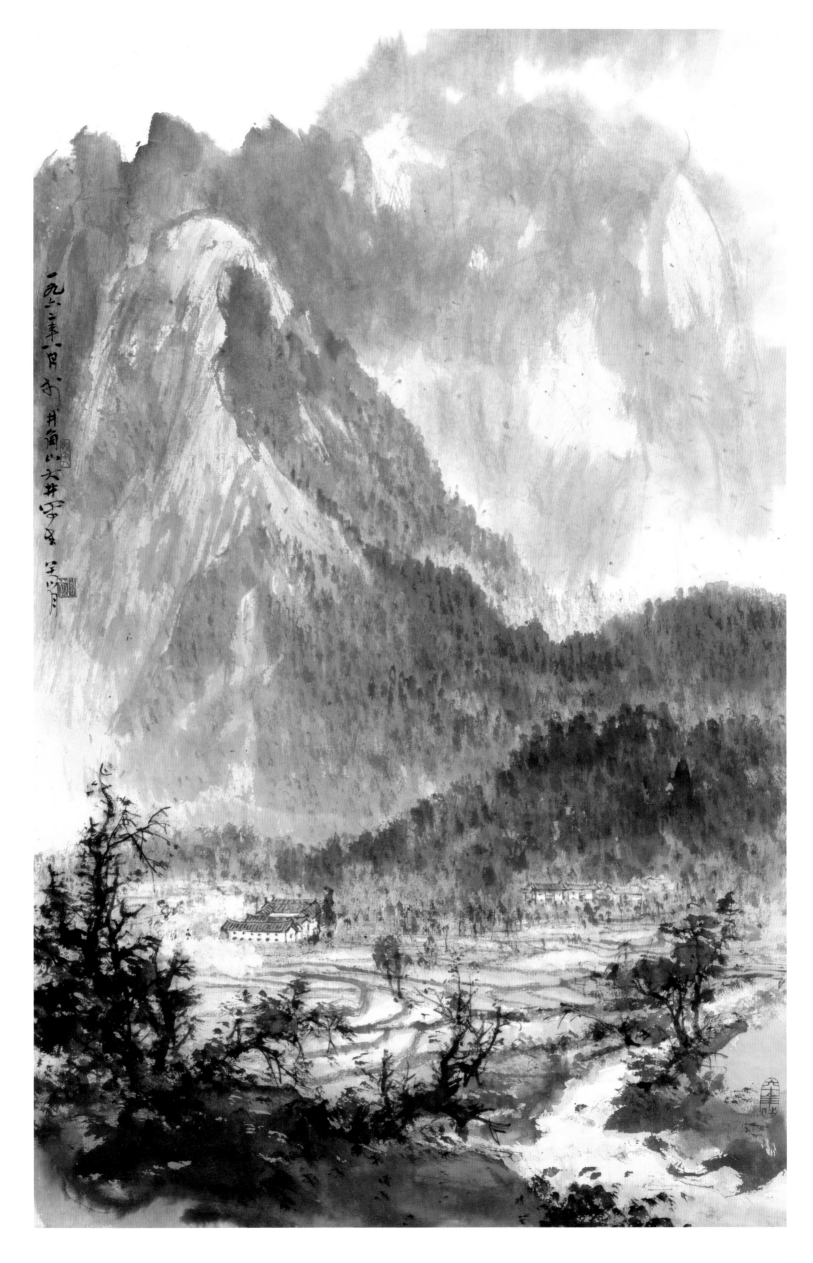

深山古道

1962年
67 cm×44 cm
纸本设色
私人藏

款识：深山古道。一九六二年八月于井岗［冈］山五马朝天
　　　写此，关山月。
印章：关山月（朱文）岭南人（朱文）

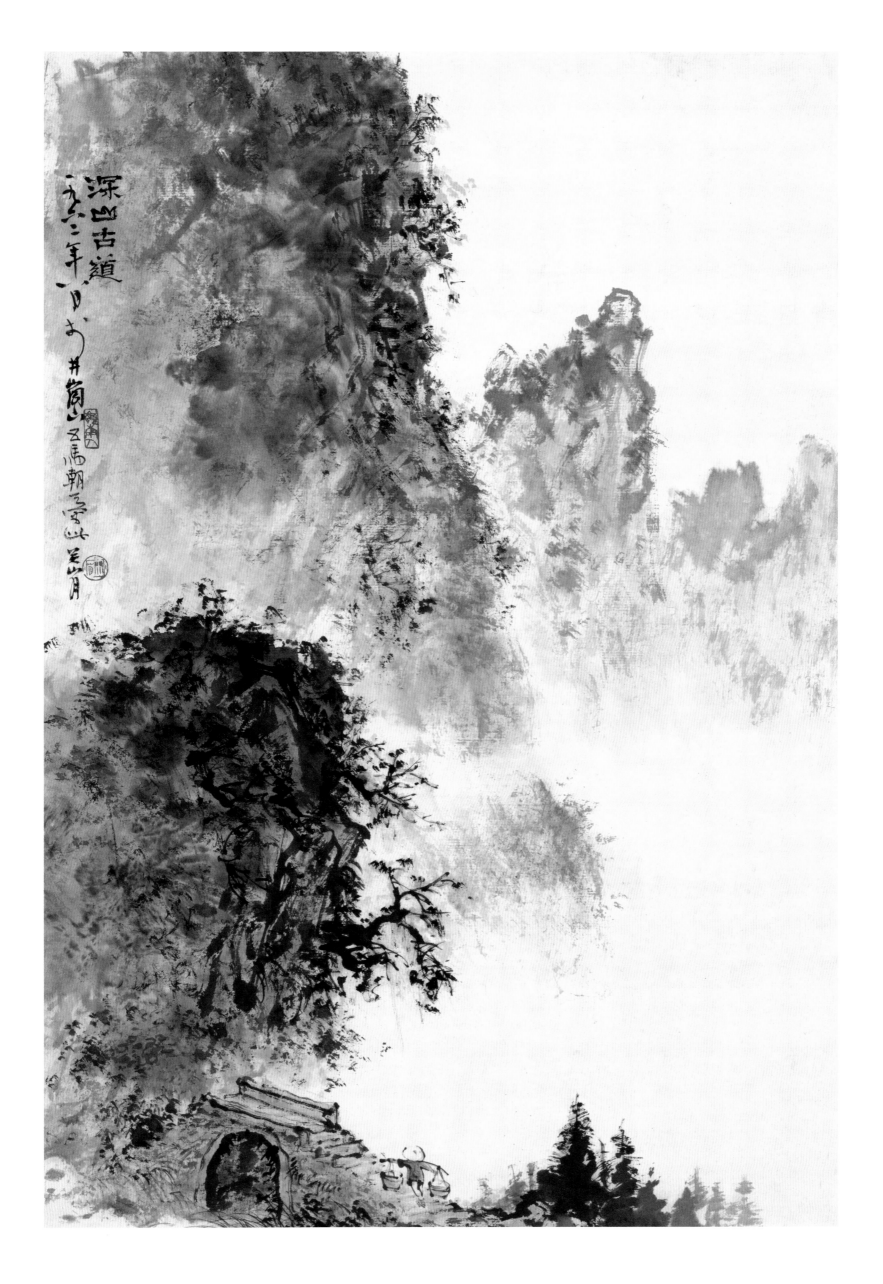

245

款识：双清桥畔。一九六二年秋八月画于瑞金宾馆，关山月笔。
印章：关山月（白文）岭南人（朱文）从生活中来（白文）

双清桥畔

1962年
61 cm × 82.3 cm
纸本设色
私人藏

款识：双清桥畔。一九六二年秋八月画于瑞金宾馆，关山月笔。
印章：关山月（白文）岭南人（朱文）从生活中来（白文）

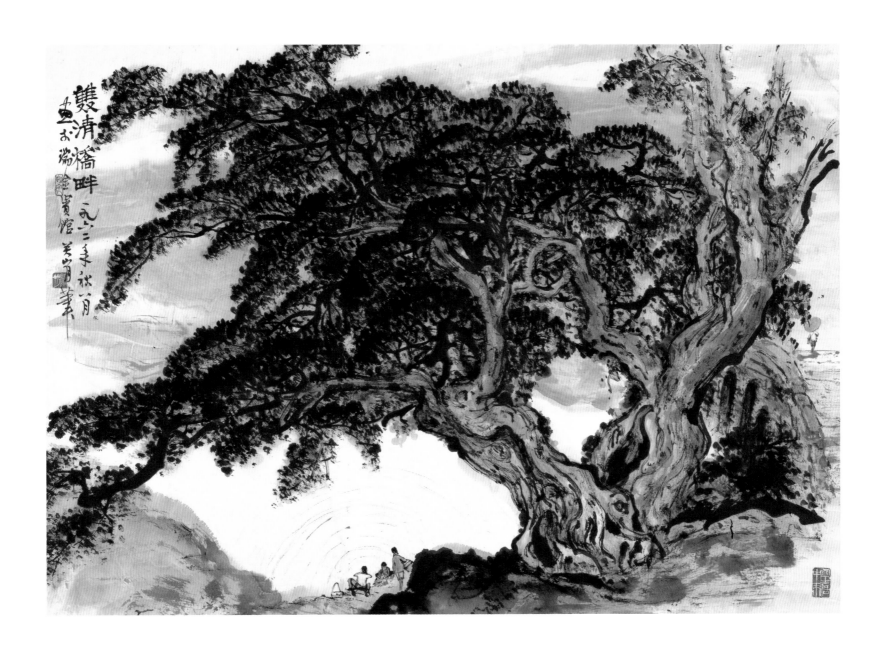

247

山雨欲来

1962年
134 cm×67.4 cm
纸本设色
关山月美术馆藏

款识：山雨欲来。一九六二年五一劳动节画于珠江南岸，
　　　关山月笔。
印章：关山月印（朱文）　岭南人（朱文）

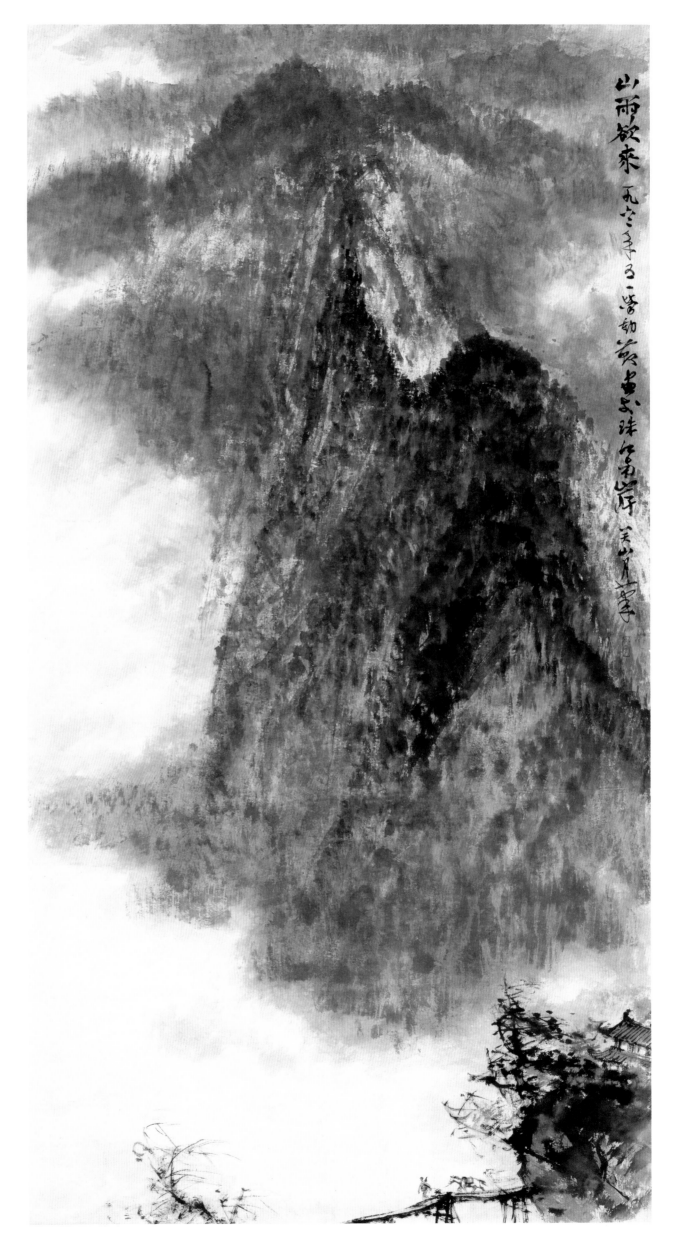

山雨欲来 一九六二年乍一惊动画写珠江南岸 关山月笔

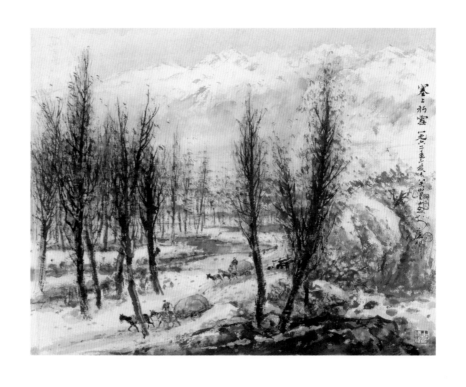

塞上初雪

1962年
49 cm × 58.5 cm
纸本设色
私人藏

款识：塞上初雪。一九六二年夏日关山月画于广州。
印章：关山月（朱文）岭南人（朱文）古人师谁（白文）

黄河解冻

1962年
97 cm × 57 cm
纸本设色
关山月美术馆藏

款识：黄河解冻。未见前人画溜冰，余昔日游黄河有此印象，
　　　屡试图之，尚未达意也。一九六二年岁冬并记于珠
　　　江南岸，关山月笔。
印章：关山月（朱文）六十年代（朱文）积健为雄（朱文）

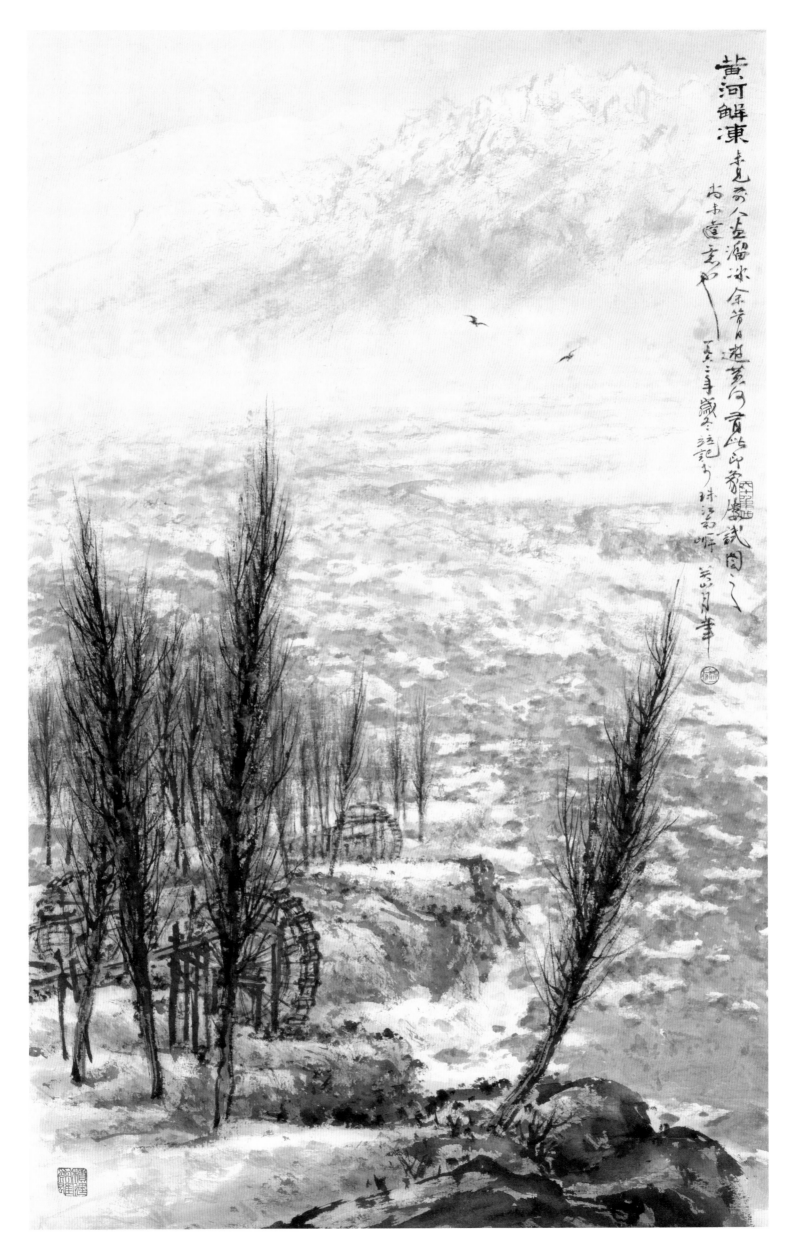

251

柳荫驿道

1962年
81.5cm×48.3cm
纸本设色
关山月美术馆藏

款识：山月画。
印章：关（朱文）六十年代（朱文）

榕荫曲

1962年
95 cm × 57 cm
纸本设色
岭南画派纪念馆藏

款识：榕荫曲。南国水乡拾稿，一九六二年春日画于珠江南岸，
　　　关山月并记。

印章：关山月（朱文）岭南人（朱文）六十年代（朱文）

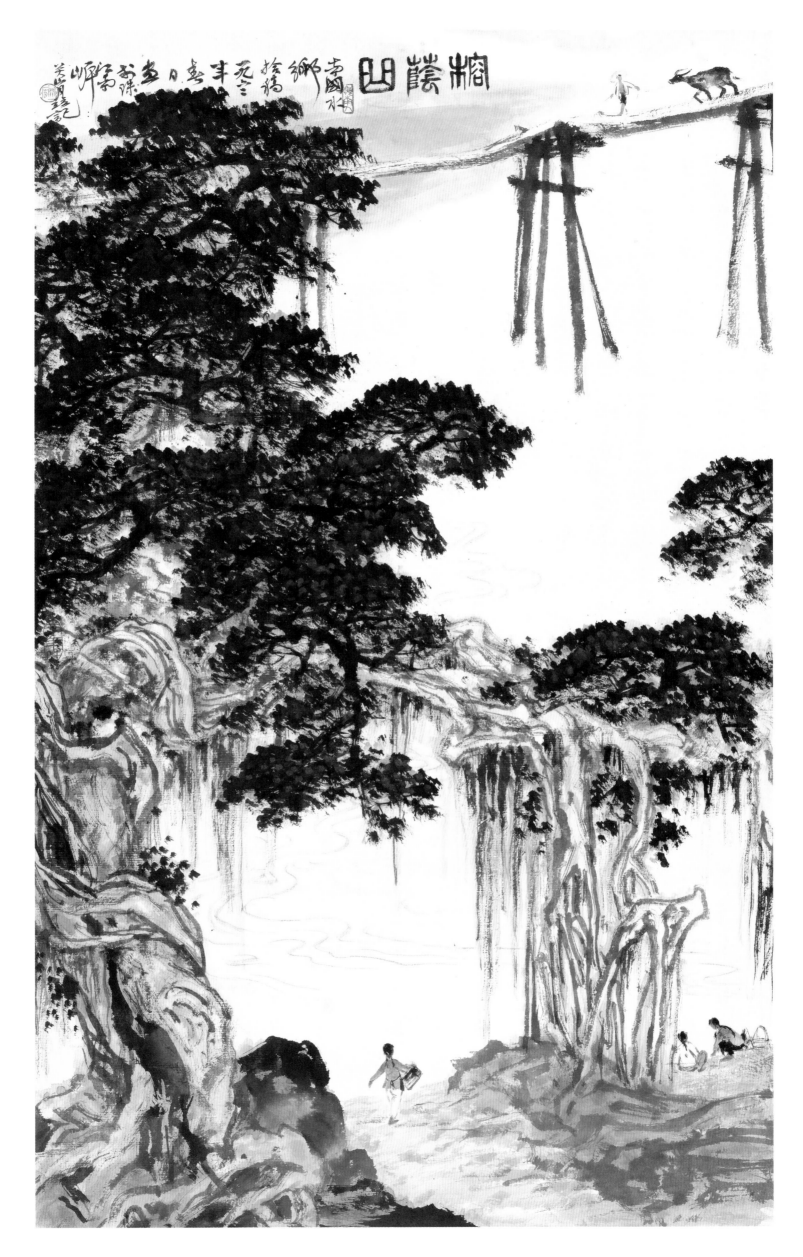

再识：羊城春晓。岭南诸大家写红棉各有各法：树老势胜
于质而多秀气，剑师则气势俱盛而多奇气。余尝以
山水法出之，势、质均未能逮乃火候未足之故也。
未审识者又以为何如？壬寅端午山月补记于珠江南
岸。

印章：关山月印（白文）岭南人（朱文）六十年代（朱文）

羊城春晓

1962年
153 cm×77.8 cm
纸本设色
广州艺术博物院藏

款识：一九六二年新春试笔，关山月于广州。

印章：关山月印（白文）岭南人（朱文）六十年代（朱文）

再识：羊城春晓。岭南诸大家写红棉各有各法：树老势胜
于质而多秀气，剑师则气势俱盛而多奇气。余尝以
山水法出之，势、质均未能逮乃火候未足之故也。
未审识者又以为何如？壬寅端午山月补记于珠江南
岸。

印章：关（白文）山月（朱文）六十年代（朱文）

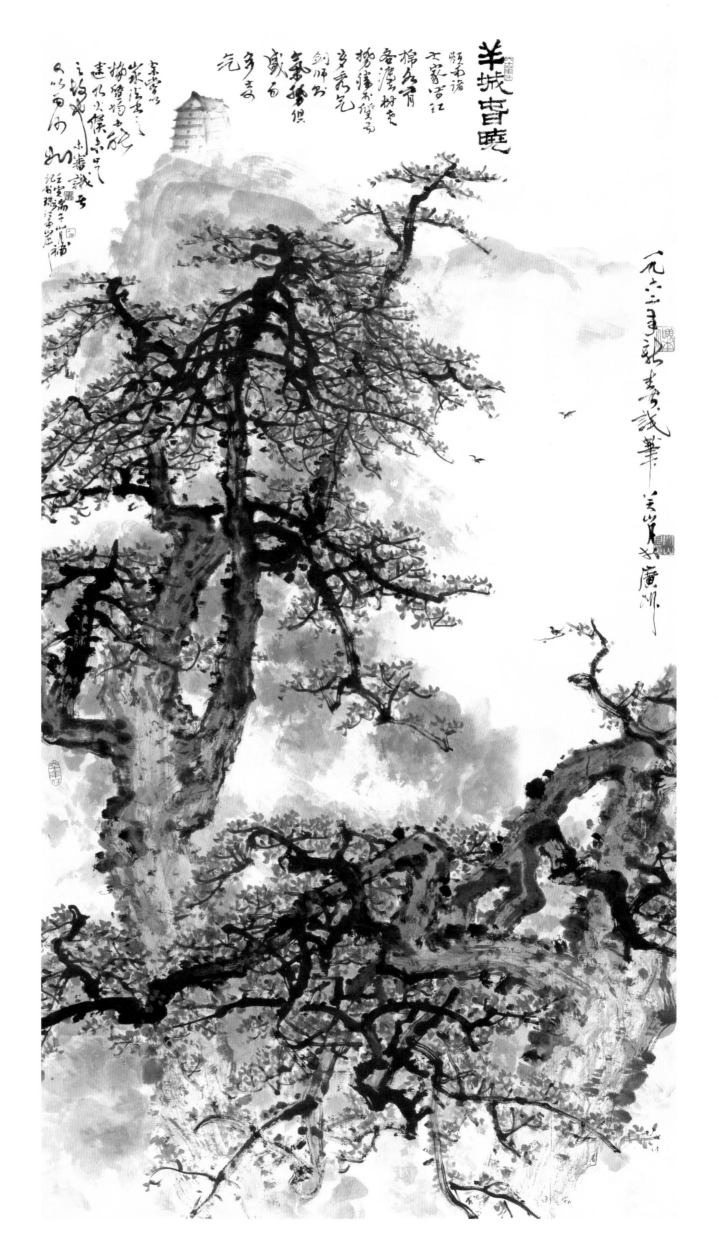

257

瑞鹤图

1962年
152.5 cm×80.4 cm
纸本设色
广州艺术博物院藏

款识：瑞鹤图。一九六二年春新会小鸟天堂拾稿，关山月
画于广州。

印章：关山月（白文）岭南人（朱文）六十年代（朱文）

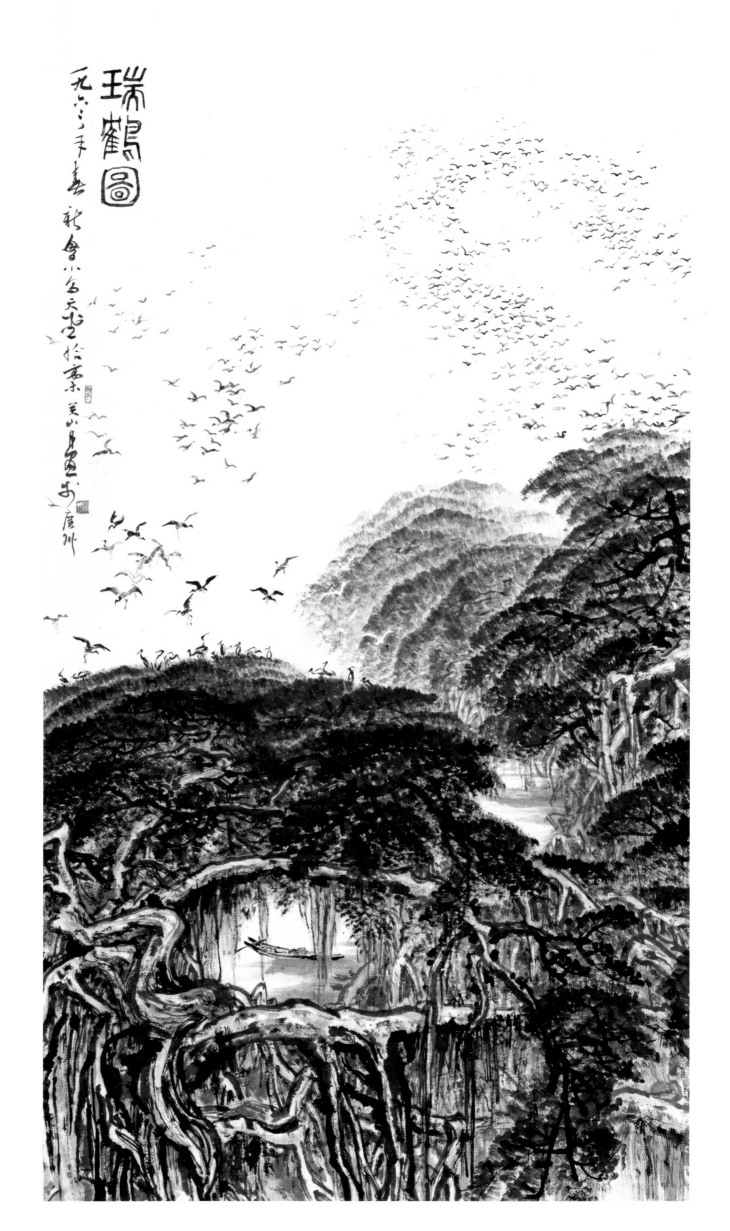

山雨初晴

1962年
130.8 cm × 68 cm
纸本设色
关山月美术馆藏

款识：山雨初晴。一九六二年五月四日画于羊城，关山月笔。
印章：关山月印（白文）岭南人（白文）积健为雄（朱文）

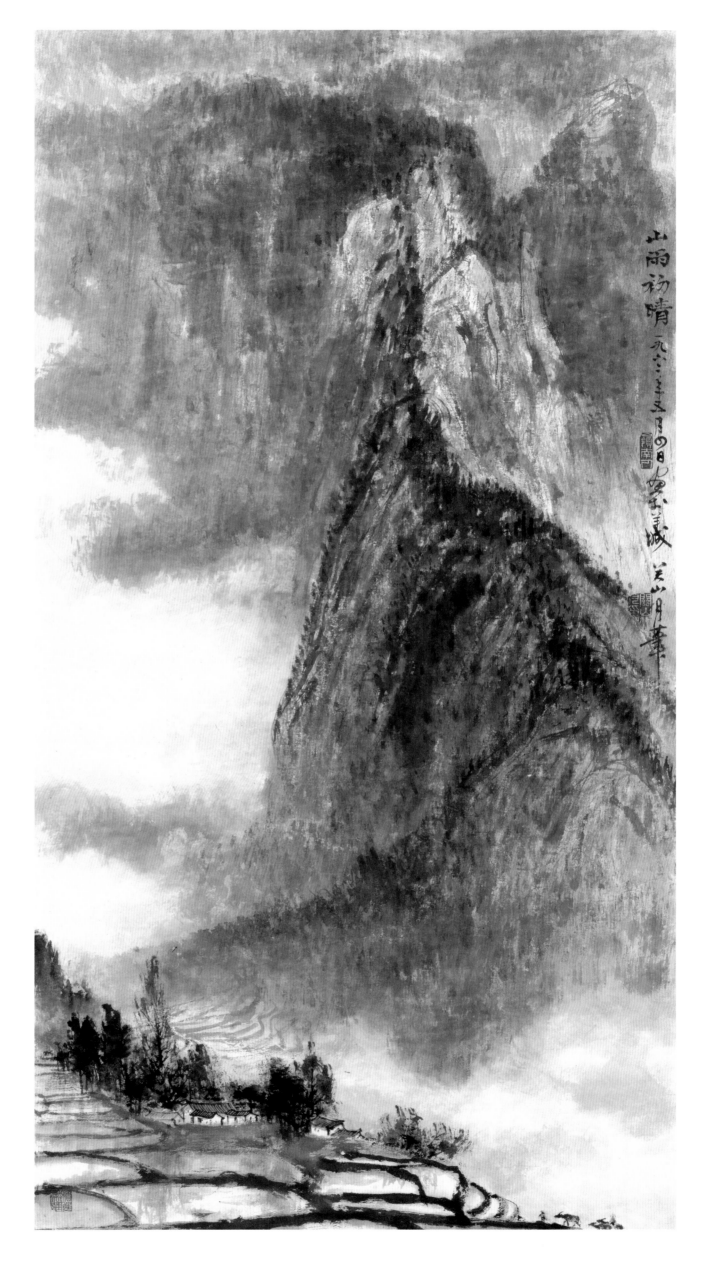

261

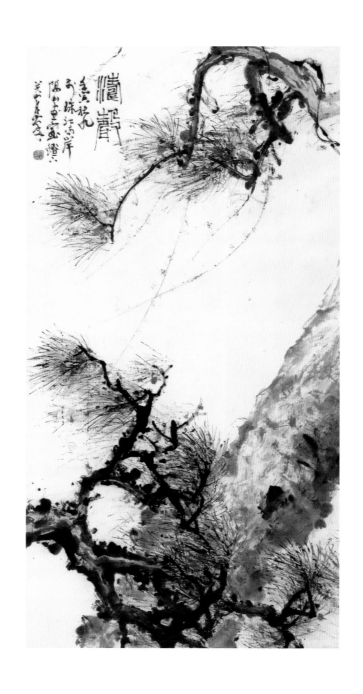

涛声之一

1962年
153.5 cm×77 cm
纸本设色
关山月美术馆藏

款识:涛声。壬寅秋九于珠江南岸隔山画室镫下,关山月笔。
印章:关山月印(白文) 六十年代(朱文)

疾风知劲草

1962年
179 cm×95 cm
纸本设色
关山月美术馆藏

款识:疾风知劲草。一九六二年七一画于羊城,关山月笔。
印章:关山月印(白文) 岭南人(白文)
　　　平生塞北江南(朱文)

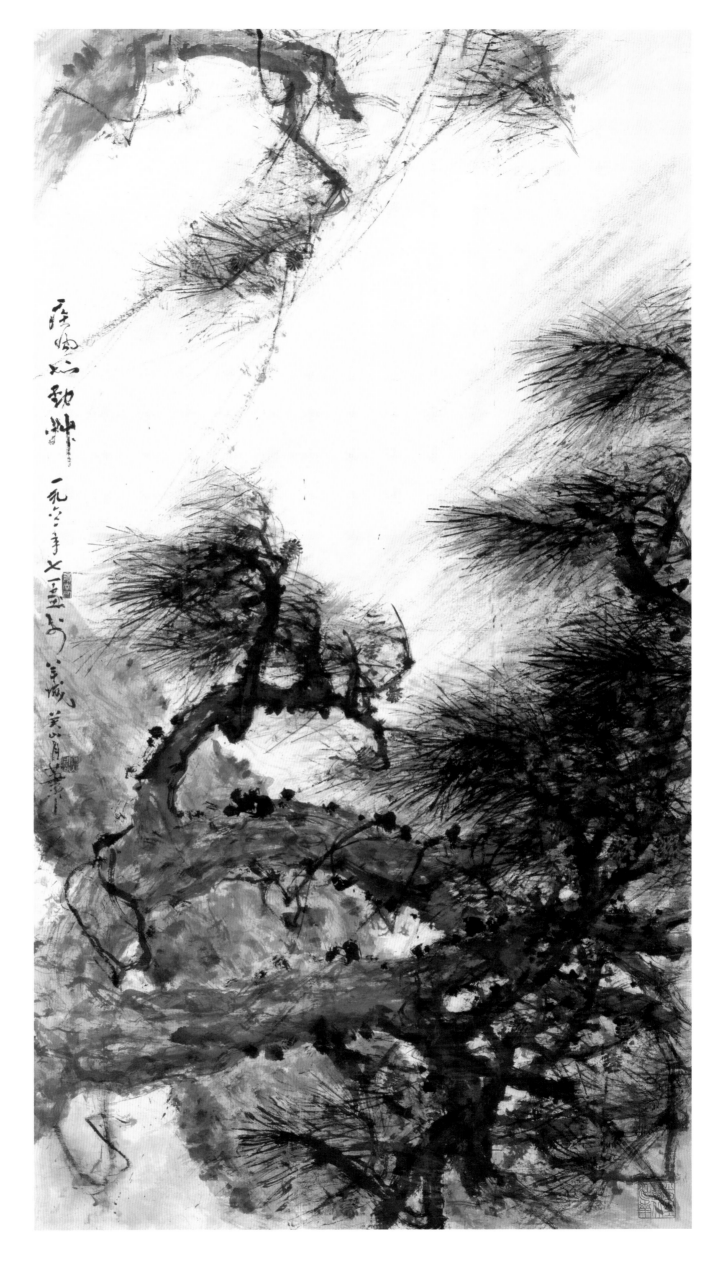

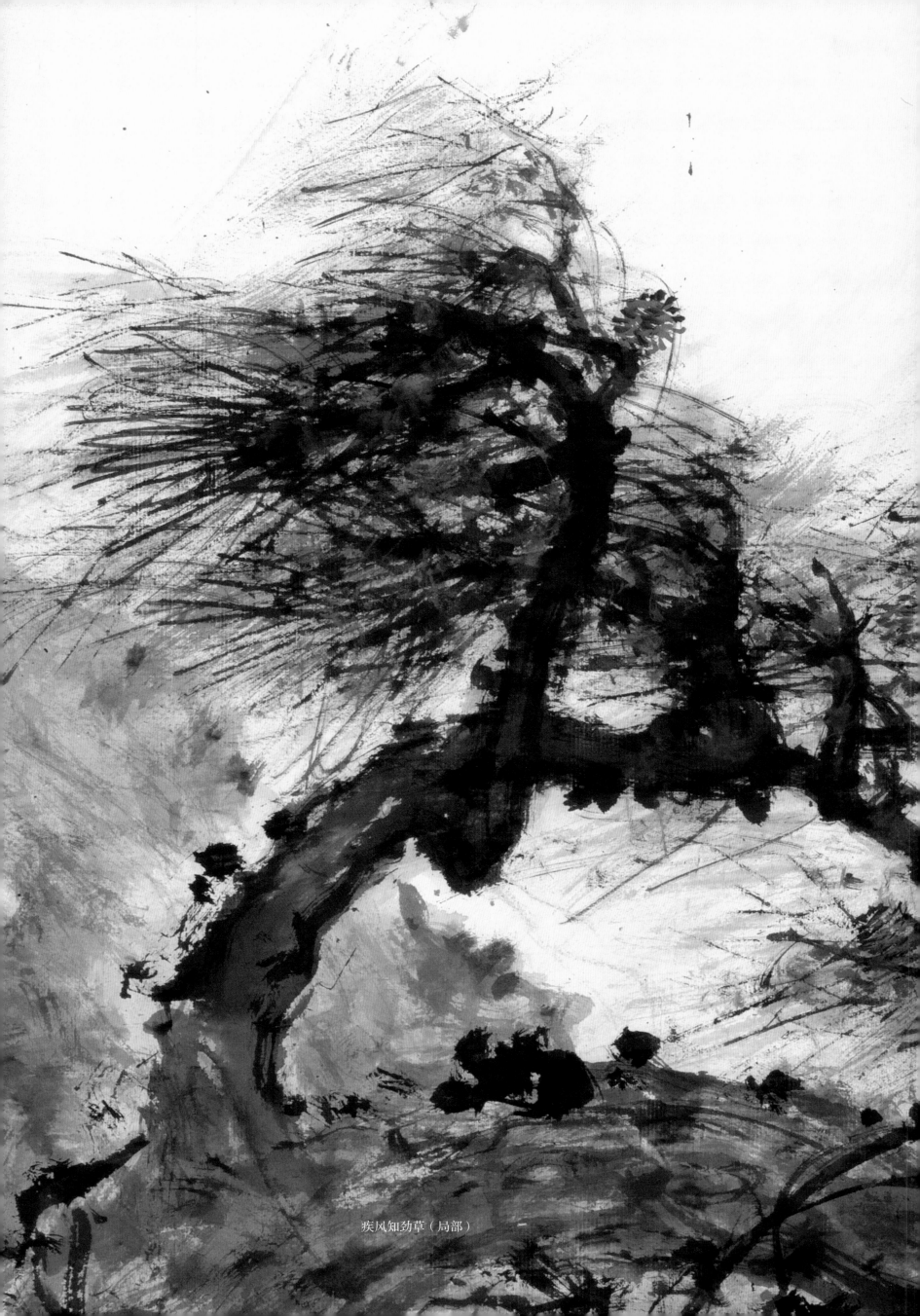

疾风知劲草（局部）

润洲渔港

1962年
44 cm × 68 cm
纸本设色
关山月美术馆藏

款识：山月画。
印章：关山月印（白文）

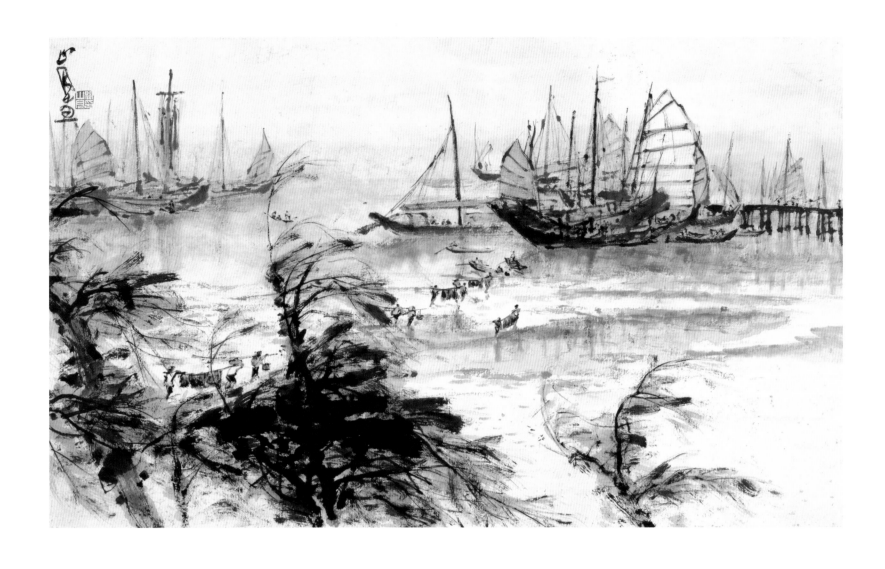

渔港之晨

1962年
44 cm×68 cm
纸本设色
关山月美术馆藏

款识：渔港之晨。壬寅春日于围〔涠〕洲岛写生，山月。
印章：关山月（朱文）岭南人（朱文）

渔港之晨

1962年
44 cm×68 cm
纸本设色
关山月美术馆藏

款识：渔港之晨。壬寅春日于围〔涠〕洲岛写生，山月。
印章：关山月（朱文）岭南人（朱文）

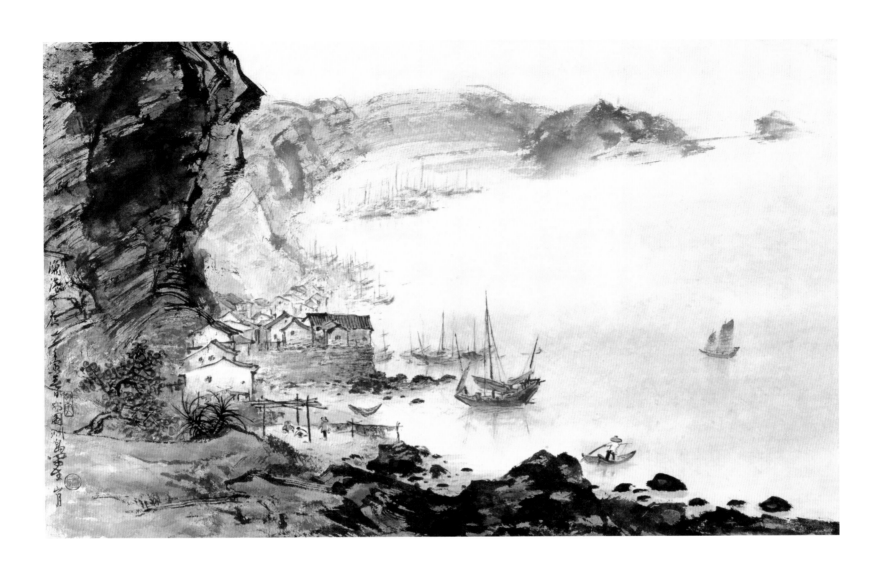

渔港写生

1962年
44.2 cm×68.3 cm
纸本设色
广州艺术博物院藏

款识：六十年代渔港写生旧稿，一九九八年关山月补记于羊城。
印章：山月（朱文）

渔港写生

1962年
44.2 cm×68.3 cm
纸本设色
广州艺术博物院藏

款识：六十年代渔港写生旧稿，一九九八年关山月补记于羊城。
印章：山月（朱文）

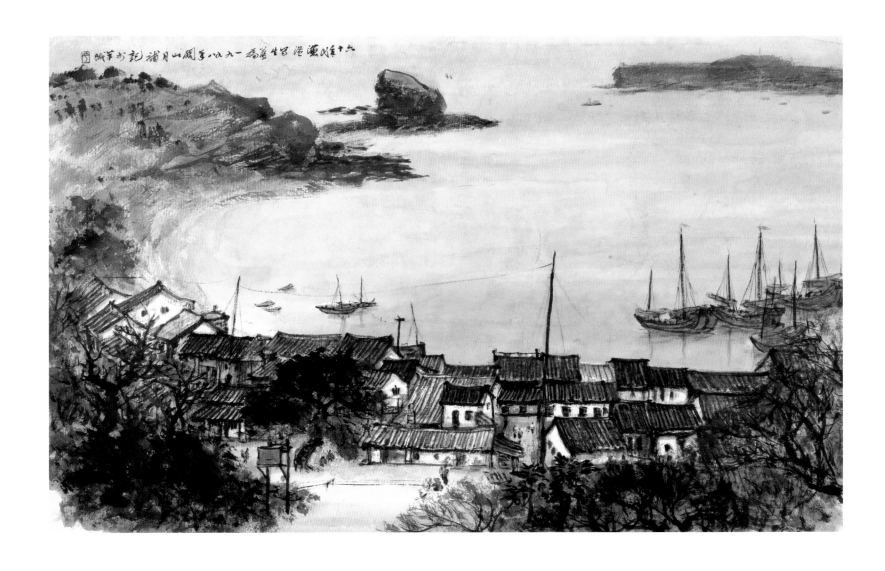

英雄径

1962年
49 cm×67.3 cm
纸本设色
关山月美术馆藏

款识：英雄径。黄洋界是井岗［冈］山五大哨口之一，形势
奇峭，有羊肠小道通宁岗［冈］。昔日毛主席、朱总
司令诸领袖曾从此处背粮上山，图此以志景仰。
一九六二年八月十二日写生得此并记于茨坪宾馆灯
下，关山月。

印章：关山月（朱文）岭南人（朱文）六十年代（朱文）

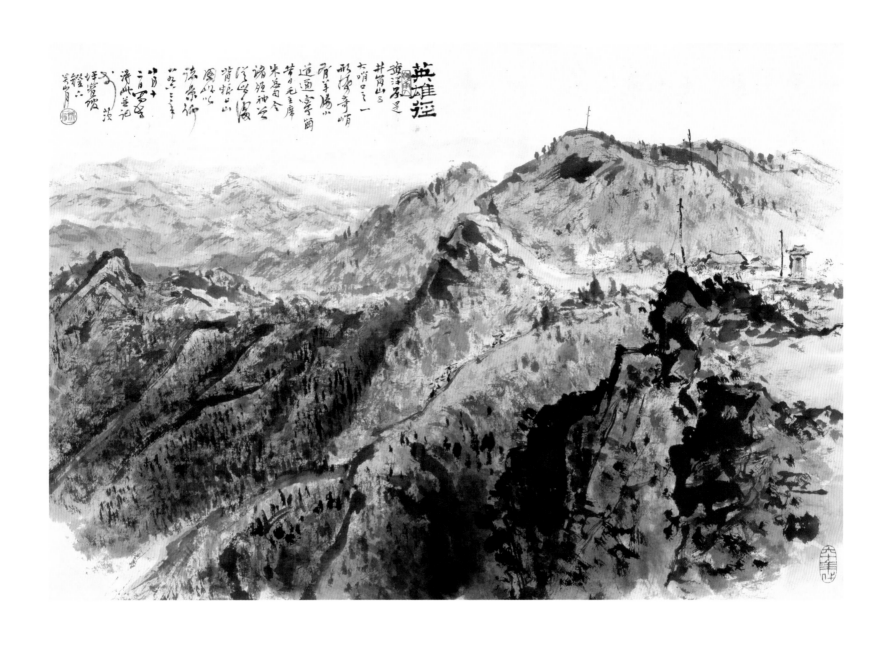

万壑动风雷

款识：万壑动风雷。壬寅新春画长白山拾稿，关山月笔。

印章：关山月（朱文）岭南人（朱文）六十年代（朱文）

万壑动风雷

1962年
96.5 cm×57.3 cm
纸本设色
关山月美术馆藏

款识：万壑动风雷。壬寅新春画长白山拾稿，关山月笔。
印章：关山月（朱文）岭南人（朱文）六十年代（朱文）

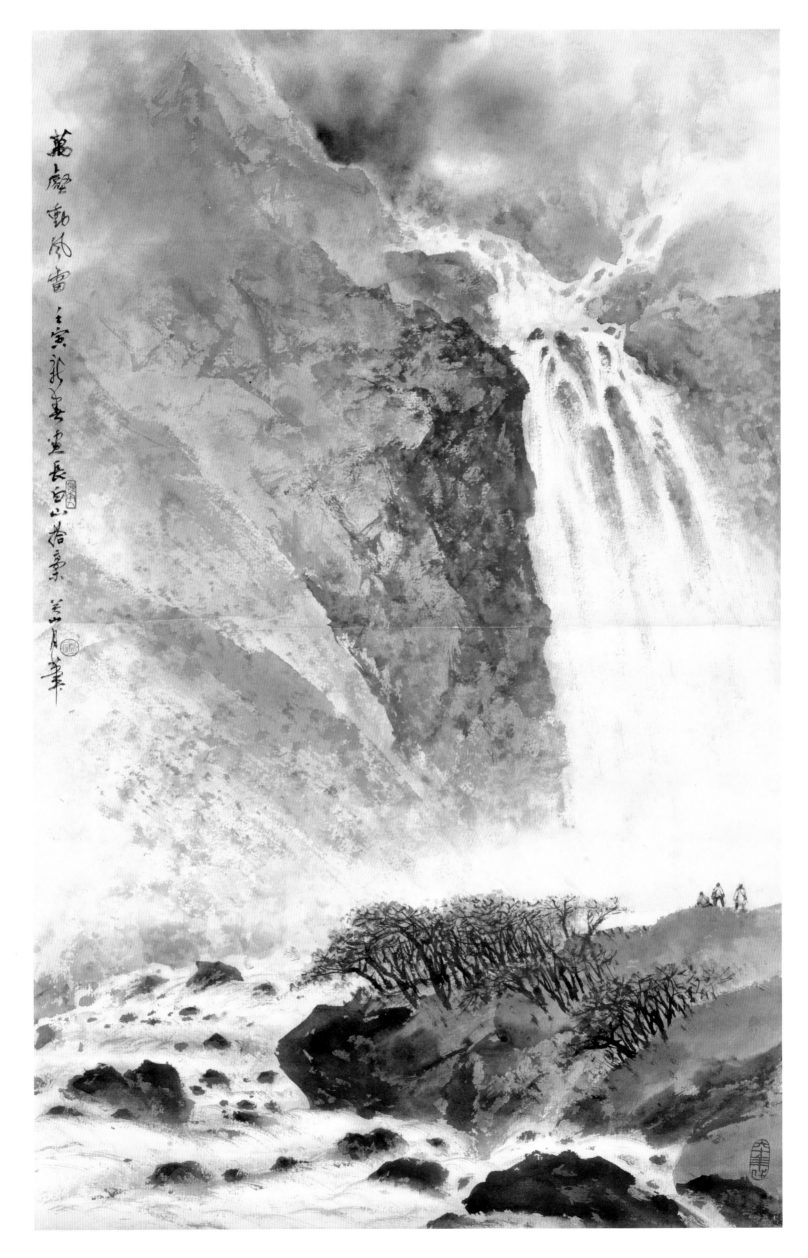

渔港一角

1962年

37 cm×61.5 cm

纸本设色

关山月美术馆藏

款识：山月画。

印章：关山月印（白文）

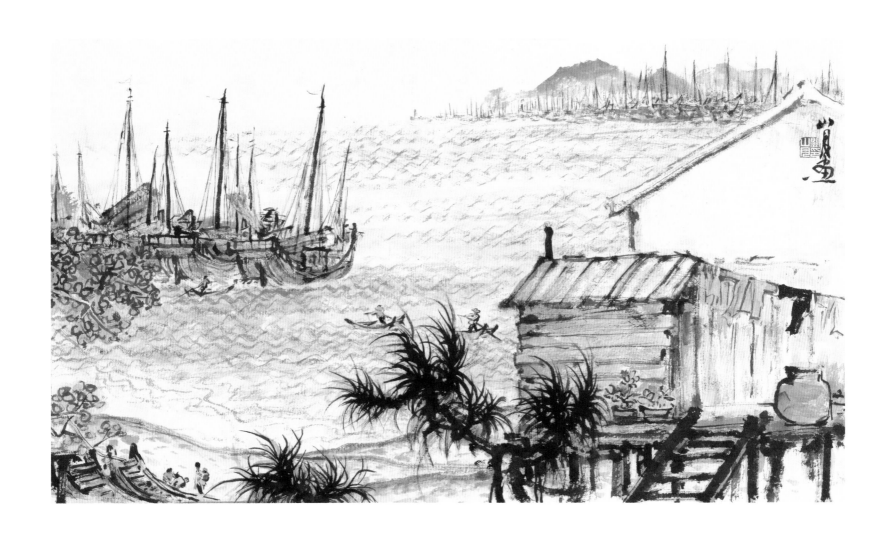

春耕时节

1962年
95.5 cm×60.5 cm
纸本设色
广州艺术博物院藏

款识：漠阳关山月。
印章：关山月印（白文）

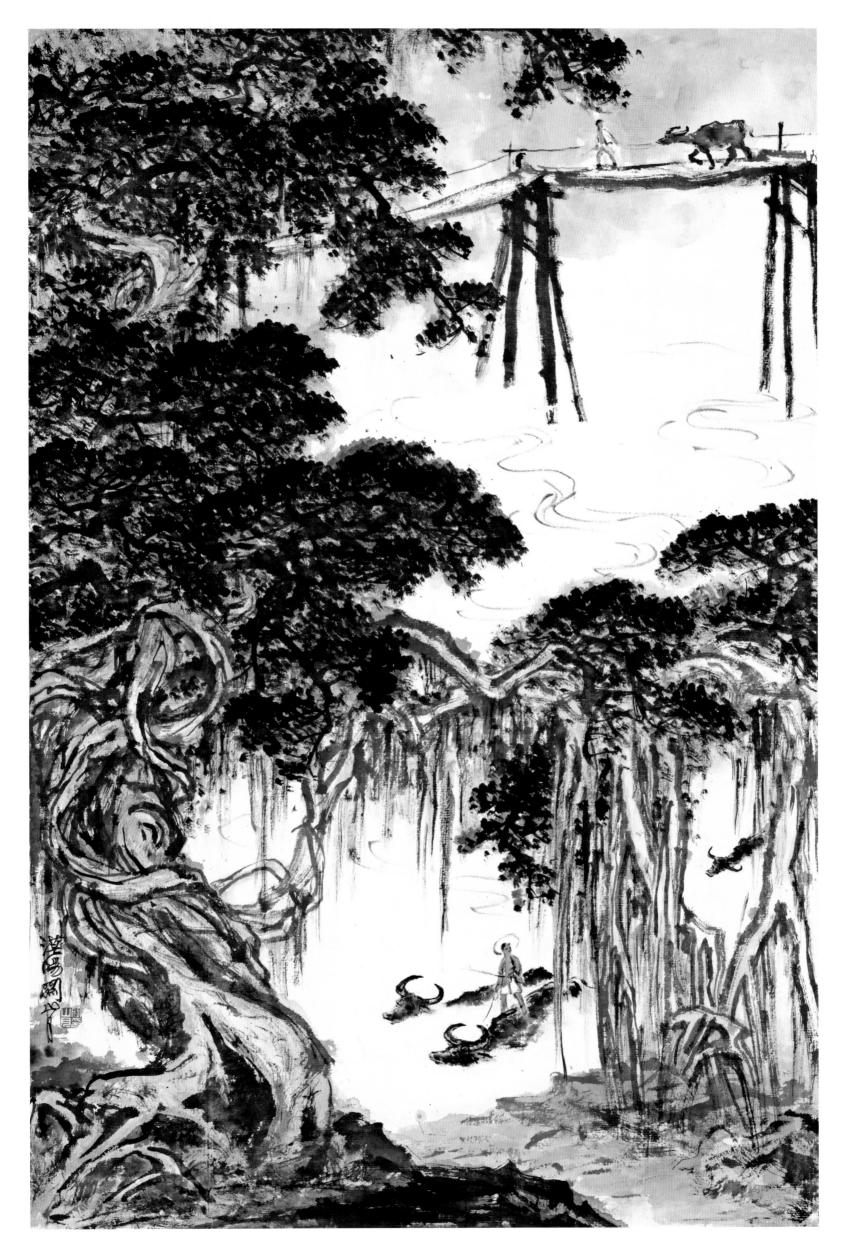

砯崖转石万壑雷

1962年
141.5 cm×95.6 cm
纸本设色
关山月美术馆藏

款识：砯崖转石万壑雷。一九六二年秋九月忆画长白山印象，
　　　关山月于五羊城。

印章：关山月印（白文）　岭南人（白文）

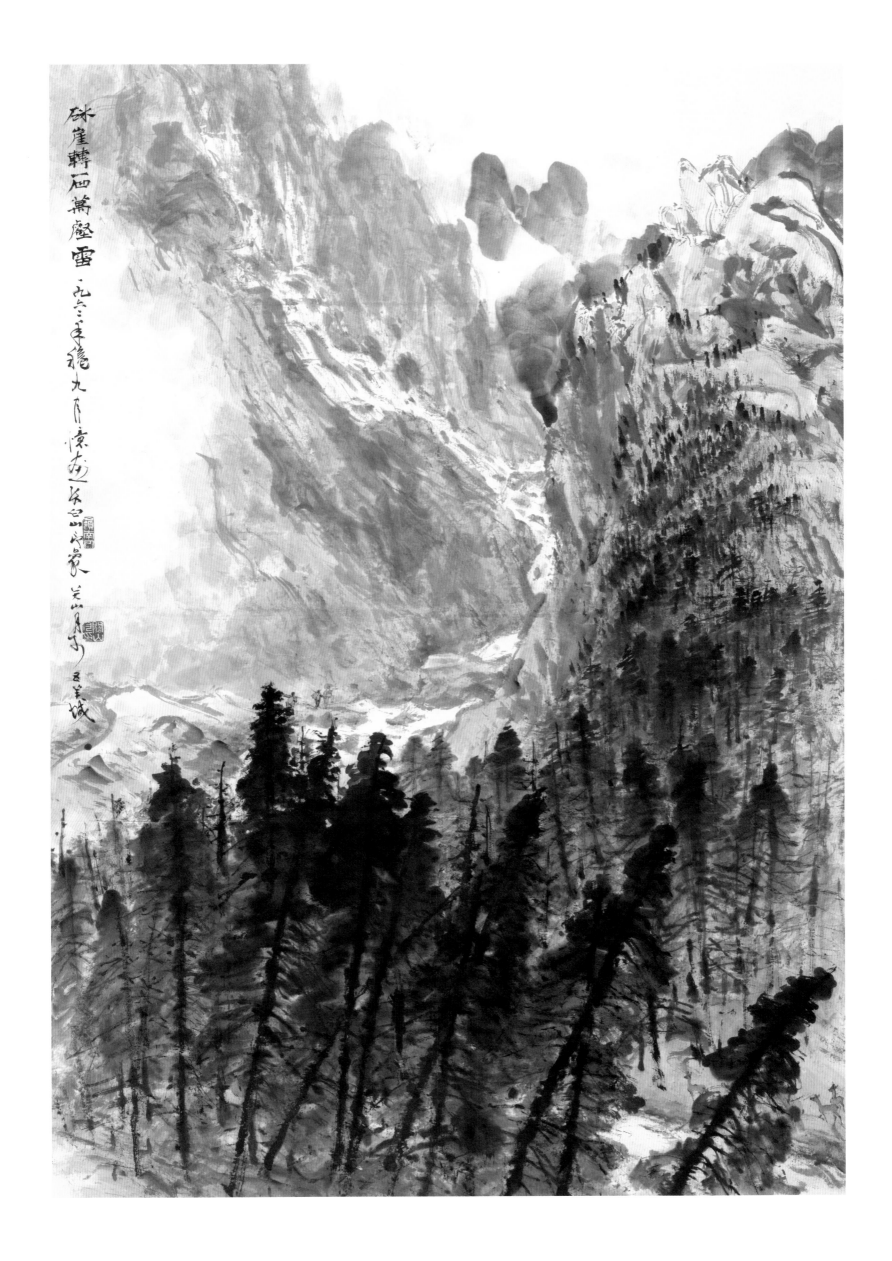

万壑松风

1962年
168 cm×83 cm
纸本设色
关山月美术馆藏

款识：山月画。
印章：关山月印（白文）

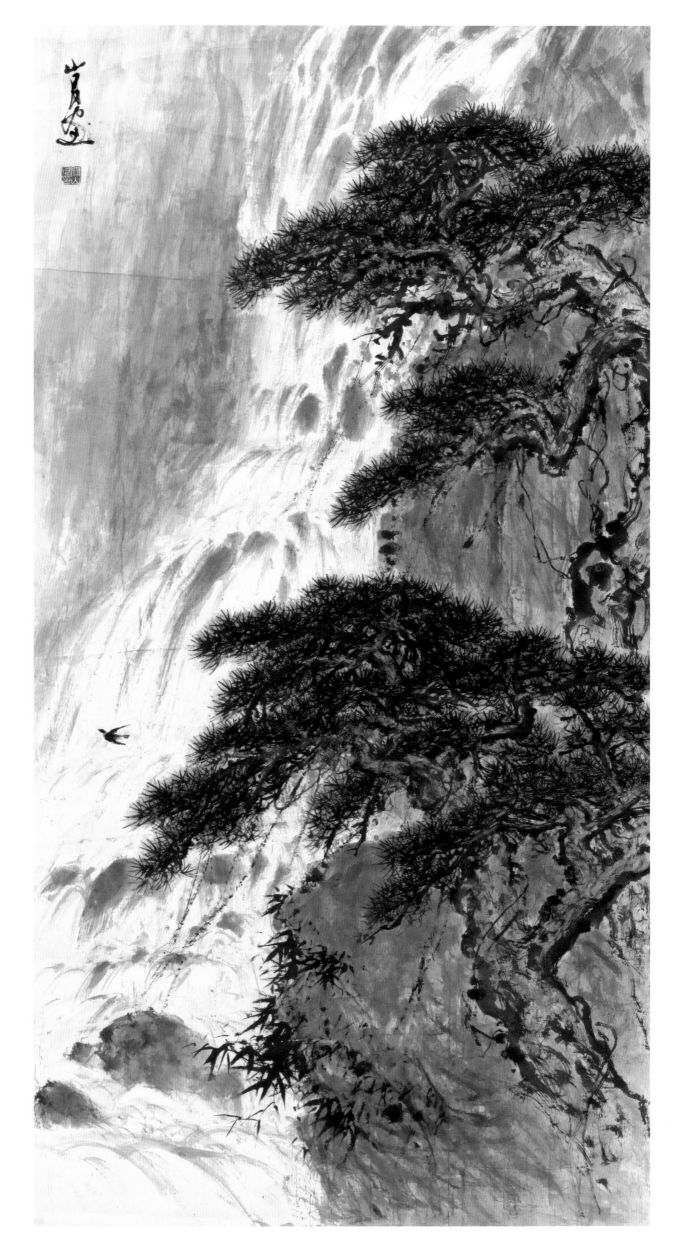

山高水长

1962年
175 cm × 43.4 cm
纸本设色
私人藏

款识：山高水长。此图系六十年代旧作，关坚见爱嘱题留念。
　　　一九九八年春关山月补题于珠江南岸。
印章：关（朱文）山月（朱文）鉴泉居（白文）

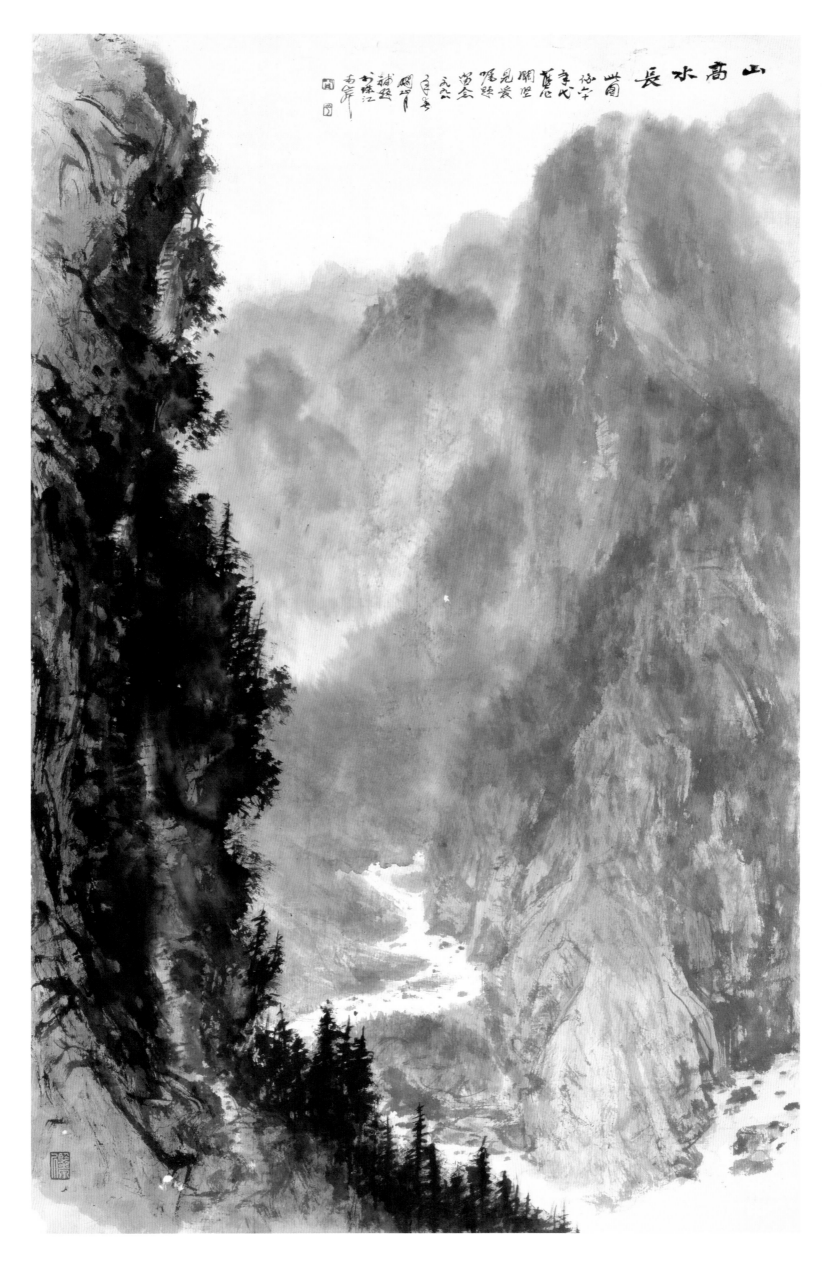

水乡一角

1962年
66.4 cm×68.1 cm
纸本设色
广州艺术博物院藏

款识：漠阳关山月。
印章：关山月（白文）

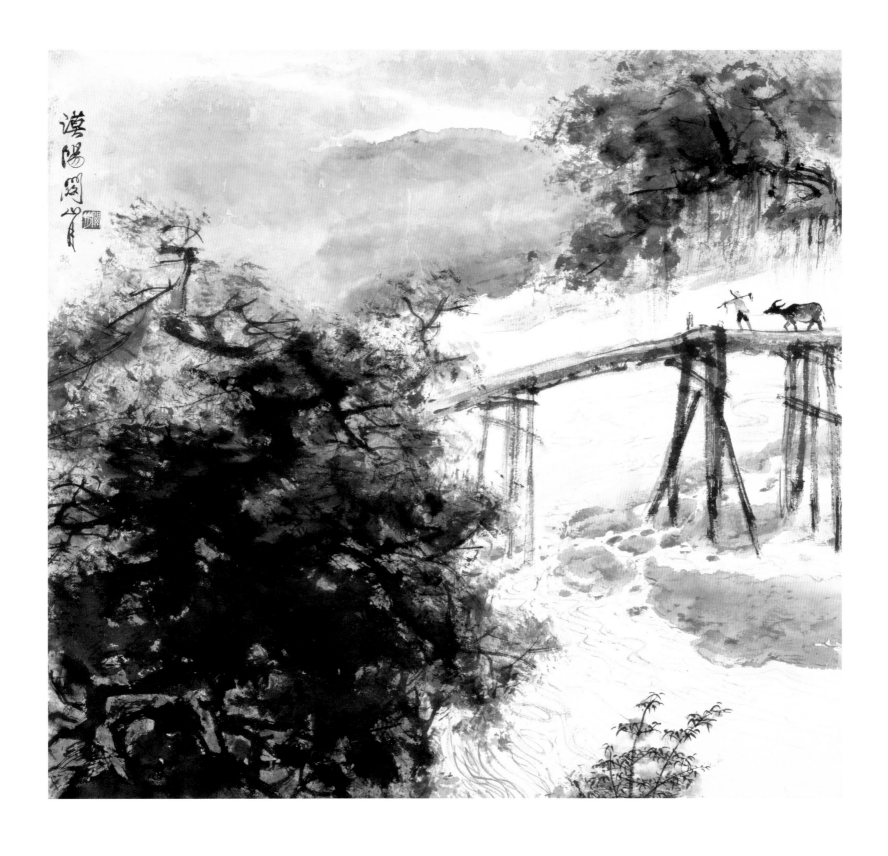

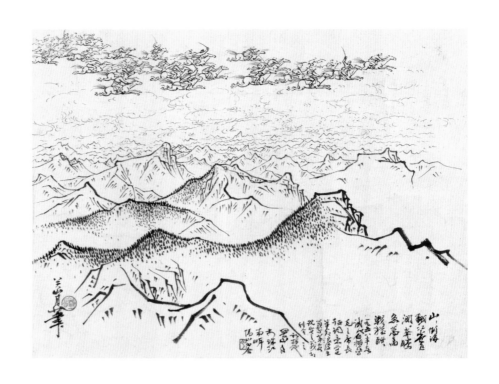

毛主席词意（白描山水）

1958年
32.5 cm×41.8 cm
纸本水墨
关山月美术馆藏

款识：关山月笔。

印章：关山月（朱文）

再识：山，倒海翻江卷巨澜。奔腾急，万马战犹酣。一九五八年
春试以白描写毛主席《长征》词意，又是革命浪漫主义
与革命现实主义相结合之初探也。关山月于珠江南岸
隔山书舍。

印章：山月（朱文）

快马加鞭未下鞍

1963年
80.2 cm×99 cm
纸本设色
关山月美术馆藏

款识：山月画。
印章：关山月印（白文）

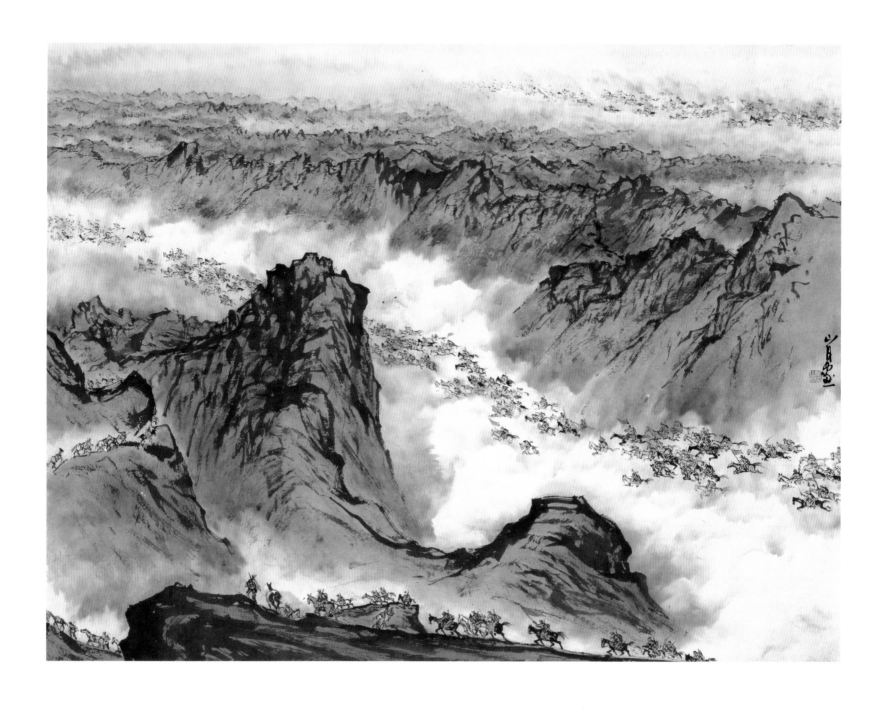

千帆待发

1963年
44.5 cm×67.5 cm
纸本设色
关山月美术馆藏

款识：千帆待发。一九六三年三月于汕尾渔港拾稿，
　　　关山月画并记。

印章：关山月印（白文）

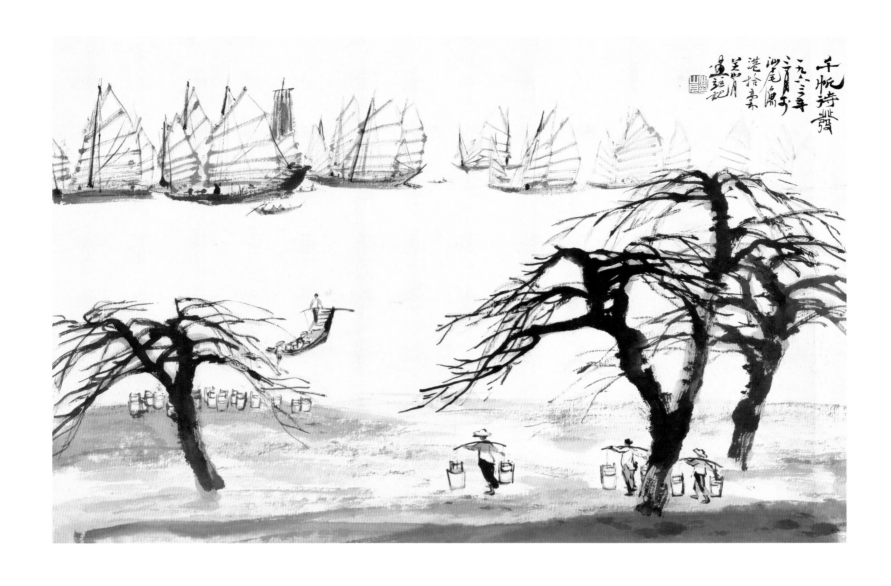

白云松涛

1963年
57.5 cm×77.5 cm
纸本设色
私人藏

款识：白云松涛。一九六叁[三]年元旦画于羊城隔山书室
　　　镫下，岭南关山月并识。
印章：关山月（白文）六十年代（朱文）积健为雄（朱文）

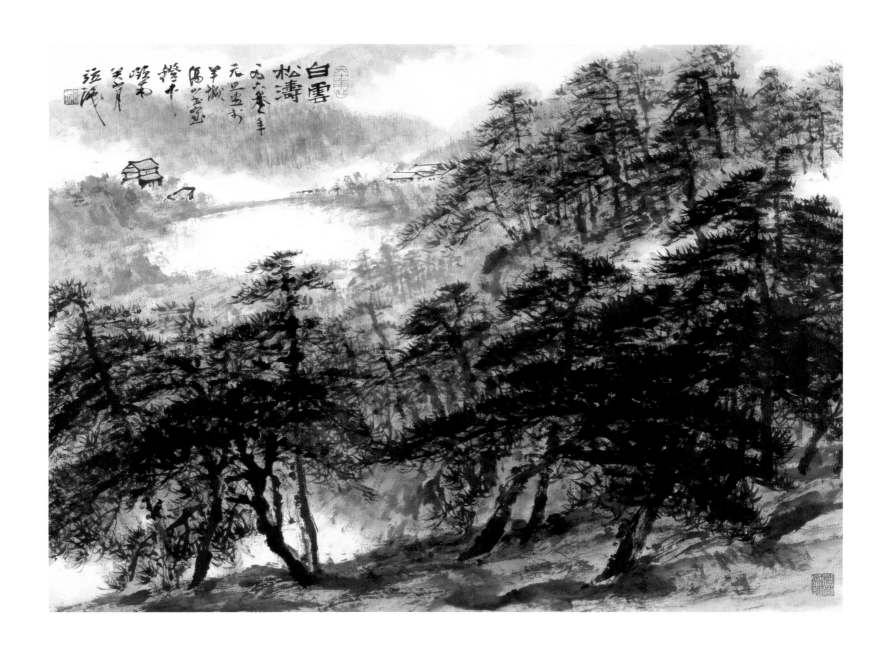

祁连放牧

1963年
48.3 cm×57.8 cm
纸本设色
广州艺术博物院藏

款识：山月画。
印章：关山月（朱文）

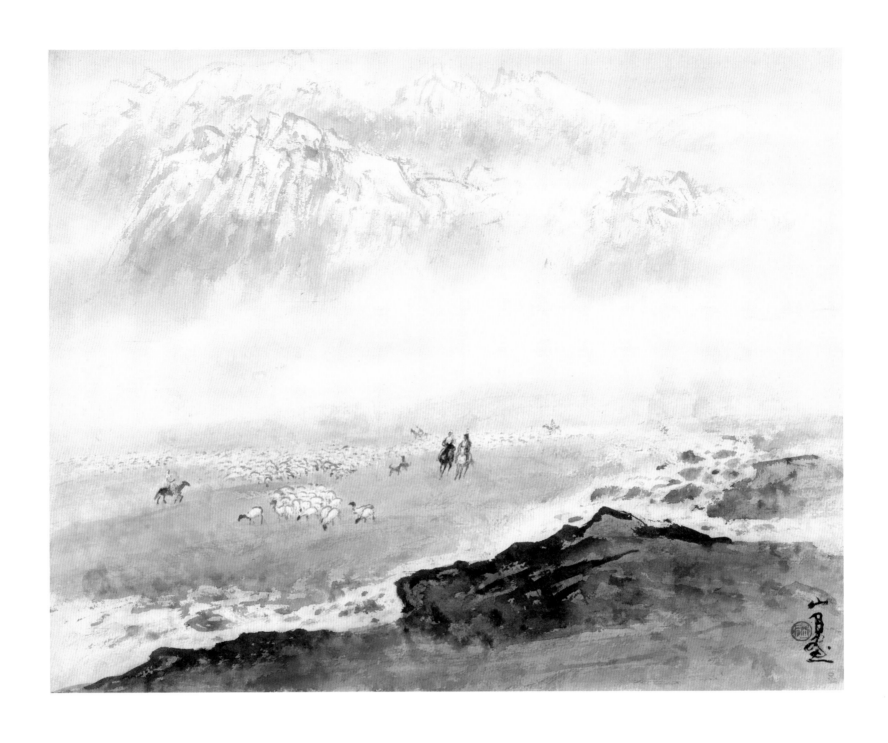

漓江

1963年

51 cm×47.6 cm

纸本设色

广州艺术博物院藏

款识：山月画。

印章：关山月印（白文）

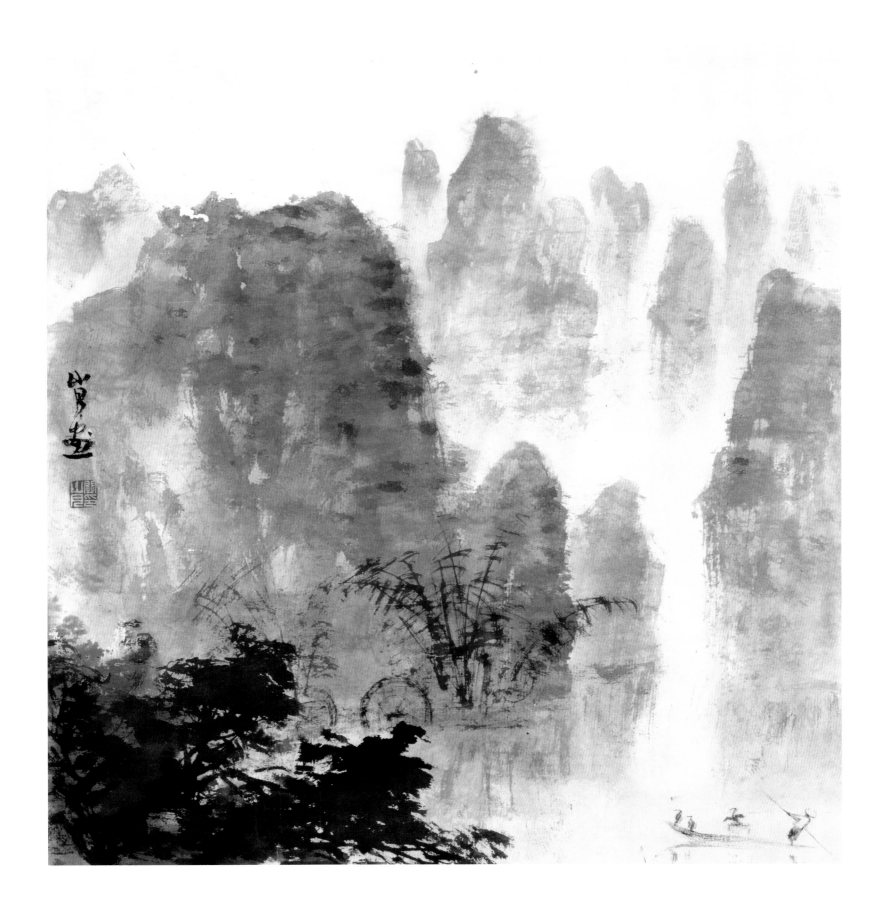

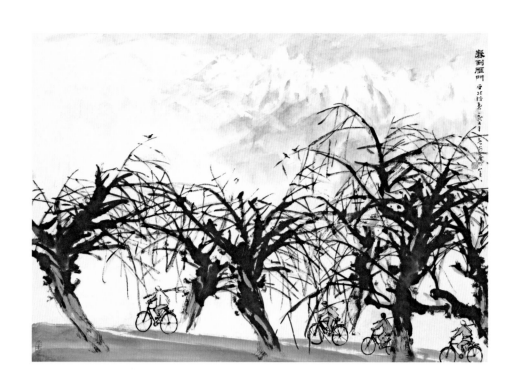

春到雁门

1965年
81 cm × 108.8 cm
纸本设色
广州艺术博物院藏

款识：春到雁门。晋北拾稿，一九六五年春于广州，山月。
印章：关山月印（白文）　六十年代（朱文）

春到雁门

1964年
80.5 cm × 84.5 cm
纸本设色
关山月美术馆藏

款识：山月画。
印章：关（朱文）

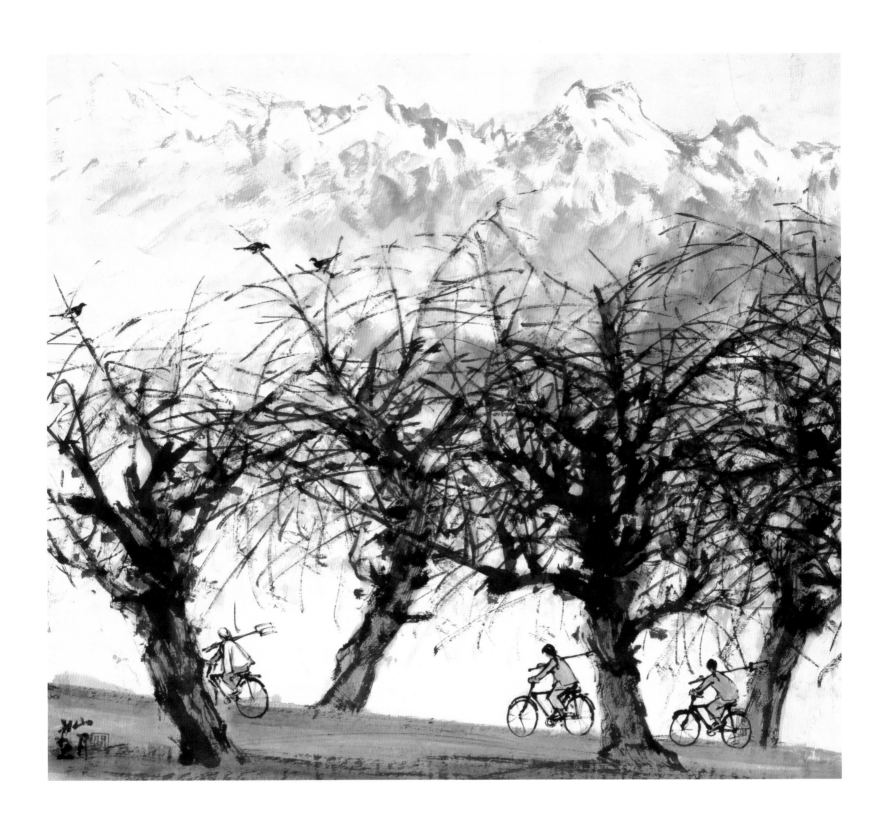

雁门关春耕时节

1964年
44.5 cm×61.6 cm
纸本设色
广州艺术博物院藏

款识：一九六四雁门关春耕时节拾稿。
印章：山月（朱文）

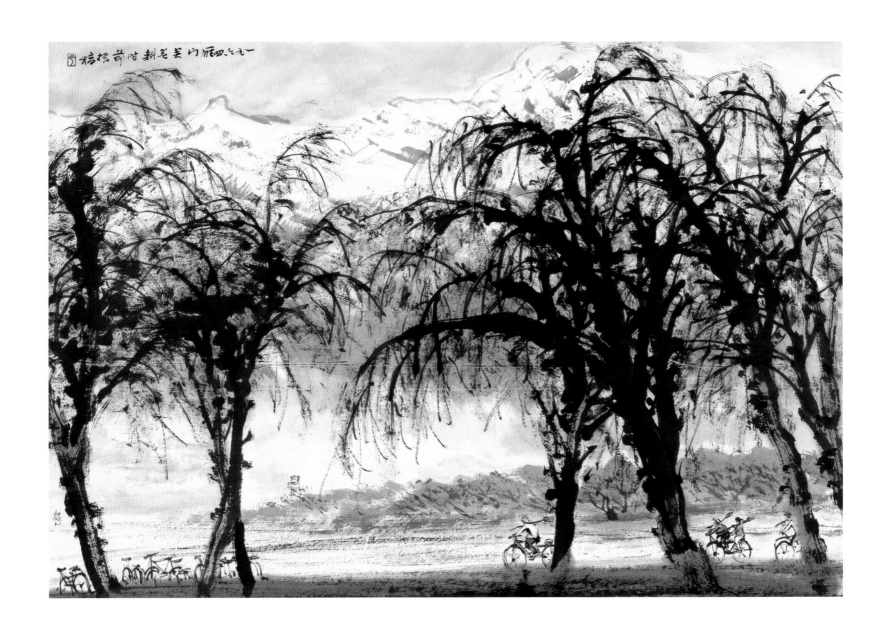

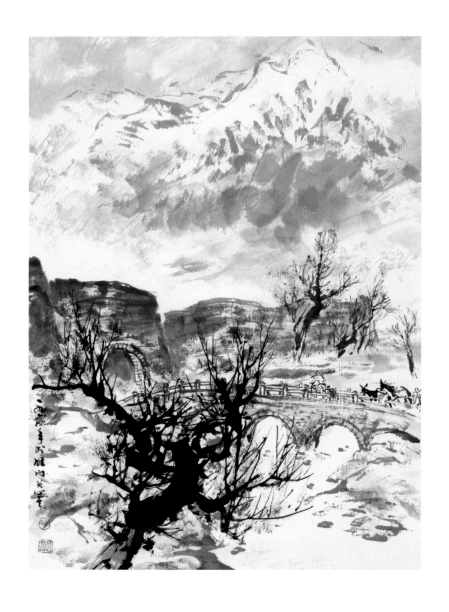

雁门关写生

1964年
61.6 cm×44.5 cm
纸本水墨
广州艺术博物院藏

款识：一九六四年于雁门关写生。
印章：山月（朱文） 关（朱文）

雁门关外拾稿

1964年
44.5 cm×64.1 cm
纸本水墨
广州艺术博物院藏

款识：一九六四年雁门关外拾稿。
印章：关山月（朱文）

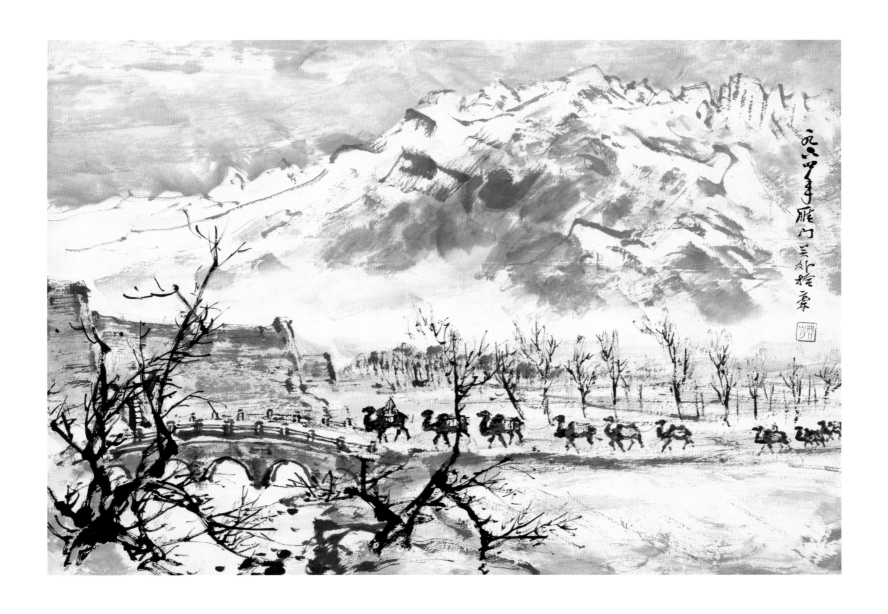

红棉报春

20世纪60年代
138 cm × 78 cm
纸本设色
私人藏

款识：山月画。
印章：关山月印（白文）关山月（白文）六十年代（朱文）

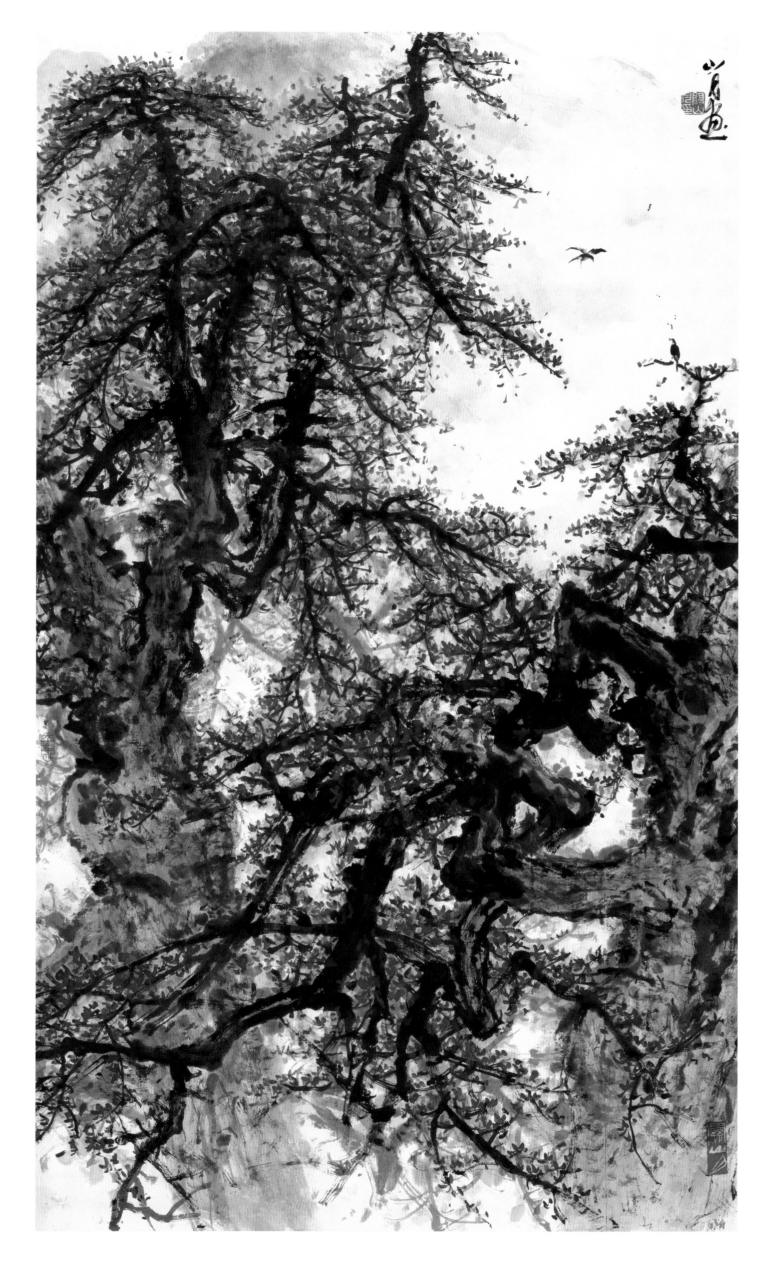

附　录

渔村拾稿

1953年
32.5 cm×40.8 cm
纸本设色
广州艺术博物院藏

款识：渔村拾稿。
印章：山月（朱文）关（白文）

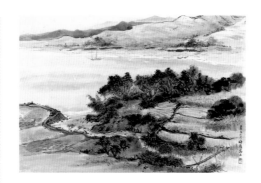

海陵岛上

1954年
30.8 cm×42.7 cm
纸本设色
关山月美术馆藏

款识：五四年七月，海陵岛上。
印章：山月（朱文）

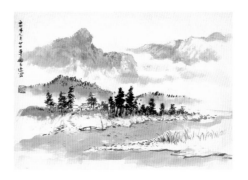

车厢上的速写

1954年
32.5 cm×43.5 cm
纸本水墨
广州艺术博物院藏

款识：五四年七月廿日，车厢上速写。
印章：关山月（白文）

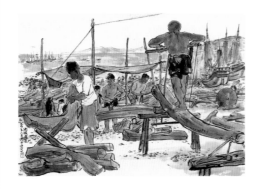

闸坡渔港之三

1954年
32.5 cm×43.5 cm
纸本设色
关山月美术馆藏

款识：闸坡渔港。五四年六月廿八日速写。
印章：山月（朱文）

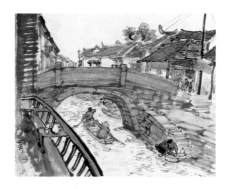

拱桥

1954年
27.2 cm×32.5 cm
纸本设色
关山月美术馆藏

款识：山月。
印章：关山月（朱文）

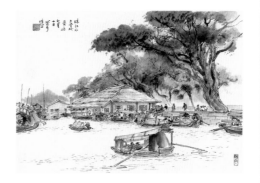

珠江水上学校

1954年
32.5 cm×43.5 cm
纸本设色
关山月美术馆藏

款识：珠江水上学校，五四年七月十日，关山月速写。
印章：关山月（白文）岭南人（朱文）

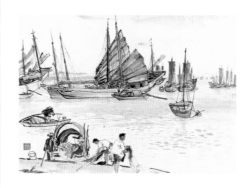

渔船

1954年
32.5 cm×43.5 cm
纸本设色
广州艺术博物院藏

印章：山月之笔（白文）

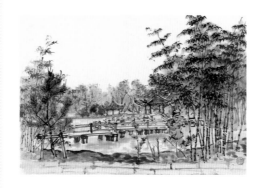

公园翠竹

1954年
32 cm×43.7 cm
纸本设色
关山月美术馆藏

印章：关山月（朱文）

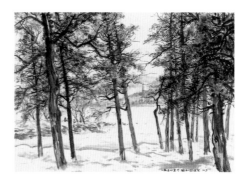

北京颐和园之一

1954年
32.3 cm×43.1 cm
纸本水墨
关山月美术馆藏

款识：一九五四年冬颐和园速写，山月。

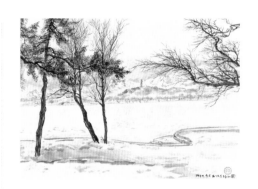

北京颐和园之二

1954年
32.2 cm×42.6 cm
纸本水墨
关山月美术馆藏

款识：1954年冬月于北京颐和园。
印章：关山月（朱文）

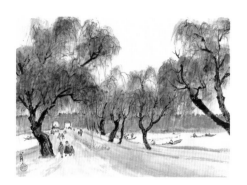

柳荫下

1954年
32.2 cm×41.3 cm
纸本设色
关山月美术馆藏

款识：山月。
印章：关山月（朱文）

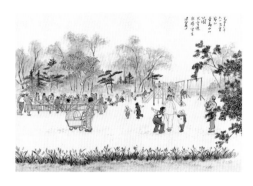

青岛中山公园儿童游乐场写生

1955年
32 cm×44 cm
纸本设色
关山月美术馆藏

款识：一九五五年六一儿童节于青岛中山公园儿童游
　　　乐场写生，关山月。

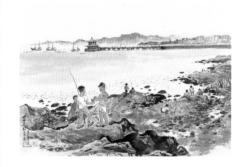

青岛海边

1955年
32.3 cm×43 cm
纸本设色
关山月美术馆藏

款识：关山月于青岛，一九五五年夏。
印章：山月（朱文）

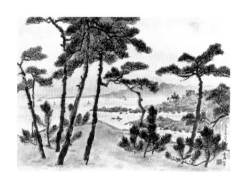

青岛写生之一

1955年
33 cm×44 cm
纸本设色
关山月美术馆藏

款识：一九五五年初夏青岛，山月。
印章：山月（白文）

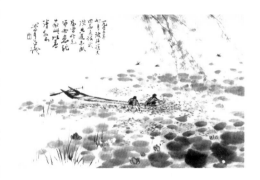

速写之三十一

1955年
25.5 cm×36 cm
纸本设色
岭南画派纪念馆

款识：一九五五年七月，波得罗夫同志来访武汉，共游
　　　东湖，属写所见留念，急就成此，以应请教正。
　　　关山月并识。
印章：山月（朱文）

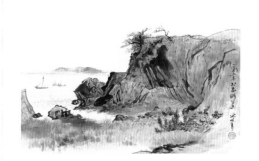

东湖写生之一

1955年
32.5 cm×43.3 cm
纸本设色
关山月美术馆藏

款识：一九五五年于东湖写生，关山月。
印章：关山月（朱文）

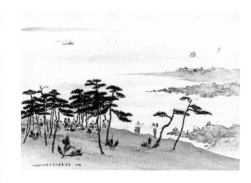

青岛写生之三

1955年
33 cm×43.5 cm
纸本设色
关山月美术馆藏

款识：一九五五年儿童节在青岛写生，山月。

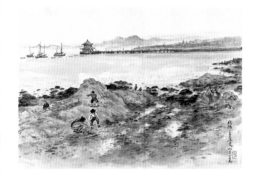

栈桥

1955年
31.8 cm×42.9 cm
纸本设色
关山月美术馆藏

款识：栈桥。一九五五年夏，山月于青岛。
印章：山月（朱文）

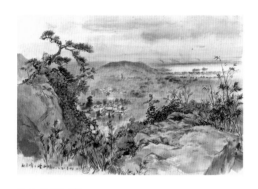

飞来峰望西湖

1956年
31.8 cm×43.3 cm
纸本设色
关山月美术馆藏

款识：飞来峰上望西湖。一九五六年四月，山月。
印章：关山月（朱文）

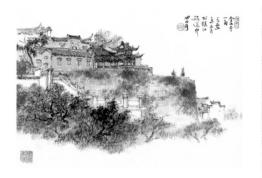

金山寺一角

1956年
31 cm×42.5 cm
纸本设色
关山月美术馆藏

款识：金山寺一角。一九五六年五月于镇江旅途中，关山月。
印章：关山月（朱文） 岭南人（朱文）
积健为雄（朱文）

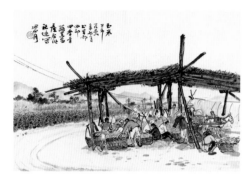

玉米上市

1956年
32.4 cm×43.8 cm
纸本设色
关山月美术馆藏

款识：玉米上市。 一九五六年七月于首都西郊四季青蔬菜生产合作社速写，关山月。
印章：关山月（朱文）

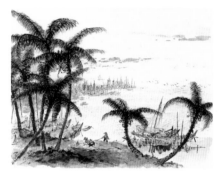

南国椰风

1956年
33 cm×40 cm
纸本设色
岭南画派纪念馆藏

款识：山月画。
印章：山月（朱文）

雪地演出

1956年
31.4 cm×42.8 cm
纸本设色
关山月美术馆藏

款识：雪地演出。一九五六年春节于朝鲜前沿阵地，山月速写。
印章：山月（朱文）

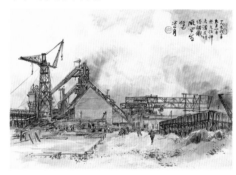

克拉科夫诺瓦湖塔钢铁厂

1956年
32.5 cm×43.3 cm
纸本设色
关山月美术馆藏

款识：一九五六年九月一日于克拉科夫诺瓦胡[湖]塔钢铁厂写生，岭南关山月。
印章：关山月（朱文） 岭南人（朱文）

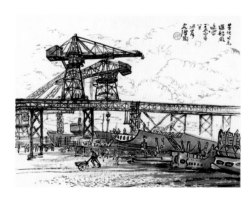

格但斯克造船厂速写

1956年
32.3 cm×41 cm
纸本水墨
关山月美术馆藏

款识：革[格]但司[斯]克造船厂速写。一九五六年八月，关山月客波兰。
印章：关山月（朱文）

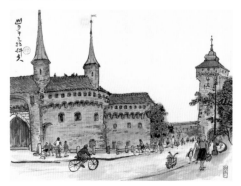

克拉科夫城

1956年
32.5 cm×40.6 cm
纸本设色
关山月美术馆藏

款识：山月于克拉科夫。
印章：关山月（朱文） 岭南人（朱文）

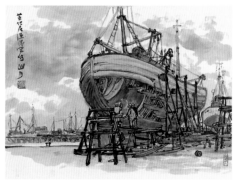

革但尼渔港写生

1956年
32.6 cm×41.2 cm
纸本设色
关山月美术馆藏

款识：革但尼渔港写生。山月。
印章：关山月（白文） 岭南人（朱文）

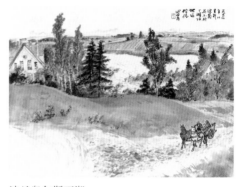

波兰奥尔斯丁湖

1956年
32.5 cm×40.5 cm
纸本设色
关山月美术馆藏

款识：一九五六年八月于波兰奥尔斯丁湖沼地区拾稿，
　　　关山月。

印章：山月（朱文）

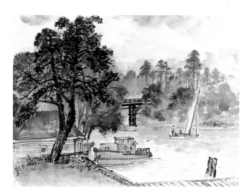

波兰写生之二

1956年
32.5 cm×41 cm
纸本设色
关山月美术馆藏

款识：山月。

印章：关山月（朱文）

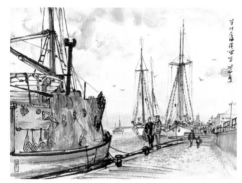

革但尼海港写生

1956年
32 cm×40.5 cm
纸本设色
关山月美术馆藏

款识：革但尼海港写生。关山月。

印章：关山月（朱文）　岭南人（朱文）

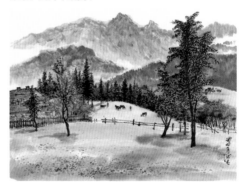

波兰山区

1956年
32.5 cm×41 cm
纸本设色
关山月美术馆藏

款识：关山月写生。

印章：关山月（朱文）

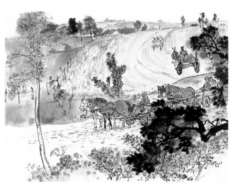

赶集路上

1956年
32.5 cm×42 cm
纸本设色
关山月美术馆藏

印章：关山月（朱文）

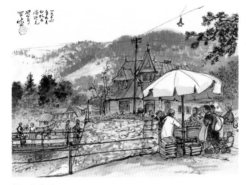

扎可潘所见

1956年
32.5 cm×41.2 cm
纸本设色
关山月美术馆藏

款识：一九五六年九月于扎可潘所见，关山月写生。

印章：关山月（朱文）

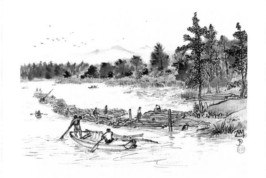

波兰风景

1956年
32.5 cm×41 cm
纸本设色
关山月美术馆藏

款识：山月。

印章：关山月（朱文）

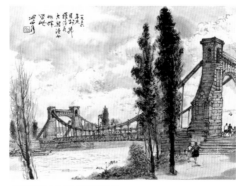

弗罗茨瓦夫奥得而河畔

1956年
32.5 cm×41 cm
纸本设色
关山月美术馆藏

款识：一九五六年九月于弗罗茨瓦夫奥得而河畔写此，
　　　关山月。

印章：山月（朱文）

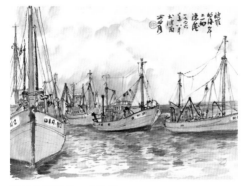

波罗的海岸的一个渔港

1956年
32.5 cm×41 cm
纸本设色
关山月美术馆藏

款识：波罗的海岸上一个渔港。一九五六年八月于波兰，
　　　关山月。

印章：关山月（朱文）

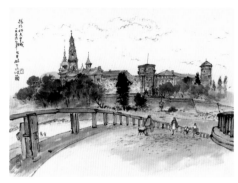

格（克）拉科夫皇城

1956年
32.7 cm×41 cm
纸本设色
关山月美术馆藏

款识：格（克）拉科夫皇城。一九五六年九月，山月
于波兰。
印章：山月（朱文） 岭南人（朱文）

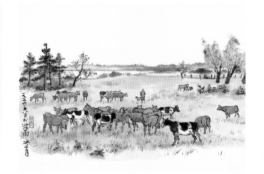

奶牛

1956年
32.5 cm×41 cm
纸本设色
关山月美术馆藏

款识：一九五六年八月于波兰，关山月。
印章：关山月（朱文） 岭南人（朱文）

城堡

1956年
32.5 cm×41 cm
纸本设色
关山月美术馆藏

印章：关山月（朱文）

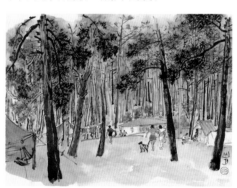

林荫人家

1956年
32.5 cm×41 cm
纸本设色
关山月美术馆藏

款识：山月。
印章：关山月（朱文）

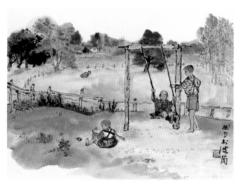

儿童

1956年
32.5 cm×41 cm
纸本设色
关山月美术馆藏

款识：山月于波兰。
印章：关山月（白文）

在一个湖滨的森林里

1956年
32.5 cm×41.2 cm
纸本设色
关山月美术馆藏

款识：在一个湖滨的森林里。山月写生。
印章：山月（朱文） 岭南人（朱文）

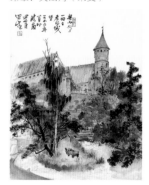

古城堡（奥尔斯丁）

1956年
43.7 cm×33 cm
纸本设色
关山月美术馆藏

款识：奥而尔斯丁一个古老的城堡。一九五六年八月
于波兰，关山月写生。
印章：山月（朱文） 岭南人（朱文）

莫斯科机场旅馆窗口望秋林

1956年
41 cm×32.5 cm
纸本水墨
关山月美术馆藏

款识：一九五六年九月廿四日于莫斯科机场旅馆窗口
望秋林，山月。
印章：山月（朱文）

克拉科夫皇宫

1956年
41 cm×32.6 cm
纸本设色
关山月美术馆藏

款识：克拉科夫皇宫。一九五六年九月二日于波兰客次，
关山月写生。
印章：关山月（朱文） 岭南人（朱文）

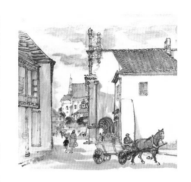

卡基米什

1956年
33 cm × 32 cm
纸本设色
关山月美术馆藏

印章：关山月（朱文）

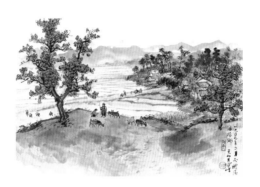

醴陵南桥之二

1957年
32 cm × 44 cm
纸本设色
岭南画派纪念馆藏

款识：一九五七年五月于醴陵南桥乡，关山月写生。
印章：关山月（朱文） 岭南人（朱文）

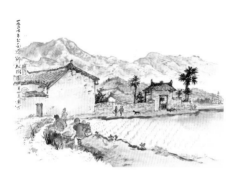

南桥乡松树园

1957年
34 cm × 44 cm
纸本设色
岭南画派纪念馆藏

款识：一九五七年于南桥乡松树园，关山月速写。
印章：关山月（朱文） 岭南人（朱文）

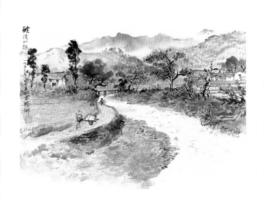

醴陵山村之一

1957年
34 cm × 44 cm
纸本设色
岭南画派纪念馆藏

款识：醴陵一村。一九五七年关山月于南桥乡。
印章：关山月（朱文）

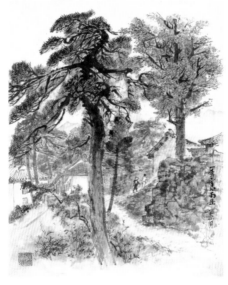

南岳山村

1957年
48.2 cm × 35.7 cm
纸本设色
关山月美术馆藏

款识：一九五七年于南岳，关山月。
印章：关山月（朱文） 积健为雄（朱文）

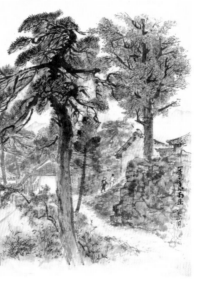

南岳山村写生

1957年
47.3 cm × 35.4 cm
纸本设色
关山月美术馆藏

款识：一九五七年初夏，与生徒们授课于南岳。晨起
无事，写得窗外长松银杏，工拙不计也。关山月
于半山招待所。

印章：关山月（朱文） 岭南人（朱文）

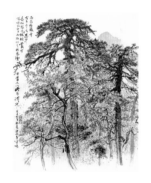

南岳秋林

1957年
47 cm × 36 cm
纸本设色
岭南画派纪念馆藏

款识：南岳福严寺，古木参天，其中长松、银杏、丹枫
　　　树丛生，惜游非秋日，而聊记其秋色，识者当不
　　　以此为谬也，一九五七年初夏关山月写生。

印章：关山月（朱文）岭南人（朱文）

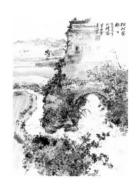

松树园村口

1957年
40 cm × 28 cm
纸本设色
岭南画派纪念馆藏

款识：松树园村口。一九五七年于醴陵，关山月速写。

印章：关山月（朱文）

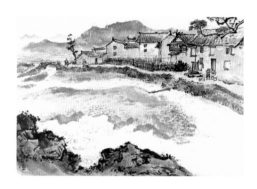

醴陵写生之一

1957年
32 cm × 44 cm
纸本设色
岭南画派纪念馆藏

款识：关山月写生。

印章：关山月（朱文）

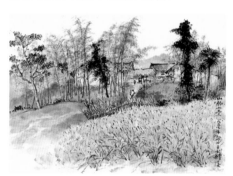

山村小景

1957年
34 cm × 44 cm
纸本设色
岭南画派纪念馆藏

款识：山村小景。一九五七年关山月于醴陵。

印章：关山月（朱文）岭南人（朱文）

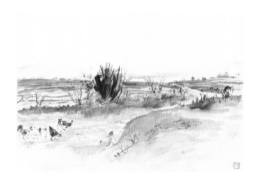

醴陵写生之二

1957年
31 cm × 43 cm
纸本设色
岭南画派纪念馆藏

印章：关山月（朱文）

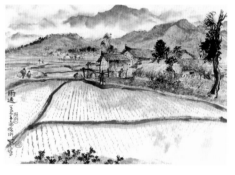

雨后

1957年
33 cm × 44 cm
纸本设色
岭南画派纪念馆藏

款识：雨后。一九五七年南桥乡写生。

印章：关山月（朱文）岭南人（朱文）

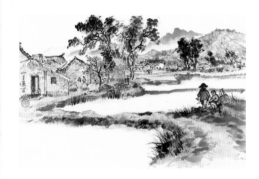

1957年
32 cm × 44 cm
纸本设色
岭南画派纪念馆藏

款识：山月速写。

印章：关山月（朱文）

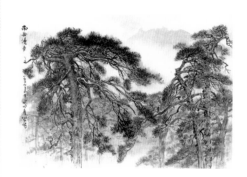

南岳涛声

1957年
35 cm × 47 cm
纸本设色
岭南画派纪念馆藏

款识：南岳涛声。一九五七年五月关山月速写。

印章：关山月（朱文）岭南人（朱文）

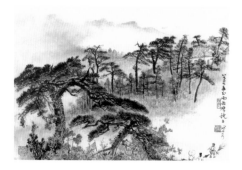

南岳磨镜台写生之二

1957年
35 cm × 47 cm
纸本设色
岭南画派纪念馆藏

款识：一九五七年于南岳磨镜台，关山月。

印章：关山月（白文）岭南人（朱文）
　　　积健为雄（朱文）

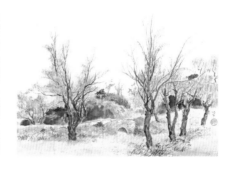

乡村小景之一

1958年
32 cm×42 cm
纸本设色
岭南画派纪念馆藏

款识：山月。
印章：关山月（朱文）

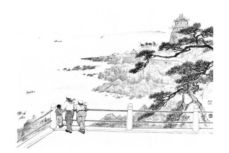

眺望

1960年
32.5 cm×43 cm
纸本设色
关山月美术馆藏

印章：关（朱文）山月（白文）

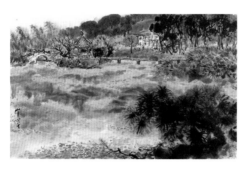

新会宾馆写生

1960年
46.5 cm×70 cm
纸本设色
私人藏

款识：山月写生。
印章：关山月（朱文）

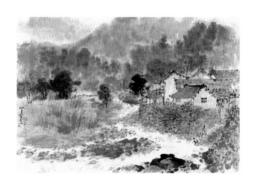

山村

1961年
49.8 cm×68 cm
纸本设色
关山月美术馆藏

款识：山月写生。
印章：关山月（朱文）六十年代（朱文）

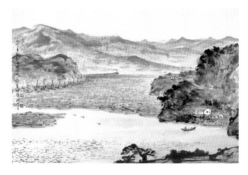

镜泊湖

1961年
41.4 cm×58.7 cm
纸本设色
广州艺术博物院藏

款识：一九六一年于镜泊湖拾稿，一九九八年补题。
　　　山月。
印章：关（朱文）山月（白文）

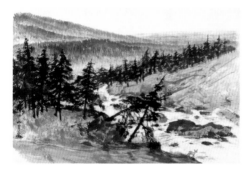

长白山麓

1961年
42.5 cm×59 cm
纸本设色
关山月美术馆藏

款识：山月画。
印章：关山月（朱文）

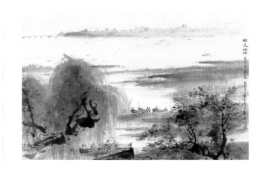

松花江畔

1961年
34.5 cm×51.4 cm
纸本设色
关山月美术馆藏

款识：松花江畔。一九六一年长夏，关山月画于哈尔
　　　滨旅邸。

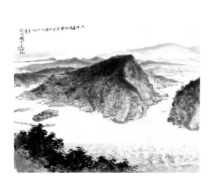

水库写生

1961年
40.9 cm×50.4 cm
纸本设色
广州艺术博物院藏

款识：六十年代水库写生旧稿，一九九八年春漠阳
　　　关山月补记。
印章：山月（朱文）

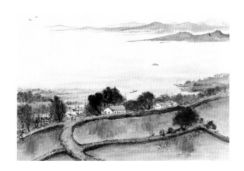

镜泊湖写生之二

1961年
41.8 cm×58.5 cm
纸本设色
关山月美术馆藏

款识：山月写生。
印章：关山月（朱文）

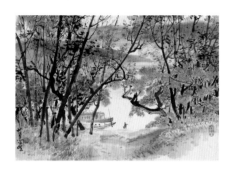

镜泊湖写生之一

1961年
42.2 cm×57.2 cm
纸本设色
关山月美术馆藏

款识：山月写生。
印章：关山月（白文）六十年代（朱文）

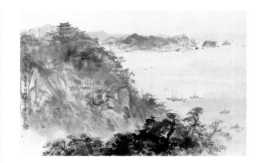

工人疗养院

1961年
35.7 cm×53 cm
纸本设色
关山月美术馆藏

款识：工人疗养院。一九六一年秋写于大连，山月。
印章：关山月（朱文）岭南人（朱文）

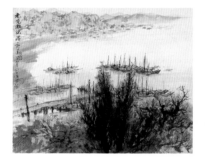

老虎滩渔港

1961年
40.5 cm×48.3 cm
纸本设色
私人藏

款识：老虎滩渔港。一九六一年关山月于大连写生。
印章：关山月（朱文）岭南人（朱文）
　　　六十年代（朱文）

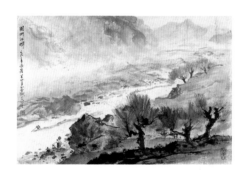

图们江畔

1961年
39.5 cm×52.8 cm
纸本设色
关山月美术馆藏

款识：图们江畔。一九六一年长夏，关山月于古城里写生。
印章：山月（朱文）六十年代（朱文）

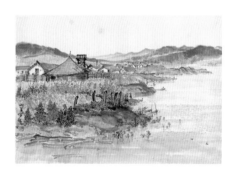

镜泊湖写生之三

1961年
44 cm×59.5 cm
纸本设色
关山月美术馆藏

款识：山月写生。
印章：关山月（朱文）

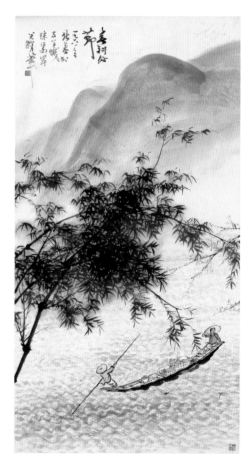

春耕时节

1961年
131 cm×64.3 cm
纸本设色
关山月美术馆藏

款识：春耕时节。一九六一年新春于五羊城珠江南岸，关山月笔。
印章：关山月（白文）岭南人（朱文）
　　　古人师谁（白文）

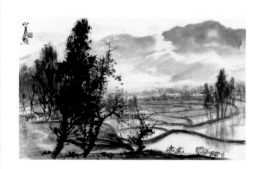

春雨初晴

1962年
43.8 cm×67.5 cm
纸本设色
关山月美术馆藏

款识：山月画。
印章：关山月（白文）六十年代（朱文）

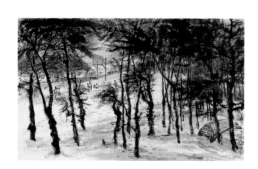

北海渔村

1962年
44 cm×68 cm
纸本设色
私人藏

款识：壬寅春日山月于北海写生。
印章：关山月（朱文）

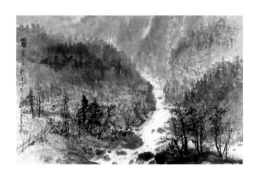

山居（二）

1962年
45.9 cm×67.5 cm
纸本设色
关山月美术馆藏

款识：山居。一九六二年秋八月写于井冈山上，
关山月笔。

印章：关山月（朱文）岭南人（朱文）

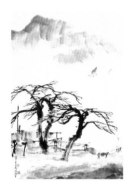

汕尾渔村拾稿

1962年
67.8 cm×43.8 cm
纸本设色
广州艺术博物院藏

款识：一九六二年汕尾渔村拾稿。

印章：山月（朱文）关（白文）

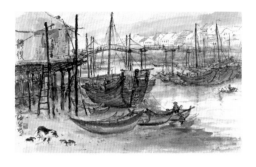

北海写生

1962年
44 cm×68 cm
纸本设色
私人藏

款识：潮后。一九六二年初春，山月于北海写生。

印章：关山月（白文）岭南人（朱文）

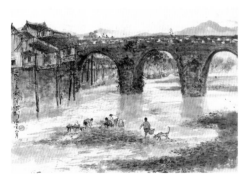

瑞金写生

1962年
45 cm×58.9 cm
纸本设色
关山月美术馆藏

款识：一九六二年秋八月写于瑞金，山月。

印章：岭南人（朱文）关山月（朱文）
六十年代（朱文）

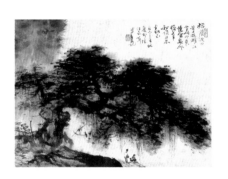

榕荫渡口

1963年
39 cm×49 cm
纸本设色
私人藏

款识：榕荫渡口。昔日游漓江有此印象，忆写成此。
题奉知侠同志教正。一九六三年初夏于珠江南
岸，关山月并记。

印章：关山月印（白文）岭南人（朱文）
六十年代（朱文）

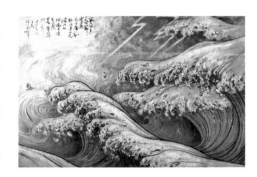

满江红

1964年
124 cm×177.3 cm
纸本设色
关山月美术馆藏

款识：一九六四年春节试画毛主席和郭沫若同志《满
江红》词意，未达其义，略寄感兴耳。关山月
于羊城珠江南岸。

印章：关山月印（白文）

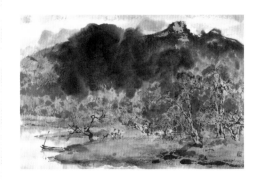

林舍

年代不详
46.9 cm×65.7 cm
纸本设色
广州艺术博物院藏

印章：关山月（白文）

图书在版编目（CIP）数据

关山月全集 / 关山月美术馆编. — 深圳 : 海天出版社；南宁 : 广西美术出版社，2012.8
　　ISBN 978-7-5507-0559-3

　Ⅰ.①关… Ⅱ.①关… Ⅲ.①关山月（1912～2000）—全集②中国画—作品集—中国—现代③汉字—书法—作品集—中国—现代 Ⅳ.①J222.7

　　中国版本图书馆CIP数据核字（2012）第235931号

关山月全集
GUAN SHANYUE QUANJI

关山月美术馆　编

出　品　人　尹昌龙　蓝小星

责任编辑　李　萌　林增雄　杨　勇　马　琳　潘海清

责任技编　梁立新　凌庆国

责任校对　陈宇虹　陈敏宜　肖丽新　林柳源　尚永红　陈小英

书籍装帧　图壤设计

出版发行　海天出版社　广西美术出版社

地　　址　深圳市彩田南路海天大厦（518033）

　　　　　广西南宁市望园路9号（530022）

网　　址　www.htph.com.cn

　　　　　www.gxfinearts.com

邮购电话　0771-5701356

印　　制　深圳雅昌彩色印刷有限公司

开　　本　787 mm×1092 mm　1/8

印　　张　353

版　　次　2012年8月第1版

印　　次　2012年8月第1次

书　　号　ISBN 978-7-5507-0559-3

定　　价　8800.00元（全套）